KB117467

나무, 돌, 그리고 한국 건축 문명

동과 서, 과거와 현재를 횡단하는 건축 교양 강의

나무, 돌, 그리고 한국 건축 문명

전봉희 지음

21세기북스

책머리에 ────

세계사적 시각에서 한국 건축 문명이 갖는 특성과 그 흐름을 다룬 이 이야기는 그간 대학의 수업과 국내외 강연에서 내가 즐겨 다뤄왔던 주제다. 강연을 마치고 나면 어떤 책을 더 읽으면 좋을지 종종 질문을 받는데, 그때마다 대답이 궁색할 수밖에 없었던 것은 참고할 만한 책이 한둘이 아니기 때문이었다. 건축의 역사와 우리 건축 문명의 특성을 다루는 이 이야기는 아무리 적게 보아도 수백 건이 넘는 책과 논문, 답사에서 접한 수많은 건축물, 그리고 학계의 동료나 선후배로부터 배운 것들에 기대고 있다.

건축 역사학에 몸담은 지 벌써 30년이 한참 넘었다. 그동안 이런저런 논문을 쓰고 수십 권의 책에 이름을 올렸지만 대부분 학계 사람들을 대상으로 한 것들이었다. 당연히 다들 아는 사실은 생략하고 새롭게 밝혀낸 부분을 중심으로 서술하게 되는데, 그러다 보니 초심자가 접근하는 데는 커다란 장애가 되곤 했다. 그 많은 책을 다 읽으라 할 수도 없고, 또 중요한 것은 대개 기본적인 것들이라 이미 앞서 다뤄졌기 때문이다.

다른 분야를 알고자 할 땐 그 분야 전문가를 직접 찾아가 물어보는 것이 가장 손쉬운 접근법인데, 이 역시 학계에 속하지 않은 사람에게는 매우 제한적일 수밖에 없다. 이 책을 쓴 이유가 여기에 있다. 마침 기회가 된 것이 21세기북스에서 기획한 '서가명강' 프로그램이다. 한 번에 두 시간씩 네 차례 강연을 하고 그것을 정리해 책으로 묶는다는 의도에 이끌려 기꺼이 동참했다.

강연은 2019년 늦가을에 진행됐고, 이를 채록한 초고를 받은 것이 2020년 초봄이다. 예상은 했지만 강연물을 단행본 원고로 만드는 일은 결코 간단치 않았다. 말과 글 사이에는 바다보다 큰 간극이 있어서, 사실 관계를 하나하나 확인하는 것은 물론 전후 맥락과 전체 구성을 한 줄기로 엮어 읽기 좋은 글로 만드는 일에 꼬박 1년이 걸렸다. 여기에 사진과 도면의 저작권을 찾고 다이어그램을 새로 그리는 데도 시간과 노력이 꽤 들었다.

나의 모자란 재주가 한탄스럽기도 했고, 또 애당초 우리나라 건축 문명을 작은 책 안에 담겠다는 어처구니없는 목표를 세운 것 자체가 잘못이라고 후회도 했다. 한편으로는 '과연 내가 그 만큼 많이 알기는 할까' 하는 자괴감이, 다른 한편으론 '전문가라면 다 알 만한 이 이야기를 이렇게 시간 들여 묶어낼 필요가 있을까' 하는 자기 검열이 발동해 내내 괴로웠다.

그럼에도 부끄러움을 무릅쓰고 이 작업을 마치게 된 데에는 일본의 교양 문고본들이 큰 동기가 되었다. 역사와 철학, 문학과 예

술, 사회와 과학 등 중요한 것들은 중·고등학교에서 다 배우지만 대학에 들어가면 전공 분야가 아닌 것들은 다 잊게 마련이고, 전공 분야라 하더라도 대학을 졸업하고 시간이 지나면 최신 동향을 다 알기 어려운 게 현실이다. 일본에서는 교양 문고본이 이러한 빈틈을 메꾸어주는 역할을 한다. 하물며 초·중등 교육에서는 다루지 않지만 엄연히 우리의 일상을 지배하는 건축은 빈틈이라 하기엔 대단히 큰 공백이라 할 것이다.

　　교양서를 읽는 것은 저자와 대화를 하는 것과 같다. 책을 읽으며 무릎을 치는 것은 사실 이미 스스로 생각하던 것일 때가 대부분이다. 내 생각을 확인받았다는 점에서 우선 반갑고, 내가 먼저 쓰지 않은 것이 아쉽고, 그다음은 어떻게 끌고 나갈지가 궁금해진다. 또 나와 생각이 다른 부분을 만나면 '이건 아닌데' 하고 반발하고, '진짜 그럴까' 의심하고, 자료를 찾아 확인해본다. 이렇게 독자의 호기심을 일깨우고 나아가 탐색을 유도하는 것이 이 책의 목표다. 따라서 밑줄을 그어가며 새로운 사실을 확인하고 지식을 쌓는 부분도 있겠지만, 그보단 전체적인 흐름과 주장에 대한 의견을 독자들과 나누고 싶다.

　　이 작은 책을 정리하면서 참 많은 사람들의 도움을 받았다. 제자인 이경아 교수와 연구실의 성나연, 박상연 군에게 퇴고 전에 여러 번 원고를 읽고 오류 수정과 감상을 부탁했고, 박상연과 허유진, 김태완, 이유리, 주현태 군에게는 도판의 수집과 정리에 빚을 졌

다. 또 앞서 밝힌 대로 집필의 주춧돌을 놓고 편집에 애써준 21세기북스에 감사를 드린다.

하지만 누구보다 큰 감사를 드려 마땅한 사람은 이제까지 나의 건축사 강의를 재미있게 들어준 가천대학교, 한남대학교, 명지대학교, 덕성여자대학교, 동신대학교, 목포대학교, 그리고 서울대학교 학생들과 여러 강연에서 만난 다양한 출신의 수강생들이다. 그들의 기대에 맞춰 매번 강의 자료를 새로 정리하고 또 질문에 답하는 과정에서 나도 생각을 키워나갈 수 있었다. 이 책의 성과가 있다면 온전히 그들 몫이다.

지난 2년간 계속된 전례 없는 코로나19 사태는 전쟁을 겪지 않은 우리 세대에게 주는 시련이라고 한다. 어려움을 함께 이겨온 사랑하는 가족에게 이 책을 바친다.

2021년 8월
관악산록 하유재에서
전봉희

차례

모두를 위한 건축 이야기 ────

건축가는 많은 분야의 학문에 대한 지식과 다양한 종류의 이론에 모두 능해야 한다. 왜냐하면 이들 기술들이 적용되는 모든 작업이 실제로 그의 판단에 의해 이뤄지기 때문이다. 이러한 지식은 실무와 이론이 함께한다. 실무는 설계에 필요한 모든 손 작업이 행해지는 지속적이고 규칙적인 작업이며, 이론은 그 성과물을 비례의 원칙으로 설명하고 해석하는 능력이다.

그러므로 학문 없이 손재주에만 집착하는 건축가는 결코 그에 합당한 권위에 도달할 수 없고, 반대로 이론이나 학문에만 의존하는 건축가는 실체가 아니라 허상을 쫓는 것이다. 그 둘 다에 충분한 지식을 갖춘 자만이 목적을 달성할 수 있고, 권위를 가질 것이다.

사실, 건축뿐 아니라 모든 분야에는 의미를 갖는 것과 의미를 주는 것의 두 가지 측면이 있다. 의미를 갖는 것은 우리가 말하는 대상이고, 의미를 주는 것은 과학적 원리에 따른 설명이다. 건축가가 되려면 이 두 방향에 모두 익숙해야 한다. 그러므로 건

축가는 타고난 재능도 있어야 하고 잘 훈련받아야 한다. 훈련 없는 재능도, 재능 없는 훈련도 완전한 예술가를 만들 수 없다. 연필 작업에 능해야 하고, 기하학을 익혀야 하고, 역사를 많이 알아야 한다. 그리고 철학에 관심을 가져야 하고, 음악을 이해해야 하며, 의학에도 어느 정도 지식이 있어야 하고, 법률에도 이해가 있어야 하며, 천문학과 천상의 이론에도 익숙해야 한다.

— 비트루비우스, 『건축십서』 제1서, 「건축가의 교육」[1]

건축이라는 단어가 갖는 모호함은 건축이 갖는 본질적인 복합성에서 기인하는 것이기도 하다. 흔히 건축은 기술과 예술의 종합, 인문학과 공학의 결합이라고 이야기하는데, 상대되는 두 영역의 종합이라는 말은 동시에 그 두 가지 어디에도 속하지 못하는 중간 위치라는 말도 된다. 기능, 구조, 미가 건축의 3대 요소라는 것은 비트루비우스(Vitruvius)가 로마 제국의 첫 번째 황제 아우구스투스에

1 Vitruvius, The Ten Books on Architecture, Translated by Morris Hicky Morgan (New York: Dover, 1960) 제1권 제1장의 앞부분을 번역한 것이다. 비트루비우스는 르네상스 초기인 1414년 발견되었고 알베르티(L. B. Alberti, 1404~1472)가 세상에 소개해, 1486년 로마에서 처음 출간되었다. 이후 16세기에 이탈리아어, 프랑스어, 영어, 독일어, 스페인어 등 유럽어 번역본이 차례로 출판되어 건축계의 고전으로 자리 잡았다. 하지만 이후에도 중세 필사본이 여럿 발견되고 또 중세본에는 그림이 없었기 때문에, 해석을 새롭게 하고 그림을 추가하는 등의 작업을 더한 수많은 번역본이 지금까지 출간되고 있다. 모리스 모건은 하버드 대학교의 고전학자로, 하버드 고전 총서의 하나로 1914년에 초간된 이 번역본은 아직도 최고의 영어본으로 평가받는다.

게 헌정한 최초의 건축 이론서 『건축십서(De Architectura)』에 나오는 말이다. 기능(utilitas)은 편리함을 말하고, 구조(firmitas)는 튼튼함, 미(venustas)는 아름다움을 의미하니, 구조는 공학, 미는 예술의 영역이고, 기능은 사람과 사회에 대한 관심이 필요한 만큼 인문학이나 사회과학의 영역에 속한다고 할 것이다. 이 모든 것을 다 잘해야 진정한 건축가(architect)가 되니, 건축가 되기가 얼마나 어려운 일인가는 충분히 짐작된다. 게다가 왕조 시대가 가고 자본주의 세계가 열리면서 경제성이 더해져 다른 것을 모두 무력화시킬 위력을 갖게 되었으니, 이제 건축가는 파이낸싱에도 신경을 써야 한다.

종합적인 교양과 전문 지식을 두루 갖춘 건축가의 직능을 일찍부터 이해한 서구에 비해, 동아시아에서 건축가는 19세기 말, 20세기 중반에야 비로소 등장한다. 동아시아에서 건축은 사업 전체를 주관하는 고위 관료와 실무 기술을 담당하는 장인으로 그 업역이 분리되어 있었다. 신라 때 불국사를 조성한 김대성이나 조선 후기 화성 건설을 주도한 체재공, 정약용은 현재로 치면 건설본부장과 같아서, 고대 이집트 피라미드를 건설한 재상이나 중세 교회를 지은 대주교와 마찬가지였다. 그러다가 1916년 우리나라 최초의 건축 교육 기관인 경성공업전문학교가 설립되었고 1919년 박길룡, 이기인 두 한국인이 1회 졸업생 명단에 포함되면서 그들의 이름을 단 건물이 세워졌다. 그로부터 100년, 그나마 첫 사반세기는 일제 강점기였으니 고작 75년이 우리가 우리 손으로 근대 건축을 실험한 기간이

다. 시작은 늦었지만 이제 할아버지와 아버지를 이은 3세대 건축가가 등장할 정도로 우리에게도 짧지 않은 연륜이 쌓였다.

물론 도시는 하루아침에 만들어지지 않고, 부자가 된다고 교양도 덩달아 높아지지 않는다는 걸 모두가 안다. 아직 우리의 도시와 건축이 만족할 만한 수준에 이르지 못한 것은 사실이지만, 지금 만들고 있는 것들이라면 그것이 고층 빌딩이건, 박물관이나 도서관 같은 문화 시설이건, 아니면 아파트나 길가 작은 상가 같은 일상적 건축이건 모두 근대 건축의 이념과 기술을 구사하는 데 뒤처지지 않는다. 아쉬운 것은 아직 우리 식의 근대가 또렷하지 않다는 점이다. 우리 식 해석을 통해 세계 건축 문명에 기여할 수 있는 한국 고유의 현대 건축을 만드는 것이 이 시대의 과제다.

이 이야기는 우리의 건축 문명이 세계 건축 문명의 지형 속에서 차지하는 자리가 어디쯤인지를 확인하는 데서 시작해, 그것이 역사적으로 어떤 변화를 거쳐 오늘에 이르는지를 살펴보는 것으로 마무리한다. 그리고 그 중간에 우리의 건축이 목조 건축이어서 갖는 특성과, 우리의 고유한 난방 방식인 온돌로 형성해온 공간 이용 행태의 연속성을 살핀다. 이 두 가지를 우리 건축 문명의 하드웨어와 소프트웨어라고 생각했기 때문이다. 여기에서 우리 건축의 고유성을 찾을 수 있을 것이고, 이를 현대적으로 재해석하는 것이 우리가 세계 건축 문명에 기여하는 통로가 될 것이다.

건축은, 그리고 건축을 담고 있는 도시는 구체적이고 일상적

이다. 매일 함께 보고 같이 사용하는 우리 주변이다. 추상적이지도 관념적이지도 않다. 당연히 쉬워야 하고 누구나 한마디씩 거들 만큼 편안한 대상이어야 맞다. 되돌아보면 건축이 일반 사용자 혹은 대중 교양의 영역에서 벗어나 오롯이 전문가에게 의존하게 된 것이 오히려 낯선 일이고, 건축 기술이 빠르게 개발된 근대기의 특수 상황에서 일어난 결과다. 하지만 이 땅에 철근 콘크리트 건축이 들어온 지도 이미 100년이 되었다. 건축은 더 이상 전례 없는 규모와 새로운 형태만으로는 경외감을 주지 못한다. 또, 일반인들을 상대로 하여 한편으로는 무너진다고 위협하고 다른 한편으로는 인문학과 예술성을 들이대는 전문가적 회피도 더 이상 유효하지 않다.

음식이나 옷같이 건축에도 누구나 의견을 말하고, 다양한 비평이 쏟아지고, 아마추어가 많이 나오기를 기대한다. 비용이 좀 크다는 것이 차이일 뿐, 음식과 옷과 건축은 모두 일상적인 필수품이고, 또 구조도 있어야 하고, 기능도 있어야 하고, 아름다움도 있어야 한다는 점에서 다 똑같다. 다시 말해 그 자체로 완결성을 가져야 하고, 추위와 배고픔, 불안함과 불편함 등을 이겨 맛과 멋이 있어야 한다. 그래서 일반인에게 건축을 설명할 땐 옷을 비유하면 쉽고 편하다. 양복점에서 양복을 맞춰 입던 사람들이 기성복을 사 입는 것은 단독 주택에서 살다 아파트로 이사하는 것과 비슷하고, 결혼식 때나 입는 한복과 한옥의 상황이 비슷하듯 생활 한복과 현대 한옥의 처지가 닮았다. 서울시청사의 활달한 형태가 어색한 것은 시청 공

무원에게 기대하던 단정한 양복의 이미지와 달라서이고, 표준 설계도로 지은 획일화된 초등학교 건물은 오래된 교복에 빗댈 수 있다.

상상하는 모든 것을 가상으로 구현하고, 수치로 제어되는 자동 제작 도구로 실물을 만들며, 인간의 판단을 인공 지능이 대신하는 4차 산업 혁명의 시대에 건축에도 큰 변화가 있을 것이다. 하지만 역사에서 경험으로 알듯이 모든 기술적 발전은 궁극적으로 기술 보편화로 이어진다. 기술 개발 초기에는 크게 벌어지던 개발자와 사용자의 지식 격차도 기술 성숙 단계에는 무의미해지며, 기술이 조건을 결정하는 것이 아니라 조건에 기술이 맞춰진다. 그러므로 지금 벌어지고 있는 4차 산업 혁명 역시 기술 성숙의 단계가 되면, 실제로 어떤 기술이 작동하는지 모르는 채로 일상적으로 이용하게 될 것이다. 그 단계가 되면 비트루비우스가 이야기한 '세상 모든 것에 능통해야 한다'는 건축가의 조건을 인공 지능이 대신하고, 일반인과 전문가 사이의 간극도 줄어들 것이다. 생산자와 소비자의 경계가 사라지는 융합 시대, 건축 아마추어 층을 두껍게 해 능동적 건축 소비자를 길러내는 데 이 책이 작게나마 기여하길 바란다.

○ 건축 문명의 동과 서, 나무 건축과 돌 건축

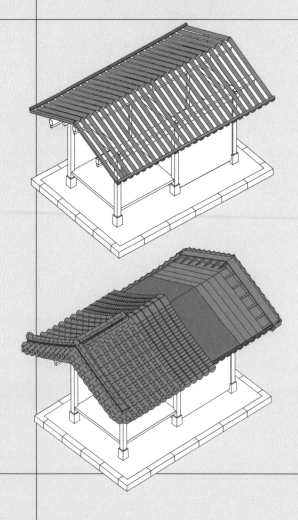

세계의 건축 문명권을 둘로 나눈다면 크게 돌의 건축 문명권과 나무의 건축 문명권으로 나눌 수 있을 것이다. 돌과 나무는 가장 기본적인 건축 재료다. 둘 다 주변에서 쉽게 얻을 수 있는 재료이고, 또한 모두 강도와 가공성 면에서 집 짓기에 적당하다.

짓는 방법으로 본다면 기둥과 보를 짜 만드는 방법과 부재를 아래부터 차곡 차곡 쌓아 올라가는 방법으로 나눌 수 있다. 이렇게 재료와 구축법을 기준으로 세계의 건축 문명은 크게 나무를 짜 만드는 동쪽 문명권과 돌이나 벽돌을 쌓아 만드는 서쪽 문명권으로 나뉘지만, 이때의 동서 구분선은 지금 우리가 생각하는 아시아와 유럽의 경계선이 아니다.

그 경계선을 찾는 일도 흥미롭지만 더 중요한 것은 두 건축 전통이 어떻게 만들어졌는지, 그리고 그 결과는 어떻게 나타나는지를 알아보는 것이다. 고대 이집트의 피라미드에서 현대 고층 마천루에 이르기까지 인류가 이룩한 건축 문명을 간략히 살펴보자. 한국 전통 건축이 어디쯤 자리하는지 비로소 보일 것이다.

우리를 둘러싼 건축 ───

건축이라고 하면 흔히들 전문적인 분야라고 생각하지만 그렇지 않다. 생각해보자. 우리의 모든 일상이 건축 안에서 이뤄진다. 아침에 눈을 떠 밤에 잠자리에 들 때까지, 심지어 잠을 자는 동안에도 우리 삶은 건축물 안에서 이뤄진다. 그런데 건축은 비싸고 크기 때문에 음식이나 옷처럼 쉽게 사거나 스스로 만들어 맛보기 어렵다. 그래서 대부분은 남들이 만들어준 것에 순응해 사용하는 소극적 소비자로 머물게 된다.

상품의 수준은 소비자가 결정한다. 안목과 구매력이 기준이다. 경제 수준만 보면 우리는 이미 유럽의 여러 나라를 넘어섰으니 구매력을 핑계 댈 일은 아니다. 문제는 안목인데, 단지 경제력만이 아니라 교양과 경험이 함께 필요하기 때문이다. 이제 막 먹고살 만해져 좋은 건축을 소비하기 시작한 우리로서는 시간이 더 필요하다는 말이다. 건축적 교양을 기르려면 우선 초·중등 교육 과정에서 건축을 다룰 필요가 있다. 이와 관련해 10여 년 전에 초·중등 교과 과정을 조사한 일이 있다. 전혀 다루지 않는 것은 아니고 관련 내용이 조

금 등장하기는 한다. 사회과에서는 울릉도의 투망집이나 강원도의 너와집처럼 지역별 전통 주택을 다루고, 미술과에서는 고딕이니 바로크니 해서 서양 미술사의 영역에 건축이 조금 들어간다.

대개 초등학교에서 간단하게 다룬 것을 중·고등학교에서 조금 더 자세히 다루는 식으로 반복되는 것을 보고 교육 과정이 매우 단단한 틀에 갇혀 있다는 것을 느꼈다. 이 덕에 '고딕'이라고 하면 전 국민이 파리 노트르담 성당의 뾰쪽한 첨탑을 떠올리고, 한 번도 보지 못한 울릉도의 투망집을 기억하는 데 반해, 지금 살고 있는 아파트가 어떻게 생겨났는지, 매일같이 만나는 도시의 건축물이 어떤 모습이면 좋을지에 대해선 의견을 내지 못한다.

의무 교육의 목표가 건강한 시민을 양성하는 것이라면, 또 사회에서 자립할 수 있는 보통 생활인을 길러내는 것이라면 최소한 각자 자기에게 알맞은 집을 고를 능력이라든지, 코엑스같이 거대한 실내에서 재빨리 피난로를 찾는 법 정도는 가르쳐야 하지 않을까? 혹은 창의적인 작업의 밑바탕으로서 교양을 길러주는 교육이라면 지금 우리의 도시 문명이 어떤 배경에서 어떤 경과로 이렇게 형성되었는지를 가르쳐야 하지 않을까? 그래야 정치 공약으로 휘둘리는 도시 프로젝트도 제 집값이 오르는 것 이외에 다른 가치와 기준으로 평가할 줄 아는 유권자가 되지 않을까? 건축은 음악이나 미술처럼 골라서 소비하는 상품이 아니라 언제나 우리 신체를 둘러싸는 강제적 소비재라는 점에서 건축 교양 교육이 더욱 절박하다.

중국의 건국 10걸에는 중국 현대 건축의 1세대 개척자 량스청(梁思成)이 포함되고, 미국 초등학교 교과서에는 뉴욕 구겐하임 미술관을 설계한 프랭크 로이드 라이트(Frank Lloyd Wright)가 나온다. 스위스와 핀란드는 화폐에 르 코르뷔지에(Le Corbusier)나 알바 알토(Alvar Aalto) 같은 건축 거장의 초상을 넣는다. 우리나라에는 그만큼 뛰어난 건축가가 없어서 그럴 수 없다 치자. 그렇지만 주한 네덜란드 대사관이 자국 건축가를 소개하는 워크숍을 개최하고, 프랑스 대통령이 중국계 미국 건축가 아이 엠 페이(I. M. Pei)에게 루브르 미술관의 유리 피라미드 설계를 맡기고 국민 앞에 직접 소개하는 일조차 우리나라에서는 아직 상상하기 어렵다.

이 책은 우리나라 건축 문명의 시공간적 위치를 확인하려는 것이다. 당장 어떤 것이 좋은 건축인지 알려주지는 않지만, 사실 좋은 건축이란 기준도 사람마다 다르지만, 그래도 편집적인 전통 건축 찬양이나 현재 건축을 무조건 비난하는 것은 멈출 수 있을 것이다. 건축을 이해하는 폭과 깊이가 커질 때 비로소 다채롭고 질 좋은 건축 문화가 성장하리라 믿는다. 10여 년 전 교육부 당국자를 설득하는 데는 실패했지만, 이후 건축학회와 건축가협회 등에서 어린이 건축 학교를 만들어 운영하는 것도, 내가 대중 강연에 기꺼이 나서는 것도 이러한 믿음 때문이다. 자, 우선 여러분이 건축을 하나도 모른다는 가정 아래 건축의 가장 기본인 형태와 공간, 구조와 재료부터 이야기를 시작해보자.

부석사 범종각 아래에서 바라본 안양루와 무량수전, 삼층석탑
– 한국 건축의 아름다움을 확인할 수 있는 최고의 장면

🌑 건축을 만드는 자연 조건 ───

사진 두 개를 보자. 하나는 광주 공항에 착륙하기 전 비행기에서 나주 근방 농촌을 찍은 것이고, 오른쪽은 이탈리아 토스카나 지역의 산악 도시 산지미냐노 주변이다. 큰 평야도 있지만 들판 사이사이 작은 언덕이 있는 나주의 편안한 지형은 전형적인 호남 지방의 모습이다. 평지에는 잘 정리된 논이 있고 집은 산기슭 경사에 옹기종기 모여 있다. 산지미냐노는 사각형의 높은 탑들이 늘어선 탑의 도시로 널리 알려져 있다. 탑은 로마로 향하는 교통로에 위치한 군사적 요충이라 생겨난 특별한 것이지만, 도시가 자리한 모습과 주변의 풍광은 토스카나 지역의 일반적인 산악 도시 모습 그대로다. 피렌체에서 차를 빌려 산지미냐노를 향해 오르락내리락 길을 따라가면서 보니 저 멀리 도시의 실루엣이 떠올랐다 가라앉았다를 되풀이했다. 불현듯 '아차' 싶어 차를 세우고 사진을 찍었다. 낯설기만 한 이 풍경을 사실 본 적이 있다. 주인공을 실은 자동차가 화면에서 나타났다 사라졌다 하며 점차 멀어지는 영화의 마지막 장면에서다.

사진에서 볼 수 있는 것은 두 지역 사람들이 자연 지형을 이

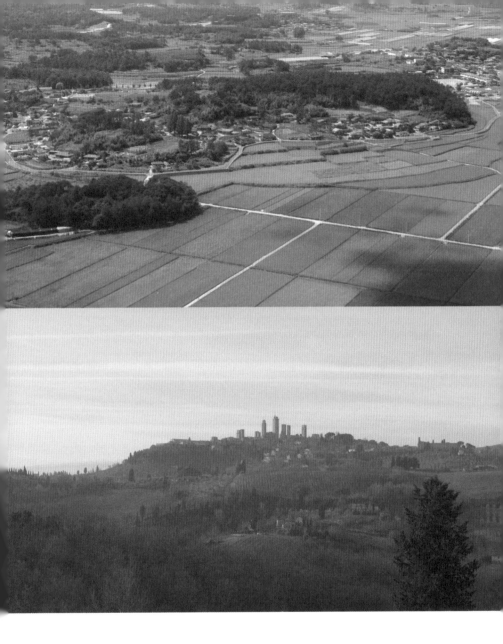

나주 근방 농촌과 이탈리아 중부 산지미냐노 풍경

용하는 방식이다. 동행한 선배는, 우리는 물을 찾아 아래로 향하고 그들은 빛을 좇아 위를 향한다고 한마디로 정리해줬지만, 궁극적으로 산업의 차이에서 오는 문제다. 농업과 목축의 차이이기도 하고 논농사와 밭농사, 과수원 농사의 차이기도 하다. 잘 아는 것처럼 우리나라엔 평지가 적다. 평지는 30퍼센트가량밖에 되지 않으며 낮고 높은 산이 많아 탁 트인 지평선을 보기가 쉽지 않다. 이는 이탈리아 토스카나 지방도 마찬가지다. 다만 우리나라는 조선 중기를 지나면서 물을 가둔 논에 모판에서 따로 기른 볏모를 옮겨 심는 모내기 농법이 보급되었고, 물을 대기 쉬운 낮은 곳을 우선 논으로 만드는 토지 이용의 제1원칙이 만들어졌다. 그리고 주변에 향 좋은 낮은 경사지에 살림집이 모여 동네를 이루고, 그 주거지 둘레로 밭을 만들며, 이도저도 못할 비탈이나 먼 곳은 유보지로 남겨두었다.[2]

자연스럽게 낮은 곳에서 낮은 곳으로 모퉁이를 돌면서 마을을 잇는 길이 만들어지고, 산꼭대기와 산꼭대기를 잇는 토스카나의 길과는 다를 수밖에 없다. 남겨진 산이라 해도 버려진 것은 아니다. 논과 밭이 양식을 생산하는 곳, 주거지가 생활을 하는 곳이라면, 먹고사는 것 이외의 활동은 결국 대개 산에서 일어난다. 조상의 산소를 두고, 서원이나 향교를 세워 후손을 교육하고, 절과 성황당, 산신

2 나의 박사 학위 논문 「조선시대 씨족마을의 내재적 질서와 건축적 특성」(서울대학교 대학원, 1992)에서 주로 다룬 내용이다. 이러한 토지 이용 행태에 익숙했기 때문에 토스카나를 처음 방문했을 때 차이를 더 크게 느꼈을 것이다.

각이 들어서는 신앙의 공간이면서, 산적과 도깨비가 사는 신비한 곳이 산이다. 옛말에 '집도 절도 없다'는 말은, 평지에도 산지에도 거처할 곳이 없는 궁핍한 상황을 이른다. 이처럼 다양한 활동이 일어나는 산에 대한 우리나라 사람들의 애호는 특별해서 지금도 주말이면 근교의 산이란 산은 도시 생활에 지친 남녀노소로 넘쳐난다.

이탈리아 중부 지역은 목축이나 포도, 올리브 재배가 주산업이다. 생산지는 비탈이라도 상관없으며, 도시는 잦은 전쟁으로부터 방어하기 위해 멀리까지 내려다보이는 산봉우리에 망루같이 성벽을 쌓아 자리한다. 말하자면 산성 마을인 것이다. 여기서는 개간하지 않은 산 아래 계곡이 울창하고 어두컴컴한 숲으로 유보지가 된다. 이탈리아 중부 산악 지방만큼은 아니더라도 목축과 밭농사를 주로 하는 유럽의 농촌은 우리처럼 저지대 개발 강박이 크지 않기 때문에 도시 주변의 경치 좋은 강가에 숲을 조성해 비생산 활동의 근거지로 삼았다. 유럽의 요정들이 숲에 사는 이유다. 잠자는 숲속의 공주나 백설공주를 구해준 일곱 난장이도 그렇고, 겨울 왕국의 엘사 공주도 결국 숲으로 갔으며, 중세 영국의 전설적 영웅인 로빈 후드도, 『맥베스(Macbeth)』에 나오는 악령도 모두 숲에 산다.

나는 이곳 산악 도시를 보고야 비로소 건축을 구성하는 심층 구조를 몸으로 느꼈다. 차를 타고 가다 문득 떠오른 생각이지만, 그러고 보면 조선의 궁궐과 달리 고려의 궁궐인 개성 만월대는 왜 그렇게 높은 언덕에 지었는지, 고구려의 첫 도읍인 중국 환인의 오

녀산성은 또 왜 산꼭대기에 자리했는지 조금씩 이해가 되었다. 나아가 우리가 보는 전통은 어쩌면 그저 조선 후기라는 특정 시기에 국한된 시대적 풍경일지도 모른다는 데 생각이 미치고, 그렇다면 전통 계승이라는 거창한 구호 역시 우선은 우리 문화의 시기별 다양성과 시간적 변화를 이해한 다음에야 가능한 주장이 아닐까 생각하게 되었다. 조선 후기는 단지 가장 가까운 과거일 뿐인데, 기억이 가장 많이 남아 있다는 이유로 과장된 영향력을 행사하고 있다. 게다가 이렇듯 일상적인 풍경 하나가 상기시켜주듯이 건축은 단지 디자인 문제에 그치는 것이 아니라 산업과 사회와 자연환경이 복합된 결과물이며, 그마저도 시간의 흐름 속에서 계속 변한다는 간단한 명제를 잊지 말자.

판테온 이전의 건축과
판테온 이후의 건축 ────

인류의 위대한 건축물을 꼽으라면 누구나 고대 이집트의 피라미드를 먼저 떠올릴 것이다. 피라미드는 왜 이렇게 유명할까? 이유는 거대한 크기와 만들어진 시기에 있다. 피라미드는 기원전 3,000년기의 유물이다. 기원전 2,600년경부터 피라미드를 만들기 시작해 기원 전후 이집트가 로마의 속주가 되고 이후 로마가 기독교를 국교로 정해 다른 종교를 금할 때까지 오랜 기간에 걸쳐 피라미드가 많이 건설되었지만, 가장 널리 알려진 것은 기원전 3,000년기 전반의 고왕국 시기에 지은 것들이다. 정사각 밑면에 위로 뾰쪽한 사각뿔 형태이고, 가장 큰 것은 한 변이 230미터에 높이 150미터나 되는 거대함을 자랑한다.

이보다 조금 앞서 메소포타미아 지역에서는 지구라트(Ziggurat)라고 해 역시 사각뿔로 계단처럼 높이 쌓아 올린 구조물을 만들었고, 비슷한 시기에 인더스강 하류에는 모헨조다로(Mohenjo-daro)라는 벽돌로 집을 짓고 길을 포장한 도시 유적이 등장했다. 이들은 모두 건축의 시작을 알리는 기념비적인 사례들이지만, 이게 전부다. 기원전 2,000년기에 영국의 스톤헨지 유적이 등장했고, 이외

에는 그리스 앞바다의 크레타 궁전들과 고대 이집트 신전 정도가 있다. 그리고 기원전 1,000년기에 이르러서야 우리가 아는 고대 유적 대부분이 등장한다. 이 무렵 인류는 철기를 사용하면서 생산력이 비약적으로 발전하고 정복 전쟁이 활발히 일어났으며, 철학과 과학이 발전하는 한편 유대교와 불교 등 고대 종교가 세계 곳곳에 형성되어 인류 문명이 폭발적으로 성장했다. 이렇게 인류 문명의 틀을 이루었다는 의미에서 기원전 1,000년기 중반을 '축의 시대(Axial Age)'라고도 한다.[3] 중국의 고대 문명은 이 즈음에야 비로소 거대 건축 유적을 남긴다.

　　그러니 피라미드는 출현 시기부터 다른 기념비적 건축물에 비해 2,000년 정도 빠른 것이고 크기도 다른 것들을 압도한다. 실제로 피라미드보다 높은 구조물이 지구상에 다시 등장한 것은 한참 건너뛰어 13세기 고딕 시기였다. 그러니 외계인이 와서 만들고 간 것이 아니냐는 도시 전설이 떠도는 것이다. 그런데 과연 이것을 왜 만들었을까, 궁금하지 않을 수 없다. 피라미드는 왕의 무덤이고, 실제

3　축의 시대는, 독일의 철학자 칼 야스퍼스(Karl Jaspers, 1883~1969)가 기원전 500년 전후의 시기에 소크라테스, 공자, 붓다, 예레미아 등 인류의 스승이라 할 수 있는 대사상가와 종교 지도자가 동시 다발로 등장하는 상황을 지적하기 위해 만든 말이다. 이후 여러 학자가 이에 착안해 여러 문명권에서 독립적으로 인간의 지적 능력이 폭발적으로 증가하면서 종교와 철학이 시작하는 상황을 살피면서 그 대상 시기를 기원전 8세기부터 기원전 3세기까지 확장했다. 대개 철기 문명 도래와 도시의 발달 등을 이유로 생각한다. 카렌 암스토롱 지음, 정영목 옮김, 『축의 시대』, 교양인, 2010 참조.

묘실은 가장 큰 것이라도 가로 10미터에 세로 5미터 정도로 여느 교실과 비슷한 크기다. 복도와 가짜 묘실을 다 합해도 전체 피라미드에서 돌을 쌓아 올린 부피에 비해 실제로 쓰는 내부 공간은 0.1퍼센트도 되지 않는다. 그러니 피라미드는 이후 오랫동안 못 만든 것이 아니라 안 만든 것이라고 해야 옳을 것이다. 또 흥미로운 것은 피라미드를 활발히 짓던 당시 재위한 왕의 수보다 피라미드 수가 더 많다는 점이다. 대개 피라미드는 왕이 재위 중에 건설하는데, 완공을 해도 아직 건강하게 살아 있으면 하나를 더 지었다는 말이 된다. 그런 점에서 피라미드 건설을 취약 계층의 일자리를 만드는 일종의 사회 보장 사업이었을 것으로 추측하는 학자도 있다.

피라미드를 만들기 시작한 때로부터 근 3,000년이 지나 2세기 초, 지중해 세계를 통일한 로마 제국의 심장부에는 건축 역사를 새로 쓸 기념비가 건설되었다. 로마 제국 최고의 융성기를 이끈 오현제 시대, 트라야누스 황제 때 짓기 시작해 하드리아누스 황제가 완공한 판테온(Pantheon)이다. 판테온은 말 그대로 범신전(汎神殿), 즉 모든 신을 함께 모신 종합 신전이라는 뜻인데, 아이디어 자체는 로마 제국이 성립된 직후 아우구스투스 황제 때의 것이니 지극히 제국적인 발상이다. 하드리아누스가 한 일은 범신전에 어울리도록 완전히 새로운 형태를 만든 것이다. 새로운 판테온은 117년경 짓기 시작해 125년경에 완공된 것으로 전하며, 높이는 45미터 정도에 불과하지만 그보다 세 배는 더 높은 피라미드의 건축적 성취를 단박에 뛰어

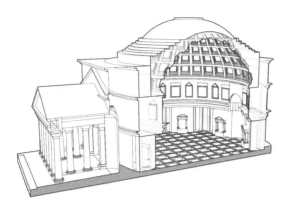

원형의 본전과 신전 모양의 현관이 있는 판테온의 구성

넘었다. 그것도 전혀 다른 방향으로.

　　판테온은 원통형 벽체에 공 모양의 둥근 지붕을 올린 건물로, 그 앞에 고대 신전의 정면을 붙여 입구로 삼은 독특한 형태다. 기둥이 나란하고 그 위에 삼각 박공이 달린 신전의 정면은 그리스 시대 이래 신전의 전형이니 구태의연하지만, 그 뒤에 있는 둥근 지붕의 원통형 건물은 전례가 없는 것이었다. 원통 벽체의 높이와 그 위의 둥근 지붕은 높이가 같아서 실내는 지름 42.2미터 정도의 공을 넣으면 꽉 차는 크기다. 피라미드보다 규모가 많이 작긴 해도 기둥을 두지 않은 내부 공간의 크기가 이만 한 것은 15세기 르네상스기에야 비로소 등장하니, 피라미드의 높이를 다시 달성한 것보다 200년은 더 걸린 셈이다. 생각해보면 돌을 무작정 높이 쌓아 짓

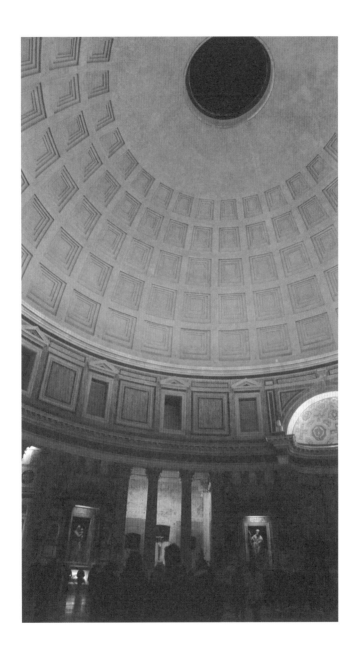

는 일과 기둥 없이 속이 빈 공간의 지붕을 덮는 일 중 어느 것이 더 힘든 일인지는 쉽게 알 수 있다.

　　무엇보다 판테온이 갖는 의미는 이제야 비로소 공간이 건축의 주인공이 된다는 점이다. 노자의 『도덕경(道德經)』에 나오는 것처럼 '수레바퀴가 쓸모 있는 것은 바큇살이 모이는 중앙에 바퀴 축을 끼울 구멍이 있기 때문이고, 그릇이 쓸모 있는 것은 안이 비었기 때문'이다.[4] 이와 똑같이 건축은 안이 비었기 때문에 쓸모가 있고, 우리는 그 빈 공간을 사용하는 것이다. 건축과 토목이 갈라지는 지점이다. 건축은 빈 곳을 이용하는 것이고 토목은 구조물을 이용한다. 피라미드가 가로, 세로, 높이가 각각 1미터씩 되는 돌을 수백만 개 쌓아 그 안쪽의 조그만 틈을 사용하는 것이라면, 판테온은 하늘을 닮은 둥근 공간을 만들기 위해 최대한 얇은(가장 얇은 곳은 두께가 겨우 1.2미터다) 껍데기로 둘러싼 것이다. 물론 지금은 이보다 더 얇은 외피를 만들 수도 있지만 당시로서는 혁신이었고, 이것이 가능했던 것은 로마인이 돌에 더해 콘크리트를 사용했기 때문이고, 무엇보다 아치(arch) 구조를 응용한 돔(dome)을 이용했기 때문이다.

―――――

4 　三十輻共一轂 當其無有車之用 埏埴以爲器 當其無有器之用 鑿戶牖以爲室 當其無有室之用 故有之以爲利 無之以爲用. 결국 있음은 없는 것 때문에 쓸모를 얻는다는 말로, 건축도 언급했지만 공간이 아니라 문과 창을 없음의 예로 들었다.

가장 오래된 건축 재료, 나무와 돌 ───

건축의 목적이 결국 내부 공간을 만들어내는 것이라면 관건은 지붕을 덮는 일이다. 사람 키보다 높은 공간을 만들어야 하기 때문에 자연히 기둥이나 벽으로 둘레를 만든 다음 그 위에 지붕을 덮게 된다. 이때 사용되는 기본 구조 두 가지가 아치 구조와 기둥-보(post-lintel) 구조다. 아치를 조적식, 기둥-보를 가구식 구조라고도 한다. 기둥-보 구조는 우리가 많이 본 것처럼 기둥과 기둥 사이에 보를 걸고 그 위에 지붕을 놓는 방식이다. 이집트의 신전도 그리스의 신전도 이 방식으로 지었다. 문제는 가로놓이는 보의 길이에 제한이 있다는 점이다. 돌로 할 경우 간격이 더 좁아질 수밖에 없다. 돌은 누르는 힘에 매우 강해 기둥 재료로는 적합하지만, 당기는 힘과 휘어지는 힘에는 매우 약해 보로는 부적합하다. 그래서 그리스 신전에서도 바깥 둘레는 기둥과 보를 모두 돌로 만들었지만 내부에는 기둥만 돌로 하고 보와 지붕틀은 나무로 했다. 그리스 신전 유적 대부분에서 지붕이 남아 있지 않은 것이 모두 나무였기 때문이다.

돌을 둥그렇게 쌓아 공간을 덮는 아치 구조도 오래전부터 사

용되었다. 피라미드의 내부에 있는 복도나 무덤방도 양옆의 돌을 쌓아 올라가면서 조금씩 안쪽으로 내밀어, 최종적으로는 가운데서 서로 만나 공간을 덮는다. 기원전 2,000년기 후반의 미케네 문명 유적도 이 방법으로 성문과 무덤을 만들었다. 이렇게 내쌓기법으로 만든 아치를 '가짜 아치' 혹은 '코벨(corbel) 아치'라고 부른다. 우리나라 석굴암의 천장도 마찬가지인데, 다만 조금씩 내민 돌을 경사지게 깎아 천장이 둥그렇게 보일 뿐이다. 이 방법은 내미는 기울기에 한도가 있기 때문에 넓은 공간을 덮기는 어렵다.

진정한 아치는 아치를 구성하는 부재들이 아치가 그리는 원호에 직각 방향으로 맞물리도록 쐐기 모양으로 가공해 쌓은 것을 말한다. 육면체 블록을 이어 붙여 둥근 아치를 만들 수는 없다. 아랫부분끼리 만나게 하면 윗부분에는 틈이 생기기 때문이다. 틈이 생기지 않도록 블록을 부채면 모양으로 만들어 이으면 서로 꽉 짜여 무너지지 않는다. 이때 각 부재 사이에는 서로 밀치는 힘만 작용하고, 이는 해당 부재 입장에서 보면 양쪽에서 안으로 미는 압축력이 된다. 그러니 압축력에 강한 돌이 아치를 만드는 데 아주 적당한 재료인 것이다.

인류가 가장 오래 사용해온 건축 재료는 분명 나무와 돌이다. 벽돌이 있긴 하지만 흙을 돌처럼 만든 게 벽돌이다. 말하자면 벽돌은 '돌이 되고 싶은 흙'인 셈이다. 로마 시대에 잠시 쓰이다 근대 이후 본격적으로 사용되는 콘크리트 역시 작은 돌을 흩어지지 않게

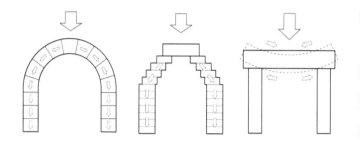

아치 구조, 코벨 아치 구조, 기둥-보 구조. 아치 구조에서 각 부재는 압축력만 받는 데 비해, 기둥-보 구조에서 보는 압축력 외에 인장력도 받는다.

꽉 묶어 만든 자유로운 형태의 돌로 보면 된다. 근대 이전에 콘크리트가 널리 사용되지 못한 것은 그 작은 돌을 묶는 접착제가 발달하지 않았기 때문이다. 19세기 초 영국에서 포틀랜드 시멘트가 개발됨으로써 콘크리트가 널리 쓰이게 되었는데, 기술 혁신의 핵심은 생산지에서 공사 현장으로 운반하는 동안 시멘트가 굳지 않게 만드는 것이었다. 로마 시대에는 포졸라나(pozzolana)라는 화산재를 석회와 섞어 사용했는데, 성분과 작용은 현재의 시멘트와 비슷하지만 산지가 한정되고 대기 중에서 쉽게 굳기 때문에 보관이나 운송이 어려웠다. 당연히 제한적으로 사용할 수밖에 없었다.

결국 근대 이전의 건축 재료는 돌과 나무로 양분되는데, 돌과 나무 중에서 어느 쪽이 건축 재료로서의 가치가 더 뛰어날까? 한 가지 성질 빼고는 모두 나무가 좋다. 문제는 그 한 가지가 너무 크다

는 건데, 바로 돌이 나무보다 오래간다는 것이다. 돌은 불에도 강하고 물에도 강하다. 또 나무 건축에 큰 피해를 입히는 벌레에도 강하다. 그러니 나무에 비해 구하기도 어렵고 가공하기도 힘들며 인장력에는 약하다는 약점이 있음에도 불구하고, 돌은 내구성 때문에 불후불멸(不朽不滅)을 꿈꾸는 종교 건축, 그리고 권위 건축에 사용되었다. 피라미드나 지구라트는 물론 그리스 신전이나 로마의 개선문처럼 우리가 흔히 기념비적 건축 혹은 그냥 간단히 기념비라고 하는 것 대부분이 석조인 것이 이 때문이다.[5]

하지만 이것 빼고는 돌이 유리할 게 없다. 돌이 나무보다 단단하니까 더 좋을 것이라고 생각할 수도 있지만, 단단하다고 좋은 것이라면 쇠 또한 사용해야 할 것이다. 건축 재료로서는 단단한 것이 무조건 좋은 것이 아니다. 건축은 그냥 쌓아 올리는 것이 아니라 수많은 부재를 끼우고 짜맞춰 만든다. 또 표면에 무늬도 넣고 장식도 해야 한다. 말하자면 가공성이 적당히 있어야 한다. 나무는 이 점에서 완벽하다. 건축물로 쓰기에 강도가 적당할 뿐 아니라, 또 적당

5 일본의 도시 주택 마치야(町屋)에 정통한 역사학자 오바 오사무(大場武) 교수는 돌과 나무에 대해 일반적인 인식과 다르게 흥미로운 견해를 제시했다. 보통 돌이 나무보다 등급 높은 건축에 쓰인다는 것이 일반적인 인식인데, 서민 주택은 오히려 반대일 때도 있다는 것이다. 중국과 한국, 일본 등의 현지 조사에서 보면, 마을에서도 가난한 집이나 헛간 같은 데는 돌벽이나 돌기와를 사용하는 사례를 확인하고 돌과 나무에 대한 인식이 이중적이라는 점을 주장했다. 돌은 가공하기 어려운 고급 재료지만 가공을 포기하면 쉽게 얻을 수 있는 값싼 재료이기도 하다.

하게 물러서 톱이나 끌, 대패 등으로 쉽게 자르고 깎고 파 접합부를 만들고 장식을 할 수 있다. 압축력과 인장력이 거의 비슷한 강도인 것도 장점이다.

나무와 돌이 만든 네 가지 건축 시스템 ──────

이처럼 재료의 속성을 고려하면 돌은 역시 조적식 구조에 적합하다. 압축력에서는 나무보다 열 배는 강하지만, 인장력에서는 거꾸로 나무의 10분의 1 이하로 약하기 때문이다. 그래서 기둥-보로 이뤄진 가구식 구조를 사용하는 경우를 비교해보면, 우리나라의 전통 목조 건축 같은 경우 기둥과 보의 길이 비율이 대개 1:1 내외가 되어 기둥 높이와 기둥 사이 간격이 거의 같다. 하지만 그리스 신전의 전면에서는 보 길이보다 기둥 높이가 대개 8~10배 정도 크다. 그러니 이집트의 카르낙 신전, 페르시아의 페르세폴리스 궁전처럼 돌기둥이 가로세로로 빽빽하게 늘어선 다주실(hypostyle hall)이 나타난다. 기둥-보식으로는 판테온같이 기둥 없이 툭 터진 내부 공간을 못 만드는 것이다. 그래서 돌 건축은 역사적으로 조적식을 중심으로 발전했다.

특히 조적식 건축 기술이 크게 발전한 때가 유럽 중세의 고딕 시기다. 세계에서 가장 아름다운 고딕 성당이라는 파리의 노트르담 대성당을 보자. 고딕 성당은 흔히 뾰족뾰족한 탑이나 장미창이라 불리는 큰 원형 유리창이 특징이라고 하는데, 이것은 밖에서 볼 때의

형태적인 특징이다. 기술적 관건은 아치를 이용해 만든 내부 천장의 볼트 구조에 있다. 아치를 그 자리에서 회전시켜 만든 돔은 원형의 공간만을 덮을 수 있는 데 반해, 아치를 길게 연속시켜 만든 볼트는 사각형 공간을 덮을 수 있는 장점이 있어 고딕 성당에 즐겨 사용되었다. 고딕 시기에는 넓고 높은 실내 공간을 만들어내겠다는 의지로 도시 간 경쟁이 치열했다. 그러다가 13세기 말 보베(Beauvais) 대성당처럼 완공 직후 무너지는 사고도 있었지만, 이에 굴하지 않고 마침내 폭이 16미터나 되는 볼트를 47.5미터 높이로 쌓아 공간을 만들어냈다. 앞서 언급했듯이 인류가 피라미드보다 높은 탑을 만든 것도 이 무렵이다.

그러나 고딕 성당이 피라미드와 다른 점은 높은 동시에 얇게 지었다는 점이다. 겉보기에 고딕 성당은 매우 육중한 느낌이지만 이미 건축의 중심은 외부 형태에서 실내 공간으로 많이 이전되었고, 밝고 넓은 실내 공간 확보를 위해 벽량을 줄여 구조체를 최대한 얇게 만드는 데 모든 기술과 역량을 동원했다. 보베 대성당이 무너진 것도 이러한 시도 때문이다. 그나마 얇아진 벽체에 또 창을 가득 내어 전체적으로 가느다란 기둥들이 건물 전체를 받치는 것은, 독실한 중세인들이 성령의 빛이 가득한 성당을 원했기 때문이다. 지금 보면 여전히 벽이 많고 스테인드글라스 창도 빛 투과량이 적어 어두침침하지만, 그 이전 로마네스크 성당과 비교해보면 놀랄 만큼 가볍고 밝은 공간을 만들어냈고, 또 계속해서 같은 방향으로 나아갔다.

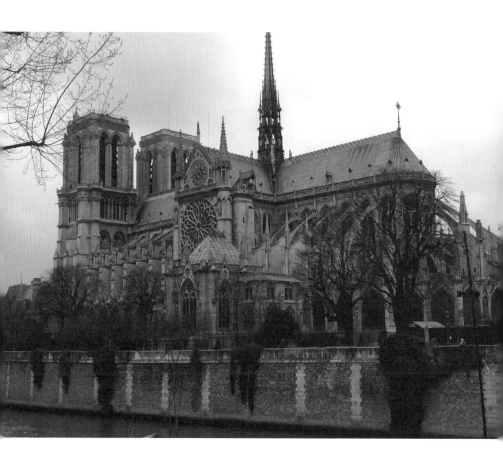

조적식 건축 시스템의 고딕 성당
- 노트르담 대성당 외관과 아미앵 대성당 내부의 볼트 천장

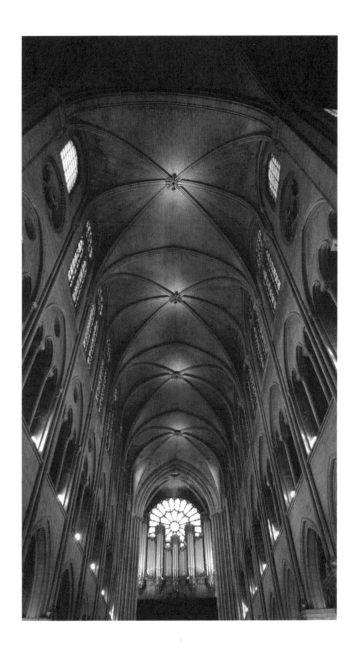

높이에 대한 경쟁은 고딕 시대인 13세기 이래 1889년 에펠탑이 획기적인 철골 구조로 단박에 300미터를 달성할 때까지 꽤 오랫동안 150미터 근처를 맴돌았다. 이집트 기자에 있는 쿠푸왕의 피라미드는 원래 높이가 146.6미터에 달했다고 추정하나 아무리 늦춰 잡아도 17세기에는 현재의 139미터 수준으로 꼭대기가 무너졌고, 영국이 자랑하는 세인트폴 대성당의 처음 높이가 149미터(1221), 링컨 대성당의 높이가 159.7미터(1311)였다고 하나 두 건물 모두 16세기에 무너졌다. 에펠탑 이후로는 가파르게 발전해 1930년대에 뉴욕의 크라이슬러 빌딩이나 엠파이어 스테이트 빌딩처럼 300미터를 넘어서는 초고층 건축 시대가 열렸고, 2009년에 완공된 두바이의 버즈 칼리파 빌딩이 829.8미터로 현재는 세계에서 가장 높은 건축물이다.

이제 시선을 돌려 동아시아 건축을 보자. 세계에서 가장 오래된 목조 건축은 일본의 나라에 있는 호류지(法隆寺) 오중탑으로 알려졌다. 607년에 처음 지었지만 670년 화재로 소실된 후 711년경 재건된 것으로 보고 있다. 우리나라에서 가장 아름다운 건물로 평가받는 부석사 무량수전과 중국 자금성도 보자. 무량수전은 1376년에 중수했다고 하니 지은 것은 그보다 100년 내지 150년 정도 앞설 것으로 추정한다. 1376년은 우리 문화사의 황금기인 고려 말, 조선 초였으니, 중수할 때 거의 새로 짓지 않았을까 짐작한다. 중국 건축 가운데 가장 큰 자금성 태화전과 그 앞마당은 1420년경 조성된 것으

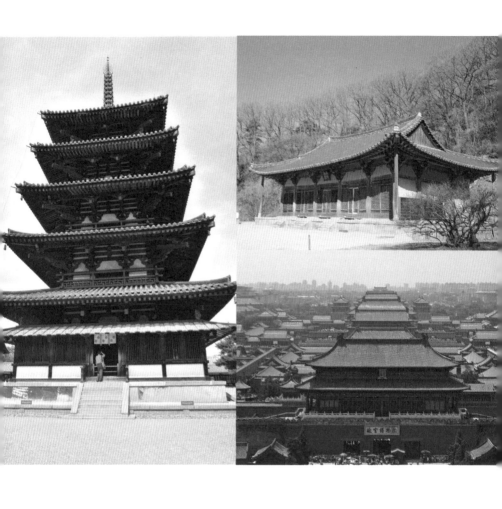

나무 가구식 건축 시스템의 한·중·일 건축물
– 일본 호류지 오중탑, 한국 부석사 무량수전, 중국 자금성

로 좌우대칭의 권위적인 건축 모습을 잘 보여준다.

금방 눈치 챘겠지만 이들은 모두 나무를 사용한 목조 건축이고 기둥-보로 된 가구식 구조다. 고대 건축의 역사를 보면 돌 건축은 조적식과 가구식을 왔다 갔다 하다 로마 건축 이래 조적식을 중심으로 발전했다. 그렇다면 나무 건축도 마찬가지로 조적식과 가구식이 있을 텐데, 나무로 된 조적식은 왜 안 보이는지 궁금할 수 있다. 나무는 압축력과 인장력에 견디는 강도가 비슷해 가구식에 유리하지만 그렇다고 조적식이 전혀 없는 것은 아니다. 가장 쉬운 예가 통나무집이다. 통나무집은 기둥을 가로로 겹쳐 쌓아 만든 조적식 구조다.

통나무집이라 하면 흔히 삼림 지대의 오두막을 연상하는데, 러시아의 목조 교회처럼 예술적 성취를 이룬 것도 있다. 잘 아는 것처럼 러시아는 오랫동안 유럽의 변방으로 18세기 표트르 대제 이전에는 여러 공국으로 분할되어 있었다. 그러나 이들의 종교적 열정은 그 어느 곳에도 뒤지지 않아 동방정교회의 신앙적 중심지 역할을 했다. 이들은 서유럽 국가들만큼 높은 건축술은 갖추지는 못했지만, 농가를 지을 때 사용하던 건축술을 발전시켜 세계 어디에서도 볼 수 없는 독특한 통나무 교회를 만들어냈다.

이처럼 재료와 구조법을 기준으로 근대 이전의 건축을 나누면 크게 네 가지로 구분할 수 있다. 네 가지 모두 가능하고 또 실제로 존재하지만, 돌로는 조적식, 나무로는 가구식 구조가 유리하

	조적식	가구식

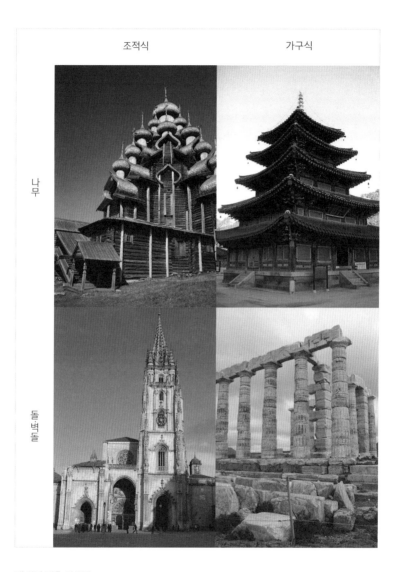

네 가지 건축 시스템
– 위 왼쪽부터 시계 방향으로 러시아 키지 교회(17~18세기), 한국 법주사 팔상전(1624), 그리스 포세이돈 신전(기원전 444~440), 스페인 오비에도 대성당(781~1528)

기 때문에 사실상 이 두 가지 시스템이 주로 사용되었다. 이에 포함되지 않는 것으로는 흙 건축과 천막 건축 정도가 있다. 주로 아프리카나 아메리카 원주민 건축과 아시아와 북아프리카 유목민 건축에 많다. 이들 역시 흥미로운 분야이지만, 이들은 토속 건축(vernacular architecture) 영역이므로 당대의 기술 수준을 대표하는 첨단 건축은 아니다.

이 네 가지 건축 시스템은 근대 이전 건축을 대상으로 한 것이고, 현재 전 세계의 도시를 뒤덮고 있는 건축물은 대개 철근 콘크리트 구조와 철골 구조, 혹은 이 둘을 함께 사용한 철골 철근 콘크리트 구조다. 철근 콘크리트 구조는 일종의 돌이라고 할 수 있는 콘크리트의 약점, 즉 당기는 인장력에 대한 약점을 철근으로 보강한 혁신적 아이디어로 19세기 말 개발되어 실제 건축물에 적용된 것은 20세기 초다. 이제 겨우 100년 남짓 되었지만 장점이 많기 때문에 세계대전을 두 차례 거치면서 전 세계에 급속하게 퍼져 가장 일반적인 건축 시스템이 되었다. 그 장점을 보자면 우선 석회석과 철이라는 비교적 값싸고 구하기 쉬운 재료를 쓴다는 점, 돌처럼 깎아서 만드는 것이 아니라 거푸집에 부어 굳히므로 어떤 형태든 만들 수 있다는 점, 그리고 무엇보다 기둥과 보 등의 접합부를 철근으로 튼튼하게 한 몸으로 만들 수 있다는 점 등 전통 재료가 도저히 따라올 수 없는 막강한 장점이다.

그러니 쉽게들 '콘크리트로 뒤덮인 사막 같은 도시'라고 마냥

비하할 일은 아니다. 철근 콘크리트 구조야말로 근대 건축의 총아로, 간단하고 튼튼하고 경제적이어서 더 많은 사람들에게 보편적인 문명의 혜택을 주었고, 지금도 구조법과 재료적 성능을 계속 개량해 갈수록 더 얇고 튼튼하며 오래가는 구조를 만들어내고 있다.

한편 철골 구조는 집의 골격을 철로 만드는 구조법이다. 나무로 만든 가구식 구조의 전통을 잇는다고 볼 수 있는데, 철은 나무보다 압축력과 인장력 모두에 더 강하기 때문에 나무 건축으로 할 수 없는 높이와 폭을 만들 수 있다. 하지만 역시 무슨 형태든 만들 수 있는 철근 콘크리트 구조에 비하면 상대적으로 용도가 제한된다. 마지막으로 철골 철근 콘크리트 건축은 이 두 가지 구조법을 혼합한 것이다. 현재의 초고층 건축 대부분이 이 구조를 사용한다.

● '동'과 '서'의 건축 문명 ──────

그렇다면 이 네 가지 건축 시스템은 지리적으로 어떻게 분포할까? 앞서 본 사례를 요약하자면 서구의 전통은 돌 조적식, 동아시아의 건축은 나무 가구식인 것 같고, 동양과 서양을 구분하듯 간단히 동과 서의 건축 전통이라고 말할 수도 있겠다. 그렇다면 그 경계선은 과연 어디일까?

사실 동양(東洋)이라는 말은 대단히 애매하다. '동양 챔피언', '동양 최대'라고 할 때 동양은 대개 아시아를 가리키지만, 역사적 용례를 보면 아시아 중에서도 우리의 정보가 닿는 곳까지를 편의상 한정해 부르는 것임을 알게 된다. 1980년대까지만 해도 우리가 말하는 동양에는 우즈베키스탄이나 카자흐스탄 같은 중앙아시아 국가가 들어가지 않았고, 1970년대에 '동양 최대'라는 말에는 중국도 포함되지 않았다.

원래 '동양'은 중국에서 동중국해와 그 일대의 나라를 가리키는 말이었다. 말하자면 일본과 류큐 정도가 동양에 해당했다. 그보다 위에 있는 황해는 북양이라 했고, 그보다 아래인 필리핀과 인도

50

네시아 앞바다는 남양이라고 한 것도 같은 맥락이다. 그러다가 근대 초기 일본에서 아시아의 번역어로 '동양'이란 말을 썼고, 제국대학에 동양사학이나 동양철학 같은 학문 분과를 개설하면서 중국과 인도를 대상에 넣는 새로운 지리 개념이 생겨났다.[6] 하지만 여전히 서아시아나 중앙아시아 지역은 논외였다. 잘 아는 것처럼 아시아 대륙에는 한국과 일본, 중국 등이 포함되는 동아시아와 인도를 중심으로 하는 남아시아, 중동의 서아시아, 그리고 중앙아시아와 동남아시아 등 적어도 다섯 개의 문명권이 존재한다. 과거에도 그랬고 지금도 그렇듯 단지 같은 아시아라고 해서 중앙아시아와 서아시아가 우리에게 유럽이나 미국보다 문화적으로 더 가깝다고 말하긴 어렵다.

지리적 구분이라고는 하지만 사실 유럽과 아시아는 지형으로는 물론이고, 역사나 문화적으로도 경계를 정확히 나누기 어렵고, 인종도 언어도 연결되어 있다. 지금의 아시아의 구분은 19세기 제국주의 시절 제국과 식민지, 혹은 지배와 피지배 지역의 구분에 가깝고, 역사적으로는 중세 기독교 사회의 범위 정도가 유럽과 아시

6 오리엔탈리즘이 유럽 시각으로 오리엔트를 재구성한 것이라면, 근대 동아시아에서 유럽의 번역자 역할을 한 일본의 동양은 일본식 오리엔탈리즘이라고 할 것이며, 청일 전쟁 이후 대동아 전쟁 시기까지 제국주의적 침략으로 형성된 지역적 질서였다. 하지만 종전 이후 일본에서 '동양' 혹은 '아세아'가 급속히 사라지면서 1960년대 초 동아시아를 중심으로 하는 지역사로 방향을 전환했고, 1980년대 이래 한국, 대만, 홍콩 등 동아시아 지역 국가의 경제 성장에 기대 동아시아 문화권에 대한 관심은 더욱 커졌다. 하세봉,『동아시아 역사학의 생산과 유통』, 아세아문화사, 2001 참조.

아를 구분 짓는 기준으로 볼 수 있을 것이다. 하지만 이것 역시 유럽을 아시아와 구별하는 기준일 수는 있어도 아시아의 여러 문화권을 뭉뚱그려 하나로 보는 것을 정당화하지는 못한다. 다시 말해 아시아는 유럽 입장에서 그들과 다른 동쪽 지역 전체를 묶어 부른 타자적 개념일 뿐이다. 마침 아시아라는 말은 '동쪽' 혹은 '해가 뜨는 곳'을 의미하는 고대 메소포타미아 지역의 단어에서 나왔다.

동양과 아시아에 대해 이렇게 길게 이야기하는 이유는 건축 문명의 동과 서, 그 경계가 현재의 유럽과 아시아의 구분선을 따르지 않는다는 점을 이야기하고 싶어서다. 건축 문명을 기준으로 지역을 구분하기 위해, 즉 나무 건축과 돌 건축의 경계를 찾으려면 고대 문명권의 발달 과정을 볼 필요가 있다. 기원전 1,000년경 지구의 문명 지도를 보면 지중해 동쪽 연안에 큰 고대 문명이 하나 있고, 히말라야산맥 아래로 인더스-갠지스 문명이 있으며, 이들보다 더 동쪽으로 황하 중하류에 중국 문명이 있었다. 기원전 3,000년경 나일강 유역, 메소포타미아 지역, 인더스강 유역, 황하 유역 등 큰 강을 끼고 발달한 세계 4대 고대 문명권이, 2,000년이 지나 나일 문명과 메소포타미아 문명이 접촉 융화해 하나가 되고 인더스강 문명이 갠지즈강 유역으로 확장되면서 세 문화권으로 크게 통합된 것이다.

그런데 고대 건축이 본격적으로 발전하던 기원전 1,000년기 후반, 알렉산더 대왕의 원정으로 지중해 문명과 인도 문명이 역사적으로 접촉한다. 마케도니아에서 출발한 알렉산더는 이란 고원을 차

지한 페르시아를 무찌르고, 페르시아를 넘어 인도 서북부까지 진출해 펀자브 지역에서 인도 문명권과 조우함으로써 거대한 문화 연결체를 만들어낸다. 고대 이후에도 이슬람 세력이 성장하면서 끊기기도 하지만, 인도 문명권과 유럽 문명권은 육지와 바다로 연결되어 정치적, 경제적, 문화적인 교류가 이어졌다.

　　건축 문명의 전통에서도 인도는 유럽에 가깝다. 인도의 타지마할(Taj Mahal)은 17세기 서쪽에서 이주해온 이슬람 세력이 세운 무굴 제국 시기에 형성한 것이라 그렇다손 치더라도, 그 이전 불교와 자이나교, 힌두교의 유적 역시 가장 중요한 건축에는 돌을 사용했다. 인도 서북부 아부산에 있는 자이나교 사원은 12세기 것인데 흰 대리석으로 돔 천장을 만들기도 했다. 물론 타지마할처럼 진짜 아치를 사용한 완전한 돔은 아니고 목조 건축의 흔적을 많이 지닌 가짜 아치이긴 하지만, 그들이 무엇을 만들고 싶었는지는 분명히 드러난다. 인도 문명의 영향을 받아 건설된 인도네시아의 보로부두르(Borobudur) 유적이나 캄보디아의 앙코르와트(Angkor Wat) 유적 역시 돌로 만든 거대한 기념비다. 동아시아와는 다르다. 인종 면에서도 인도와 유럽 문명권은 유사점이 많다. 인도는 원주민이라 할 수 있는 드라비다인이 아니라 서쪽에서 이주한 아리아인이 중심을 이룬다. 이들은 코카소이드(Caucasoid), 백인이다. 동아시아에 주로 분포하는 몽골로이드(Mongoloid)나 아프리카의 네그로이드(Negroid)와 다르다. 언어상으로도 인도어와 유럽 언어는 인도-유럽 어족에 속해 이들

인도 중북부 프라네시주에 있는 카주라호의 힌두교 사원(10~11세기)

두 문명권은 같은 어군에 속한다.

이제 중국 문명권이 남는다. 중국의 고대 문명은 다른 고대 문명권과 멀리 떨어져 오랫동안 고립되어 발달했다. 기원전 6,000년까지 거슬러 올라가는 여러 선사 문화가 기원전 2,000년기에 등장한 중원의 강력한 중심 문명으로 모였고, 이후 기원전 1,000년기를 거치면서 제국 건설을 가속화한 이래 현재와 같은 통일 국가를 유지해왔다. 다른 지역에는 유례가 없는 막강한 구심성은 두 가지에서 기인한다. 누구나 쉽게 이해할 수 있는 상형문자로부터 발전한 한자의 보편성에 더해, 다른 지역과 분리된 지리적 고립성이 이유였을 것

이다.[7]

 황하 중하류 평원, 흔히 중원이라는 곳에서 시작한 문명이 주변 지역으로 동심원을 그리며 확장된다면, 동으로는 육지를 따라 한반도로 나아가 이윽고 바다를 건너 일본까지 미친다. 그리고 남쪽으로는 광둥성, 광시성을 지나 베트남 북부 지역까지 간다. 하지만 나머지 지역으로는 현재의 중국 국경을 넘어갈 수 없다. 히말라야산맥, 고비 사막, 내몽골의 초원을 넘는 사람은 예나 지금이나 선교사와 상인뿐이었다. 중국 문명권은 지리적 장애로 오랫동안 고립된 채로 발전할 수밖에 없었다. 결국 건축 문명을 기준으로 보면 동서 경계는 중국 문명권과 그 외 지역으로 나뉜다. 우리는 세계적으로 매우 특수한 건축 전통 속에서 성장해왔다.

———

7　한자의 힘은 표의 문자라는 데 있다. 말이 달라 읽는 방법이 달라지더라도 문자로는 뜻이 통한다. 중국이 그 넓은 지역에 다양한 인종과 민족을 한 정치 체제로 유지하는 힘의 근원도 한 문자를 사용하기 때문이다.

나무와 돌이 아닌 건축 ───

앞서 건축 시스템을 크게 넷으로 나누고, 그에 따라 중국 건축 문명권은 나무를, 그 외 지역은 돌을 중심 재료로 사용한다는 점에서 이를 건축 문명의 동과 서로 나누는 기준이라 했다. 그러면 여기에 빠진 것이 뭘까? 세상에 돌 건축과 나무 건축만 있었을까? 가령 사하라 사막 이남의 아프리카나 유럽인이 닿기 전의 아메리카는 어땠을까? 한국과 중국, 일본, 베트남 정도를 포괄하는 동아시아 건축 문명권은 정말로 나무만 사용하고, 기타 지역에서는 돌만 쓴 것일까?

또 다른 건축 재료를 보기로 하자. 단순히 재료 문제가 아니라 그 재료를 씀으로써 건축의 형태와 구조를 아우르는 시스템을 결정짓는 사례로 천막 건축과 흙 건축이 있다. 천막 건축은 아프리카 사하라 사막의 서쪽부터 아시아 대륙을 가로질러 베링해협을 건너 아메리카 대륙까지 넓게 분포한다. 기후로 보면 대부분 사막이 발달한 건조 지구대, 산업적으로는 목축 중심, 종교적으로는 이슬람교가 융성했다는 것이 공통점이다. 동도 서도 아닌 제3지대가 존재하는 것이다. 유목 민족을 중심으로 아시아사를 연구한 마츠다 히사오(松

田壽男)는 여기서 착안해 아시아를 동양과 중양, 그리고 건조 아시아와 습윤 아시아로 구분했다. 중양이라는 말은 동양을 만들어낸 근대 일본인의 지극히 일본적인 명명이어서 더 이상 사용하지 않지만, 그의 착안은 여전히 유효해 건조 기후대라는 지역 구분은 지금도 역사지리학 연구에 많은 상상력을 제공한다.[8]

기후와 산업, 종교가 그러하듯 천막 분포도 이 지역을 확실하게 특징짓는 요소다. 천막 건축에는 크게 두 가지 유형이 있는데, 하나는 중앙에 기둥 몇 개를 세우고 천이나 가죽을 덮어 사방에서 잡아당기는 인장형 천막이고, 다른 하나는 나무로 골조를 세우고 천이나 가죽을 덮는 골조형 천막이다. 이 두 유형은 이란의 서부를 기준으로 동과 서로 나뉜다.[9] 중동과 터키, 아프리카 등에 분포하는 인장형 천막은 대개 검은색을 띠어 '검은 천막'이라 불리며, 이슬람의

8 마츠다 히사오는 유목 민족사, 중앙아시아사를 전공했다. 그는 아시아를 기후 지리적으로 습윤 아시아와 건조 아시아, 문화적으로는 중국 문명 전파를 기준으로 동양과 중양으로 나누고, 둘을 겹쳐 네 지역으로 구분했다. 중앙아시아는 중양+건조 아시아, 남아시아는 중양+습윤 아시아라면, 동아시아는 동양이면서 습윤과 건조 지대가 만리장성을 경계로 나뉜다. 매우 초보적이고 제한적이지만 이런 구분은 현장의 서역 순례 이후 중국인이 본 아시아관과 닮았다. 松田壽男, 『アジアの歴史 東西交渉からみた前近代の世界像』, 岩波書店, 2006 참조.
9 천막은 가장 오래된 건축 형식은 아니지만 가장 오랫동안 변치 않고 사용되는 형식이다. 주로 유목민이 사용하고, 이들은 상당 부분 역사의 주변부에 있었다. 인장형 천막은 상대적으로 구조가 간단하고 이동성이 좋아 북아프리카와 중동 사막 지대는 물론 스칸디나비아 북부나 알래스카 등 극지대의 상대적으로 기후 조건이 더 가혹한 지대에서 이용했다. Torvald Faegre의 *Tents; Architecture of the Normards*(Anchor Books, 1979)에 그림과 함께 전 세계 천막 건축 이야기가 풍성하게 담겨 있다.

확산과 함께 아프리카 지역까지 퍼진 것으로 보고 있다. 중앙아시아와 몽골, 시베리아, 아메리카 대륙의 천막 건축은 지역마다 골조 모양이 다르지만 모두 골조형 천막이라고 할 수 있다.

또 한 가지, 흙 건축 역시 세계적으로 널리 분포한다. 주로 고급 건축이 발달하지 않은 열대 지역에 많으며, 천막 건축 분포지와 일부 겹치기도 한다. 사하라 사막 이남의 아프리카는 물론 아메리카 원주민 역시 흙 건축 전통을 가지고 있다. 하지만 천막 건축과 흙 건축은 모두 토속 건축 범주에 속한다. 토속 건축은 기술 수준이 낮다는 점에서 원시 건축(primitive architecture)과 혼동되기도 하지만, 동시대에 이미 고급 건축이 있는 상황에서 사용하는 저급 건축이라는 점에서 차이가 있다. 즉 토속 건축은 보통 사람들의 생활 양식과 관습을 탐구하는 데는 도움이 되지만, 당대의 사회적 발전을 과시하는 종합적 결과물이 아니므로 역사적 검토 대상에서 제외된다.

이와 비슷한 말로 '일상 건축(domestic architecture)'도 있다. 대개 교회나 신전, 절 같은 종교 건축이라든지 궁전이나 왕의 무덤 같은 최고급 건축을 '기념비적 건축(monumental architecture)'이라 하는 것과 대비한 말이다. 대표적인 것이 주택이고 창고, 상점, 공장 같은 것도 포함된다. 건축사 책은 대개 기념비적 건축물의 역사를 중심으로 다루고 이는 건축을 예술로 보는 시각에서 비롯한 것이다. 하지만 근대에 들어 시민 사회가 성장하면서 일상 건축과 기념비적 건축

의 격차가 줄고, 때로 중요한 기술적 성취가 일상 건축에서 먼저 적용되기도 하는 등 일상 건축이 토속 건축의 수준을 뛰어넘으면서 건축사 서술에서도 일상 건축이 많이 포함되었다.

아무튼 우리가 앞서 근대 이전 건축을 돌의 건축과 나무의 건축으로 나누고 지역을 구분한 것은 기념비적 건축을 기준으로 한 것이다. 돌 조적조 건축 지역인 유럽이나 인도에서도 일반 시민의 주택은 대부분 나무로 짓는다. 런던이나 파리같이 오래된 유럽 도시를 보면 길거리 상점과 주택도 돌로 된 데가 많지만, 이는 17세기 이후 여러 차례 대화재를 겪으면서 방화 수단으로 만든 결과이고 그마저도 목조 건축의 골격에 껍데기만 돌로 붙인 것이 많다. 나아가 드문 경우이기는 하지만 유럽에도 북유럽의 스타브식 교회(stave church)처럼 기념비적 건축조차 나무를 사용하는 지역도 있다.

스칸디나비아 등 북유럽 지역은 오랫동안 서유럽 문명이 닿지 못한 변방이었고, 로마가 만들고 기독교와 함께 게르만 국가들에 퍼진 고급 석조 건축이 전해지지 못했다. 11세기에 기독교를 받아들인 뒤 짓기 시작한 스타브식 교회는 나무로 기둥과 보를 단단히 짜 고딕 성당처럼 높은 공간을 만든 것이다. 한때 2,000채 이상 있었다고 하며, 노르웨이를 넘어 스웨덴과 폴란드, 영국까지 퍼져 있었다. 이들은 선사시대부터 사용한 나무 말뚝과 울타리 기술을 응용해 교회 내부의 높은 벽을 만들어냈다. 'stave'는 노르웨이어로 기둥이라는 뜻이다. 앞서 소개한 러시아의 통나무 교회 역시 돌 건축 문명

권에 오랫동안 남아 있던 나무 건축의 흔적이다.

이외에도 서구 건축 문명권에는 목조 건축의 예가 더 있다. 영국의 주택에 쓰인 크럭 프레임(cruck frame)은 기둥과 보를 경사지게 받치는 가새를 곡선으로 해 그 자체로 동화 속에 나오는 것 같은 아름다운 벽면을 만들고, 독일의 중목조 구조(heavy timber frame)는 곡물 창고와 외양간 등의 거대한 지붕을 덮을 만큼 튼튼했으며, 교회의 첨탑이나 큰 지붕틀도 만들 수 있었다.[10] 다시 말하지만, 건축 문명권을 나무 가구식과 돌 조적식으로 구분하는 것은 최고급 기념비적 건축물을 어떤 구조로 지었는가를 기준으로 한 것이다.

10 한스 율겐 한젠 외 저, 전봉희 역, 『서양 목조건축』(발언, 1995)은 유럽의 전통 목조 건축을 다룬 드문 책이다. 북유럽과 영국, 프랑스, 독일, 네덜란드, 이탈리아, 러시아 등으로 나눠 각국의 연구자가 공동 집필했다. 주류 건축사에서 거의 다루지 않는 유럽 목조 건축의 전통을 알려주며, 고대 이집트에도 파라미드 이전에 목조 건축의 흔적이 있고 폼페이 벽화에도 톱질하는 아기 신 벽화가 있다는 사실, 북유럽의 스타브식 교회의 장려함 등을 이 책에서 처음 접했다.

⬤　동아시아 목조 건축의 세 가지 장점　──

중국 건축 문화권에서 특별한 점은 궁전과 사찰도 모두 나무로 지었다는 점이다. 경복궁 근정전이거나 시골 초가집이 사실상 같은 건축 시스템을 사용했다는 점이 특별하다. 또 동아시아의 목조 건축 시스템은 서구의 목조 시스템과는 조금 차이가 있다. 기둥과 보로 몸체의 틀을 짜는 것은 같지만 그 위에 지붕틀을 올리는 방식이 다르다. 지붕은 비가 흘러내리도록 경사를 두고, 또 기와를 얹으면 무거워지기 때문에 지붕틀과 이를 받치는 몸체 골격이 튼튼해야 한다. 지금처럼 지붕이 평평해진 것은 19세기 말 아스팔트 방수법이 개발되었기 때문이고, 그 이전에는 사막 지역을 제외하고는 모두 지붕에 경사를 줬다. 무거운 경사 지붕을 받쳐야 하는 것이 모든 건축의 숙명이었던 것이다.

　　동아시아의 목조 건축은 기둥을 세우고 그 위에 가로로 보를 얹고, 다시 그 위에 크기를 줄여나가면서 작은 기둥과 작은 보를 여러 단 반복해 경사를 만든다. ㄇ모양 기둥-보 조합을 겹쳐 쌓되 크기를 대폭 줄여가면서 계단식 지붕틀을 만드는 것이다. 그리고 그

줄어든 모서리에 걸쳐 서까래를 기울여 걸고 지붕널을 깐 다음 흙으로 기와를 고정하는 식이다. 기둥 위에서 지붕 꼭대기까지 단번에 경사진 부재를 올리면 간단히 지붕을 해결할 수 있지 않느냐 할 수 있는데, 서구의 목조 건축이 그렇게 했고, 베트남에서도 그렇게 했다. 다만 그렇게 하려면 위에 놓일 기와지붕의 무게를 받칠 만큼 튼튼하고 지붕 경사면의 길이만큼 긴 부재가 필요하다.

　　실제로 궁궐처럼 큰 집을 짓기에는 큰 나무가 부족했다. 비가 많이 내리는 일본이나 중국 남부에는 큰 나무가 많았지만 다른 지역에서는 그렇게 큰 나무를 구하기가 어려웠다. 원, 명, 청을 거치면서 계속 수도였던 베이징 같은 곳은 연간 강수량이 500밀리미터 내외에 불과하기 때문에 궁궐을 지으려면 먼 남부나 심지어 백두산 주변에서 나무를 구해 써야 했고, 그마저 원활하지 않아 작은 나무를 여러 개 묶어 쓰는 방법을 택했다. 같은 동아시아권이라도 베트남 같은 경우 훨씬 크고 질 좋은 목재를 쉽게 구할 수 있기 때문에 중국이나 우리나라와 달리 경사진 서까래를 보처럼 사용하는 독특한 구조법(이를 경사보라고 한다)이 발달하기도 했다. 그런데 일본은 큰 목재를 쓸 수 있는데도 중국식 구조를 따랐는데, 역시 건축의 형식이라는 것이 단지 환경적 요건에 따라 결정되는 것이 아니고 문화적 요인이 작용한다는 점을 보여주는 사례다.[11]

　　경사보를 사용하지 않고 기둥과 보, 도리를 반복해 구조 틀을 구성했다는 점에서, 중국 건축 문명권의 목조 건축은 형태상 반

듯하지만 구조적으로는 덜 합리적인 형식이라고 볼 수도 있다. 그럼에도 수천 년 동안, 최소한 2,500년 이상 계속 사용된 중국계 목조 건축에는 장점이 많다. 동아시아 목조 건축의 장점을 보자. 우선 광범위한 기술 수준에 대응할 수 있다. 국가의 최고 의례가 열리는 경복궁 근정전이나 서민의 초가삼간이 같은 시스템을 사용하는 것이다. 둘 사이에 차이가 있다면 부재가 얼마나 크냐, 구하기 어려운 고급 부재를 쓰느냐, 또는 부재를 얼마나 더 정교하게 가공하느냐 정도다. 본질적인 차이가 없었기 때문에 오히려 차이를 강제하는 조치가 필요해서, 신라 때부터 신분과 계급에 따라 부재의 종류와 크기, 가공 정도를 제한하는 법령이 있었다.

동아시아 목조 건축의 두 번째 장점은 활용도가 매우 높다는 점이다. 뼈대 구조이기 때문에 모든 용도, 모든 기후대에 다 적용할 수 있다. 뼈대 구조는 기둥과 보로 뼈대를 만들어 무게를 감당하고 지붕을 받치는 구조로, 벽체와 바닥은 그때그때 선택해 사용하는 것을 말한다. 기둥과 기둥 사이에 아무것도 넣지 않아도 되고, 널판으로 막아 판벽을 만들 수도 있고, 흙벽을 두껍게 쌓아 막거나 벽

11 중국식 목조 건축 시스템을 이용했지만 일본은 좋은 목재가 풍부했다. 나라에 있는 호류지(法隆寺) 오중탑이나 금당과 같이 세계 최고의 목조 건축이나, 도다이지(東大寺) 금당같이 동아시아 최대의 목조 건축, 그리고 전국시대에 유행한 천수각 같은 고층 건축이 탄생한 데는 이러한 목재의 존재가 도움이 되었다. 니시오카 쓰네카즈·고하라 지로 저, 한지만 역의 『호류지를 지탱한 나무』(집, 2021)는 히노키의 성질과 일본의 건축 문화에 미친 영향에 대해 자세히 다루고 있다.

돌로 면을 채워도 된다. 또 벽면을 전부 막아도 되고 반만 막아도 되며, 기둥만 남겨도 그만이다. 실로 대단한 장점이 아닐 수 없으니, 현대의 철근 콘크리트 건축에서 즐겨 사용하는 방식이다. 공사 현장에서 아직 벽체를 만들지 않아 기둥과 보와 바닥만 있는 철근 콘크리트 골조를 본 일이 있을 것이다. 중국계 목조 건축의 뼈대 구조가 이와 같다. 그래서 궁전은 물론 절이나 주택, 학교, 정자 등에 모두 사용될 뿐 아니라, 덥거나 춥거나 모든 지역에서 사용할 수 있다.

동아시아 목조 건축의 세 번째 장점은 구하기 쉬운 재료를 썼다는 것이다. 목조 건축을 실제로 짓는 데는 나무, 흙, 돌이 모두 필요한데, 이 가운데 가장 많이 들어가는 재료는 엉뚱하게도 흙이다. 벽돌은 물론 기와도 흙을 구워 만든 것이고, 벽을 만들 때도 작은 나무를 격자로 얼기설기 엮어 심을 만든 다음 앞뒤로 흙을 발라 마감한다. 또 지붕의 기와를 덮을 때도 기와가 움직이지 않도록 지붕판 위에 진흙을 깔고 기와를 눌러 고정한다. 이처럼 구하기 쉬운 재료들을 쓰기 때문에 자연 조건이 다른 지역에서도 통일된 건축 형태를 유지할 수 있었다.

◉ '건축'이라는 단어의 탄생 ───

동아시아의 중국계 목조 건축은 기둥-보를 반복해 쌓아 올리면서 경사 지붕을 만들었다. 경사진 긴 부재를 바로 쓴 유럽의 목조 건축에 비해 구조적으로 불합리하다고 했으나, 반면에 그 때문에 장점도 있다. 증축과 수선이 쉽다는 점이다. 중국계 목조 건축은 말하자면 작은 부재를 많이 사용한 구조인데, 처음 지을 때는 부재가 많고 그만큼 결합 부위도 많으므로 짓기 힘든 면이 있지만 한번 지은 뒤 고칠 경우를 생각해보면 오히려 간단하게 고칠 수 있다. 서까래가 썩으면 그 서까래만 바꾸면 되고, 기둥 아랫부분이 비를 맞아 썩으면 기둥 중간을 잘라내고 아랫부분만 새 부재로 갈아 끼울 수 있다. 심지어는 집 전체를 해체해 옮겨 지을 수도 있다. 덕수궁의 대한문은 원래 지금의 도로 한가운데 있던 것이다. 도로를 넓히고 광장을 만들 때 해체해 지금 자리로 옮겨 지은 것이고, 서울 사직단의 정문도 마찬가지다.

증축도 마찬가지다. 종묘 정전은 가로로 열아홉 칸이나 되어 우리나라에서 가장 긴 건물로 유명한데, 조선 초에 처음 만들 때는 일곱 칸이었다. 이후 왕조가 계속되어 모셔야 하는 신주가 늘어나자

65

증축을 거듭해 지금처럼 길어진 것이다. 용도가 바뀐 경우도 많다. 근대 국가가 되면서 필요 없어진 옛 왕조의 관아나 객사 같은 시설을 학교나 재판소, 군청 등으로 고쳐 사용한 사례가 많이 있다. 벽체를 바꾸거나 바닥을 새롭게 깔아 용도를 쉽게 바꿀 수 있다. 1920년대에야 이들을 차례로 벽돌조나 철근 콘크리트 구조로 새로 지었다.

지금껏 아무 설명 없이 '건축'이라는 말을 사용했는데, 사실 조선시대까지는 건축이라는 말이 없었다. 과학, 전기, 철학, 이런 말과 마찬가지로 건축 역시 근대기 서양 문물을 먼저 수입한 일본에서 만든 어휘다. 건축은 영어의 'architecture'를 번역한 말인데, 다른 말과 다르게 처음에는 '조가(造家)'라고 했다가 이토 추타(伊東忠太)라는 학자의 주장으로 1897년부터 공식적으로 사용했다는 기록이 있다. 탄생 날짜가 분명한 것이다. 지금은 조가라는 말을 사용하지 않지만 대한제국기에 처음 만든 실업 학교인 관립 농상공 학교에도 조가학과가 있었다. 말 그대로 '집을 만든다'는 뜻이니 이해하기 쉽고, 배를 만드는 것을 '조선'이라고 쓰는 것을 보면 그리 어색하지는 않다. 그런데 이토 추타는 왜 굳이 조가를 버리고 건축이라고 고치자 했을까? 그가 노린 것은 앞으로 할 일이 이제까지 해온 것과 다르다며 구분하려는 것이었다. 이제까지는 목수가 주도하는 목조 건축이었지만 이제부터는 벽돌을 사용하는(아직 철근 콘크리트가 널리 쓰이기 전이었다) 새로운 집을 지어야 하고, 그 일은 목수가 아니라 대학 교육을 받은 건축가가 주도해야 한다는 점을 분명히하기 위해 용어를 구

분하고 차별을 둔 것이었다. 근대기 일본에서 온 '건축'이라는 말을 쓰는 나라는 우리나라와 북한, 중국, 베트남 정도이고, 모두 근대기에 일본의 영향을 받은 나라들이다.

그러면 그 전에는 어떤 용어를 썼을까? 삼국시대에 백제가 일본에 불교를 전하면서 승려, 불경과 함께 사공(寺工), 와박사(瓦博士), 노반박사(鑪盤博士)를 보냈다고 한다. 사공은 절 만드는 장인, 와박사는 기와 장인, 노반박사는 불탑의 머리 부분을 만드는 장인 정도로 해석된다. '공'은 무언가를 만드는 것이며, '박사'는 무언가에 정통한 사람을 가리킨다. 신라와 고려 때는 토목이나 건물 축조, 수리 일을 맡아보던 관아를 장작감(將作監)이라고 했는데, '작(作)' 역시 만든다는 말이니 공(工)과 같다. 그러고 보면 영어의 architecture 역시 으뜸가는 장인이라는 말에서 유래한 것이니, 동서를 막론하고 고대에는 뭔가를 만드는 일 가운데 건축이 가장 어렵고 대표적이었다는 것을 짐작할 수 있다. 세상을 만든 조물주를 가리켜 대문자를 써 'Architect'라 하는 것 역시 이런 상황을 반영한다.

조선시대에 가장 일반적으로 쓴 말은 영선(營繕)이다. 사물을 만드는 일을 담당한 공조(工曹)의 관할이었고, 그 아래 선공감(繕工監)을 뒀다. 건축은 세울 건(建), 쌓을 축(築)을 합한 것이고, 그 이전에 사용한 영선은 '운영한다' 할 때의 영(營)에 고칠 선(繕) 자를 합한 것이니 관리하고 고친다는 뜻이다. 그 시대를 생각해보면 궁궐이건 절이건 한번 지으면 임진왜란 같은 국난을 겪지 않는 한, 혹은 화재

로 소실되지 않는 한 계속 고쳐 사용하는 것이 상례였다. 게다가 많은 부재를 짜맞춰 만드는 나무 가구조 건축의 문명권이니 새로 짓는 것보다 수리해가면서 쓰는 게 일반적이었고, 따라서 새로 짓는다는 의미의 '건축'보다는 고쳐 사용한다는 '영선'이 더 어울렸던 것이다. 요즘처럼 30년만 되어도 부수고 새로 짓는 것이 경제적으로 더 유리한 상황과는 많이 다르다.

생각의 차이가 만든 건축의 차이 ─────

우리 건축은 이처럼 장점과 약점을 그대로 가지고 목조 건축을 중심으로 발전해왔다. 그렇다면 또 궁금한 것은, 그러면 우리는 돌을 도통 쓰지 않았던 것일까? 유럽은 돌을 중심으로 발전하면서 나무 건축도 했다. 우리는 어땠을까? 머릿속에 금방 석굴암이 떠오를 것이다. 불국사의 아름다운 석축이나 다보탑 같은 석탑, 그리고 숭례문과 광화문 아래의 석축, 또 근정전 기단, 한양 도성이나 수원 화성 같은 성벽, 아니면 첨성대도 있고 돌다리도 있다. 중국을 보면 멀리 수나라 때인 7세기 초의 이중 아치 다리가 지금도 남아 있다.[12] 또 돌 대용품이라 할 수 있는 벽돌도 많이 썼다. 벽돌로 만든 전탑도 있고, 수원 화성은 벽돌을 쌓아 올려 돈대와 봉수대도 만들었다. 지붕에 사용된 기와도 만드는 방법은 벽돌과 차이가 없다. 일본의 근대 초기 벽돌 공장은 대개

───────

12 허베이성 자오현에 있는 안제교(安濟橋)는 수나라 때인 605년 이춘(李春)이 건설한 것으로 알려졌다. 조주교(趙州橋), 대석교(大石橋)라고도 불리며, 전체 길이 50.82미터인데 34.47미터 크기의 아치를 가운데 두고, 아치의 양쪽에 생긴 삼각형 부분에 다시 작은 아치를 세 개씩 둬 이중 아치 구조를 만들었다. 근대 이전에 지은 가장 큰 아치 다리다.

전통 기와 공장을 고쳐 만들었다.

　　그렇다면 돌을 못 쓴 것이 아니라 안 쓴 것이라는 사실을 눈치챌 것이다. 몰라서 못 쓴 것하고 알고도 안 쓴 것은 엄연히 다르다. 옛말에 '금석(金石)'이라는 말이 있다. 쇠와 돌이다. 단단해서 썩지 않고 오래가는 것을 뜻한다. 앞서 나무와 돌을 비교할 때 건축 재료로서 돌의 가장 큰 장점이 오래가는 것이라고 했다. 썩지 않고 불타지도 않고 벌레에도 강하고 기후의 충격에도 잘 버틴다. 그래서 돌 건축은 많은 결점에도 불구하고 오래가야 하는 기념비적 건축에 사용한 것이다. 금석이라는 말을 보면, 오래가는 것으로서의 돌의 의미도 충분히 알고 있었다. 그런데 우리말에서 '금석'하면 바로 따라붙는 말이 '금석문'이다. 즉 글자고 문양이다. 금석으로 건축이나 조각상을 만드는 게 아니라, 금석으로 비를 만들고 글자나 문양을 새긴 것이다. 앞서 고대의 위대한 건축물로 피라미드를 들었는데, 고대 이집트인이 피라미드를 만들 때 중국에서는 갑골문을 남겼고, 그리스인이 신전과 조각상을 만들 때 중국인은 금석문을 만들었다.

　　다른 문명권과 떨어져 발전한 중국 문명은 생산력 수준에서는 어디에도 뒤지지 않았다. 오히려 일찍부터 거대 통일 왕국을 만들고 유지하면서 기원전 1,000년기부터 늦어도 15세기까지는 다른 지역보다 경제력이 앞섰다고 보고 있다. 고대의 3대 발명품이라는 종이, 화약, 나침반이 모두 중국에서 만들어졌고 가장 오래된 문자를 가지고 있다는 점 등은 중국 고대 문명의 큰 자랑이다. 그런데

중국 문명이 유독 크게 뒤지는 분야가 바로 조형 예술 분야다. 이집트와 메소포타미아 문명에서 이미 5,000년 전에 그토록 거대한 기념비를 만들어내고 인더스 문명권에서도 비슷한 시기에 벽돌로 도시의 도로를 포장했건만 중국은 왜 그와 같은 기념비를 만들어내지 못한 것일까?

신화의 시대에서 역사의 시대로 넘어가던 기원전 2,000년기 즈음, 중국은 세계에서 가장 크고 정교한 청동기와 옥기를 만들어낸다. 청동과 옥, 즉 쇠와 돌을 사용했으나 그것으로 건축이나 신상을 만드는 것이 아니라 그릇과 장신구를 만든 것이다. 일이 어렵기는 비슷할 텐데 목적과 대상이 다르다. 완전한 역사 시대에 들어서도 여전히 조각상을 만들지는 않는다. 인물을 만든 것은 진시황릉의 병마용처럼 순장 대신 함께 묻은 병졸 인형뿐이었다. 이집트와 그리스, 로마에서 신상을 만들어 숭배할 때, 중국은 조상의 신주를 만들어 제사했다. 신주에는 조상의 이름이 적혀 있을 뿐이다. 조선의 국가 사당인 종묘에도 한 대당 한 칸씩 차지하는 방에는 초상화도 조각상도 없이 신주만 모신다.

이 차이는 영원에 대한 생각 차이에서 비롯한다. 유형한 것은 유한하다고 여기고, 영원은 형식이 아니라 내용에, 신체가 아니라 정신에 있다고 보았다. '호랑이는 죽어 가죽을 남기고 사람은 죽어 이름을 남긴다'는 속담이 있다. 에밀레종으로 유명한 성덕대왕신종의 표면에는 "무릇 지극한 도는 형상 밖에 있어, 보아도 그 근원

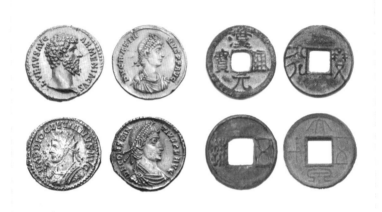

기원을 전후한 시기에 사용된 고대 로마와 중국의 동전들

을 알 수 없다(夫至道包含於形象之外 視之不能見其原)"고 쓰여 있다. 무위 (無爲)를 이상으로 삼은 도가의 가르침은 말할 것도 없고, 오랜 기간 동아시아의 지도 이념이 된 유교에서도 무릇 올바른 군주는 누추한 잠자리와 소박한 식사를 미덕으로 삼았다. 크고 화려한 기념비를 만들려는 인간의 욕망을 제한하는 장치들이다.

　　조형에 대한 생각에 있어서 중국 문명과 유럽 문명의 차이를 가장 잘 보여주는 것이 동전이다. 거의 같은 시기에 만든 동전이지만, 지중해 문화권 동전에는 황제의 얼굴이 있고 중국 동전에는 글자가 들어 있다. 영어에서 동전의 앞면과 뒷면을 'head'와 'tail'이라고 한 것도 여기서 유래했다.

또 유럽의 오랜 도시에는 광장이나 사거리, 공원 곳곳에 위인의 조각상이 있지만, 우리 도시에는 선정비(善政碑)나 송덕비(頌德碑)만 있을 뿐이다. 근대 이후 우리 사회도 서구의 영향을 받아 광화문에 이순신 장군 동상을 세우고 세종대왕도 크게 만들었지만, 여전히 사람들의 눈길을 끄는 것은 교보 빌딩의 글판이다. 이를 따라 서울시청사 벽면에도 문자 전광판을 붙였고, 거리 곳곳에 나붙는 현수막의 물결 또한 오래된 글자 중심 문화의 산물이다.

그러니 건축은, 멀리 신라시대의 포석정은 물론 고려시대 묘청의 서경 건설, 조선시대 연산군이 조성한 창덕궁 후원이나 광해군의 경덕궁 건설이 모두 실정의 상징이자 혁명이나 반정의 계기가 되었다. 정조의 화성 건설도 당대엔 반대가 컸고, 대원군의 경복궁 중건조차 민심을 이반하는 이유로 지목되었다. 여간해선 건축 사업을 좋게 평가하지 않은 것이다. 경제력이 세계 10위권인 나라에 어울리지 않게 초라한 지금의 영빈관을 새로 짓겠다고 한다면, 어느 정파의 대통령이건 언론이 뭐라고 할지가 불 보듯 뻔하다. 형태를 만드는 조형(造形) 전통, 그 가운데 하나인 건축을 업으로 삼은 건축가의 처지에서는 여간 불리한 것이 아니다.

불교 문화와 조형성 ————

이런 상황에서 우리 전통 가운데 거의 유일하게 조형성을 지닌 분야가 불교 문화다. 앞서 우리나라의 돌 건축으로 예시한 석굴암 불상은 세계 어느 곳에 내놓아도 조형미에서 최고의 수준을 자랑한다. 석조만으로 한정할 경우 내게는 단연 세계 최고다. 일본에 아름다운 목조 불상이 많이 있고 중국에도 뛰어난 소조 불상이 많지만, 석조 불상을 본다면 이만한 완성도를 어디서도 못 보았다. 탑도 마찬가지여서, 우리나라의 석탑은 그 수도 많고 수준도 높다. 불국사의 3층 석탑은 장식을 최소한으로 억제한 추상미로 으뜸이고, 국립중앙박물관에 모신 경천사지 10층 석탑은 화려함과 정교함에서 세계 제일이다.

이들 모두 불교 미술이다. 불교는 어디서 온 것인가? 고대 인도에서 시작해 중국을 거쳐 우리나라와 일본에 전파되었다. 말하자면 불교는 오래된 외래 종교이고, 불교 미술은 오래되어서 마치 우리 고유의 것인 양 느껴지는 외래 문화다. 기원을 따지는 것이 아니라, 이러한 조형 문화가 다른 문명과 접촉해 만들어진 결과라는 점을 짚으려는 것이다. 마치 지금의 한류 문화를 대표하는 대중 음악

이나 영화, 드라마가 외래 기원인 것과 같다. 만일 불교가 없었더라면 우리 문화가 얼마나 편파적이고 무의미했을지 상상만으로도 아득하다. 건축도 마찬가지다. 유교 이념을 따른 향교나 서원, 사당 같은 경우 단청 칠조차 꺼릴 정도로 소박하고 담백한 무장식이고, 화려함과 다채로움은 절에 가야 볼 수 있다. 어느 쪽을 더 높이 평가할지는 개인의 몫이지만, 두 가지가 함께하기에 비로소 균형을 이루고 문화의 폭이 넓어졌다는 것은 분명하다.

그런데 사실은 불교의 발원지인 인도에도 석가모니가 활동하던 시기는 물론이고 사후에도 수백 년 동안 불상을 만드는 전통이 없었다. 이를 두고 무불상 시대, 즉 불상이 없던 시대라고 한다. 불상을 만든 것은 묘하게도 알렉산더의 동방 원정 이후다. 말하자면 지중해 문명과 접촉한 후에 생겨난 것이다. 알렉산더 대왕은 페르시아를 넘어서는 긴 원정길에 죽지만 알렉산더가 만든 식민 국가에서 비롯해 아프가니스탄과 인도 서북부 지역에 그레코-박트리안 왕국과 인도-그리스 왕국이 생겨나 기원 전후까지 존속한다. 말하자면 고구려 유민이 만주로 이주해 발해라는 혼성 국가를 세우면서 만주 지역에 중국의 고급 건축 문화가 전래된 것처럼, 인도 서북부 중앙아시아 지역에 남은 그리스인이 지배층이 되어 왕국을 만들면서 지중해 문명이 전달되어 불상을 제작했다.[13]

불상은 처음 석가모니가 수도, 고행하던 실제 모습을 묘사하는 것에서 시작해 점차 이상화되고 형식화된다. 대승 불교 발달과

함께 석가모니불뿐 아니라 관념상 부처도 여럿 등장하는데, 이들은 실제 모습이 없기 때문에 그런 경향이 더욱 두드러졌다. 32길상(吉相) 80종호(種好)라 해 세세한 규칙이 지정되어 모습이 대개 비슷하나, 구체적인 조형은 만든 이의 예술적 능력에 따라 차이가 난다. 이를 가지고 만든 시대도 나누고 지역도 구분하는 기준을 삼을 정도다. 하지만 모두 결국 인간의 모습이어서, 유럽 고대 문명에서 신상을 만들 때 인간의 모습으로 한 신인동형론(神人同形論)에 기반하고 있다. 불상 제작 초기의 인도 간다라 불상이나 미투라 불상에서 고대 그리스 조각의 영향을 엿볼 수 있는 것은 우연이 아니다.

지중해 문명과 조우한 이후 간다라 지역에서 새롭게 탄생한 것이 불상만은 아니었다. 불탑이 지금 우리가 보는 것 같은 모양으로 바뀐 것도 이때의 일이다. 불탑은 원래 스투파(stupa)라 하는 고대 인도의 무덤이다. 탑은 스투파의 한자 번역어인 졸탑파(卒塔婆), 탑파(塔婆)를 한 글자로 줄인 것이다. 지금 인도에 남아 있는 가장 오래된 스투파는 벽돌로 지름이 수십 미터가 되는 큰 반구 모양 몸체를 쌓

―――――
13 기원후 1세기에 시작되는 불상 전통은 간다라와 미투라 두 곳에서 거의 동시에 진행되며, 간다라의 불상 조성은 헬레니즘의 영향이 분명하다면, 미투라의 불상 조성은 별도의 토착적 기원을 갖는다. 다만 간다라 지역은 중국 불교의 바탕이 된 대승 불교가 흥성했고, 동서 교역로상에 위치한다는 장점 등으로 간다라 불상, 그리고 원형에서 사각 평면으로 변한 간다라 불탑이 이후 동아시아 불교 조형의 모범이 된다. 이주형, 「인도의 불교 미술, 깨달음의 길을 따라」, 『인도의 불교미술, 인도국립박물관 소장품전』, 한국국제교류재단, 2006 참조.

고, 그 꼭대기에 작은 사각 좌대를 두고 한가운데 막대를 꽂아 거기에 원반을 여러 개 건 형태다. 우리 석탑의 꼭대기도 똑같다. 반구 모양의 커다란 몸체가 다층 건물 형태로 바뀐 것은 중국에서의 일이다.

 모양만 바뀐 것이 아니라 형식과 의미도 달라졌다. 처음 스투파를 만들 때는 그야말로 석가모니의 무덤이었다. 화장을 한 석가모니의 유골을 나눠 여러 곳에 기념 무덤을 만들었다. 석가모니를 숭배하는 사람들의 참배를 돕는 조치였다. 그런데 유골의 양이 적다 보니 인도 북부를 통일한 아소카왕의 넓은 영토에 석가모니의 스투파를 무한정 만들 수는 없었고, 또 대승 불교가 발달해 수많은 관념상의 부처가 등장하자 유골을 안치한다는 원래의 목적 역시 불가능해졌다. 그래서 생각해낸 것이 해당 부처에게 바치는 공양물이나 불경, 주문 등을 대신 봉안하는 상징물로 탑의 정체가 바뀐 것이다. 이렇게 되면 인도의 마가다국뿐만 아니라 전 세계 어느 곳에도 불탑을 세울 수 있다. 이렇게 탑은 무덤에서 시작해 서서히 기념비로 변모하게 된다.

⬤ 높이와 깊이에 대한 열망 ————

큰 무덤에서 다층 누각 형태로 바뀐 탑은 이후 동아시아 건축 전통에도 큰 영향을 주었다. 한마디로 불상이 새로운 조형의 전통을 가져왔다면, 불탑은 높이에 대한 전통을 새롭게 했다고 할 수 있다. 높이는 피라미드나 지구라트에서 보았듯이 조형의 전통 중에서도 가장 오래되고 강력한 고대 문명의 유산이다. 구약 성경에 나오는 노아의 방주와 중근동 지역의 오래된 홍수 신화는 늘 불규칙한 범람의 위험 속에 살던 메소포타미아 지역의 자연환경에서 나온 것이며, 여기서 높은 장소는 신전을 만들 때나 도시를 만들 때 꼭 필요한 조건이었다. 또 성경에 자주 언급되는 산상 기도와 이것을 인공으로 구현하려 한 바벨탑 이야기는 하늘에 닿으려는 고대인의 열망을 잘 보여준다. 그리스 신화에 나오는 올림푸스산처럼 산악 숭배는 세계 여러 지역에서 공통적으로 발견되지만, 지구라트와 바벨탑은 인공으로 쌓아 올린 구체적인 조형물이라는 점에서 차이가 있다.

르네상스기에 그려진 바벨탑과 메소포타미아 지역 우르에서 발견된 지구라트 유적을 보자. 우르의 지구라트는 이집트의 피라미

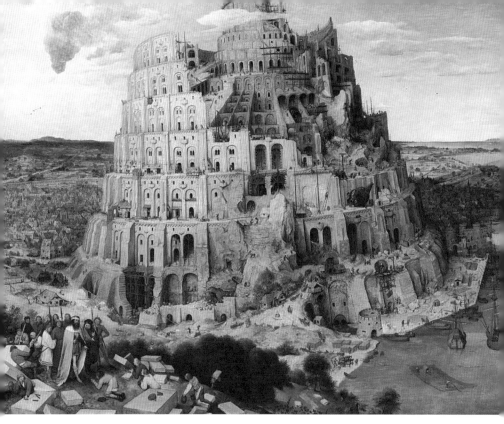

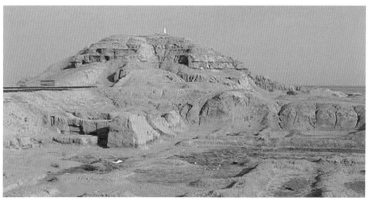

브뤼헐의 〈바벨탑〉(1563)과 우르의 지구라트(기원전 3500~3000)

드보다도 300년 이상 빠른 것으로, 인류가 만든 최초의 기념비적 건축이다. 피라미드와 다른 점은 이것이 왕의 무덤이 아니라 제사를 지내기 위해 신전을 지으려 쌓은 높은 단이라는 점이다. 여기서 잠깐, 세상의 종교 건축이란 그 어느 것이든 결국 신의 집이거나(무덤도 포함된다), 신을 섬기는 사람들이 모여 의례를 행하는 집이라는 두 가지 기원을 갖는다. 물론 두 가지를 겸하는 경우가 많다. 오늘날의 교회당이 하나님의 집이자 하나님을 섬기는 사람의 집이라는 것과 마찬가지다. 여기에 종교가 제도화되면서 성직자나 수도자가 등장했고, 이들의 수도 공간이 추가되면서 신자의 집은 복잡하게 분화된다. 그런 면에서 지구라트와 피라미드는 모두 신의 집이고, 불상과 불탑은 신의 집을 만드는 필수 요소들이다.

지금 우리가 보는 탑을 보면 유일한 목탑인 법주사 팔상전이 23미터가량, 경천사지 10층 석탑이 13미터 남짓이고 나머지는 높아야 10미터 내외에 지나지 않는다. 하지만 불탑이 전래된 초기에는 매우 높았다. 경주의 황룡사 목탑은 80미터가 넘었다는 기록이 있으며, 미륵사지 목탑도 최소 50미터 이상이었을 것으로 추정한다. 워낙 간략한 기록뿐이고 그 후 다시 그런 규모를 갖지 못했기 때문에 과연 그랬을까 우리 스스로 믿지 못하는 시기도 있었다. 하지만 이는 높이에 대한 당대의 생각을 잘 이해하지 못하는 데서 오는 착각이었을 것이다. 건축물의 규모는 기술 문제이고 경제 문제이기도 하지만 무엇보다 욕망의 문제다. 특히 기념비적 건축은 단지 경제적

인 이유로 안 짓지는 않는다. 지금의 초고층 건물도 건축비로만 본다면 오히려 손해임에도 과시하기 위해 짓는 것과 마찬가지다. 실제로 중국에는 60미터가 넘는 목탑이, 일본에는 50미터가 넘는 목탑이 남아 있고, 11세기에 지은 중국의 응현 목탑은 같은 시기에 지은 이탈리아 피사의 사탑과 높이가 거의 같다. 돌로 만들건 나무로 만들건 이 정도 높이는 만들 수 있다.

한창 영역을 다투던 신라와 백제가 각각 황룡사와 미륵사라는, 그 이후 다시는 갖지 못한 거대한 불상과 불탑과 함께 큰 절을 지었다는 것은 당대 불교의 위상과 역할을 다시 보게 할지언정, 현재의 상황으로 혹은 조선시대의 상황에 기대어 그 존재를 부정할 일은 아니다. 고구려의 청암리사지나 금강사지에도 북한 학자들의 추정으로는 50~60미터급 목탑이 있었으리라 추정한다. 그러나 불탑의 개념이 도입되고 또 이를 실현할 기술까지 갖춘 초기의 높이에 대한 강력한 실험들도 8세기 이후로는 점차 사라진다. 우리나라의 가장 화려한 석탑인 불국사 다보탑은 10.4미터, 이와 나란히 있는 추상미가 돋보이는 3층 석탑은 8.2미터에 머물고, 이후 신라 통일기의 석탑들은 대개 그보다 작다.

왜 갑자기 높이에 대한 열망이 사라졌는지를 알기는 어렵다. 불탑보다 더 구체적으로 부처의 이미지를 보여주는 불상이 중요해지면서 석탑이 약화된 것이라 보기도 하고, 높이에 더 이상 욕망을 느끼지 않았기 때문일 수도 있으며, 불교가 사회에서 차지하는 위상

이 약화된 것도 이유일 것이다. 고려시대가 되어도 갑자기 높이가 다시 커지는 것이 아니고, 대신 폭이 좁아지면서 전체적으로 더 뾰쪽한 모양으로 바뀐다. 그래서 신라 석탑이 대개 3층이라면 고려의 석탑은 대개 5층 모양을 하고 있다.

높이를 대신해서 동아시아에서 오랫동안 유행하는 개념은 '깊이'다. 깊이는 높이가 생기기 전부터 있었고 더 강하게 영향을 미쳤다. 궁궐을 보자. 궁은 임금이 사는 집을 의미하는데, '궁(宮)'이라는 글자는 방을 두 개 포갠 위에 지붕이 덮는 모양새다. 한편 궐(闕)은 양쪽에 문이 있고 가운데가 비었다는 뜻인데, 궁 앞에 길을 내고 그 양쪽으로 문루를 세운 것을 의미한다. 고급 건축 기술이 발달하지 않았을 먼 옛날에는 가운데 흙을 쌓은 토대 위에 집을 짓고, 그 토대를 둘러서도 집을 지어 밖에서 보면 마치 2층처럼 보이게 했다. 춘추전국시대를 지나면서 실제로 2층 건물을 짓게 된 이후에 궁전도 2층이 되었고, 사찰에서도 중요한 건물을 2층이었다. 하지만 같은 이층집이라 해도 경복궁 근정전이 화엄사 각황전과 다른 점은, 근정전 아래 돌로 만든 2층 기단을 추가로 두었다는 점이다. 과거 흙으로 만들던 토대의 영향이라 볼 수 있는 2층의 기단, 즉 월대(月臺)는 궁궐에만 있다. 높이에 대한 열망이 조금은 남아 있었음을 보여주는 것이다. 게다가 나무가 아니라 돌로 만든 단이었다.

그런 궁궐도 높이보다는 깊이를 더 크게 열망했다. 궁궐의 지엄함을 표현할 때 흔히 쓰는 말이 '구중궁궐(九重宮闕)'이다. 아홉 겹

으로 싼 집이라는 뜻이다. 경복궁 전체 배치도를 보면 중요한 전각은 모두 담장이나 회랑으로 둘러싸고 전면에 문이 있다. 근정전에는 근정문이, 사정전에는 사정문이 있다. 또 근정문 앞에는 다시 빈 마당에 담장을 둘러 흥례문을 두고, 그 앞에는 다시 담장을 쳐 광화문으로 닫았다. 문과 담으로 가두고 가둬 마치 양파 껍질을 까듯 계속 경계를 넘어야 비로소 지극히 엄숙한 공간에 다다를 수 있게 하는 것이다.

중국 북경에 있는 천단은 이러한 구성을 잘 보여준다. 중국 황제는 천자(天子)이고, 따라서 그가 제사를 지내는 천단은 중국 전통에서 위계가 가장 높은 건축이라 할 수 있다. 천단에서 하늘에 제사를 지내는 장소는 돌을 3단 원형으로 쌓은 단이고, 그 북쪽에 천신의 위패를 모시는 황궁우가 있다. 이들은 자금성의 궁궐보다 크기가 작지만, 천단과 황궁우를 둘러싸는 담장과 비어 있는 마당과 숲의 넓이는 다른 어느 건축물과도 비교할 수 없을 만큼 크다. 높이가 아니라 깊이로 위계를 드러내는 것이다. 공자를 모시는 공묘(孔廟)도, 산악에 제사하는 악단(嶽壇)도 위계를 드러내는 기준은 얼마나 많은 울타리와 문으로 둘러싸는가다. 서양 건축이 계속해서 높이에 대한 경쟁을 벌인 것처럼 동아시아에서는 깊이 경쟁, 즉 몇 겹이냐의 경쟁이 계속됐다. 양파 껍질 까듯 계속 문을 열고 들어가도록 겹겹이 에워싸는 건물이 탄생한 이유다.

조선 초기 명화인 〈몽유도원도〉는 도연명의 『도화원기(桃花源

깊은 산속에 자리한 해인사의 1,000분의 1 모형

記)』에 묘사된 이상향을 그렸다. "숲이 끝나는 곳에 수원(水源)이 있고, 그곳에 문득 산이 하나 있었다. 산에는 작은 동굴이 있어 마치 빛을 발하는 것 같아 바로 배를 버리고 들어갔다. 그러고 난 후 도화꽃 만발한 낙원을 만났는데, 즐기고 나가려 했으나 출구를 찾지 못했다"는 묘사에서 보듯 이상향은 동굴 속 깊은 곳에 있다. 삼청동, 인사동 할 때 쓰는 동(洞)이 여기서 유래했다. 농촌에서는 골짜기를 뜻하는 곡(谷)을 쓴다. 동굴이나 골짜기같이 깊숙한 곳을 이상적인 공간이라고 여긴 것이다. 그러고 보면 유서 깊은 절도 모두 깊은 산속에 있다. 높은 산이 아니라 깊은 산(深山)이다. 산을 깊다고 표현하는 곳이 또 있을까.

한국 건축을 보는 세밀한 시선 ——

이제까지 우리 건축 문명과 다른 문명권의 차이를 살펴보았다. 설명이 지나치게 단순해진 것은 아닌지 조심스러운 것도 사실이다. 세상의 건축을 돌과 나무 건축으로 딱 잘라 구분할 수 있을까? 형식과 내용, 조형과 문자, 높이와 깊이의 차이 역시 그렇게 단순하게 말할 수는 없다. 마치 남자는 공간에 밝고 여자는 시간을 잘 다룬다는 말처럼 반대 증거가 수없이 많이 있을 것이다. 그럼에도 복잡한 현상을 설명하려면 적당한 단순화가 기본일 수밖에 없다. 지도를 예로 들면 쉽다. 교통 지도는 1만 분의 1 축척 정도가 적당하다면, 한반도의 산, 강, 들, 도시의 위치를 한눈에 보기 위해선 100만 분의 1로 줄여야 하고, 세계 지도라면 1,000만 분의 1 수준으로 작아질 수밖에 없다. 축척이 작아지면서 미세한 지형 차이는 뭉개지고 도로는 하나도 안 보이겠지만, 우리나라가 지구상에 어디쯤 위치하는지는 확인할 수 있다. 말하자면 이번 장은 그런 정도의 정밀도로 설명한다.

우리가 확인한 한국 건축의 바탕은 이렇다. 한국 건축에는 한·중·일·베트남 정도가 공유하는 나무 건축의 전통이 있고, 이는

세계 건축 문명을 크게 둘로 나눌 때의 한쪽이라는 사실이다. 세계적으로 보면 우리는 매우 한정된 지역에 국한된 특수한 문명권에 자리하고 있다. 또 형식보다는 내용을 숭상하고, 기념비보다는 의례 행위, 조형보다는 문자, 높이보다는 깊이를 강조하는 경향을 보였다. 건축 측면에서는 매우 불리한 조건이다. 중요한 점은 그것을 있는 그대로 받아들이는 것이다. 맹목적이고 무조건적인 자부심도 피해야겠지만, 무지나 오해에서 비롯한 열패감은 더 큰 문제다. 전통이라 해서 다 아름다운 것이 아니고, 무엇보다 전통은 하나가 아니다. 불교의 영향에서 보듯 대안적인 탐색은 그 자체로 우리 안에 들어와 균형추 역할을 하면서 다채롭게 전개됐다. 여기서 본 것은 그나마 시대를 관통해 우리가 속한 문명권과 건축 문화에 보편적으로 해당되는 밑바탕 정도를 이야기한 것이다. 이제부터는 우리나라로 한정해 시기에 따른 변화를 보면서 점차 구체적으로 이야기하려 한다.

동양 건축과 서양 건축의 구분은 가능한가 ──

동양과 서양의 건축에는 당연히 비슷한 점이 많다. 고급 건축이 형식을 갖추고 발전한 것은 기원전 1,000년기라고 했는데, 이때는 철학도 종교도 예술도 함께 크게 발전한 시기였다. 말 그대로 당대의 으뜸가는 기술이었던 건축은 문명의 기념비이자 상징으로 널리 사용되었다. 중국 건축 문명권은 형태에 관심이 적었다고 했지만 그렇다고 전혀 없었을 리는 없다. 예를 들어 왕조가 새로 서면 예외 없이 이전 왕조의 궁궐을 부수고 심지어 도성을 옮겼는데, 이는 궁전 건축이 가지는 기념비성을 의식한 행위다. 우리나라나 일본의 역대 왕조는 물론 현대 정권도 마찬가지다. 중국 역사에서 도성을 옮기지 않은 것은 원대 이후 명과 청으로 이어질 때뿐이며, 그나마 명은 원의 도성을 변형해 새로 만들었고, 전 왕조의 궁전을 그대로 사용한 것은 청나라가 처음이다. 메이지 유신 후 일본이 처음으로 한 일이 도성을 도쿄로 옮긴 것이었고, 노무현 정부는 서울에서 세종으로 수도를 옮기려다 강한 저항을 받았다.

높이에 대한 열망 역시 전혀 없는 것은 아니었다. 비록 불교 전래 이전의 고대 왕조에서 가장 중요시한 건축이 겹겹이 둘러싸 내부를 볼 수 없는 종묘의 제사 시설이었다 하더라도, 이미 진나라 궁전에서는 기단을 높이 쌓아 다른 건물보다 우뚝하게 만들고, 또 한나라 때는 도가의 신선이 사는 천상계에 닿기 위해 높은 대(臺)와 관(觀)을 짓기도 했다. 나아가 돌과 나무 건축 역시 두 지역권에서 둘 다 사용된다는 점은 이미 말한 대로다. 이 책에서 세계의 건축 문

명권을 동과 서로 크게 나누어 여러 특성을 대비한 것은 어디까지나 상대적인 평가일 뿐이다.

유독 건축에서 동과 서의 차이가 더 두드러지는 것은 이것이 시각적이고 관념적일 뿐 아니라 사회적이고 현실적인 성과물이기 때문이다. 시나 그림은 개인이 스스로 비용을 들여 자기만의 독특한 생각을 반영할 수 있지만, 커다란 건축물은 한두 사람의 생각이나 노력으로 이룰 수 없는 것이다. 중세 유럽 도시마다 들어선 고딕 성당은 보통 수십 년에서 심지어 100년 이상 걸려 짓는 것이 보통인데, 그 오랜 기간 도시의 예산을 총동원해 성당 하나를 짓는 일이 어떻게 가능했을까? 시민 모두가 공유하는 종교적 열망에 더해, 건축적 기념비에 대한 공동체의 욕구가 동아시아에서는 상상하기 어려울 정도로 컸다는 것을 생각하지 않으면 안 된다. 앞서 정조의 화성 건설과 대원군의 경복궁 중건 사례를 들었는데, 이들은 겨우 3~4년에 마친 공사다. 그보다 오래 걸리는 국가 건설 사업을 벌였다면 민심 배반을 각오했어야 할 것이다.

건축이 갖는 예술과 실용의 중간적, 혹은 인문학과 공학의 종합적 성격도 지역 차이를 드러낸다. 대개 우리 문화권에서 건축은 '토목'과 짝을 지어 등장하며 종종 '건설'로 묶인다. 대학에서도 건축과와 토목과는 나란히 공과 대학에 속하고 건설회사나 국토교통부의 기술직은 이 두 학과 출신이 대부분을 차지한다. 한편 서구의 경우 건축은 '예술'과 함께 등장한다. 서점 진열대도

'art&architecture'로 분류되고, 대학에서도 건축과 미술이 함께 하나의 단과 대학을 이루는 경우가 많다. 이 책이 서점에서 공학 쪽에 놓일지 아니면 인문 쪽에 놓일지, 혹은 예술 쪽에 놓일지 나는 아직 모른다. 인터넷 서점에서도 사정은 마찬가지여서, 건축 책은 상황에 따라 인문학으로도, 예술문화로도, 기술과학으로도 분류된다.

한편 우리 문화권 내부에서도 다시 지역적, 시대별 차이가 존재한다. 한나라를 세운 고조는 전쟁 와중에도 궁전과 도성을 크게 세웠으며, 그때 핑계로 든 것이 '장려하지 않으면 위엄이 없다(非壯麗無以重威)'는 것이었다. 또 동아시아 건축에서 드물게 높이를 강하게 열망한 일본 전국시대의 천수각(天守閣)은 오다 노부나가(織田信長)가 처음 시작하고 도요토미 히데요시(豊臣秀吉)가 크게 발전시킨 것인데, 당시 일본에 진출했던 포르투갈과 기독교의 영향으로 보인다. 이후 전국을 통일한 토쿠가와(德川) 막부도 에도에 당대 최대의 천수각을 지었지만 1657년 화재 이후 재건되지 않았다. 도쿄에 높은 탑이 다시 등장한 것은 1958년 전후 부흥을 상징하기 위해 세운 333미터 높이의 방송탑 도쿄 타워였다.

우리나라에도 신라와 고려, 조선의 차이가 크다. 남아 있는 목조 건축물로는 고려 말까지밖에 거슬러 올라가지 못하기 때문에 그 전모를 파악해 비교하는 것은 불가능하지만, 돌로 만든 석축과 기단, 주춧돌과 기와 등으로만 보아도

조선시대 건축은 신라나 고려 건축처럼 높이와 규모가 크지도, 화려하지도 않다. 심지어 그림조차도 화려한 채색화나 세밀한 정물화보다는 '책의 기운과 문자의 향기(書卷氣文字香)'가 드러나는 것을 높이 평가했다. 조선시대를 관통한 성리학은 안 그래도 약한 조형 전통을 더 약화시켰다고 할 수 있다. 향교, 서원은 단청도 못 하게 했다. 비틀어진 나무로 소박하게 지은 세 칸짜리 집에 방과 집의 이름을 적은 편액만 다섯 개가 걸리는 이상한 상황이 이어졌다.

지금 우리가 말하는 전통의 많은 부분은 조선 후기에서 유래한 것이다. 그리고 우리의 근대에는 일제 식민 지배 시기가 있었다. 그렇기 때문에 근대 이후의 변화가 더 크게 대비되고, 근대적 변화에 따른 온갖 부정적인 면은 다 일제의 탓으로 돌리고 전통은 떠나온 고향 같은 애틋한 것으로 그리는 선악 구도가 형성되었다. 실제 우리의 근대 이전은 길고 다양하며, 우리의 근대 역시 이미 자체적으로 반전에 반전을 거듭한 역사를 가질 만큼 길다. 전통은 무작정 아름답지도 않고 무작정 고립된 것도 아니며, 고유한 것만도 아니다. 개별성보다는 개연성, 고정성보다는 유동성, 고유성보다는 다채로움에 근거해 전통을 인식해야 한다.

○ 전통 건축, 단조로움 속의 차이를 발견하다

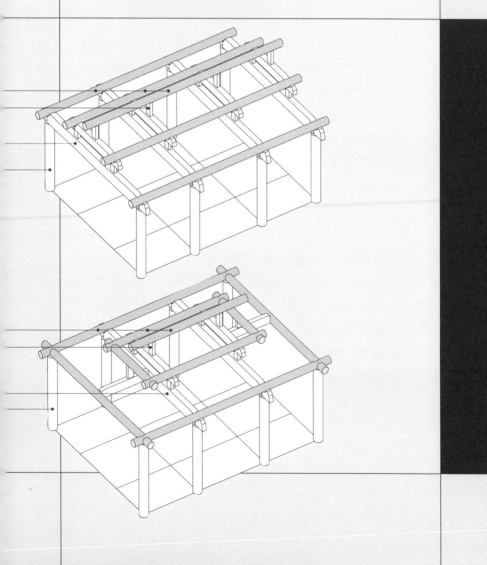

전통 건축은 마치 모두 유니폼을 입은 것 같다고 한다. 실제 그렇다. 절이나 고궁에서 보는 전통 건축은 크고 작은 차이만 있을 뿐 기와지붕을 이고 있는 네모난 건물로 다 비슷해 보인다. 둥글고 뾰쪽하고, 높고 낮고, 모퉁이가 들쑥날쑥한 현대 건축에 비하면 정해진 군복이나 교복을 입은 것 같다.

하지만 외관이 단조롭다고 해 이 건축을 사용한 사회가 단조로웠던 것은 아니다. 그 사회에도 권력이 있었고, 신앙이 있었고, 경제 활동과 일상생활이 있었다. 따라서 전통 건축의 표정을 바로 알아차리기 위해선 단조로움 속에서 차이를 발견하는 세밀한 시선이 필요하다. 학생 시절 교복 치수를 조금 고치는 것만으로도 얼마나 큰 차이를 만들어내는지, 군복 어깨에 달린 견장 하나가 얼마나 큰 자부심을 갖게 하는지를 경험해본 사람이라면 쉽게 이해할 것이다. 이제 전통 목조 건축을 짓는 과정을 따라가면서 건물 각 부분의 기능과 의미를 알아보려 한다. 그리고 그렇게 지은 건물을 어떻게 배치해 궁궐과 절을 만드는지, 건물의 실내 공간은 어떻게 꾸미는지 살펴볼 것이다. 말하자면 한국 건축 문명의 하드웨어 구성을 공부하는 시간이다.

🔵 집짓기의 시작 ———

집 짓는 과정은 터잡기로부터 시작한다. 좋은 땅을 골라[擇地], 평평하게 고른다[整地]. 둘 다 땅을 고르는 일이다. 가장 좋은 땅은 양지바른 남경사면이다. 남향집을 선호하는 것은 햇볕을 잘 받기 때문이다. 우리나라처럼 중위도권에서는 환경 면에서 남향이 절대적으로 유리하다. 중위도권에서 태양은 여름철에는 높이 뜨고 겨울철에는 낮게 뜬다. 그래서 수평 처마만으로도 여름에는 집 안에 그늘을 만들 수 있고 겨울철에는 안쪽 구석까지 햇볕을 들일 수 있다. 물론 해가 뜨고 질 때는 고도가 낮지만, 남향집이라면 양옆 벽으로 이를 막을 수 있다. 동향집이나 서향집이면 집 안 깊숙이까지 볕을 그대로 받을 수밖에 없다. 그런데 인도 남부나 인도네시아처럼 회귀선 아래 적도 부근으로 가면 상황이 달라진다. 해는 언제나 머리 위에 높이 있을 뿐 아니라, 계절에 따라 그림자가 북쪽으로 지기도 하고 남쪽으로 지기도 한다. 남북향을 따지는 게 무색하다. 이런 곳에서는 남북향보다는 동서향이 중요하다. 건축물 배치도 남북 축보다는 동서 축이 우선한다.[14]

산지가 많은 우리의 지형 조건에서 평지를 농경지로 쓰고 경사면을 주거지로 삼는 것은 어쩔 수 없는 선택이지만, 배수와 통풍을 위해서라도 적당한 경사는 오히려 좋다. 앞뒤로 집이 들어설 때도 적당한 경사지에서는 두 집 모두 채광이 좋다. 그러니 가장 좋은 집자리는 자연스럽게 남경사면이 되는 것이다. 특히 건물을 하나만 짓는 것이 아니라 여러 건물을 함께 짓는 경우에 더 그렇다. 궁궐과 사찰, 향교나 서원은 물론 마을이나 고을, 도시도 마찬가지다. 경복궁과 창덕궁 모두 남향으로 자리한다. 그런데 인왕산 아래에 있는 경희궁은 동향이고, 창덕궁 옆 창경궁도 동향이다. 향과 경사면이 서로 충돌할 때는 향보다 경사면을 우선하기 때문이다. 즉 뒤가 높아 기댈 만하고 앞이 툭 터진 배산임수(背山臨水)로 집을 놓는 것이 제1원칙이다.

경주 양동마을은 골짜기를 따라 집들이 자리하는데, 먼저 생긴 종갓집은 남경사면을 차지했지만 뒤에 생긴 작은 집들은 경사를 따라 동향부터 서향까지 다양하게 바라본다. 드물지만 북향을 택한

14 지역과 관련되지만 종교 문화권에 따라서도 남북 축과 동서 축 선호에 차이를 보인다. 기독교 문명에서 교회는 동서 축을 기본으로 하며, 불교나 힌두교 사원도 동서 축이 기본이다. 기독교와 불교의 차이는 동쪽을 이상향으로 삼는가, 서쪽을 이상향으로 삼는가의 차이 정도다. 한편 남북 축은 유교 문명권에서 절대적이다. 임금은 남면하고 성의 정문은 언제나 남문이다. 심지어 불교 사찰도 중국에 정착하는 과정에서 남북 축 중심으로 바뀌었다. 이 두 축이 섞인 것도 있다. 석굴암이 동서 축이라면 불국사는 남북 축이다. 또 금산사나 법주사에는 두 축이 함께 적용되었다.

경주 양동마을 전경

경우까지 있다. 한 마을에서 사용할 수 있는 남경사면에는 한도가 있기 때문이다. 고을이나 도시도 마찬가지다. 서울의 옛 이름은 한양이다. 지명에서 양(陽)은 강의 북쪽, 산의 남쪽에 자리한 양지바른 곳을 의미한다. 평양, 안양, 청양, 밀양, 담양, 양양 등 많은 곳이 그렇다. 하지만 모든 고을이 그런 자리를 차지하지는 못한다. 예를 들어 광주의 경우 주산인 무등산의 서쪽 아래 자리하는데, 무등산의 남사면은 경사가 급해 고을이 들어서기 적당하지 않다. 이 경우 고을의 중심 시설은 남향이 아니라 산을 등지고 서쪽을 바라보게 된다. 그래서 광주 읍성의 정문인 남문은 남쪽이 아니라 오히려 방위상으로는 서북쪽에 있다.

집 짓는 자리를 정하고 나면 그다음 기둥 세울 자리를 정하고 구덩이를 판다. 오래된 절터에 가면 주춧돌만 남아 있곤 한데, 그 위에 나무로 된 구조는 모두 불타거나 썩어 없어지고 돌만 남아 그렇게 되었다. 그런데 경복궁 복원 현장에서 보는 것처럼 건물 있던 터가 다른 용도로 개발되면 주춧돌조차 남지 않은 경우도 있다. 옛 건물의 주춧돌을 버리는 것이 아니라 다른 건물을 지을 때 써버려 안 남은 것이다. 하지만 이런 경우에도 땅을 조금 더 파보면 대체로 원래 건물의 기둥 자리를 알 수 있다. 주춧돌이 놓였던 자리의 아래 만들어둔 기초를 확인할 수 있기 때문이다.

주춧돌은 땅 위에 그냥 얹는 것이 아니다. 그랬다가는 겨울에 땅이 얼었다가 봄에 녹기를 반복하면서 주춧돌 자리가 흔들리고, 여름 장마에도 주변부가 흐트러지면서 주춧돌이 움직일 위험이 있다. 그래서 기둥 자리 아래 깊은 구덩이를 파고, 여기에 작은 돌과 모래 등을 다져 넣어 주변 땅과 달리 꼼짝하지 않는 단단한 지하 기초를 만든다. 그다음에 주춧돌을 놓고 그 위에 기둥을 세우는 것이다. 요즘은 콘크리트를 부어 단단하게 하기도 한다. 우리나라 중부 지역 같으면 대개 두 자[尺], 즉 60센티미터 이상 파면 겨울철 땅이 얼어붙는 깊이보다 깊어 안전하다. 조선시대 궁궐에서는 대개 석 자 깊이로 팠다.

이처럼 기둥 자리는 전통 건축에서 가장 오랫동안 흔적을 남기는 것이면서 또 집을 지을 때 가장 먼저 결정하는 사항이다. 정면

몇 칸, 측면 몇 칸으로 지을지, 혹은 가로로 길쭉한 직사각형 일(一)자집으로 지을지, ㄱ자나 ㄷ자, ㅁ자로 꺾인 집을 지을지 미리 결정해야 한다. 말하자면 설계를 먼저 하는 것이다. 이 대목에서 풍수(風水)설이 작용한다. 땅의 형태와 흐름을 보고 길한 곳과 흉한 곳을 살피는 전통 지리 이론인 풍수는 조선시대에는 과거로 전문 관리를 선발할 만큼 중요하게 다뤘다. 이들이 하는 일은 집이나 무덤의 위치를 정하고 공사 중 중요한 행사 날짜와 시간을 택하는 일이었다. 사실 이들의 입김이 더 크게 작용하는 분야는 집을 지을 때보다는 무덤을 만들 때였다. 형태가 비슷비슷한 무덤의 경우는 장소를 선정하는 것이 일의 전부라고 할 만큼 중요하기 때문이다.

풍수는 크게 지형과 지세를 살펴 기운이 좋은 땅을 고르는 일과 동서남북을 잘 살펴 주인의 기운과 어울리는 방위를 찾아내는 일로 나뉜다. 우리나라처럼 사방이 산인 곳에서는 좋은 집자리로 땅의 모양을 다루는 일이 무엇보다 중요했으며, 마을이나 고을도 마찬가지였다. 이름난 마을을 보면 '닭이 알을 품은 형국'이라든지 '금반지가 떨어진 곳'이라는 식으로 명당을 문학적으로 표현하는 경우가 많다. 그러나 오래된 마을은 대개 산이 포근하게 감싸고 물이 돌아 흐르며 햇볕이 잘 드는 곳에 자리해서 풍수를 모르는 사람이 보아도 살기 좋은 곳임을 금방 느낄 수 있다. 물론 요즘에야 삶의 기준이 바뀌어, 나무가 우거져 새소리가 들리는 곳보다는 밤낮으로 자동차 소음과 매연이 심한 곳의 아파트값이 높은 경우가 많다. 하지만

대개의 경우 이론이란 우리가 일반적으로 짐작하고 느끼는 것을 정교하게 설명해주는 논리다.

　　일본과 중국, 그리고 우리나라도 근대 초기에는 집자리를 스스로 고를 수 없는 도시 상황에 맞춰, 집의 위치가 아니라 집의 모양, 즉 방 배치 관계를 기준으로 하는 가상학(家相學)이 발달했다. 안방과 부엌, 대문을 3요소로 삼고, 집주인의 사주팔자에 맞춰 이들 요소의 상대적 위치와 방위가 각각 어떠하면 좋은지를 따진 것이다. 태어난 시간에 따라 길한 방향이 달라진다니 참으로 어처구니없는 일이다. 최근에는 중국인이 많이 진출한 홍콩과 미국 서부 도시에서 아파트 실내에 화분과 어항을 어느 방위에 두는 게 좋은지 가르쳐주는 서비스가 생겼다고 하니, 무언가 주술적인 것에라도 기대 좋은 기운을 받고 싶은 가느다란 희망은 없어지지 않는 모양이다.

● 기둥을 바로 세우는 일 ──────

집 짓는 순서를 보자면, 대략 계획이 서고 나서 집자리를 정하거나 기둥 기초를 파는 것과 동시에 진행할 수 있는 일이 목재 가공이다. 어떤 형태의 집을 어느 정도 크기로 지을지가 정해지면 숙련된 목수는 기둥이 몇 개 필요한지, 그 기둥의 크기가 어느 정도면 되는지를 안다. 기둥뿐만 아니라 보와 도리, 서까래 같은 목재는 물론 기와와 흙, 못 수량까지도 대개 셈할 수 있다. 이 정도 되는 목수를 도편수 또는 대목이라 하고, 그래야 독립된 작업장을 가질 수 있다. 수련이 필요한 일이다. 적어도 10년 이상 걸리지만 아무리 오래 수련해도 재주가 없으면 못 한다. 예전에는 겨울에 목재를 미리 가공해뒀다가 봄에 땅이 녹으면 비로소 현장 기초 공사부터 시작하곤 했다. 요즘은 강원도 제재소에 미리 주문해 가공한 목재를 현장으로 가져와서 작은 손질을 거쳐 조립하기도 한다. 운반 수단도 좋아지고, 또 정확한 치수를 도면으로 그려 제재소에 전달할 수 있기 때문이다.

　　기초를 파고 땅을 단단히 다져 주춧돌을 놓고 나면, 기둥을 올리고 그 위에 수평으로 보와 도리를 가로세로로 걸어 연결하고,

다시 그 위에 지붕틀을 만들고 기와를 얹는 작업이 빠르게 진행된다. 기둥은 주춧돌 위에 그냥 세워둔 것이기 때문에 밀면 간단히 넘어진다. 보와 도리를 가로세로로 꽉 짜서 기둥머리를 연결해두면 덜하지만 여전히 밀면 전체가 흔들흔들한다. 초등학교 운동장에 있는 정글짐과 형태는 비슷한데, 그보다 간격이 넓고 용접을 한 것이 아니라 끼워 맞춘 것이기 때문이다. 그 위에 다시 작은 기둥과 보를 한두 층 겹쳐 쌓아 지붕틀을 만들고, 서까래를 촘촘히 늘어놓고, 다시 지붕널을 깔고 흙을 덮어 기와를 얹는다. 그러고 나면 많이 무거워지기 때문에 전체 구조가 꿈쩍하지 않고 단단히 땅에 달라붙는다. 게다가 일단 지붕을 만들면 비를 막을 수 있기 때문에 그 아래에서 날씨에 관계없이 천천히 작업할 수 있다. 시간적 여유가 생긴다.

주춧돌 위에 기둥 세우는 일은 '입주(立柱)'라고 한다. 지붕틀 최상부의 마루 도리(종도리) 올리는 일은 '상량(上樑)'이라고 한다. 작은 건물이라면 입주에서 상량까지는 한나절에 끝난다. 길어도 며칠 정도이고 수십 일을 넘어가는 일은 드물다. 놀랄 만한 속도가 아닌가. 기둥과 보, 도리, 대공 등 각종 부재를 미리 정확한 크기로 가공해두기 때문에 가능한 일이다. 즉 한옥은 미리 가공해둔 부재를 현장에서 끼워 맞추는 조립식 건축이다. 상량할 때 집주인은 크게 잔치를 벌여 일꾼을 대접한다. 상량만으로 집이 다 된 것은 아니지만 그래도 여기까지 해두면 집의 골격은 다 만들었다고 해도 좋고, 이제 되돌릴 수 없는 정도가 된 셈이다. 또 이때부터는 목수뿐 아니라 다른

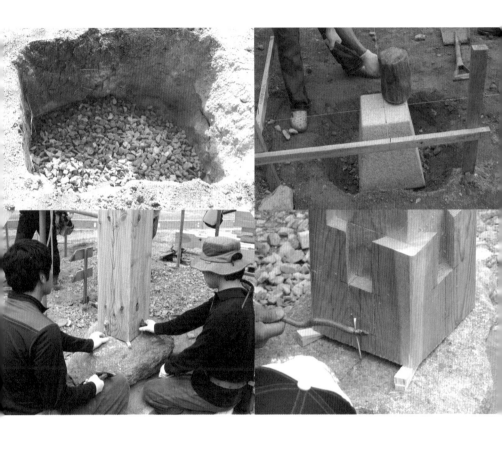

기둥을 세우는 과정
– 위 왼쪽부터 기초 파기, 주춧돌 놓기, 다림 보기(수직 맞추기), 그랭이질

분야의 장인들이 적극적으로 참여하게 된다.

주춧돌 위에 기둥을 세우는 것은 현장에서 하는 목재 조립 작업 중 가장 신기한 작업이다. 그 이후 작업은 부재에 미리 파둔 홈과 장부(촉)를 서로 끼워 맞추면 되지만, 기둥을 세우는 일은 조립의 첫 작업이라서 기댈 데가 없다. 게다가 돌과 나무가 만나는 지점이다. 주춧돌 하나에 기둥 하나를 세운다. 그런데 기둥은 붙잡지 않아도 그대로 선다. 주춧돌과 기둥 아랫면을 틈 없이 딱 맞춰 세우기 때문이다. 이렇게 틈 없이 맞추는 일을 '그랭이질'이라고 한다. 돌의 표면에 맞춰 기둥 아랫면을 그대로 본떠 세밀하게 가공한다. 이때 그랭이칼이라는 도구를 사용한다. 두 다리가 움직이지 않고 고정된 컴퍼스처럼 생겼는데 진짜 칼은 아니고, 한쪽 다리엔 촉을 달고 다른 쪽 다리엔 연필을 단다. 이 두 다리로 주춧돌의 울퉁불퉁한 면을 따라 돌아가며 기둥 아랫부분에 굴곡을 표시하고, 그 표시대로 깎아내면 기둥 아랫면과 주춧돌의 윗면이 딱 들어맞게 된다.

기둥을 수직으로 맞추는 일은 목조 건축에서 가장 기본이다. 현재도 오래된 목조 건축을 관리하는 데 가장 중요하게 보는 것이 기둥이 바로 서느냐다. 목조 건축은 성수대교나 삼풍백화점처럼 단번에 무너지지 않는다. 조금씩 기울기 시작해 아프다는 신호를 오랫동안 보내고 그래도 조치가 없을 때 비로소 무너진다. 여러 부재가 서로 결합했기 때문에 결합 부위가 조금씩 틀어지면서 무너질 수도 있다는 신호를 미리 보내는 것이다. 구조역학적으로 이야기하면 결

합부의 작은 변형으로 에너지를 흡수하면서 버티는 것이다. 반면에 현대 건축의 철근 콘크리트 건물이나 철골 구조는 단단한 결합이기 때문에 변형 없이 버티다가 임계점을 넘으면 단번에 파괴된다.

기둥, 보, 마루 도리는 집의 구조를 결정하는 가장 중요한 요소다. 이와 관련된 재미난 이야기로, 일본에서는 집안을 이끌어갈 장남을 '다이코쿠바시라(大黑柱)'라 한다. 집안에서 가장 중심 위치에 있는 큰 기둥을 말한다. 우리나라에서 '집안의 대들보'라고 하는 것과 같다. 중국에서는 옛날 교장 선생님이 훈화 말씀에 종종 쓰던 것과 같이 '동량(棟樑)'이라고 한다. 동량이 바로 마루 도리다. 지붕의 가장 윗부분 용마루 아래에 있는 도리, 즉 종도리를 한자어로 동량이라 한다. 기둥, 보, 도리 이들 셋을 알면 전통 목조의 기본을 다 안 셈이다. 그리고 이들은 플레밍의 법칙에서 손가락으로 표시하는 것처럼 서로서로 직각으로 만난다.

건축의 규모와 격식을 만드는 보와 도리 ⎯⎯⎯

기둥 윗부분에서 보와 도리를 거는 것으로 지붕틀을 만들기 시작한
다. 보는 (대)들보라는 말로 많이 들었을 테지만 도리는 조금 생소할
것이다. 도리는 강의 다리(橋)와 어원이 같다. 강 양안에 걸친 다리와
두 기둥 사이에 걸치는 도리는 구조상 같다. 신체의 다리(脚)도 어원
이 같은데, 이 역시 다른 곳으로 이동하게 한다는 점에서 닮았다. 불
국사의 석축에서는 앞에 놓인 계단도 청운교와 백운교, 연화교와 칠
보교라 해 다리라고 이름 붙였다. 역시 다른 공간으로 건너가는 장치
라는 뜻이다. 보와 도리는 기둥머리에 놓이는 수평 부재라는 점에서
같지만, 방향이 다르기 때문에 기능이 다르고 그에 따라 크기도 다르
다. 건물의 짧은 방향으로 둔 것이 보, 긴 방향으로 둔 것이 도리다. 보
는 지붕의 하중을 직접 받는 것으로서 그 위에 다시 작은 보가 놓이
고 다른 도리들을 받친다. 이에 비해 도리 위로는 다른 부재 없이 바
로 서까래가 걸린다. 그러므로 도리보다 보가 훨씬 굵고, 건물의 짧은
방향으로 두는 것이 유리하다.

　　보가 짧은 변, 도리가 긴 변에 나란하다고 했는데, 이 때문에

목조 건축에서는 보 방향, 도리 방향이라는 말을 쓴다. 옆으로 긴 사각형 건물이라면 긴 변이 정면, 즉 도리 방향이고 짧은 변이 측면, 즉 보 방향이다. 하지만 이것은 우리나라와 중국 건물에서는 거의 맞지만 일본은 반대로 짧은 변을 정면으로 삼는 경우도 많다. 말하자면 중국과 우리나라는 대개 처마면을 정면으로 삼는 데 반해, 일본에서는 박공면을 정면으로 삼는 경우도 꽤 있다는 말이다. 정면과 측면 구분은 마당에서 바로 보이는 곳이 어디인가, 어느 곳에 출입구가 있는가, 어느 쪽이 길가에 면하는가 등으로 정해지지만, 건물의 보 방향과 도리 방향은 구조상의 문제다. 그러므로 정면과 측면의 구분이 보 방향, 도리 방향과 항상 일치하지는 않는다. 특히 ㄱ자 집이라면 어느 쪽을 정면이라고 할지 곤란하고, 법주사 팔상전처럼 사방이 똑같은 정사각형 건물이라면 사방 모두 정면이라고 할 수도 있다.

　　무엇보다 보 방향, 도리 방향이라는 구분은 구조적 짜임과 직접 연결되어 목조 건축의 규모와 격식을 설명할 때 효과적이다. 보는 지붕의 무게를 직접 받아 양 끝 기둥으로 전달하기 때문에 보 방향으로 길어진다는 것은 구조적으로 큰 부담이 된다. 그에 비해 도리 방향으로 길어지는 것은 같은 크기의 지붕을 계속 길게 늘이는 것이어서 기술적인 도전은 없다. 종묘 정전의 경우 도리 방향으로는 열아홉 칸이나 되지만 보 방향으로는 네 칸밖에 되지 않아서, 사실은 경복궁의 경회루나 근정전처럼 보 방향으로 큰 건물에 비해 만

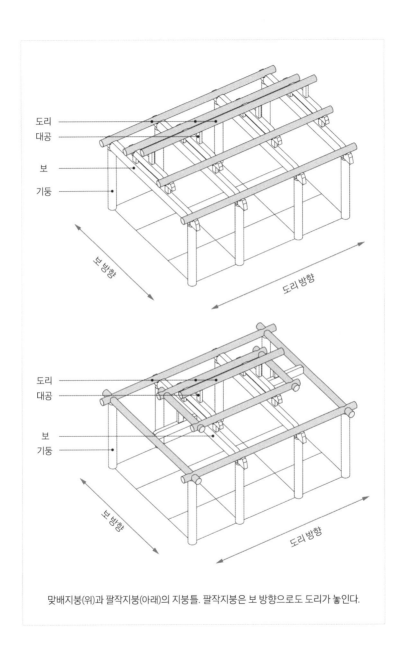

도리
대공
보
기둥

보 방향

도리 방향

도리
대공
보
기둥

보 방향

도리 방향

맞배지붕(위)과 팔작지붕(아래)의 지붕틀. 팔작지붕은 보 방향으로도 도리가 놓인다.

들기 쉽다는 말이다. 교토의 도시 주택에서 보는 것처럼 일본에서 보 방향으로 큰 집을 많이 만들 수 있었던 것은 우리나라나 중국보다 가벼운 지붕 재료가 많이 개발되고 또 긴 목재가 많아 지붕을 크게 만들 수 있었기 때문이다.

칸은 기둥과 기둥 사이의 간격을 말한다. 기둥 두 개가 있으면 한 칸이고, 기둥 다섯 개가 한 줄로 늘어서면 네 칸이다. 그런데 칸은 또 기둥 네 개가 만드는 사각형의 안 면적을 세는 단위도 된다. 그래서 도리 방향으로 세 칸, 보 방향으로 세 칸인 집의 면적은 아홉 칸이다. '아흔아홉 칸 집'이라는 말은 이렇게 면적을 센 것이다. 물론 아흔아홉 칸 집은 없고, 조선시대에는 아무리 큰 집이라도 궁궐이 아니고는 법률적으로 60칸을 넘지 못했다. 전통 목조 건축은 대개 바닥이 사각형인데, 가장 작은 것은 '1칸×1칸'짜리부터 시작해, 큰 것은 종묘 정전의 '19칸×4칸'처럼 길쭉한 것도 있고, 경복궁 근정전처럼 '5칸×5칸'도 있다. 그런데 한 칸의 크기가 건물마다 똑같은 것이 아니어서, 칸수가 크다고 반드시 건물이 큰 것은 아니다. 또 앞서 말한 것처럼 도리 방향으로 커지는 것과 보 방향으로 커지는 것은 의미가 전혀 다르다. 건물의 규모를 정확히 말하려면 도리 방향으로 몇 칸, 보 방향으로 몇 칸이라고 세어야 한다.

나무로 기둥과 보를 짜 만드는 전통 목조 건축에서 원형 건물을 만들기는 매우 어렵다. 하지만 중국 북경의 천단(天壇)에서 보듯 불가능한 일은 아니다. 원둘레를 따라 일정한 간격으로 기둥을

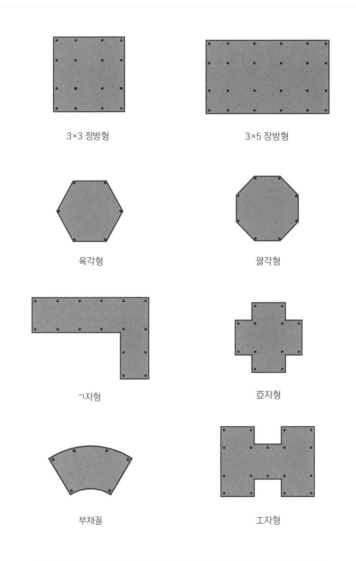

3×3 정방형

3×5 장방형

육각형

팔각형

ㄱ자형

卍자형

부채꼴

工자형

다양한 목조 건축 평면. 평면형은 장방형이, 칸수로는 3칸×3칸이 가장 많다.

배치하는 것은 간단한데, 그 기둥들의 머리를 수평으로 연결하는 도리를 둥글게 휘는 것이 어렵다. 중국에서는 얇은 판재를 여러 장 묶은 합판을 사용했다. 두꺼운 나무를 곡선으로 휘는 것은 어렵기 때문에 여러 장의 얇은 판재로 나누고, 한 장씩을 따로따로 휜 다음 묶어서 두꺼운 부재를 만든 것이다. 중국에서는 기둥도 작은 부재를 여러 개 묶어 큰 기둥 하나를 만들기도 했다. 큰 나무가 부족한 것을 보완하고 통나무가 휘는 것도 방지하기 위한 것이다.

그래서 원형을 대신해 팔각형이 사용되었다. 우리나라의 천단이랄 수 있는 환구단의 황궁우 건물이 팔각형이다. 그러나 팔각형조차 목조 건축으로 만드는 일은 어렵기 때문에 이보다 간단하게 육각형이 사용되기도 했다. 해인사에도 있고 창덕궁의 정자 중에도 있고, 금강산의 정양사에도 있다.[15] 석탑은 그저 돌을 깎아서 만들면 되기 때문에 팔각형의 사례가 다수 있다. 강원도 평창에 있는 월정사의 팔각 9층탑은 특히 유명하다. 유명한 고구려의 쌍영총(두 기둥 무덤) 돌기둥도 팔각이고 석굴암 석불 앞에 놓인 돌기둥도 팔각이다. 그렇다면 팔각형이나 원형은 왜 나왔을까? 어떤 의미를 가질까?

15 창덕궁 후원의 존덕정(尊德亭)과 금강산 정양사(正陽寺)의 약사전(藥師殿)은 매우 드문 육각형 건물이다. 지붕틀 구성 방법은 달라서 창덕궁 존덕정에서는 기둥 네 개에 보 두 개를 올리고 그 위에 다시 보를 사각형, 육각형으로 겹쳐 쌓은 다음 도리와 서깨래를 올렸다. 반면 정양사 약사전에는 보를 두지 않고 여섯 면에서 경사지게 공포를 쌓아올려 천장을 만들어 삿갓처럼 뾰족하게 만들었다. 강병희, 「정양사 약사전의 건축사적 변천」, 『건축역사연구』 제12권 3호, 2003년 9월호 참조.

옛날사람들은 '천원지방(天圓地方)'이라고 해 하늘은 둥글고 땅은 네모나다고 생각했다. 비단 중국만 그런 것이 아니고 고대 이집트나 그리스에서도 마찬가지였다. 하늘을 공처럼 둥그렇다고 생각했기 때문에 모든 신을 모신 판테온의 천장을 둥그렇게 한 것이고, 땅이 네모나다고 보았기 때문에 피라미드나 지구라트의 바닥 모양이 정사각형이다. 사실 하늘이 둥그렇고 땅이 네모지다는 생각은 시지각의 한계에서 비롯한 것이다. 곤충이나 동물의 눈과 달리 인간의 눈은 전면을 향하기 때문에 지상 세계는 앞과 뒤, 왼쪽과 오른쪽 사방으로 나뉘어 인식된다. 또 아무 경계가 없는 하늘은 인간의 시선이 닿는 한계를 따라 거리가 같은 동심원을 그리듯 둥글게 인식된다.

그렇기 때문에 건물을 굳이 원형, 혹은 이를 대신하는 팔각형이나 육각형으로 만드는 것은 그것이 하늘과 연관될 때다. 돌로 쌓는 건축은 비교적 쉽고, 나무를 가로세로로 짜서 만드는 건축에서는 아주 힘들게 만들었다는 차이뿐이다. 석굴암에서는 돌을 쌓아 완전한 공 모양 하늘을 재현했지만, 조선 후기의 불전같이 사각형 나무 건물 안에서도 가운데로 갈수록 천장이 점점 높아지는 경사 천장을 만들어 둥근 하늘을 상징하도록 했다.

지붕, 가장 섬세하고 감각적인 ───

지붕은 건축의 가장 중요한 부분이다. 우리 전통 건축에서는 더 그렇
다. 그러고 보면 집이라는 말 자체가 지붕과 어원이 같다. 우리나라 미
술사학의 아버지라고 할 수 있는 고유섭 선생은 조선시대 건축의 가
장 큰 특징으로 아름다운 지붕을 꼽았다.[16] 건물 하나하나의 지붕도
아름다운 곡선을 지니지만 여러 채의 지붕선이 앞뒤로 겹쳐 만들어
내는 곡선의 조화를 특별히 상찬했다.

　　이 지붕은 보와 도리, 그리고 동자주와 대공을 가로, 세로, 높
이로 짜 지붕틀의 뼈대를 먼저 만들고, 그 위에 경사진 서까래와 지
붕널을 깔아서 바탕 면을 만든 다음, 그 위에 진흙을 깔고 기와를 덮
어 완성한다.

──────

16　고유섭(高裕燮, 1905~1944)은 유고 『한국 건축미술사초고』(대원사, 1999 복간)에서 '조
선 건축에 있어 실로 이 지붕이 생명을 이루는 것이니, 건축의 미와 장엄이 한갓 이 지붕에
달렸다. 그러므로 지붕의 처리가 곧 동양 건축가의 중심 문제가 된다. 특히 조선 지붕에 있
어 생명이라 할 것은 그 곡선미에 있다. …이 곡선은 대(大)는 궁전으로부터, 소(小)는 민가에
이르기까지 조선심(朝鮮心)을 구비한 표현을 이루고 있다'고 했다.

지붕틀을 짜고 서까래를 일정한 간격으로 나란히 깔고, 그 위에 지붕널이나 잔가지를 엮어 만든 산자(橵子)를 촘촘히 덮어 바탕면을 만드는 일까지는 나무 작업이기 때문에 목수가 하지만, 마지막으로 그 위에 진흙을 깔고 기와를 덮는 일은 와장(瓦匠)이 한다. 기와를 만드는 제와장(製瓦匠)이 아니라 기와를 까는 번와장(燔瓦匠)이다. 전혀 다른 작업이고, 필요한 능력도 다르다. 나무 작업은 기본적으로 합리적이고 미리 계획할 수 있다. 집의 대략적인 얼개만으로도 서까래가 몇 개 필요할지 계산할 수 있고, 기둥 세우는 일부터 지붕틀의 가장 높은 곳에 있는 마루 도리를 올리는 데까지도 빠르면 한나절이면 된다고 했다. 그런데 기와 까는 일은 미리 계획할 수 없다. 현장에 따라 지독히 달라지는 섬세한 작업이다.

기와가 몇 장 필요할지는 예측할 수 있고 지붕의 모양과 기울기도 이미 정해져 있지만, 똑같은 바탕이라도 누가 기와를 깔았는지에 따라 집의 느낌이 천차만별이다. 지붕은 집을 볼 때 가장 먼저 눈에 들어오는 부분이기도 하고, 규모가 큰 만큼 미세한 차이가 큰 차이를 낳는다. 지붕을 이을 때 보면 와장의 우두머리는 집 앞에 서서 계속 관측하면서 지붕 위에서 작업하는 사람들에게 소리쳐 지시한다. "저쪽을 조금 높게, 이쪽을 더 촘촘하게" 하는 식으로 말이다. 이처럼 기와 까는 일은 표준화가 불가능해 여전히 사람의 감각에 의존하는 수작업 영역에 남아 있고, 그래서 와장은 보통 목수보다 임금도 많이 받는다.

지붕틀은 몸체를 이루는 기둥-보-도리 구성을 규모만 줄여 그대로 반복하는 것으로 볼 수 있다. 즉, 대들보 위에 짧은 기둥 격인 동자주를 세우고 그 위에 작은 보와 도리를 놓는데, 규모가 아주 큰 집이라면 이 과정을 한두 번 더 한 다음, 최종적으로 가장 높은 곳에 있는 보 가운데에 대공을 세워서 마루 도리를 받친다. 규모에 따라 몇 단계를 반복하는지가 다르며, 작은 집이라면 대들보 가운데에서 바로 대공을 세우고 마루 도리를 받치기도 한다. 또 지붕 형태가 팔작이냐, 우진각이냐, 맞배냐에 따라서도 지붕틀이 달라진다.

　　어느 경우든 지붕틀은 결국 경사진 기와 면을 만드는 것이고, 경사진 기와 면은 촘촘하게 늘어선 서까래로 만든다. 그런데 서까래는 위아래에 놓인 도리에 걸쳐놓는 것이므로 결국 도리를 몇 줄 늘어놓는가가 지붕의 전체 크기와 형태를 결정한다. 아주 작은 집에서는 앞뒤 기둥 위에 한 줄씩, 그리고 지붕 꼭대기에 한 줄, 합쳐서 세 줄이 필요하고, 보통 집에서는 기둥 위와 지붕 꼭대기 사이

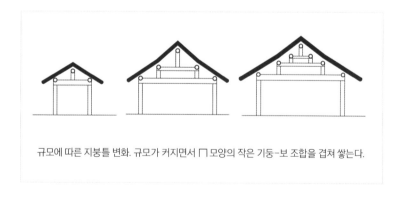

규모에 따른 지붕틀 변화. 규모가 커지면서 ⌐모양의 작은 기둥-보 조합을 겹쳐 쌓는다.

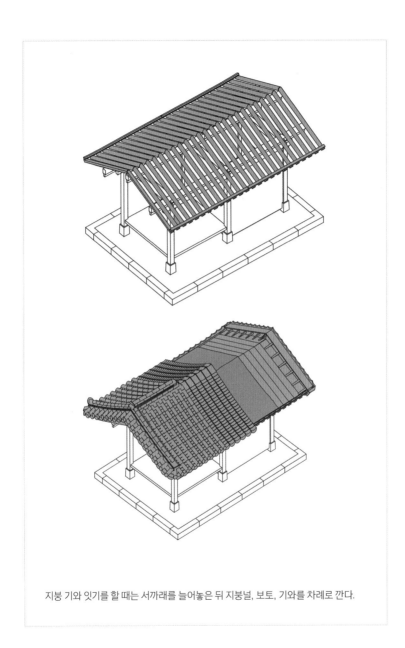

지붕 기와 잇기를 할 때는 서까래를 늘어놓은 뒤 지붕널, 보토, 기와를 차례로 깐다.

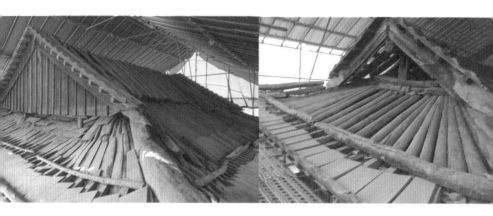

해체 수리 과정에서 기와와 보토를 걷어낸 모습
- 강화 전등사 대웅전과 하회 양진당

에 하나씩 더 들어가서 다섯 줄, 더 큰 집이라면 일곱 줄, 아홉 줄의 도리가 필요하다.

　　서까래는 서로 다른 높이에 있는 도리와 도리 사이에 경사지게 걸치는데, 이때 연정(椽釘, 서까래못)이라는 못을 쓴다. 그렇지 않으면 위아래 도리 사이에 서까래를 걸쳐도 아래로 미끄러진다. 그러니 "못 하나 쓰지 않은 전통 목조 건축"이라는 말은 틀린 말이다. 서까래를 고정하는 서까래못은 길이도 길 뿐 아니라 적어도 수백 개 이상 쓴다.

　　경사지게 쭉 늘어놓은 서까래 위에는 대나무나 나무의 잔가지를 돗자리처럼 엮은 산자를 깔아서 진흙 덮을 면을 만든다. 궁궐

집에서는 널판을 깔기도 하는데, 널판은 가공하기 힘든 고급 부재라 대부분 산자를 사용했다. 그래서 오래되면 산자 틈 사이로 흙이 떨어지고 빗물이 새기도 한다. 이 바탕 면 위에 진흙을 깔고 기와를 인다는 이야기는 이미 했다. 기와는 암키와, 수키와 두 종류가 있는데, 넓은 사각형의 우묵한 암키와를 먼저 지붕면 전체에 세로로 줄지어 겹쳐 깔고, 그 암키와 열끼리 만나는 줄을 따라 좁은 원통형 수키와를 볼록하게 덮는다. 그래서 수키와와 암키와가 마치 밭이랑과 고랑처럼 한 줄씩 세로로 나란한 지붕이 된다. 이제 지붕에 떨어진 빗물은 암키왓골을 따라 처마로 흘러내려간다. 그러고 나면 지붕마루를 만들고, 장식 기와나 철물, 도자기 등으로 장식하는 것으로 지붕 공사는 끝난다.

● 집짓기의 마무리 ───────

지붕을 다 만들고 나면 한숨 돌리고 다음 작업에 들어간다. 지붕은 다 만들었지만 아직 몸체는 기둥뿐이다. 사방이 트인 정자나 헛간이라면 이 정도로 공사가 거의 끝났다고 할 수도 있다. 하지만 보통은 기둥 사이에 벽을 만들어야 하고, 온돌이나 마루 등 바닥도 만들어야 한다. 또 대청이나 부엌처럼 서까래가 보이는 경우가 아니라 일반적인 방에서는 서까래 아래 천장도 만들어야 한다. 말하자면 뼈대 사이에 상하좌우 면을 채우는 작업이다. 그리고 이에 더해 문과 창을 만들어 넣고, 목재가 쉬이 썩지 않도록 단청도 해야 하며, 집 주변 땅을 다지고 기단과 계단도 만들어야 집이 완성된다. 여러 분야의 장인이 협력하는 작업이고, 동시다발로 진행된다.

먼저 바닥을 만든다. 부엌이라면 흙바닥이지만 이 경우라도 맨땅을 그대로 사용하는 것은 아니다. 단단하게 다지는 것은 기본이고 그 위에 회를 섞은 흙을 다져 오래 지나도 먼지가 일지 않도록 단단하게 만든다. 신발을 벗는 실내 공간은 온돌이나 마룻바닥으로 한다. 온돌은 구들 장인이 놓는다. 방 안에는 불기운이 지나가는 고

118

래를 여러 줄 만들고 그 위에 구들장을 덮어 평평하게 한다. 방 바깥에 불 때는 아궁이, 그리고 그 반대편에는 연기가 빠져나가는 굴뚝을 만드는데, 대부분 흙과 돌을 쓴다. 구들장은 넓적한 판석을 사용하는데 흔들리면 구들장이 깨지거나 온돌 방바닥에 틈이 생길 수 있으므로 단단히 고정한다. 고래 둑은 작은 돌을 겹쳐 만드는데, 높이를 일정하게 맞춰야 하기 때문에 조심스러운 작업이다. 조선 후기에는 중국을 다녀온 학자들의 주장으로 벽돌을 쓰기도 했다.

마루는 기둥 아랫부분에 땅에서 띄워 가로세로로 얼개를 먼저 짜고 그 사이에 나무 널판을 끼워 만든다. 목수의 일이다. 한 칸 단위로 짜는데, 중간에 얼개를 끼워 넣을 기둥이 없으면 대신 그 아래를 작은 기둥으로 받친다. 한 칸은 대개 가로세로가 비슷한 정사각형이 되지만, 두세 개의 긴 나무로 분할하면 길쭉한 사각 틀이 서너 개 생긴다. 그 틀에 작은 널판을 끼워 만든 것이 우물마루다. 얼개가 우물 정(井) 자처럼 생겼다고 해서 붙인 이름이고, 중국이나 일본에는 없는 우리나라만의 고유한 마루 형식이다. 나무 널판의 폭은 대개 한 자(30센티미터) 남짓이지만 길이는 40~50센티미터부터 길면 150센티미터 이상도 있다. 어떤 나무를 구하느냐에 따라 달라지는데, 대개는 조선 전기에 지은 집, 그리고 궁궐 집에서는 널판 크기가 크고 길다가 후기로 갈수록 작아진다. 목재가 부족해지는 상황을 보여주는 현상이다.

벽면은 여러 가지다. 나무 널판으로 만든 것도 있다. 주로 사

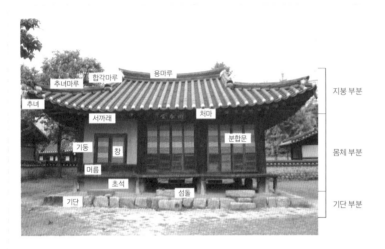

한옥 구조의 명칭
– 대전 회덕 동춘당

당이나 창고같이 사람이 일상적으로 지내지 않는 곳에 썼다. 사람이 생활하는 방이라면 그것만으로는 추위를 견디지 못한다. 이때 가장 많이 쓴 것이 흙벽이다. 진흙으로만 메꾸면 부서지고 허물어지기 때문에 가운데 심을 넣었다. 기둥과 기둥, 그리고 위아래 있는 인방 사이의 네모난 면에 가는 나무로 얼개를 만들고 그 앞뒤로 흙을 발라 흙벽을 만드는 것이다. 이러한 벽을 '흙심벽'이라고 부른다. 흙벽은 흙벽인데 심이 있는 흙벽이라는 뜻이다. 먼저는 황토흙을 잘 개어 바르지만, 마지막 표면은 회를 섞어 발라야 단단해진다. 만져도 얼룩이 안 묻고 매끈한 벽면을 만들기 위한 것이다. 실내 쪽으로

는 종이를 발라 마감하는 것을 가장 높이 쳤다. 이 흙심벽과 기둥이 만나는 선, 인방이 만나는 선을 따라 틈이 생기게 마련이다. 나무와 흙의 수축률이 다르기 때문이다. 한옥은 웃풍이 심하다고 하는데 대부분 이 틈으로 바람이 스며 들어온다.[17]

　　가장 고급 천장은 나무로 짠 것이다. 30~45센티미터 남짓 크기로 바둑판 모양 격자를 만든 것이 최상급이고, 생선 뼈 모양으로 간단하게 얼개를 만든 다음 평평하게 널판이나 산자를 깔고 종이로 마감하는 방식도 일반 주택에서 많이 사용되었다. 따로 천장을 만들지 않고 지붕 아래 서까래를 그대로 드러내 마감하는 경우도 있다. 마루에서 그렇고, 부엌도 그렇고, 심지어 오래된 절집에도 그러한 경우가 많다. 천장을 따로 하지 않을 경우 실내 높이가 높아 보이기 때문에 전체적으로 높고 시원한 느낌이 든다. 그런데 천장을 따로 하지 않는 경우가 더 힘들 때도 있다. 왜냐하면 서까래가 그대로 보이기 때문에 서까래 부재 하나하나를 매우 반듯한 것으로 골라 써야 하고, 보와 대공도 마찬가지다. 또 절집이라면 단청도 해야 한다. 조선 후기에 천장이 발달한 것은 겉으로 보이는 화려함을 쫓은 결과이고, 화려한 꽃살창이 발달한 것과 같은 차원에서 이해할 수

17　책을 만들 종이도 부족한 판에 벽지를 바르는 것은 제한적이었다. 수리할 때 보면 근대기에 발행된 신문지로 벽을 바르기도 했다. 궁궐이나 궁집에는 무늬 있는 고급 수입 종이를 벽지로 쓴 것이 있고, 웃풍을 막기 위해 기둥과 인방 등 목재 부분까지를 전부 덮어 실내 전체가 벽지로 뒤덮인 것도 있다.

있다.

장식이 화려한 문짝은 소목장(小木匠)의 일이다. 집 짓는 목수를 대목장(大木匠)이라 부르는 것에 대비한 말이다. 소목장은 원래 가구를 만드는 장인이다. 집에서는 문짝을 만들고, 화려하게 가공한 천장도 소목장의 일이다. 소목장은 현장이 아니라 제 작업장에서 작업한다. 작고 정교한 작업이라서 나무도 오랫동안 완전히 말려 사용하고, 대패나 끌, 톱 같은 도구도 훨씬 더 다양하게 쓴다. 조선 후기가 되면 이들 소목장이 발달해 경쟁하면서 점점 더 화려하고 기교 있는 물건을 만든다. 벽에 창이나 문을 넣을 때도 대목장이 문틀까지 만들고 나면 소목장이 와서 규격을 정확하게 잰 다음 문짝을 만들어다 단다. 물론 미리 크기를 계획해 만들지만 빈틈이 생기지 않도록 다시 치수를 재어 가는 것이다.

바닥과 벽, 천장을 만들어도 집이 완성된 것은 아니고, 마지막에는 다시 땅 작업으로 돌아온다. 기단과 계단을 만들어야 비로소 완성이다. 기단은 집 둘레로 땅을 한 단 높게 쌓아 올린 것을 말한다. 크기는 지붕의 처마 선보다 약간 안으로 들어오는 정도면 된다. 기단을 만드는 주된 이유는 각 기둥이 올라선 주춧돌과 그 기초가 제 위치를 잡고 움직이지 않게 묶어주는 것이다. 이에 더해 처마를 따라 떨어진 빗물이 집으로 튀지 않게 하는 역할도 한다. 그러므로 기단에서 가장 중요한 부분은 기단 둘레를 단단하게 묶는 옆면이지 윗면이 아니다. 기단 옆면은 거의 언제나 돌로 쌓는 데 윗면은

넓고 얇게 구운 전돌 바닥재를 깔거나 땅을 그대로 다져 마감하는 데 그친다. 기단 윗면까지 돌로 쌓는 경우는 궁궐에서도 경복궁 근정전이나 창덕궁 인정전처럼 제일 중요한 건물에 한정된다.

땅을 파는 것으로 시작해 기단을 단단히 고정하는 것으로 집 공사는 끝난다. 이제 낙성식을 해 집들이를 하면 된다. 지금까지 우리는 한국의 전통 건축이 나무로 뼈대를 짜고, 무거운 경사 지붕을 숙명처럼 이고 있으며, 벽면과 바닥, 천장과 기단의 형식과 장식으로 세밀한 공간의 쓰임새를 조정하는 것을 보았다. 이제 각 부분의 의미를 살펴볼 차례다.

전통 목조 건축을 구성하는 핵심 요소들 ────

지붕

근대 건축에서 전통을 모사할 때 가장 많이 차용한 것이 지붕의 형태다. 전통 건축에서 지붕은 처마를 길게 내밀어 전체를 덮음으로써 건물의 외관을 지배하며, 또 나무로 된 몸체와 달리 벽돌과 마찬가지인 기와로 지붕을 이음으로써 목조 건축에 부족한 기념비성을 보완했다. 실제로 처마 끝에 놓이는 막새기와에는 문자와 문양을 넣어 이 건물이 누구의 것이며 무엇을 위한 건물인지를 드러내는 표지 역할도 겸했다. 그와 연관해서 먼저 그림을 보자. 건축물, 집을 가리키는 고대 한자를 열거한 것인데, 여기에 공통적으로 보이는 형태가 있다. 바로 지붕이다. 전부 지붕을 나타내는 갓머리(宀)나 엄호(广) 부수를 갖고 있다. 우리말에서 지붕의 고어는 '집웅'이어서 역시 지붕이 집을 대표했다.

지붕의 형태는 크게 우진각, 팔작, 맞배 세 가지로 나눈다. 원뿔형이나 사각뿔형 모임 지붕도 있지만 탑이나 정자 등에 사용하는 특수한 형태라 수가 그리 많지 않다. 지붕의 형태를 나누는 기준

124

주대의 대전(大篆) 중 건축물과 관련된 글자들

은 처마다. 우진각 지붕은 사방으로 처마가 있고, 맞배지붕은 앞뒷면만 처마가 있고, 양옆은 ∧자로 생긴 벽면이 그대로 드러난다. 이러한 삼각형 지붕 아래 벽면을 박공이라고 한다. 처마가 있는 면을 정면으로 볼 정도로 처마 면을 우선했는데, 우진각 지붕은 사방이 다 반듯한 면이 되고, 맞배지붕에서는 정면과 후면만 반듯하고 양 측면은 벽이 보이는 약점이 있다. 앞서 말한 모임 지붕도 사방에 처마가 생긴다는 점에서 우진각 지붕과 같다. 팔작지붕은 아마도 가장 나중에 만들어진 것으로 보이는데, 지붕 윗부분은 맞배지붕, 아랫부분은 우진각 지붕처럼 생긴 것이다. 박공이 생기기는 하지만 박공

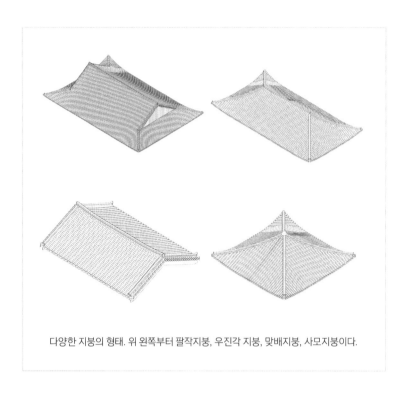

다양한 지붕의 형태. 위 왼쪽부터 팔작지붕, 우진각 지붕, 맞배지붕, 사모지붕이다.

아랫부분에 우진각처럼 다시 지붕면이 놓이고 처마가 생긴다. 사방에 다 처마가 있고, 처마와 처마가 만나는 네 모퉁이에 대각선 방향으로 튀어나간 추녀가 있다는 점에서 팔작지붕과 우진각 지붕이 같고, 측벽에 박공이 생긴다는 점에서는 맞배지붕과 닮았다.

지붕 선호도는 나라마다 조금 차이가 난다. 중국은 우진각>팔작>맞배의 위계가 뚜렷한 반면, 우리나라에서는 우진각과 팔작의 차이를 그다지 심하게 두지 않았다. 우진각 지붕은 남대문과 광화

문처럼 성문 위에 있는 문루에 한정되고, 그 외의 중요한 건물은 모두 팔작지붕이다. 심지어 유교의 사당 건물은 중심 건물임에도 오히려 그 소박함 때문에 맞배지붕을 선호했다. 또 중국과 우리나라는 언제나 처마가 있는 쪽을 정면으로 삼은 데 반해, 일본은 박공 쪽을 정면으로 삼은 경우도 있다. 다만 일본에서도 처마를 정면에 둔 것을 쿄(京) 양식이라 해 귀하게 치고 박공을 정면으로 삼은 것을 지방 양식으로 본다.

기둥

앞서 살펴보았듯이, 우리나라의 목조 건축은 기둥-보 시스템을 이용한 만큼 기둥이 가장 중요한 건축 요소로서 상징적인 의미를 갖는다. 우선 기둥은 수직으로 선 부재로 다른 모든 부재가 수평으로 누운 것과 다르다. 이 점에서 기둥은 멀리 선사시대의 선돌(dolmen)까지 연결된다. 선사시대 초기의 움집은 아직 기둥을 사용하지 못했다. 신석기시대의 움집은 땅에 구덩이를 파고 그 위에 삿갓처럼 생긴 지붕을 덮은 것인데, 이때 지붕의 뼈대가 되는 경사진 부재들은 서까래라 할 수 있고, 기둥의 역할은 구덩이의 둘레 벽이 대신했다. 기둥이 등장하는 것은 수천 년이 지나 움집의 규모가 커지고 바닥의 깊이가 얕아져 지상 주거가 등장한 이후이다.

기둥은 크게 원기둥과 각기둥이 있다. 앞서 언급했듯이 팔각으로 다듬은 돌기둥은 원기둥을 대신한 것이다. 원기둥이 각기둥에

비해 등급이 높은 것으로 인식된다. 같은 부재지만 가공하기가 더 힘들기 때문이다. 또 원기둥은 대부분 나무 하나로 기둥 하나를 만드는 데 비해 각기둥은 여러 개를 만들 수 있다. 부재 값이 다를 수밖에 없다. 그래서 조선시대 일반 주택에서는 원기둥을 사용하는 것이 금지되어 있었다. 지방의 큰 사대부 집을 보면 때로 원기둥을 쓴 경우가 있는데, 집 전체에는 쓰지 못하고 사랑채 혹은 사당만, 또 안채에 쓰는 경우라면 중심 기둥만 원기둥을 썼다. 앞으로 이야기할 공포 역시 금지했지만 역시 중요한 장소에 부분적으로 사용한 경우가 있다. 조선시대의 건축 규제가 원칙적으로 도성 내로 한정되었기 때문이다.[18]

기둥과 관련해 가장 많이 이야기하는 기법은 배흘림 기법일 것이다. 바로 선 기둥의 중간부를 굵게 하고 위아래를 가늘게 해 가운데가 볼록하게 만드는 것을 말한다. 말하자면 배부른 기둥이라고 해야 맞을 것 같은데, 해방 후 용어를 정리하는 과정에서 어쩌다가 배흘림기둥이 되었고 이대로 굳어졌다. 대개 기둥은 아래가 굵고 위로 갈수록 조금씩 가늘어지게 가공하는데, 이 경우를 민흘림이라고

18 조선시대에는 이미 태조 때부터 신분과 계급별로 대지 크기, 집 전체의 크기, 부재 종류와 크기, 장식 등을 제한하는 법령을 운용했다. 제한된 자원을 효율적으로 사용하려는 조치로 도성 내에 적용했다. 하지만 조선 후기까지 규정을 어겨 처벌을 요구하는 기사가 끊이지 않고 실록에 등장할 정도로 지키기 어려운 일이기도 했다. 이호열, 『조선전기 주택사 연구: 가사 규제 및 온돌에 관련된 문헌을 중심으로』, 영남대학교 박사 학위 논문, 1991 참조.

한다. 이와 대비해서 배흘림이라고 한 것 같다. 가운데를 볼록하게 하는 것은 시각적인 안정감 때문이다. 기단과 맞붙는 아랫부분 혹은 보, 도리와 만나는 윗부분에 비해 가운데는 옆에 아무것도 없이 홀로 서기 때문에 가늘어 보인다. 도시 위로 막 떠오르는 달이 중천에 뜬 달보다 커 보이는 것과 같은 이치다. 또 '광운(halation)'이라 해 빛이 기둥 둘레를 타고 돌아와 가운데 부분이 가늘어 보이기도 한다. 이 때문에 일부러 가운데를 볼록하게 만드는 것이다.

배흘림 기법을 엔타시스(entasis)라고 하며, 그리스의 파르테논 신전에도 쓰였다. 다른 문명권에도 사례가 보인다. 이런 이유로 엔타시스는 건축 문명의 전파를 증명하는 단서로도 이용되었다. 우리나라에서도 배흘림기둥은 국립중앙박물관장을 지낸 최순우 선생의 아름다운 수필집 제목으로 사용되어 일반인이 가장 많이 아는 전통 건축 기법이 되었다. 하지만 둥근 기둥을 다시 경사지게 깎아내는 일은 노력이 많이 들어가는 일이라 조선 중기 이후에는 거의 사용하지 않았다.

공포

서구 고전 건축의 오더(Order)와 비슷하게 건축물의 용도와 등급, 성격에 따라 다른 것이 기둥머리에 있는 공포다. 공포는 기둥 위에서 보와 도리를 서로 결합해주는 장치다. 수직으로 선 기둥 위에 가로세로 수평으로 걸치는 보와 도리를 결합하기 때문에 형상이 조금 복잡해진

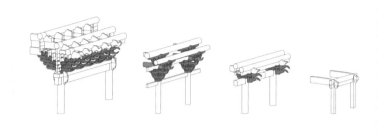

다포식, 주심포식, 익공식 공포와 민도리식 구조

다. 첨차와 소로라는 부재를 한 층 한 층 겹쳐 조립해가면서 아래는 기둥에 짜이고, 그다음은 보에 짜이고, 또 다음은 도리에 짜이는 식으로 결합한다. 부재의 구성 방식이나 세부 가공 기법을 기준으로 건물 건립 시기를 추정하기도 하고, 건물의 등급을 짐작할 수도 있다. 기둥 위에 있어 눈에 잘 띄는 부재인지라 화려하게 조각하고 단청도 해 장식 역할도 한다.

공포 양식은 크게 주심포, 다포, 익공 세 가지가 있다. 주심포와 다포는 이러한 공포 세트가 기둥 위에만 있는지, 기둥과 기둥 사이에도 있는지를 기준으로 구분하고, 익공은 주심포와 비슷하지만 조금 간략한 간이 공포라 할 수 있다. 익공식 공포는 한·중·일 세 나라 가운데 우리나라에서만 사용했고 조선 중기에 등장했다. 효과에 비해 공력이 많이 드는 주심포는 점차 익공으로 대신해 조선 후

기에는 거의 쓰이지 않았다. 일반 살림집은 공포가 없고 기둥 위에 홈을 파 보와 도리를 끼우는 방식을 많이 썼다. 세종문화회관은 앞쪽 기둥으로 전통 건축 모양을 흉내 냈는데, 기둥 위를 보면 공포를 간략하게 모방한 형태가 보인다. 가운데가 불룩하고 위아래가 좁은 배흘림기둥도 전통에서 따온 것이다.

기단과 계단

지붕, 기둥과 함께 전통 건축의 격식을 크게 좌우하는 것이 기단이다. 기단은 지붕과 마찬가지로 나무보다 영구적인 돌을 사용했다. 일반적인 기단은 지붕의 처마 선보다 약간 작게 하는 데 비해, 경복궁 근정전을 보면 기둥 둘레로 있는 기단 앞으로 다시 넓은 기단이 두 단 있다. 이것을 월대라 하며, 일종의 테라스다. 궁궐의 중심 건물에는 반드시 월대가 있고, 특별히 성균관이나 향교의 대성전, 왕실 사당 앞에도 있다. 행사용 공간인 월대를 통해 건물의 권위를 높인다. 이것과는 다르지만 건물 앞에 석축을 높이 쌓는 것도 건물을 크고 당당하게 만든다. 당당하다 할 때의 '당(堂)'은 높은 기단 위에 우뚝 선 집을 의미한다. 고려 궁궐이던 개성의 만월대는 아래서는 위쪽 건물이 제대로 보이지 않을 정도로 기단이 높다.

월대나 석축이 높으면 그에 오르는 계단 역시 높아진다. 계단에도 등급이 있어서 가장 고급인 궁궐 정전 앞에는 용이나 봉황을 조각한 석판을 경사지게 두고 양옆으로 계단을 뒀다. 가마를 탄 채

계단을 오를 때는 가마꾼은 양옆 계단으로 오르고 가마는 가운데 장식 돌 위로 붕 떠 지나게 된다. 기단 전체 계단의 수도 세 개인 경우와 좌우 두 개를 두는 경우, 그리고 한 개만 두는 경우로 나뉜다. 높은 사람을 전하(殿下), 각하(閣下)라고 하는 것은 자신이 그 사람이 있는 건물의 아래에 있다고 스스로를 낮춤으로써 상대를 높이는 말인데, 극존칭인 폐하(陛下)는 더 나아가 기단으로 오르는 계단 아래 있다는 뜻이 되니 기단과 계단이 어떤 의미였는지를 알 수 있다. 경복궁 근정전 안에는 왕이 앉는 좌탑(坐榻)이 있는데, 그 자체도 나무로 만든 단 위에 올려 다시 계단을 올라야 했다.

절에서는 불상을 모신 불단 아래 대좌를 수미단(須彌壇)이라 한다. 세상의 중심이라는 수미산을 상징하고, 그 위에 부처님이 있다는 뜻이다. 이처럼 기단은 그 자체로 의미 있는 장소다. 특히 하늘이나 자연신과 같이 구체적인 형상이 없는 상상의 실체를 표현하고자 할 때 추상적인 방법을 사용하는데, 하늘에 제사하는 천단이 그렇고 천지신명에 제사하는 지단, 일단, 월단, 그리고 땅과 곡식에 제사하는 사직단도 마찬가지다. 이들은 모두 땅을 여러 단 높이 쌓아 올린 단 그 자체로 제사를 받는 신격을 상징한다. 형태로 표현할 수 없을 정도로 존귀하다는 의미가 된다.

목조 건축 계획의 기본, 3칸×3칸 ─────

지붕과 기둥, 공포와 기단 외에도 전통 건축에서는 단청과 세부 장식, 문과 창의 형식 등으로 건물의 격식과 상징적인 의미를 드러냈다. 이들은 금방 눈에 띄지만 어디까지나 부가적인 것들이고, 건축 계획의 본령이라고 할 수는 없다. 건축 계획은 결국 평면을 어떻게 짜느냐에 달려 있다. 집을 짓는 대목장의 일 역시 기둥을 어느 정도 간격으로 몇 개를 둬 어떠한 모양의 집을 만들지로 시작한다. 다 같은 네모난 집이라도 가로세로 몇 칸인지, 즉 도리 칸은 몇 칸이고 보 칸은 몇 칸인지, 어느 곳에 벽을 두고 어디에는 두지 않았는지, 실내에 기둥은 몇 개나 있는지를 보면 전통 건축 계획의 기본을 알 수 있다.

　남아 있는 전통 건축을 평면 기준으로 살펴보면 대다수가 사각형이다. 이외에도 육각형이나 팔각형, 십자형, 심지어 부채처럼 둥근 형 등 특수한 형태가 예외적으로 존재한다. 사각 평면을 다시 가로세로 기둥 배열을 기준으로 분류하면 대략 서른 가지가 있다. 가장 작은 1칸×1칸부터 도리 방향으로는 열아홉 칸, 보 방향으로는 여섯 칸까지 있으며, 다 같은 사각형 건물이라도 그 사이 조합의 가짓

수가 그렇게 많다. 매우 흥미로운 것은 그렇게 다양한 종류 가운데 도리 방향의 긴 변이 세 칸, 보 방향의 짧은 변이 세 칸인 평면이 전체의 절반 이상을 차지한다는 사실이다. 도리 칸이 세 칸인 경우가 80퍼센트 이상, 보 칸이 세 칸인 경우가 70퍼센트를 넘는다. 이 비율은 비교적 사례가 많고 전국적으로 고르게 분포하는 사찰 불전과 향교의 대성전만 대상으로 한 것이다. 통계에는 넣지 않았지만 궁궐 전각과 지방 정자의 사례도 이와 비슷하다. 이 정도면 전통 건축에서 3칸×3칸 평면은 특별한 의미로서, 평면 계획의 기준이 될 가능성을 충분히 갖고 있다.[19]

왜 이렇게 3칸×3칸이 많을까? 분명 이유가 있을 것이다. 우선 도리 칸 세 칸, 즉 정면 세 칸인 경우를 보자. 정면 세 칸은 앞에서 볼 때 중심을 드러낼 수 있는 최소한의 칸수다. 세 칸이면 가운데를 중심으로 양옆으로 나눌 수 있다. 이런 의도를 잘 보여

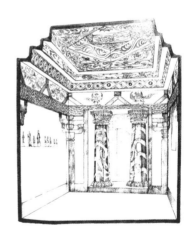

돌기둥으로 정면 세 칸을 구성한 쌍영총(5세기)

19 전통 건축의 평면 계획에 대해서는 『3칸×3칸, 한국 건축의 유형학적 접근』(전봉희, 이강민, 서울대학교 출판부, 2006)에서 다루었다.

샛기둥을 세워 정면 세 칸을 구성한 북지장사 지장전(17세기)

주는 사례가 있다. 북지장사 지장전은 구조적으로 정면 한 칸의 작은 건물이다. 그런데 두 기둥 사이에 작은 기둥을 두 개 놓아 얼핏 세 칸처럼 보인다. 가운데 기둥 두 개는 없어도 되는 것들이다. 보나 도리에 직접 짜인 것이 아니라 그저 도리 아래를 받칠 뿐이다. 고구려 무덤 쌍영총에서는 무덤 전실에서 주실로 들어가는 입구에 팔각형 돌기둥을 두 개 세웠다. 쌍영총, 즉 '두 기둥 무덤'이라는 이름도 여기서 얻었다. 영(楹)은 벽에 붙지 않고 독립해 선 기둥이라는 뜻이다. 이 두 가지는 중심을 분명히 드러내기 위해 억지로 세 칸으로 만든 경우다.

법주사 팔상전 같은 탑은 사방이 다 정면이다. 탑은 원래 사방을 보는 건물이고 동시에 사방에서 모두 잘 보이는 건물이기도 하다. 그러니 모두 정면이어야 한다. 법주사 팔상전은 사방이 다 세 칸이었는데 임진왜란 이후 재건하는 과정에서 아래층을 두 칸씩 늘려 사방 다섯 칸 건물이 되었다. 호류지(法隆寺) 오중탑이나 야쿠시지(藥師寺) 동탑 등 일본 고대의 목탑들도 평면이 3칸×3칸이다.

측면 세 칸은 좀 다른 이유에서 나왔다. 측면은 원래 지붕 구조를 담당한다. ∧자로 경사 지붕을 만들려면 도리가 최소 세 줄 필요하다. 제일 높은 곳에 한 줄, 양쪽 처마에서 한 줄씩 해서 세 줄 두고, 위아래 도리에 걸쳐 서까래를 앞뒷면에 마주보게 기울여 걸면 ∧자 모양 지붕을 만들 수 있다. 그런데 이렇게 앞면과 뒷면에 서까래를 각각 하나씩 쓰면 지붕면이 직선이 된다. 안으로 우묵한 지붕 곡면을 만들 수 없다. 그래서 앞뒷면 중간에 도리를 한 줄씩 더 둬서 서까래를 위아래 두 개로 나누면 중간이 우묵한 각도를 만들 수 있다(114쪽 그림 참고). 다시 말해 도리를 다섯 줄 둬야 비로소 서까래를 이단으로 나눠 윗부분은 급한 경사, 아랫부분은 완만한 경사가 생기고, 그 위에 흙을 깔면서 우묵한 면을 메워 부드럽게 지붕의 곡면을 만들 수 있다.

그렇게 도리 다섯 줄을 만들고 그 아래 기둥을 하나씩 받치면 모두 다섯 개의 기둥, 즉 보칸이 네 칸이 된다. 그런데 왜 세 칸이 많았을까? 그것은 대들보를 이용해 한가운데 기둥을 빼기 때문이

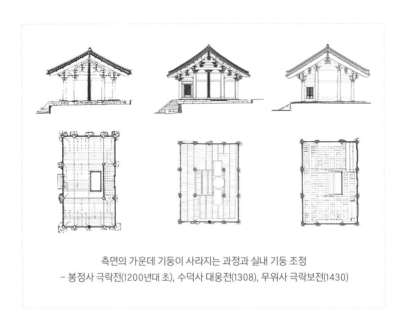

측면의 가운데 기둥이 사라지는 과정과 실내 기둥 조정
- 봉정사 극락전(1200년대 초), 수덕사 대웅전(1308), 무위사 극락보전(1430)

다. 도리에 맞춰 측면 기둥에 1부터 5까지 번호를 매겨보자. 여기서 3번 기둥을 빼고 대신 2번과 4번 기둥 위에 보를 건다. 보 위에 대공을 놓아 3번 도리를 받치게 한다. 고려시대 건축인 봉정사 극락전과 수덕사 대웅전을 보면 측면 세 칸이 정착하는 과정이 잘 드러난다. 얼핏 보면 둘 다 측면 네 칸으로 보인다. 그런데 자세히 보면 한가운데 기둥이 좀 다르다. 봉정사 극락전에서는 가운데 기둥이 쭉 올라가 마루 도리를 바로 받치는데, 수덕사 대웅전에서는 가운데 기둥이 올라가다가 대들보 밑에서 끝난다. 이렇게 보 아래에서 끝나는 기둥은 샛기둥이라 해 정식 기둥으로 치지 않는다. 봉정사 극락전이 더 오래된 초기 양식이라는 점을 알 수 있다.

수덕사 대웅전을 만든 고려 장인들도 이것이 정식 기둥이 아니라는 사실을 정확히 알고 있었다. 그래서 나머지 기둥은 원기둥이고 가운데 기둥만 네모 기둥으로 만들었다. 이 기둥이 나머지와 다르다는 것을 아주 뚜렷하게 표시한 셈이다. 따라서 이것은 세 칸으로 치는 것이 옳다. 측벽이 아니라 건물 가운데 부분에서는 보칸 세 칸이 분명히 보인다. 이보다 조금 뒤 15세기에 지은 무위사 극락전은 아예 측면 가운데 기둥을 빼 세 칸이 정착된 상황이다.

이렇듯 구조적, 의장적 합리성으로 형성된 3칸×3칸 구조는 오래도록 즐겨 사용됐다. 비록 남은 건물로는 고려 이전으로 거슬러 올라가지 못하므로 전모를 파악하기 힘들지만, 이미 선사시대 초기 집자리에서도 3칸×3칸의 구성이 보인다. 주춧돌만 남은 고대 절터에서도 흔히 발견되며 석탑 등에도 나타난다. 다만 역사적 추이를 보면 고대에는 5칸×5칸이 상대적으로 많다가 중세 후기로 오면서 3칸×3칸의 비중이 늘어난다는 정도를 확인할 수 있다. 조선 후기가 되면 이마저도 줄여 3칸×2칸 구성이 늘어난다.

실내 공간의 구성, 기둥 빼기와 이동하기 ────

3칸×3칸 집이 이렇게 많이 사용된 이유는 무엇일까? 정면 세 칸은 중심성을 강조하기 위해, 측면 세 칸은 우묵한 지붕면을 만들기 위해 필요하다고 했다. 하지만 이는 3칸×3칸 집의 발생에 관한 논리일 뿐 이렇게 폭넓게 사용된 이유는 아니다. 3칸×3칸 집은 사찰 불전이나 향교 대성전은 물론, 국왕이 정무를 보는 궁궐 전각이나 선비들이 사용하는 정자에도 즐겨 쓰였다. 말하자면 쓰임새가 좋았다. 활용성이 높다는 것은 내부 공간을 꾸미는 데 유리했다는 말이다.

건물의 외형이 아니라 실내로 들어오면 기둥 배열이 공간을 구성하는 기본 틀이 된다. 둘레의 벽 기둥을 빼면 3칸×3칸 건물에서는 기둥 네 개가 실내에 있어야 한다. 그런데 실제 건물에서는 실내 기둥 일부를 빼거나[減柱], 이동시켜[移柱] 공간의 분위기를 연출한다. 실내 기둥은 그 앞뒤 기둥에 대들보를 걸치면 뺄 수 있다. 역시 보나 도리를 조금 연장하면서 기둥 위치를 앞뒤로 혹은 옆으로 슬쩍 옮길 수도 있다. 대개는 가로로 한 줄씩 나란히 빼지만, 마곡사의 대광보전은 실내 기둥이 불규칙하게 생략된 경우다. 이 말을 듣기

내부 기둥이 불규칙하게 생략된 마곡사 대광보전(1813년 재건)

전에는 건물을 보았대도 못 알아차렸을 테지만, 왜 그렇게 조정했는지를 짐작해보는 것도 재미있을 것이다.

앞서 본 봉정사 극락전에는 실내 기둥이 두 개, 수덕사 대웅전에는 네 개가 있다. 수덕사 대웅전은 실내 기둥을 다 남겼고, 봉정사 극락전에서는 앞줄 두 개를 생략하고 뒷줄에 두 개만 남긴 것이다. 또 무위사 극락보전은 실내 기둥을 아예 전부 생략했다. 사찰 불전에서 뒷줄 기둥은 두 기둥을 이용해 불화를 그려넣은 불벽(佛壁)을 만들고 앞쪽에 불상을 받치는 좌대를 두는 장치가 되는데, 무위사 극락보전에서는 정식 기둥이 아니라 간이 기둥을 따로 둬 불벽

140

을 받쳤다. 물론 기둥을 생략하는 것은 공간을 더 넓게 쓰기 위해서다. 향교 대성전이라면 뒷줄 기둥이 필요 없다.

거꾸로 앞 기둥 둘을 남기고 뒷줄 기둥을 없앤 곳도 있다. 나아가 이 기둥 두 개를 기준으로 실내와 실외 공간을 나누는 경우도 많다. 향교 제례를 보면 위패를 모신 실내에는 향을 피우고 술잔을 올리는 등의 임무를 맡은 헌관과 집사들만 들어가고, 일반 참예인은 기단 아래 도열한다. 마당에는 어떤 순서로 서고, 어느 계단으로 올라가 어떤 문으로 드나드는지, 어느 지점에 어느 방향으로 서서 인사를 하는지도 세세하게 정해져 있다. 말하자면 사당 건물뿐만 아니라 문과 담장으로 둘러친 마당까지 아우른 전체 사당 영역이 제례 공간이며, 이때 처마 밑 기둥이 있는 공간은 의례 행위의 중요한 기준점이 된다.

궁궐 편전에도 실내 앞줄 기둥 둘을 남겨두었다. 편전이란 임금이 신하를 직접 대면하고 정사를 논하는 곳이다. 임금이 부른 신하 몇 명, 또 논의의 내용을 기록하는 사관 등이 동석한다. 편전을 들어서면 임금은 맞은편 제일 가운데 앉고, 그 앞으로 신하들이 양옆으로 벌려 앉고, 그리고 문 쪽으로 사관과 비서가 앉는다. 앞줄에 놓인 기둥 두 개는 이들의 자리를 구분하는 표시가 된다. 그냥 하는 말이 아니라 조선시대 의례서에 그림과 함께 분명하게 기록되어 있다. 여기서도 이 앞줄의 두 기둥을 영(楹)이라 표기했다.

내가 처음 3칸×3칸 평면에 관심을 갖게 된 계기는 창덕궁의

한가운데 온돌방을 두고 사방으로 마루를 둔 담양 면앙정(1654)과 김천 방초정(1727)

선정전을 보았을 때였다. 그때 이 건물을 처음 본 것은 아니지만 의 아하게 느낀 것은 그때가 처음이었다. 왜 일반 불전과 다르게 앞줄 기둥을 남겨두었을까? 이렇게 시작된 의문에서 시작된 생각은 기둥 의 미세 조정으로 공간의 성격을 나누었다는 발견으로 미치고, 자료 를 찾고 답사를 하고서 3칸×3칸이라는 구조가 엄청나게 효용성이 높고 역사적 연원도 오랜 형식임을 알게 된 것이다.

　　선비들의 학습처이자 휴식처인 정자에도 3칸×3칸 형식이 있 다. 특히 주로 호남 지역 정자에 많다. 산 높고 계곡 깊은 영남 지역 과 달리 호남 지역은 낮은 구릉과 너른 벌판이 펼쳐진 비산비야(非山 非野) 경관이 특징이며, 정자도 대개 사방이 탁 트인 낮은 언덕에 자 리한다. 이런 지형에서 유행한 정자 형식이 '3간 4허(三間四虛)'다. 정 면과 측면이 세 칸이고 그 실내를 아홉 개로 나눠 한복판 칸을 온돌 로 하고 사방을 마루로 트는 형식이다. 마치 집 속의 집과 같은 모양 인데, 여름철에는 사방 문을 열어 멀리 내다보고, 겨울철에는 문을 모두 닫아 보온하며 내밀한 공간을 만든다. 「면앙정가(俛仰亭歌)」로 유명한 송순의 유적지인 담양 면앙정은 3칸×2칸 구조지만 실내를 바둑판처럼 아홉 개로 나누고 한가운데 방을 둬 3간 4허 형식을 갖 춘 경우이고, 김천의 방초정은 영남에서는 보기 드물게 마을과 농경 지가 만나는 경계에 2층으로 높이 지은 전형적인 3간 4허 정자다.[20]

　　궁궐 편전과 사찰 불전, 향교의 대성전과 선비들의 정자는 성 격이 크게 다르다. 요즘으로 친다면 청와대 비서실과 절이나 교회,

카페나 도서실의 차이라 할 것이다. 그럼에도 모두 같은 3칸×3칸 구조체를 썼고, 다만 기둥 몇 개와 벽체 구성을 조정함으로써 각자의 기능을 모두 담아냈다. 한국 건축을 이해하려면 그만큼 더 세밀한 눈으로 보아야 한다. 겉에 커다랗게 119라고 모양을 낸 소방서 건물이나 '나는 교회다'라는 교회의 높은 십자가 같은 것을 기대하면 안 된다.

20 1553년 낙향해 면앙정을 지은 송순(宋純, 1493~1583)은 사대부 가객과 교류하며 가단을 형성한 조선 중기 강호가도의 선구다. 면앙정의 조영 의미가 다음의 시구에 잘 드러난다. "십 년을 경영해 초려삼간 지어내니/나 한 칸, 달 한 칸에 청풍 한 칸 맡겨두고/강산은 들일 데 없으니 둘러두고 보리라." 자연과 하나되는 생활은 온돌방 한 칸에 사방으로 마루를 튼 3간 4허 정자로 족했을 것이다.

● 뜬 바닥과 땅 바닥의 차이 ───────

기둥의 배열이 실내 공간의 틀을 정한다면, 그 공간은 기둥과 기둥 사이의 면을 마감해야 비로소 완성된다. 그 가운데서도 공간을 이용하는 방식과 가장 밀접하며 우리나라 건축의 특징이 가장 분명하게 드러나는 것이 바닥 면 처리다. 천장은 방의 용도에 따라 만들 때도 있고 안 만들 때도 있다. 기념비적 건축에서는 서구의 돔과 비슷하게 가운데가 높은 천장을 만들기도 했다. 벽 역시 기능에 맞춰 재료와 개방 정도를 달리하며 사용했다.

바닥 형식은 크게 땅 바닥과 뜬 바닥으로 나뉜다. 기단 위 흙 바닥을 그냥 다져 사용하는 경우와 전돌을 깔아 사용하는 경우가 땅 바닥식이고, 온돌이나 마루를 깔아 실내 바닥을 기단 면보다 한 단 높게 만드는 것이 뜬 바닥식이다. 궁궐 전각과 향교의 대성전 등은 대개 땅 바닥식이다. 그리고 일상생활이 이뤄지는 주택은 뜬 바닥식이다. 의례를 행하는 공식적인 공간은 땅 바닥, 일상적인 생활 공간은 뜬 바닥이라고 볼 수 있다. 눈치 빠른 독자라면 신발을 신고 사용하는 공간은 땅 바닥식이고, 신발을 벗는 공간은 뜬 바닥식이

아닐까 짐작할 것이다. 그러면 사찰의 불전은 어떨까? 사찰에서도 스님이 생활하는 요사채는 주택과 다르지 않다. 그러나 사찰에서 예불을 지내는 불전은 사정이 다르다. 고대 사찰 터 주춧돌과 유물 등으로 보면 사찰 전각도 전돌 등으로 포장한 땅 바닥이었음을 알 수 있다. 그러나 현재 사용하는 전각들을 보면 거의 마루를 깐 뜬 바닥이다. 전돌 깔린 옛 형식을 유지하는 사찰에서는 돗자리와 장판 등을 깔아 역시 뜬 바닥처럼 쓰고 있다.

우리에게 불교를 전파한 중국은 어떠한가? 중국은 공식적인 공간이건 일상적인 공간이건 모두 땅 바닥식이다. 뜬 바닥식은 없다. 당연히 사찰도 땅 바닥식이다. 그렇다면 도중에 어느 시점엔가 바뀐 것인데, 대개 조선 전기를 거치면서 변한 것으로 추정한다. 이 시기에 온돌이 우리나라 전역에 보급되었다는 점, 다른 하나는 이 시기를 지나며 불교가 심하게 위축되었다는 점 때문이다. 온돌 보급이 뜬 바닥 사용을 부추겨 마루를 발달시킨 것은 이해가 되는데, 불교 탄압과 마루의 등장은 어떻게 연결될까? 조선 전기 불교가 탄압받아 위축되자 마당을 중심으로 행하던 대규모 행사는 줄고 소수 신도를 불전 안으로 들여 부처님을 가까이서 뵙게 한 것이라 짐작한다. 불상의 위치도 원래는 불전 한복판을 차지하고 있었으나 점차 후면으로 밀리는 것을 확인했다. 대개 고려까지는 불상을 가운데 두었다. 불상 위치 변화는 일본의 사찰에서도 비슷하게 보이므로 반드시 조선시대의 불교 탄압 때문에 달라졌다고 보는 것은 무리일 수도

땅바닥식으로 된 중국의 사찰 전각 내부
– 산둥성 지난(濟南)의 링안스(靈巖寺) 대웅보전

있다. 재가 신자의 지위가 올라가는 전반적인 불교계의 변화 때문으로 볼 수도 있다는 말이다.

　　뜬 바닥은 잠시 언급했듯이 신발을 벗는 행위와 관련 있다. 그리고 신발을 벗고 바닥을 깨끗하게 사용하는 것은 온돌과 관련이 깊다. 고대에도 실내 바닥 높이를 다르게 한 일이 있겠지만, 온돌 도입으로 외부와 구분해 깨끗하고 따뜻한 실내 바닥을 사용하면서 뜬 바닥이 급속하게 확산되었다고 보는 것이 적절할 것이다. 나아가 신발을 신고 벗는 행위는 실내외 공간을 더욱 뚜렷하게 구분케 했다. 실내는 한번 들어가면 다시 나오기 어려운 곳이 되고, 실외의 마당은 실내에서 바라보는 시각적 소비 대상이 된다.

신발을 벗고 실내로 들어가면 나올 때는 신발을 벗어둔 곳으로 나와야 한다. 입구와 출구가 같은 곳으로 정해진다.[21] 그러면 중국 사찰같이 첫 번째 불전을 거쳐 그 뒤에 있는 불전으로, 또다시 그 뒤에 있는 다음 불전으로 나아가는 식의 배치는 어색해진다. 말하자면 축선 배치가 무색해지는 것이다. 만일 불전 한 곳에 들러 예불을 하고 나와서 그다음 불전으로 가야 한다면, 두 불전의 위치가 앞뒤로 있기보다는 옆에 있는 것이 더 편하다. 다시 말해 비스듬하게 대웅전 왼쪽 뒤, 오른쪽 뒤로 다른 불전이 놓이거나 마당을 중심으로 건물이 모이는 것이 더 편리하다. 축선 배치와 마당형 배치는 지형과 규모 문제이기도 하지만, 실내 공간 사용 방식의 영향을 받은 것이기도 하다.

궁궐 전각은 땅 바닥식이라고 했지만 이는 근정전이나 인정전처럼 의례를 행하는 정전 이야기다. 실제 임금과 신하가 마주해 정무를 논하는 편전은 뜬 바닥식이다. 창덕궁 선정전의 기둥 배치가 사찰 건물과 달리 독특하다고 했는데, 바닥도 그렇다. 그 바닥은 나무가 깔린 마룻바닥이고, 임금과 신하가 앉을 만한 자리엔 방석이 깔려 있다. 또 궁금증이 생긴다. 그러면 임금과 신하가 만날 때 신발을 벗었을까, 아니면 신었을까?

21 조재모의 『입식의 시대, 좌식의 집』(은행나무, 2020)은 좌식과 입식 생활 양식이 건축 일반과 주택에 미친 영향을 다양한 차원에서 살핀다.

조선시대로 가 확인해볼 길도 없고 마냥 궁금해하던 차에 마침 김영삼 전 대통령의 빈소 장면을 TV에서 보았다. 빈소는 문상차 익숙하게 다니던 서울대학교병원 장례식장이었다. 예복을 차려입은 국군 의장대가 영정 좌우를 지키고 서 있었다. 실내에서 군화를 신은 채로. 그렇지 않겠는가? 옷 주름을 바싹 세우고 군화 코도 반들반들하게 닦아 먼지 한 톨 없이 관리하는 것이 의장대의 장기인데, 국가적인 행사에 군화를 벗고 설 리 만무하다. 조선시대에도 그러지 않았을까? 국왕 앞에서 버선발로 있기는 좀 곤란하겠다는 생각이 든다.

　　그러고 나서 증거를 찾아보았다. 창덕궁 후원의 2층 주합루 건물은 원래 현왕인 정조의 어진을 모시는 공간으로 지었고, 정기적으로 상태를 확인하고 예의를 갖추는 것이 규장각 신하들의 임무였다. 이때의 행례 절차를 기록한 「각신봉심어진의(閣臣奉審御眞義)」 규정을 보면 마당에 어떻게 도열해, 어느 계단으로 올라가, 어떻게 절하고 내려오는지를 자세히 기록해두었다. 어디에도 신발을 벗는다는 구절이 없다. 복장 규정은 평상 근무복인 상복(常服)으로 한다고 했다. 조선시대의 복장 규정은 머리 쓰개부터 신발까지를 포함하니, 의관을 갖추면서 신발을 벗는 것이 오히려 어색하다. 지금도 행례가 이어지는 향교 제사를 보아도 제관들은 관복을 갖춰 입고, 즉 신발도 신은 채로 실내로 들어간다. 다만 실내 바닥이 더러워질까 우려해 행사 시에는 돗자리나 멍석 등을 깐다.

제사처럼 의례 때 신발을 신고 건물로 들어선다는 것은 그럴 수 있다. 행사는 대부분 서서 치르니까. 이들 공간은 실내 가구 차림도 입식이다. 그러면 창덕궁 선정전처럼 방석을 깐 경우라면 어떻게 할까? 조선시대 자료를 찾아보았다. 자료가 될 만한 그림이란 것이 대개 궁중 행사를 기록한 기록화이고 19세기에 가서야 일반적인 생활 풍습을 그린 풍속화가 등장한다. 이러한 한계를 인정하더라도 그림 자료를 본 결과는 놀랍게도 신발을 신은 채로 의자에 앉거나 좌식으로 앉은 경우가 모두 있고, 19세기에야 비로소 신발을 벗고 좌식으로 앉은 모습이 등장한다.

말하자면 꽤 오랜 기간 신발을 신고 좌식으로 생활을 하는 어색한 모습을 기록화에서 볼 수 있다. 그러고 보면 좌식과 입식 문제와 신발을 신고 벗는 문제는 따로 떼어 생각해야 한다. 좌식이면 당연히 신발을 벗고 입식이면 신발을 신는 것이 아니라, 그 중간의 기거 양식도 나타난다. 조선시대 기록화에 없는 한 가지 조합은 신발은 벗고 입식으로 생활하는 양식이다. 어디서 본 것 같은 느낌이 든다. 바로 신발을 벗고 소파와 침대를 사용하는 현대 한국인의 모습이다. 우리는 그동안 한국인의 전통 생활 양식으로 좌식 생활만 이야기해왔다. 그러나 이는 온돌이 보급된 이후에 형성된 것이며, 그것도 상당 기간 신발을 벗을지 말지 적응 기간을 거친 이후에 자리 잡은 것이다.

현대의 우리는 다시 입식 생활에 적응하고 있으며, 오히려 신

발을 벗고 실내 생활을 하는 전통은 아직까지 이어지고 있다. 신발을 도로 신을지 아닐지는 좀 더 지켜볼 문제이다. 분명한 것은 한국인의 고유한 생활 관습이라는 일상적인 기거 양식조차도 더디지만 변화한다는 점이고, 우리가 전통이라고 기억하는 것들은 대개가 가장 가까운 과거인 조선 후기의 것이라는 점이다. 전통에 대해서는 언제나 유연한 태도로 볼 필요가 있다.

독일에서 가장 큰 성당은 쾰른 대성당이다. 1248년에 착공해 1911년 완공되었다. 이렇게 오랫동안 쉬지 않고 계속 지은 것은 아니고, 가운데 부분을 짓지 않은 상태로 오랜 세월 성당을 사용했다. 이는 고딕 대성당이 건물 하나가 아니라 사실은 몇 개를 합친 것과 마찬가지라는 것을 말해준다. 심지어 네덜란드 유트레히트에 있는 대성당은 짓던 도중 중간 부분이 태풍으로 무너지자, 서측 탑과 동측 제단 부분만 가지고 지금껏 사용하고 있다. 남아 있는 부분만으로도 충분히 성당의 역할을 다하고 있다.

　이 성당 건물을 우리의 사찰 건물과 비교하면 이렇다. 대성당 서쪽 정면에 있는 탑 부분은 일주문이나 종루이고, 동쪽 끝부분 제단 부분은 대웅전이라 할 수 있다. 그리고 중간 부분의 회중석은 대웅전 앞마당이고, 사찰에 있는 강당이기도 하다. 사찰에 대웅전 말고도 관음전이니 명부전이니 해 작은 전각이 더 있는 것처럼, 성당에도 여러 성인과 천사, 성모에게 바치는 작은 채플이 구석구석에 있다. 우리가 자연 속에 작은 건물 여러 개를 따로 나누어 지었다면,

유럽에서는 그것들을 한꺼번에 모아 큰 연속 건물 하나로 만들어냈다는 것이다. 그러니 짓는 데 오랜 시간이 걸린 것은 당연하다.

경복궁 근정전의 행사 그림을 함께 보자. 앞마당에 크게 차일(遮日)을 치고, 나무로 임시 무대를 만들어 악공과 무동이 연주와 연기를 하고, 왕실 가족과 신하들이 참여해 큰 잔치를 벌였다. 문무백관이 모여 조회를 한다든지, 왕의 결혼을 축하한다든지, 대왕대비의 회갑을 축하한다든지 하는 큰 행사를 근정전 안에서 할 수는 없는 노릇이다. 근정전 내부에 몇 명이나 들어가겠는가. 큰 행사는 항상 근정전 앞마당에서 했고, 그런 연유로 마당에 돌을 깔아둔 것이다. 원래 궁궐의 정전 영역은 행사 공간이다.

근정전은 단독으로 서 있지 않다. 둘레로 담장을 겸한 회랑을 사각형으로 두르고 앞뒤로 출입하는 문을 두었는데 그 정문 이름이 근정문이다. 그러니 근정문을 들어서면 이미 근정전의 공간으로 들어가는 것이고, 근정전 앞마당은 문과 담으로 막혀 오롯이 근정전을 위해 마련된 공간이다. 창덕궁도 마찬가지다. 인정전이면 인정문이고, 선정전이면 선정문이다. 이처럼 문과 당을 한 벌로 묶어 계획하는 것을 문당제(門堂制)라 한다. 말뜻으로는 문과 전각의 묶음이지만 내용으로는 전각과 그 앞에 있는 마당 묶음을 의미한다. 무거운 지붕을 짊어져야 하는 목조 건축에서 집의 규모를 무한정 키울 수 없기 때문에 마당을 이용해 공간을 확장한 것이다. 그러고 보면 임금이 거처를 뜻하는 궁정(宮庭)이나 임금과 신하가 함께하는 회

근정전 앞마당의 행사 장면
- 〈근정전진하도〉(1887)

의체를 이르는 조정(朝庭)이라는 말에도 마당이 들어간다.

고대에는 절도 마찬가지였다. 아니 동아시아에서 절이 관영 건축을 본떠 지었다고 하는 편이 정확하겠다. 중국에 불교가 처음 전래했을 때 홍려시(鴻臚寺)라는 외교 관부에 서역에서 온 스님들을 머물게 한 것이 사찰의 시작이다. 불국사를 보면 대웅전도, 극락전도, 비로전도, 관음전도 모두 담장이나 회랑을 둘러 독립적인 외부 공간을 갖고 있다. 지금은 터만 남은 황룡사지나 미륵사지도 마찬가지다. 그러다가 점차 산지 사찰이 발달하면서 이 원칙이 깨졌다. 하지만 산속 사찰도 사방이 그저 트인 것은 아니다. 각 건물 앞에는 그에 맞춰 적당한 마당이 하나씩 있다. 때로는 여러 건물이 한 마당을 공유하기도 한다. 가운데 마당을 두고 사방에 건물을 세워 네 건물이 함께 쓰는 것이다. 건물보다 마당이 중심이 되니 주객이 전도된 상황이랄 수 있지만, 너른 터를 닦기 힘든 산지에서는 어쩔 수 없는 선택이다.

이렇게 건물 여러 개와 마당을 배치할 경우, 단일 건축물과는 다른 기준이 중요해진다. 석조 건축이라면 한 몸을 이루는 건물 각 부분의 비례 관계가 아름다움의 기준이 되겠지만, 건물 여러 개로 이뤄진 집합체에서는 단일 건물의 비례보다는 건물을 모아 배열하는 질서가 더 중요해진다. 이때 축 개념이 작용한다. 궁궐에서는 남북 자오선의 반듯한 축을 중시한다. 가운뎃줄이 위계가 높고 덜 중요한 건물을 좌우대칭으로 늘어놓는다. 또 앞쪽에는 큰 건물을 적

게 두고, 뒤쪽으로는 작은 건물을 많이 두는 역삼각형으로 배치한다. 고구려의 평양 안학궁 터가 그렇고, 경복궁이 그렇다. 높은 단 위에 서서 좀 비뚤어지기는 했지만 고려 만월대도 그렇고, 양주 회암사 터처럼 큰 절도 그렇다.

경복궁의 경우 중심선을 대단히 엄격하게 유지하고 있다. 가운데로는 광화문—흥화문—근정문—근정전—사정문—사정전—향오문—강령전—양의문—교태전이 한 줄로 서고, 그 좌우로 대칭해 뒤로 갈수록 건물이 점점 더 많이 들어선다. 문당제 원칙에 따라 건물과 문이 짝을 이루는데, 정전인 근정전만 그 앞에 문이 세 개다. 문을 세 번 지나야 가 닿는 지엄한 공간인 것이다. 경회루는 이러한 대칭을 깨는 파격이다. 엄정한 기하학적 배치에서 그래도 경회루가 축을 벗어나 마당 대신 연못을 안고 물 위에 섬으로써 숨 쉴 만한 공간으로 만들었다. 경회루의 용도가 무엇인지는 이것만으로도 충분히 짐작할 수 있다.

경복궁에 비하면 창덕궁 배치는 매우 자유롭다. 인정문과 인정전, 선정문과 선정전 등 개별 단위는 축에 따라 배치했지만 각 개별 단위마다 경사 지형에 맞춰 조금씩 비틀어 섰고, 또 앞뒤가 아니라 옆으로 병렬했다. 심지어 돈화문—선화문—인정문으로 이어지는 주축은 아예 직각으로 두 번 꺾인다. 이를 가리켜 지형에 기댄 자유로운 배치로 한국적인 특색이라고 말한다. 중국과 비교하면 왜 한국적인 차이라고 하는지를 알 수 있다. 중국의 경우 궁궐은 물론 불교

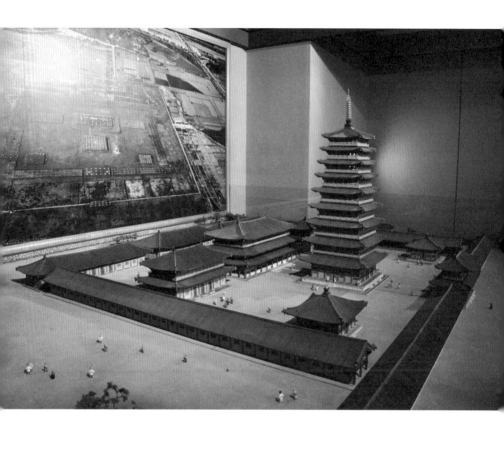

황룡사와 미륵사 복원 모형

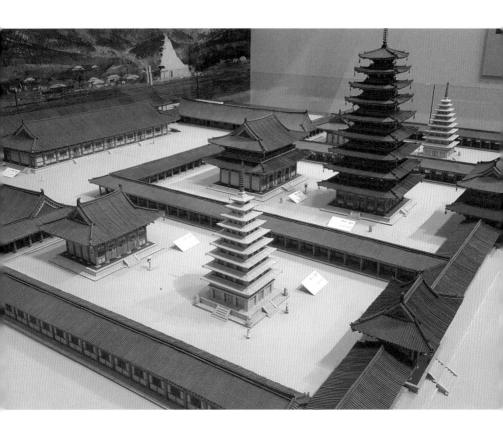

사찰과 유교의 사당, 학교, 주택에 이르기까지 모든 건축이 일직선의 중심축을 따라 배치된다. 그러나 우리나라 주택은 축을 찾기 어렵다. 일본도 마찬가지다. 고대 궁궐과 사찰, 귀족 주택은 중심축을 유지하지만 중세가 되면 이 원칙이 흐트러진다.

강력한 축의 질서가 흐트러지는 대신 마당을 중심으로 한 클러스터가 또 다른 배치 기준이 되었다. 여러 건물로 이뤄진 큰 건축군은 마당 하나를 중심으로 둘러싸는 건축군을 이루고, 다시 그 건축군을 여러 개 모아 완성한다. 완주 화암사는 마당 하나에 옹기종기 건물이 모여 선 가장 작은 사찰이고, 순천 선암사는 대웅전과 그 앞마당이 이루는 중심 영역 둘레로 건축군 여섯 개가 둘러싸는 큰 사찰이다.

축과 마당은 모두 건축군을 이루는 배치 기준, 혹은 수법으로 쓰인다. 하지만 축은 거대한 규모로 끊임없이 확장되는 데 비해, 마당에는 한계가 있다. 중국 북경성에서 보듯 축은 궁궐만이 아니라 도시 전체에도 적용될 수 있다. 이에 비해 마당은 건물 사이의 이동 거리를 고려해 일정 규모 이상 커질 수 없다. 규모를 키우려면 마당의 수를 늘리는 수밖에 없다. 축의 엄정성과 마당의 여유라는 차이는 규모가 확장될수록 분명해지며, 최종적으로는 지형을 이용하는 자세의 차이로 이어진다.

둘레 18.6킬로미터에 이르는 한양 도성은 원형이 아니라 산능선을 이어 만든 고구마 모양 타원이고, 도시 내 간선 도로 역시 정

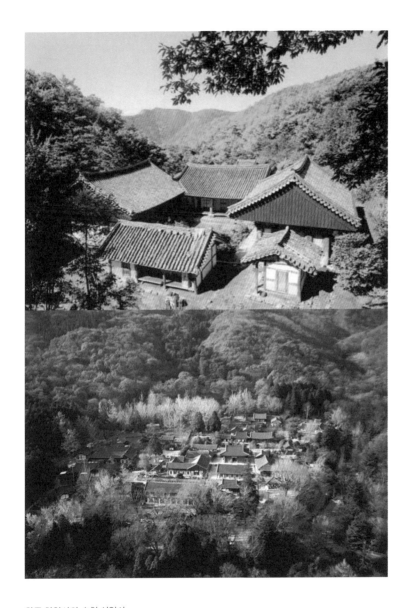

완주 화암사와 순천 선암사

확한 격자형이 아니다. 남대문에서 종각으로 가는 길은 활처럼 굽고, 동대문과 서대문을 잇는 길도 서대문 쪽에서 크게 흰다. 지형에 순응해 대략적인 원칙만 유지할 뿐 억지로 직선을 고수하지 않는 것이 우리의 지형 이용법이다. 그 안에 자리한 궁궐이나 관아, 주택조차도 대개 사각형이긴 하지만 모퉁이가 정확히 직각을 이루지 않고 모가 꺾여 있다. 이것을 어떻게 평가해야 좋을까? 분명한 것은 이 역시 못 한 것이라기보다는 안 한 것이며, 필요를 느끼지 못했거나 가치를 두지 않았기 때문이라는 것이다. 말하자면 정서 차이, 가치관 차이다.

● 근대 이후 목조 건축의 운명 ───

 이렇게 간략하게 우리나라의 전통 목조 건축물을 짓는 방법과 각 부분의 기능과 의미, 그리고 실내외 공간을 만드는 방법을 살펴보았다. 목조 건축의 구성은 부분적으로 기술적, 양식적 변화를 겪긴 했지만 대개 3세기경에 우리나라에 전래된 이후 20세기 중반까지 큰 원칙을 유지해왔다. 중국의 중심부를 놓고 보자면 우리보다 800년 정도 빨리 발생했고, 일본은 우리보다 200~300년 뒤처지니 동아시아의 목조 건축 전통은 어느 나라를 보아도 굉장히 긴 기간 큰 변화 없이 지속된 완만한 발전 경향을 보인다. 그래서 일반적인 서구 건축 역사에서처럼 시대에 따른 역동적인 변화가 없는 정체된 역사라고 보기도 한다. 하지만 서구 건축사의 양식 변화는 유럽 여러 나라와 지역을 옮겨가면서 가장 뚜렷한 차이를 쫓아 서술한 것이고, 한 지역으로 제한해 시대 변화를 살피면 이보다 훨씬 더 완만한 변화상을 보인다.

 또 완만하게 변화한 동아시아의 건축사도 자세히 들여다보면 시대에 따라 차이가 있으며 일정한 경향성도 발견하게 된다. 고려 말 조선 초 집과 조선 후기 집을 비교하면 확실히 전자는 더 규범

적이고 엄정한 질서를 유지한다는 점에서 고전적이고 이성적이며, 후자는 장식적이고 파격적이어서 낭만적이고 감성적이라 볼 수 있다. 또, 불국사의 3층 석탑 같은 8세기 석탑과 장엄 조각이 늘어난 9세기 석탑을 비교해도 전자를 고전적, 후자를 낭만적이라고 할 수 있을 것이다. 이러한 경향성은 이웃 나라들도 비슷하게 보이는데, 다르게 생각하면 오히려 국가 간 교류의 빈도와 밀도가 이러한 경향성을 낳았다고 볼 수도 있다. 즉 역내 교류가 활발했던 8세기나 14세기에는 좀 더 보편적이고 합리적인 사조가 발달한 데 반해, 교류가 위축된 시기에는 좀 더 개별적이고 감성적인 사조가 발달한 것이라 하겠다.

문제는 근대 이후다. 나무로 기둥-보 방식의 집을 짓던 시스템이 갑자기 돌과 벽돌 시스템으로 바뀌고, 이에 더해 철근 콘크리트라는 만능 건축 시스템이 도입되어 건축과 도시를 뒤덮은 것이다. 근대적 변화는 세 나라 모두 매우 큰 충격이었지만, 그래도 조적조 건축이 사용되던 19세기 말 20세기 초의 변화는 견딜 만했다. 벽체에는 벽돌이나 돌을 사용했으나 여전히 지붕틀은 목조였고(주택의 경우 1970년대 양옥까지도 지붕틀은 목조였다), 또 벽돌벽 전통은 중국 명청시대에도 살아 있었기 때문이다. 그러다가 유럽에서는 제1차 세계대전 이후 전후 복구를 위해, 그리고 일본에서는 1923년의 관동 대지진 이후 복구를 위해 철근 콘크리트 건축이 급격하게 확산되었다. 철근 콘크리트 건축은 원하면 무엇이든 할 수 있을 정도로 매우 강력한

시스템이기 때문에 전통 건축이 갖는 긴장감은 없다. 그 긴장감이라는 것은 구조적, 기술적 제약과 원하는 형태와 공간을 만들어내려는 열망 사이에서 오는 것이다. 철근 콘크리트엔 그런 게 없다. 이렇게 하고 싶으면 이렇게 하고 저렇게 하고 싶으면 저렇게 한다. 그러니 왜 이렇게 했는지를 물을 수는 있지만 어떻게 이렇게 했을까를 함께 생각해보는 재미는 없다. 말하자면 철근 콘크리트는 건축에 너무 많은 자유를 준 것이다.

그러므로 아직 형태상 대안이 없던 초기에는 철근 콘크리트 건축 역시 기존의 건축 형태를 빌려 지었다. 그러다가 차츰 철근 콘크리트 구조에 합리적인 형태, 그리고 근대 시민 사회의 새롭고 다양한 수요에 어울리는 형태를 찾아낸 것이다. 에펠탑에서 보듯 19세기까지 순전히 철재나 철근 콘크리트로만 지은 구조물은 다리나 탑과 같은 구조물에 한정되었다. 20세기 초 철근 콘크리트로 된 아파트가 파리 시내에 들어서지만 여전히 형태는 옆 건물과 차이가 없다. 지금 우리가 보는 상자형 모더니즘 건축이 등장한 것은 전통과 결별을 선언하고 새로운 조형을 추구한 아르누보나 제세션, 그리고 바우하우스 등 근대 건축 운동의 영향이라고 봐야 할 것이다. 서구에서 철근 콘크리트에 의한 모더니즘 건축은 민족이나 전통을 스스로 포기하고 국제주의를 천명하면서 힘을 갖게 되었고, 그렇게 전 세계로 퍼져나갈 수 있었다.

그러니 자체적인 실험 없이 갑작스럽게 주어진 모더니즘 건

축을 억지로 받아들여야 했던 동아시아에서 전통과 근대의 갈등은 바로 민족주의와 국제주의, 나무 건축과 돌 건축, 나아가 식민과 피식민의 갈등이기도 했다. 그래서 모더니즘의 수용에 서구보다 더 심한 갈등이 있었고, 오랫동안 많은 실험과 고민이 이어졌다. 철근 콘크리트는 어떤 형태든 만들 수 있다고 했으니 전통과 근대가 만나는 가장 손쉬운 타협안은 철근 콘크리트로 과거의 형태를 재현하는 것이었다. 중국은 본격적으로 개방되기 전 1980년대까지도 거대한 빌딩 꼭대기에 전통 기와지붕을 올렸고, 일본도 제2차 세계대전 전 군국주의 시절에는 도쿄 국립박물관처럼 기와지붕을 머리에 인 제관주의(帝冠主義) 양식이 유행했다. 우리도 비슷해서 독립기념관이나 박물관처럼 민족주의적 정서가 필요한 곳에는 전통 건축 형태를 차용했고, 그 가운데서도 특히 다른 구조에 영향을 주지 않고 눈에 잘 띄는 지붕이 우선 차용 대상이 되었다.

 1962년에 완공한 주한 프랑스 대사관은 지붕 전체가 아니라 기와지붕의 아름다운 처마 선만 따 3차원 곡면으로 형상화함으로써, 전통 기와지붕의 아름다움을 철근 콘크리트 구조가 아니면 만들지 못하는 방식으로 재현해 호평을 받았다. 그 후로도 청와대나 독립기념관, 호암미술관, 전주시청사 등 많은 기념비적 건축에서 전통 지붕을 재현했다. 북한도 마찬가지였다. 1980년대에 지은 인민대학습당은 지붕 여러 개를 중첩적으로 조합해 거대한 건물을 덮는 방식으로 구현해 성과를 올렸다. 그러나 이들은 모두 한국 건축의

특성을 목조 건축의 외관에서만 찾은 것이고, 목조 건축이어서 생겨나고 형성된 건축적 질서나 정서에 대한 고려는 없었다.

그러는 사이 진짜 목조로 만든 건축은 시장에서 사라졌고, 20세기 후반부는 불교 사찰이나 문화재의 보수 현장이 아니고는 목조 건축을 볼 수 없는 상황에 이르렀다. 다시 목조 건축에 관심이 생긴 것은 환경 문제가 세계적으로 부각되면서부터다. 생산 과정이 환경 친화적일뿐 아니라 폐기물을 남기지 않는 목재의 장점이 부각되어 각국에서 목조 건축을 권장하고 기술 개발에도 힘을 기울이고 있다. 건축 부재로 활용할 질 좋은 나무가 많지 않다는 점, 주택 시장이 아파트 중심으로 성장했다는 점 등이 걸림돌이 되고 있지만, 최근 주민센터와 지역 도서관, 학교 특별 교실 등 소규모 공공 시설에 신한옥 시범 사업을 시행하는 등 점차 목조 건축 보급이 늘어나고 있다. 준비 없이 갑작스럽게 다가온 근대화와 급격한 경제 성장, 도시화, 그리고 전쟁의 기억 등이 전통 목조 건축을 갑작스럽게 사라지게 만들었다면, 근대화의 성숙과 완만한 경제 성장, 그리고 오랜 평화 시기와 개성 있고 질 높은 생활 추구 등이 목조 건축의 전망을 밝히고 있다.

◉ 살아 있는 전통 ───

19세기 말 일본에 온 미국 동물생태학자 에드워드 모스(Edward Morse)
는 '일본인은 집에 들어올 때 모자를 벗지 않고 신발을 벗는' 데 놀랐
다.[22] 일본도 우리처럼 뜬 바닥을 쓰는 나라다. 20세기 말 한국을 방
문한 프랑스 지리학자 발레리 줄레조(Valerie Gelezeau)는 한국을 '아파
트 공화국'이라고 했다. 우리에게는 너무나도 당연한 나머지 학자들
이 크게 주목하지 않던 부분이지만 외국인의 눈에는 신기한 것들이
다. 어쩌면 전통이란 특별한 것이 아니라 이렇게 일상적인 데 있는 것
이 아닐까? 일부러 하기 힘들 정도로 흰 나무를 기둥으로 쓴 특별한

───

22 Edward Morse, *Japanese Homes and Their Surroundings*, 1886(초판), 1961(복간).
당시 일본에 온 서구인이 가장 먼저 실감하는 관습 차이가 집 안으로 들어갈 때 신발을 벗
는 행위였다고 한다. 한편 이 책의 말미에 모스는 『조선, 고요한 아침의 나라』를 쓴 퍼시벌
로웰(Percival Lowell, 1855~1916)을 인용해 한국 주택도 소개했는데, 온돌이 세 종류 있었다
고 기록했다. 가장 좋은 것은 고래둑을 돌로 만든 것, 그다음은 고래둑을 작은 돌과 흙으로
만든 것, 그리고 가난한 사람은 그저 땅을 파 고래를 만들었다고 한다. 앞의 두 유형, 그리고
이에 더해 벽돌로 고래둑을 만든 것은 우리가 잘 아는 것인데, 마지막 것은 사례가 남아 있
지 않다. 외국인이 쓴 견문기 수준의 기록이지만, 당시의 문헌 자료가 귀한 만큼 참고가 된
다. 또 그는 상하이와 광저우의 경험으로 중국 주택도 언급하고, 이들 세 나라의 주택이 일
견 비슷한 형태지만 각각 다른 생활 전통을 담고 있다고 지적했다.

건물을 아름다운 전통 건축의 예라고 하는 것은 곤란하다. 그것은 우리나라에서도 일반적이지 않다.

우리 전통은 우리에게 일반적인 것 중에서 찾지 않으면 안 된다. 그러면서 세계 다른 지역과는 다른 것이면 고유한 전통이 된다. 우리 전통 건축을 일러 자연 친화적이라고 한다. 사실이긴 하지만 이것은 우리 말고도 흔히 보이는 성질이다. 세상의 모든 토속 건축은 자연 친화적이다. 또 우리에게 보편적이고 세계적으로 특수하다고 해 모두 의미가 있는 것은 아니다. 우리 건축에 대한 공부가 가치를 갖는 것은 우리만이 아니라 인류 사회 전체에 도움이 될 때다. 단지 박물관에 가두기 위해 전통을 공부하는 것은 아니다. 바닥 사용 방식에 주목하는 것은 그 때문이다. 자연과의 관계에 주목하는 것도 그 때문이고, 시간에 따라 변화한 전통의 다양함을 강조하는 것도 그 때문이다. 3부에서는 우리나라 주택을 살펴보기로 하자. 우리가 알고 있는 한옥이 어떻게 전통이 되었는지 알아볼 필요가 있다.

건축의 형태적 전통은 어떻게 이어지는가 ───

동서를 나란히 비교해보는 것은 언제나 재미있다. 그리고 때로 묘하게 비슷한 점을 발견하기도 한다. 우리 목조 건축에서는 기둥 위 공포가 시대나 양식을 판단하는 기준이 되고 또 지붕 형태가 가장 특징적인 형태라 했다. 그리스로 부터 시작해서 로마 제국에서 성립되고 유럽을 통해 아메리카 대륙과 전 세계로 퍼져나간 서구 건축 문명의 역사에도 크게 두 가지 특징적인 형태 요소가 있다. 그리고 그것들은 지금도 흔히 쓰는 상징적인 용어로 자리 잡았다. 하나는 기둥과 관련 있고 다른 하나는 지붕과 연관된다.

먼저 기둥에 관한 것이 오더(order)다. 오더란 그리스 신전 건축의 기둥 형식을 가리키는데, 도리아식, 이오니아식, 코린트식 하는 구분이 바로 오더다. 단순히 기둥 형식에 그치지 않고 기단과 지붕을 포함한 집 전체의 비례 체계를 지배하며 건물이 갖는 상징적 의미를 드러내는 역할을 한다. 말 자체가 질서라는 뜻이니, 기둥 형식이 건물 전체를 지배하는 질서가 된다는 의미에서 붙은 이름이다. 서양 건축에서 기둥이 이렇듯 중요해진 것은 멀리 고대 이집트 신전이나 고대 페르시아 왕궁에서도 볼 정도로 연원이 깊다. 스타일은 한 시대를 풍미하지만 오더는 같은 시기, 같은 지역에서도 필요에 따라 선택적으로 사용했다. 고대 그리스에서는 세 가지 오더가 개발되어 쓰이다가 로마 시대에 다섯 가지로 늘어나 굳어졌다.

고대 그리스와 로마 시대, 그리고 고전 건축을 되살려낸 르네상스 시대에는

이들 오더가 어떠한 의미를 갖고 어떠한 비례를 가져야 하는지 많은 논의가 있었고, 학자마다 의견이 달랐다. 공통된 것은 도리아식이라면 좀 더 남성적이고 이오니아식이라면 좀 더 여성적이어서, 부재와 부재 사이의 비례도 도리아식은 좀 더 강건한 느낌을 주고 이오니아식은 좀 더 가늘고 우아한 느낌을 준다는 점이다. 터스칸(Tuscan), 코린티안(Corinthian), 콤퍼짓(Composite) 등 다른 세 가지 오더도 이러한 차원에서 비례에 따라 줄을 세울 수 있다. 터스칸 오더가 가장 땅딸막하고 도릭(Doric), 이오닉(Ionic), 코린티안, 콤퍼짓 순으로 갈수록 날렵해진다. 코린티안과 콤퍼짓의 순서를 바꾼 의견도 있다. 로마 제국 멸망 후 고딕 시기에 오더는 이교도의 신전에 사용된 것이라서 무시되다가, 르네상스 시기에 고전 고대에 대한 재평가 이후 다시 사용되기 시작해 이후 교황청이 자리한 로마의 성 베드로 성당이나 파리의 루브르 궁전, 워싱턴 백악관처럼 교회와 궁궐, 정부 기관과 은행, 대학과 극장을 가리지 않고 권위적인 건축에 상투적으로 사용되었다.

오더만큼 오랫동안 사용된 또 하나의 건축 요소가 돔이다. 1부에서 로마의 판테온을 언급하면서 서양 건축을 판테온 이전과 이후로 나눌 정도로 판테온이 중요하다고 했는데, 이것은 돔이 지닌 공간적 혁명 때문이다. 돔을 사용함으로써 전에 없던 대형 공간을 만들 수 있었다. 게다가 그 둥근 모양은 하늘을 닮은 것이기도 했다. 돔은 점차 내부 공간의 장점뿐 아니라 외부에서 보이는

둥근 모양으로도 주목받기 시작했다. 즉 고딕 시기의 돔은 주로 실내에서 보는 둥글고 높은 천장 때문에 사용되었다면, 르네상스 시기에는 이에 더해 하늘을 향해 둥글게 올라가는 지붕 모양 그 자체에 주목하게 되었다. 그래서 안팎으로 껍질이 두 겹인 이중 돔이 개발되었으며, 그 아래 크고 중요한 공간이 있음을 상징하게 되었다. 그래서 처음에는 교회에, 그러다가 점차 궁궐이나 귀족의 저택으로 범위를 넓혀가다가, 근대 시민 사회의 성장과 함께 은행이나 대학 등 근대 시설에도 쓰이게 되었다. 또 돔 건축이 특히 발달한 동로마 제국의 영향으로, 러시아 등 정교회 문화권과 중동 지역 이슬람 문명권에서도 널리 사용되는 등 국제성을 띠게 되었다.

우리나라에서는 아마도 국회의사당의 돔이 가장 유명할 듯한데 어느 방향에서 보아도 형태가 좀 어색하다. 공 모양 돔을 썼기 때문인데, 높은 지붕 위에 있는 돔은 지상에서 보면 만두처럼 납작해 보인다. 르네상스 이후 돔은 모두 끝이 뾰쪽한 종 모양인데, 국회의사당에서 이를 놓친 점이 아쉽다. 또 판테온 돔은 실내에 빛을 들이기 위해 정상부에 지름 9.2미터인 원을 뚫어놓았다. 당시에는 그렇게 큰 유리창을 만들 수 없어 비가 오면 그대로 들어온다. 이를 감수하고 빛을 선택한 것인데, 로마의 지중해성 기후를 생각하면 못 할 일도 아니다. 그것도 르네상스 시기에는 돔 아래 원통형 벽체(drum)를 세우고 돔 정상부에도 작은 원통형 탑(lantern)을 세워, 그 측면에 창을 내 빛이 들어오게 했

다. 유럽과 미국 돔에는 대개 있지만 국회의사당의 돔에는 없다. 국회의사당 돔이 어색해 보이는 이유다.

다만 이러한 형태를 사용하는 방식은 서구와 동아시아의 건축 전통이 크게 다르다. 서구 건축에서 오더 차이, 볼트나 돔 유무 등이 최종적으로 이르는 곳은 건물의 성격과 용도다. 오더나 돔을 쓴 건물이 그렇지 않은 건물과 다르고, 이오닉 오더를 사용한 건물이 도릭 오더를 사용한 건물과 다르다. 이에 반해 동아시아 건축에서 형태 차이는 지붕 형태, 공포 유형, 기단 형태와 재료 등 매우 제한된 부분에서만 드러나고, 그마저도 기능과 용도에 따른 구분이 아니라 등급 차이일 뿐이다.

신라시대나 조선시대의 건축 규정 모두 신분과 계급에 따라 규모와 장식을 제한했고, 사치스러움의 정도가 달랐을 뿐 집을 구성하는 기본 구성은 궁궐이나 사찰, 향교나 주택이 모두 같다. 동아시아 건축에서 규모에 따른 등급 차이만 있었다는 사실 역시 조형에 대한 무관심으로 봐야 할 것이다.

한옥에서 아파트까지,
가장 일상적이고 친밀한 건축의 진화

주택은 일상생활을 하는 가장 친밀한 건축이다. 한반도에 사람이 생활한 이상 집은 언제나 있었다. 이 집은 시대에 따라 어떻게 달라졌을까?

유적으로 만나는 선사시대 집자리나 단편적으로밖에 알지 못하는 고대의 집, 그리고 좀 더 구체적인 모습을 드러내는 중세의 주택은 지금 우리가 보는 한옥과 다르다. 게다가 서구 문명과 접해 촉발된 근대 이후의 변화는 하늘과 땅만큼 모습이 다르다. 마당 딸린 기와집과 고층 아파트의 차이는 너무나도 커, 과연 여기 사는 사람들이 같은 지역에 같은 문화를 공유하는 사람들인지 의문스러울 정도다. 먼 미래에 서울을 발굴한 고고학자가, 20세기 후반 한반도엔 아파트라는 새로운 주거 양식을 가진 집단이 이주해와 기와집 짓고 살던 무리를 내쫓고 선진 기술 문명을 발달시켰다고 해석할지도 모른다.

멀미 날 만큼 가파르게 진행된 주택 형식 변화가 겨우 한 사람의 생애 주기 사이에 벌어졌다. 조선시대 수백 년보다 큰 변화가 수십 년 새 일어났다. 선사시대 이래 무엇이 변했는지, 무엇이 변치 않고 이어지는지를 확인해보고 싶다.

한날한시에 태어난 쌍둥이, 한옥과 양옥 ———

지금까지 기념비적 건축을 중심으로 살펴봤다면 이제부터는 일상 건축, 우리가 생활하는 주택 이야기를 하려 한다.

우선 단어부터 보자. 한옥은 과연 무엇인가? 어디까지가 한옥인가? 오늘날의 한옥은 어때야 하는가? 모두 내가 자주 듣는 질문이다. 수십 년 동안 같은 질문이 반복되는 것도, 또 묻는 사람마다 의도와 기대하는 답이 모두 제각각인 것도 한옥이라는 말의 모호함 때문이다. 그러므로 먼저 한옥이라는 용어부터 정리하지 않으면 안 된다.

우선 한옥이란 말이 언제부터 쓰였는지 짚어보자. 놀라지 마시라. 한옥이 국어 사전에 실린 것은 1975년, 학술 논문 제목에 처음 등장한 것은 1990년대다. 한옥은 오래된 말이 아니다. 가만 생각해보면 모두가 한옥에 살던 때는 굳이 한옥이라고 말할 필요가 없었을 테니, 한옥 아닌 것이 등장했을 때 비로소 쓰이게 된 말이다. 즉, 한옥은 양옥과 한날한시에 태어난 쌍둥이 단어다. 한복과 양복, 한식과 양식 구분도 마찬가지다.

1876년 개항 이후 1880년대에는 서울에도 외국인이 진출했다. 이들은 옛 건물을 빌려 지내다가 곧 건축 기술자를 데리고 들어와 집을 지었다. 당시 일본과 중국에는 이미 서구인이 진출해 있었기 때문에 이들 개항장을 거점으로 활동하던 기술자들이 들어온 것이다. 서구인들은 각기 자국 양식으로, 그리고 일본인은 개항 이후 서구 건축의 영향을 받아 개량한 절충식 건축물을 지었다. 기록을 보면 우리 쪽에서는 이를 여러 이름으로 불렀다. '양철즙(洋鐵葺)'은 양철로 지붕을 이은 집이라는 뜻이고, '이건계(二建階)'는 이층집이라는 뜻이며, '연와건(煉瓦建)'은 벽돌집, '양식건(洋式建)'은 바다 건너온 이국풍 건물이라는 뜻이다. 초기에는 이렇게 다양하게 불리다 점차 '양옥(洋屋)'으로 통일된다. 한편 한옥이라는 말은 거꾸로 우리나라에 온 외국인들의 문서에 처음 쓰였다. 각기 다른 문서지만 한옥과 양옥이라는 말은 지금까지 찾은 용례로는 1895년경의 기록에 처음 등장한다.

아주 흥미로운 자료가 있다. 1907년, 지금의 정동길 주변의 건물 소유 관계를 정리한 제실재산정리국 조사 보고서다. 여기에는 정동길을 따라 순서대로 제1호, 제2호, 제3호 하면서 건물마다 번호를 매기고 소유자와 거주자를 적어두었는데, '제12호는 경선궁(慶善宮, 고종의 후궁 엄비) 탄생처라 전하며, 한옥', 그리고 '제8호는 단층 양옥' 등으로 기록했다. 한 문서에 한옥과 양옥이 동시에 기록된 흥미로운 자료다.

　　그러면 한옥이라는 말이 사용되기 전에는 어떻게 불렀을까?
재료와 외양을 기준으로 하면 와가(瓦家), 초가(草家) 등으로 나누었
고, 용도를 기준으로 하면, 궁실(宮室), 사우(祠宇), 관아(官衙) 등으로
나누고 주택일 경우 인가(人家) 혹은 주가(住家)라고 했다. 인가는 사
람의 집이란 뜻이고, 주가는 말 그대로 살림집이라는 뜻이다. 건축
계에서 한때 많이 쓴 민가(民家)라는 말은 정작 조선시대 문서에는

가사에 관한 조복 문서

거의 사용되지 않는다. 사실 민가는 신분 제도가 엄격했던 일본에
서 귀족 주택인 공가(公家), 사무라이의 주택인 무가(武家)와 구분해
일반 백성의 주택, 그리고 그러한 신분을 부르던 말이다. 우리나라
는 조선시대에 양반과 상인 구분이 있어도 신분이라기보다는 고착
화된 계층에 가까웠으며, 주택에서도 솟을대문 사용 여부 정도를
제외하고는 그다지 차이가 크지 않았기 때문에 민가라는 말로 반가

와 구분하는 일이 적었다. 흔히 '반가(班家)의 법도' 운운할 때의 반가는 양반 집안이라는 의미지, 주택을 의미하는 것은 아니다.

　　개항기에 한옥이라는 말이 생기기 전에는 조선식 가옥, 조선식 건축이라는 말이 더 널리 쓰였다. 원로 문학자 유종호 선생의 회고에 따르면 '한옥'은 한국 전쟁 이후에 널리 사용되었고, 북한 국호에 조선이 들어가기 때문에 이를 피하기 위해서였을 것이라고 추측한다.[23] 개인의 기억이고 청주 지방에 한정된 일인지 모르겠으나 충분히 그럴듯한 이야기다. 조선만 그런 것이 아니고 그 이전에 즐겨 쓰던 '동무'도 북한에서 다른 의미로 쓰면서 사라졌다. 건축계의 대표 학회인 건축학회조차도 해방 후 처음 설립될 때는 조선건축기술단이라 했으나 한국 전쟁 중에 대한건축학회로 바뀐다. 이 시기 많은 단체가 '대한'을 앞에 붙였다. 시대적인 상황을 반영한 결과다.

　　'한옥'이라는 용어의 모호함은 범주가 다양하기 때문이다. 넓게는 전통 양식의 목조 건축 일반을 가리키고, 좁게는 그렇게 지은 주택만을 지칭하기도 한다. 이 두 용례가 일반적이지만 더러는 아주 크게 넓혀서 '아파트도 한옥이다'라는 주장처럼 한국인의 주택, 우

23　유종호의 『그 겨울 그리고 가을: 나의 1951년』(현대문학사, 2009)은 전작인 『나의 해방 전후(1940~1949)』(민음사, 2004)에 이어 한국 전쟁 상황을 놀라운 기억력으로 기록했다. 1935년생으로 당시 중학생으로서 겪은 상황을 이야기하는데, 그 무렵 조선식 가옥을 대신해 한옥이란 말을 쓰기 시작했고, 북한을 연상시키는 '조선'이란 말을 꺼려서였을 것이라고 이유를 추정했다.

리 민족의 생활 특색이 반영된 주택 전체를 가리키기도 한다. 또 아주 좁게 보는 사람은 화재 후 고쳐 지은 숭례문조차도 제대로 된 한옥이 아니라고 말하기도 한다. 짓는 과정에 현대식 도구와 기계, 재료를 썼고, 심지어 근대식 척도를 사용했기 때문에 제대로 된 전통 양식을 살려내지 못했다는 주장이다.

한옥이 이렇게 다양한 의미를 갖게 된 것 역시 단어의 기원과 역사에서 비롯한 것이다. 앞서 한옥과 양옥은 한날한시에 태어난 말이라고 했다. 그 말에 아마 대부분은 주택을 연상했을 것이다. 하지만 이 말이 생겨날 당시 한옥과 양옥은 주택만 의미하는 것이 아니었다. 옥(屋)은 주택에 한정하는 말이 아니다. 우리말 '집'도 마찬가지다. '건축은 결국 집을 짓는 일'이라 할 때의 집은 건물 일반을 의미하지, 주택만 의미하는 것은 아니다. 가옥(家屋) 혹은 가사(家舍)라고 해야 주택이다. 한옥이 전통 양식으로 지은 주택으로 한정된 것은 1960년대 이후 전통 목조 건축이 주택에 한정되어 지어진 사정과 관련 있다.

그래서 2000년대 이후 한옥 붐이 일어 새 한옥이 곳곳에 건설될 때, 용도가 주택이 아니면 한옥 호텔, 한옥 치과, 한옥 주민센터처럼 뒤에 구체적인 용도를 붙여 쓰기 시작했다. '옥(屋)'의 애매함을 보완하는 것이다. 또 이와 달리 그 양식이 얼마나 전통적인지, 현대적인 기법을 가미했는지를 기준으로 문화재 한옥, 정통 한옥, 현대 한옥 등으로 구분하기도 한다. 이는 '한(韓)'의 모호함을 구분한 것이

다. 각 글자 자리에 연이어 붙인 조어법이 흥미롭다.[24] 한편 2004년 제정된 건축법 속 한옥은 '주요 구조부가 목조로 되고, 지붕 등 외관에 전통 건축 양식을 채택한 것'으로 규정하고 있다. 현대적 변형의 가능성을 일부 열어두면서도 건축법상 일부 특례를 주기 위해 최소한의 제한을 유지한 절충안이다.

결국 한옥이라는 말은 개항 이후에 생겨난 조어로서 처음에는 전통 양식으로 지은 건축물 일반을 가리켰으나, 점차 전통 양식으로 지은 주택에 한정되고, 21세기 들어 한옥 기술과 용도에 대한 새로운 시도들이 실험되면서 목조 건축 골격에 전통적인 외관을 지닌 건축물 일반을 지칭하는 것으로 범주가 확대되었다. 대신 더 세밀한 규정이 필요할 때는 앞뒤로 관련 단어를 보탬으로써 의미를 한정하는 방법을 택하고 있다.

24 일반적으로 복합 명사의 경우 뒤에 오는 단어가 의미를 지배한다. 그런 차원에서 보면, 전통 한옥과 현대 한옥은 그 차이가 있음에도 모두 한옥으로 받아들이는 데 반하여, 한옥 호텔과 한옥 치과는 한옥 형식으로 지어지긴 했으나 각각 호텔과 치과의 의미를 더 강하게 생각하고 있다고 볼 수 있다.

지난 세기에 일어난 주택의 변화 ───

한옥과 양옥은 태어날 때부터 경쟁자였다. 처음 양옥은 주택이 아닌 곳을 공략했다. 가장 먼저 생긴 양옥은 공장과 양관, 궁전과 교회였다. 양관과 교회가 외부에서 온 충격이라면, 공장과 궁전은 기존 권력의 대응이다. 외교관과 선교사, 상인 집단이 처음 들어온 외국인들이고 이들이 살 집과 업무 공간, 그리고 교회를 지었다. 힘에 밀려 억지로 문호를 개방한 구세력은 절치부심해 부국강병을 기치로 서양식 공장을 짓고, 근대 국가로의 변신을 대내외에 과시하기 위해 궁전을 서양식으로 지었다. 동아시아에 공통된 현상이다.

그러다가 점차 근대화가 되면서 새롭게 생겨나는 시설들, 즉 학교와 병원, 관청과 사무소 등을 양옥으로 짓기 시작했다. 일반 시민이 생활하는 주택은 의연 한옥을 유지했고, 이러한 상황은 1960년대까지 계속되었다. 결정적으로 한옥이 위축된 것은 1962년 새로운 건축법이 제정된 이후다. 새 건축법은 벽돌조나 철근 콘크리트조 양옥을 기본으로 했기 때문에 목조 한옥에는 불리한 조항이 매우 많았다. 이 때문에 서울은 1960년대, 지방은 1970년대가 시장에

서 한옥을 마지막으로 지은 시기이고, 이후에는 사실상 한적한 농촌 아니면 한옥을 지을 수 없는 상황이 이어졌다. 2000년을 전후해 새롭게 한옥의 가치가 재조명되고 국제 교류가 강화되면서 특색 있는 도시 경관을 위해 한옥을 유지해야 한다는 여론이 일었다. 그 바람을 타고 서울 북촌이나 전주, 경주 등지의 역사 도시에 한옥보존지구가 지정되고 이에 맞춰 건축법도 개정됐다.

우리나라 주택의 연대별 재고 총량을 보면 1997년을 경계로 아파트가 단독 주택을 넘어선다. 현재는 전체 주택의 절반 이상이 아파트다. 서울 같은 대도시의 상황이 아니고 농촌까지 모두 포함한 전국 통계다. 사실 서울은 도시 가운데 아파트가 차지하는 비중이 오히려 낮은 편이다. 분당이나 일산, 동탄 같은 신도시들이 아파트의 비중이 훨씬 높다. 재고량이 아니라 새로 짓는 건설량으로 치면 이미 아파트가 전체 주택의 92퍼센트 이상이다. 그러면 나머지 8퍼센트는 단독 주택이냐 하면 그렇지 않다. 단독 주택이 차지하는 비율은 3퍼센트 정도고 나머지 5퍼센트는 연립 주택을 포함한 기타 형식이다. 이 정도로 쏠리는 데는 설명이 필요하다. 땅은 좁고 사람은 많으니 어쩔 수 없는 현상이라는 정도로는 충분치 않다. 우리와 상황이 비슷한 일본은 여전히 전체 주택의 60퍼센트 이상이 단독 주택이기 때문이다. 도쿄나 오사카 등 일본 대도시에서 높은 전망대에 올라 도시를 내려다보면 한 평도 놀림 없이 빽빽하게 건물이 들어차긴 했지만 우리처럼 아파트가 많지는 않다. 단독 주택이 빽빽하

옛 경기고등학교 주변 북촌 한옥들(1954)

185

반포주공1단지 아파트(1979)와 강남의 아파트 단지(2015)

게 늘어선 낮은 풍경이 펼쳐진다.

특히 일본은 아파트라 해도 가로변의 한 동, 두 동짜리 소규모 아파트가 많은 데 비해, 우리는 수백, 수천 세대가 모여 사는 대규모 단지형 아파트가 많다는 점이 크게 다르다. 이렇게 큰 단지를 지으려면 그만큼 큰 땅이 필요하고, 이는 공권력의 도움이 없으면 안 될 일이다. 원도심처럼 오래된 지역이라면 기존에 나뉜 작은 땅을 한데 묶어 하나로 만들어야 하고, 강남이나 신도시처럼 새로 개발하는 곳이라면 경작지나 야산을 개발해 대규모 택지로 만들어야 한다. 이는 개별 개발업자가 아니라 정부가 하는 일이다. 달동네를 허물고 대규모 아파트 단지로 개발하는 일은 정부의 적극적인 개입이 없이는 불가능하다. 다시 말해 단지형 아파트가 발달하게 된 데에는 정부가 결정적인 역할을 했다는 말이다.

잘 아는 것처럼 우리에겐 오랫동안 아주 강력한 정부가 있었다. 1961~1987년까지 이어진 제3공화국과 제4공화국 시기는 군인 출신 대통령 통치기였고, 1995년 지방 자치 단체장을 다시 선거로 뽑을 때까지 35년은 중앙 정부가 개별 도시의 풍경까지 제어할 수 있을 만큼 힘을 갖고 있었다. 이처럼 강력한 중앙 정부가 중세 도시를 효율적이고 기능적인 근대 도시로 바꿨고, 주택 시장에 개입해 아파트 중심의 주거 문화를 만들어냈다.

정부가 아파트, 특히 대규모 단지형 아파트 개발을 추진한 이유는 주택을 효율적으로 공급하기 위해서였다. 1970년 서울의 주택

보급률은 54퍼센트에 그쳤고, 이에 더해 상수도 보급률은 86퍼센트, 하수도 보급률은 29퍼센트 밖에 되지 않았다. 아파트 단지를 건설하면 주택 보급률을 높이는 것은 물론, 도로와 상하수도 등 도시 기반 시설 문제도 함께 해결할 수 있었다. 물론 기반 시설 건설에 필요한 비용은 아파트 분양가에 포함되었지만 한꺼번에 많이 지으니 그래도 단독 주택을 짓는 것보단 싸고, 계약금과 중도금을 미리 받아 공사를 하니 건설 회사도 손해 볼 일이 없었다. 아파트 보급에 장애가 되는 것이라면 마당이 없고 똑같은 주택이 위아래 차곡차곡 쌓이는 것에 대한 거부감 정도였다. 하지만 개성을 포기하는 대신 얻은 익명성과 관리의 편리함은 곧 새벽부터 밤늦게까지 온 가족이 바쁘게 돌아다니는 성장기 한국인에게 새로운 자유로 인식되었다.

한옥과 아파트는 모두 한국의 주택이다 ─────

이처럼 우리나라 도시의 주택 사정은 20세기를 거치면서 급변했다. 자고 일어나니 바뀌었더라는 말이 어색하지 않을 정도로 빠르게 달라졌다. 나의 개인사로 보더라도 그렇다. 태어난 곳은 도시의 한옥이었고, 그곳에서 초등학교 2학년까지 살다가 문화 주택이라 부르던 단층 양옥으로 이사했고, 2년 후 그 자리에 새로 미니 이층집을 지어 살다가, 8년 후에는 2층 슬라브 집을 지어 이사하고, 다시 8년 후에 결혼을 하면서 교외의 조그만 서민 아파트에 둥지를 틀었다. 이후로도 직장과 육아 때문에 대여섯 번 이사했지만 모두 아파트였고, 두 번이나 당신 집을 지어본 아버지와 달리 정작 건축을 전공으로 한 나는 아직 내 집을 짓지 못했다.

넋두리하자는 게 아니고, 한옥이 마치 《전설의 고향》에나 나오는 먼 이야기인 양 느끼는 요즘 학생들에게 한옥이 얼마나 가까웠는지를 말하려는 것이다. 갑작스럽게 다가온 서양 근대의 경험, 식민 통치에 의한 강제 근대화, 그러고서 이어진 강압적 정권과 급속한 근대화의 경험 등이 모두 어우러져 우리는 언제부턴가 전통과 근

대라는 강한 이분법적 사고에 빠져버렸다. 전통에서 서서히 발전해 오늘에 이른 것이 아니라, 전통은 우리와 상관없는 먼 이야기가 되었다. '과거는 외국'이라는 말이 어색하지 않다.

하지만 한옥에 살던 나도 나고, 세 종류 양옥에 살던 나도 그렇고, 세 도시의 아파트에 산 나도 나다. 한국 주택사에 등장하는 주요한 건축 형식을 짧은 인생 동안 다 겪어보았다. 아직 박물관으로 가기엔 좀 서운하다. 그러다가 교수가 된 이후 외국 생활을 할 기회를 얻었다. 일본에서 두 번, 미국에서 두 번. 모두 경제적으로 넉넉지 않은 만큼 아파트에서 살았다. 그러고서 우리의 아파트가 미국이나 일본의 아파트와 다르다는 점을 실감했다. 형식은 비슷하지만 실내 공간 구성과 생활 방식이 다르다. 그렇다면 무엇이 현재 한국의 아파트를 만들었을까? 겉보기에는 서구 아파트와 같아 보이는 현대의 한국 아파트는 내용 면에서는 전통 한옥의 영향을 받은 것은 아닐까? 그 안에 사는 사람이 같으니까 말이다.

한국 주택의 역사를 크게 간추려보자는 생각은 여기서 시작했다.[25] 전통과 근대를 단절된 역사로 보는 것이 아니라, 연속된 역사로 보자는 시도다. 나무로 기둥과 보를 만들고 기와지붕을 얹은 한옥과 철근 콘크리트로 지은 고층 건물의 네모난 틀 안에 한 가구씩

25 이러한 생각을 가다듬어 책으로 엮은 것이 『한옥과 한국 주택의 역사』(전봉희·권용찬, 동녘, 2012)다. 이번 장은 그 책에서 주장한 내용을 간략히 정리하면서 새롭게 알게 된 사실들을 반영하여 수정하고 보완한 것이다.

집어넣은 아파트를 함께 분석하기 위해서는, 이제까지와는 다른 시각과 접근법이 필요하다. 건축을 구조와 형태로만 보는 순간 한옥과 아파트의 차이가 너무나 큰 나머지 도저히 같은 차원에서 비교할 수 없게 되기 때문이다.

　　그래서 주거, 즉 정착해 사는 삶에 대해 근본적으로 생각해 보게 되었다. 잘 아는 것처럼 우리의 생활은 먹고 자는 등의 기본적인 생리 활동, 재화를 생산하는 생산 활동, 그리고 여가와 휴식, 의례 등의 재생산 활동으로 나눌 수 있다. 물론 선사로부터 현대로 이어지는 긴 역사 속에서 생활 공간의 범위는 시기에 따라 변하고 대체로 점점 넓어졌지만, 주택이 가장 기본이자 최소한의 물리적 기반이었다는 점에선 변함이 없다. 그러므로 주택 내부에도 기본적인 생리 활동을 위한 공간, 생산 활동을 위한 공간, 재생산 활동을 위한 공간이 각각 들어 있다. 말하자면 잠자는 방이나 변소는 기본적 생리 활동 공간이고, 거실이나 마루는 가족의 친목이나 행사 등이 열리는 재생산 공간이며, 부엌은 주요한 생산 공간이다.

　　생산 활동은 다른 활동보다 먼저 집 밖으로 나가, 농경 사회에서 주된 생산 활동은 집 근처의 들판에서 이뤄졌고, 근대 산업 사회 이후로는 공장이나 사무소 같은 도시 내 다른 장소로 떨어져 나갔다. 그래도 집 안에 생존을 위한 기본적인 생산 공간이 있었으니, 대표적인 것이 부엌이다. 또 현대 도시에서는 재생산 활동도 대개 집 밖으로 나갔다. 결혼식을 위해 예식장이 생기고, 교육을 위해 학

교가 별도로 마련되었으며, 심지어 손님을 만나는 장소 역시 커피숍으로 옮겨 갔다. 도서관, 식당, 장례식장, 빨래방 등 원래는 집 안에서 이뤄지던 갖가지 일들이 다 바깥으로 나가 독립했어도, 여전히 집 안에는 거실이 남아 가족의 공동 생활 공간으로 작용한다.

이러한 사정을 반영해 표를 만들었다. 집과 관련된 주거 활동을 크게 생리, 생산, 재생산의 세 가지 활동으로 나누고, 이에 맞춰 주택 공간을 개인 공간, 작업 공간, 공용 공간으로 구분했다. 여기까지는, 그러니까 공간의 성격 구분까지는 어느 시대, 어느 나라의 주택이든 같다. 차이는 이들이 구체적으로 어떠한 건축적 형태를 갖느냐다. 시기적으로도 다르고, 지역적으로도 다르다. 이 틀로 보면 전통 한옥은 기본 생활을 위한 개인 공간으로서 온돌이 있고, 생산을 위한 작업 공간으로 부뚜막 딸린 흙바닥 부엌이 있으며, 재생산을 위한 공용 공간으로 지면으로부터 떨어져 나무 널마루를 깐 주택이 된다. 특정한 시대에 특정한 지역에서 사용된 주택 형식이다.

시대와 지역 차이는 개별 공간이 건축적으로 어떤 형식을 취

주거의 요소	주택의 공간 요소	전통 한옥의 공간 형식	전통 한옥의 바닥 형식
생리	개인 공간	온돌	온돌 바닥
생산	작업 공간	부엌	흙바닥
재생산	공용 공간	마루	마룻바닥

주택의 공간 요소와 전통 한옥의 공간 형식

하는지, 즉 바닥과 벽체와 천장을 어떤 모양, 어떤 재료로 만드는지, 또 개별 공간의 구성 방식이 어떠한지, 즉, 어떤 순서와 모양으로 배열되는지, 어떻게 연결되는지 등에 따라 달라진다. 아예 여러 건물에 나뉘기도 하고, 한 채 안에 세 공간이 다 들어가기도 한다. 또 불완전 주택이라고 해서 한두 가지가 빠진 것도 있다. 가령 오피스텔은 개인 공간만 있는 셈이고, 기숙사는 작업 공간이 빠져 있다. 모두 완전한 주택이라기보다는 뭔가 부족한 유사 주택이다.

선사시대의 움집에서 발견한 초기 온돌 ───

선사시대 집은 땅을 파서 구덩이를 만들고, 그 위에 지붕을 덮은 움집이었다. 기록상으로는 움집에 해당하는 혈처(穴處) 외에 소거(巢居)라고 해 새 둥지처럼 나무 위에 지은 집도 있지만, 고고학적 발굴 유적으로는 움집이 대부분이다. 중국 양쯔강 하류의 허무두(河姆渡) 유적에서 나온 말뚝 집은 소거의 흔적을 보여주는 신석기시대 유적으로 매우 드문 사례다. 일정한 간격으로 박은 말뚝이 발굴되었지만 역시 선사시대에는 움집이 중심이었다. 땅을 파 아래에 집을 만드는 것은 온도를 유지하는 데도 유리했지만 벽과 문, 창 등 지상 구조물을 만들기가 어려웠기 때문이기도 하다. 땅을 조금 파 공간을 확보하면 그 위로 지붕만 덮으면 된다. 앞서 집의 출발점이 지붕이라고 했는데 과연 그렇다.

선사시대 움집의 모양은 우리나라 움집이든 중국이나 일본의 유적이든, 심지어 프랑스의 유적도 별 차이가 없다. 아직 생활이 단순해 개인 공간과 공용 공간, 작업 공간이 나뉘지 않았고, 또 기술적으로도 미성숙해 공간을 따로 만들 만큼 발전하지 못했기 때문

이다. 선사시대 사람들은 불 때는 자리를 중심으로 작은 공간에서 함께 자고, 음식을 만들어 먹고, 같이 지냈다.

그러다 고대가 되면 개별 공간이 각각 형식을 갖춘다. 건축 역사에서 고대란 고급 건축 기술을 갖게 된 때를 말하는 만큼, 이들 개별 공간이 구체적인 건축 형식을 갖춘 때를 고대 건축의 시작이라 해도 좋다. 또 구체적인 형식을 갖추니 자연스럽게 문명권 별로 차이가 생긴다. 다만 아직까지는 차이가 크지 않아서 전통 한옥의 특색이랄 수 있는 온돌, 마루, 부엌도 따로 떼어 보면 세계 여러 지역에서 그 초기적인 모습이 비슷하게 발견된다.

제일 간단한 부엌부터 보자. 부엌이 제일 간단한 까닭은 불과 물을 사용하는 위험한 공간이고 효율적으로 일해야 하는 기능 위주 공간이기 때문이다. 사치 공간이나 여유 공간에는 상징적 의미를 담아 장식을 하기 때문에 문화권마다 차이가 크게 난다. 하지만 초기 부엌은 다 비슷하다. 공장 건물로 보자면 지금도 이 나라의 공장이나 저 나라의 공장에 차이가 없는 것과 마찬가지다. 부엌은 주택의 다른 공간과 구분해 독립된 방이고, 불을 써 음식을 만들 수 있도록 솥걸이가 놓인다. 중국이나 일본 전통 주택에서 보는 부엌, 베트남 농촌에서 보는 부엌과 제주도 전통 주택에서 보는 부엌이 다 이런 식이다. 전통 한옥의 부엌은 부뚜막이라는 독특한 장치가 있어 이들 부엌과 차이가 나는데, 이는 전통 한옥이 온돌을 사용하기 때문에 생긴 것이라서 고대 주택에는 아직 없었다.

그렇다면 온돌은 언제부터 사용했을까? 온돌은 전통 한옥에는 반드시 있고 또 전통 한옥에만 있는 것이어서, 전통 한옥을 대표하는 요소라고 할 수 있다. 또 온돌은 단지 방 모습을 바꾼 것이 아니라 이와 연결된 부엌과 마루 모습도 바꾸었기 때문에 전통 한옥의 모습을 만든 가장 중요한 요소이기도 하다. 심지어 기술과 장치는 달라졌지만 온돌은 현대 아파트로도 이어지며 한국인의 주거 양식에 영향을 미치고 있다. 온돌은 가히 한국 주택의 알파요 오메가라고 해도 과언이 아니다. 한마디로 한국 주택은 '온돌을 사용하는 집'이라고 해도 좋다.

　　온돌의 역사는 선사시대의 움집까지 거슬러 올라간다. 물론 지금의 온돌이나 조선시대의 온돌과는 달라서, 방 전체가 아니라 일부에만 고래(열기의 통로)가 깔린 부분 온돌이다. 방 안에서 불을 때고 불기운이 지나가는 통로인 고래는 방의 일부분에 만들어, 그 열로 방의 온도를 높이고 고래 윗면을 생활 공간으로 사용하는 방식이다. 이에 비해 정식 온돌은 방 전체에 고래를 깔고, 불을 때는 아궁이와 연기가 빠져나가는 굴뚝은 방 밖에 따로 두며, 실내 공간 전체를 온돌 바닥으로 만든 전면 온돌이다. 이것은 좁은 범위에서의 온돌이라 한다. 이 온돌은 우리나라에만 있다.

　　전면 온돌은 언제부터 있었을까? 문헌상으로는 고려 중기, 11세기나 12세기경부터라고 추측한다. 발굴된 유적으로는 그보다 조금 늦어 12세기나 13세기경부터 나온다. 생각보다 늦다. 그전에는

한성 백제 시기 풍납토성과 고구려가 쌓은 아차산 4보루 유적에서 보이는 삼국시대의 부분 온돌

그러면 어떻게 생활했을까? 그 모습을 짐작하려면 만주나 중국 북부의 옛집을 봐야 한다. 방 일부에 고래를 설치한 부분 온돌을 중국에서는 캉(炕)이라 한다. 만주 지방 유적에 많을 뿐 아니라 현재도 사용되고 있다. 작은 것은 방의 한쪽 면에만, 큰 것은 방의 세 면에 벽을 따라 설치되어 있다. 방바닥보다 높게 단을 둬 마치 고정된 침대처럼 보인다. 방 가운데는 탁상과 의자를 둬 입식으로 생활하고, 가장자리에 있는 캉은 쉬거나 잠잘 때 사용한다. 그 위에 올라가 작은 상을 두고 차를 마시기도 한다. 북경의 자금성에 남아 있는 캉은 불을 때는 아궁이도 건물 밖에 있다. 아마도 온돌이 보급되기 전 고려 사람이나 삼국시대 사람들은 이렇게 생활했을 것이다.

이런 부분 온돌, 혹은 캉의 초기 모습을 보여주는 유적은 한반도뿐 아니라 만주와 연해주, 심지어 바다 건너 일본 서부에서도 발견된다. 상당히 넓은 지역에 분포한다. 그러다가 일본에서 사라지고, 중국에서는 캉으로 자리 잡았고, 우리나라에서는 온돌로 발전한 것이다. 만주 지역의 고구려와 발해 유적지에서는 방의 두 변을 따라 ㄱ자로 고래가 설치된 유적이 나왔고, 서울의 아차산에서 발굴된 고구려 보루터에서도 부분 온돌이 발굴되었다. 그리고 한강 건너편, 백제 도성으로 알려진 풍납토성에서도 방 모퉁이에 대각선 방향으로 놓인 한 줄 고래가 발굴되었다. 고래가 시작하는 곳에는 불을 때는 자리에 둥그렇게 자갈이 깔려 있고, 굴뚝은 고래로 이어져 집 바깥에 있다. 풍납 토성의 모든 집자리에서 이런 부분 온돌 유적

이 발견되는 것은 아니기 때문에, 이 시기의 부분 온돌은 중요한 건물에 설치되고 높은 계급 사람들이 사용했으리라는 추정도 가능하다. 위의 고구려나 발해 유적지 역시 한 변이 20미터가 넘는 큰 건물에 방 두 개가 대칭으로 자리하고, 그 안에 또 매우 반듯한 부분 온돌이 놓인 것으로 보아 일반 살림집은 아니었으리라고 생각된다.

● 마루의 두 가지 기원 ———

한옥 마루의 기원은 간단치가 않다. 이미 선사시대에도 말뚝 위에 집을 짓고 살았음을 유적과 문헌 기록에서 확인할 수 있고, 말뚝 위에 바닥을 만들고 집을 지었으니 이것이 마루집이자, 마루의 기원이라고 볼 수 있다. 말하자면 과거 원두막이나 망루, 그리고 조선시대 사대부의 학습 공간이자 유희 공간이던 누각을 생각하면 된다. 분명 이것이 마루의 기원이다. 그러나 또 다른 기원도 있다. 바닥을 아주 조금 들어 올리는 것만으로도 그 위에 오른 사람의 지위를 돋보이게 하는 장치다. 교단이나 강단, 설교단 같은 것을 연상하면 된다. 더 극단적으로 얇아지면 돗자리나 카페트를 예로 들 수 있다. 고구려 사람들의 생활상을 보여주는 고분 벽화에도 이렇게 낮은 단을 사용하는 모습이 보인다. 주인은 낮은 상에 올라앉고 하인은 주변에 서서 시중을 든다. 과연 고대 그림답게 주인은 크게 그리고 하인은 작게 그렸다.

원두막 같은 마루를 높은 마루의 전통, 반대로 좌상 같은 것을 낮은 마루의 전통이라 하자. 높은 마루 전통은 기본적으로 지면에서 오는 불리함을 피한다는 점에서 실용적이다. 지면의 물, 짐승,

202

고구려 쌍영총 현실 북벽 벽화 중 묘주 부부

벌레 등을 피하기 위해 바닥을 공중에 설치하고, 또 멀리 내다보고 적을 감시하거나 조망을 즐기는 데도 높은 바닥이 유리했다. 그래서 망루와 누각, 그리고 곡물 창고 등은 이후에도 말뚝 위에 올라선 마루집 전통이 이어졌다. 중국 남부나 동남아시아의 산간 지역에 있는 소수 민족의 집들도 대부분 말뚝집이다. 비탈이라도 쉽게 집을 지을 수 있기 때문이다. 경사진 곳에 집을 짓기 위해서는 먼저 땅을 평평하게 해야 하는데, 그러려면 인력이 많이 필요하다. 말뚝집은 더 적은 노동력으로도 지을 수 있다. 그래서 우리나라 산사는 땅을 깎아 평탄하게 한 후 집을 짓고, 산으로 피해 간 동남아의 소수 민족은 말뚝집을 짓는 것이다.

낮은 마루 전통에는 주변과 구분해 더 위엄 있고 격식 있는 공간을 만든다는 상징적 의미도 있다.[26] 그만큼 올라간 것으로 더

26 '마루'라는 말의 어원에 대해서도 일찍부터 논의가 있었다. 이병도(李丙燾, 1896~1989) 박사는 「고대남당고(古代南堂考)」(『서울대학교논문집』, 1954)에서 신라시대 왕의 호칭 가운데 하나인 '마립간(麻立干)'에서 '마립은 곧, 궐(橛)'이라는 『삼국사기』의 기사를 인용해, 왕의 자리를 표시하기 위해 설치한 문지방 같은 가로대였을 것이라고 풀이했다. 나아가 고대 군신 회의장인 남당 내부에 임금과 신하의 자리를 구분하는 상하 두 단의 바닥이 있지 않았을까 조심스럽게 추정했다. 이름인 '마립'에 대해서는 우리말에서 높은 곳을 의미하는 '마루', '머리'에서 왔으며, 나아가 조선시대에 사용한 '마마' 혹은 '마님'이라는 호칭도 '마루하', '마루하님'에서 전와된 것으로 보았다. 더 흥미로운 점은 '마루'가 북방 퉁구스족의 말에서 천막 안의 상석을 뜻하는 'malu' 혹은 'maro'와 닮았다는 점이다. 생전에 신영훈 선생은 여기서 한발 더 나아가, 히말라야산의 '히말라야'가 '흰머리'와 같으며, 이것을 한자로 옮기면 '백두(白頭)'가 된다고도 했다. 사석에서의 대화라 언어학적 근거가 있는지는 모르겠지만 워낙 흥미로워 기억한다. 아무튼 우리말에서 마루는 산마루, 고개마루 등의 마루, 사람의 머리, 동물 수를 셀 때 사용하는 마리 등 높은 장소나 부분을 가리키는 말에 두루 사용되고 있다.

시원해지는 것도 아니고 더 멀리 보이는 것도 아니고 짐승이나 벌레의 위협으로 피할 수 있는 것도 아니다. 하지만 올라선다는 것 자체가 상징적인 의미여서 아무에게나 허락되지 않았다. 지금은 대학 강의실에도 교단이 많이 사라졌지만 처음 시간 강사로 교단에 섰을 때의 떨림이 아직도 생생하다. 학생과 나이 차가 별로 나지 않은 데다 나보다 나이 많은 복학생도 있어서 교단의 권위에 기댈 수밖에 없었다.

높은 마루 전통과 낮은 마루 전통은 우리 문화권에만 있는 것은 아니다. 사실상 전 세계에 퍼진 아주 보편적인 공간 장치이자 공간 인식이다. 우리나라에서도 고대에는 두 가지가 필요에 따라 각각 별도로 사용되었다. 신라와 가야 토기에서 높은 마루 전통을 따른 집 모양이 보이고, 고구려 고분 벽화에서 낮은 마루 전통을 따른 좌상을 볼 수 있다. 그러면 전통 한옥의 마루는 어떨까? 전통 한옥의 마루가 높은 마루 전통을 따르는지 아니면 낮은 마루 전통을 따르는지는 쉽게 판단하기 어렵다. 여름철에 낮잠 자고 점심 먹고 하던 것을 생각하면 높은 마루 전통을 따른 것 같고, 마루에 서서 집 떠나 먼 길 나서는 아들을 바라보거나 쌀을 담는 뒤주를 둔 것도 마찬가지다. 다른 한편으로는 마루에서 제사를 지내고, 상 치를 때 빈소를 마련하고, 손님을 맞아 잔치를 하는 것은 낮은 마루 전통을 따른 것으로 볼 수 있다. 조상의 신주를 모신 감실을 시렁에 올려두고, 심지어 동헌에서 재판하는 사또도 마루 위에 있었다. 이처럼 전통

한옥 마루는 실용적인 높은 마루 전통과 상징적인 낮은 마루 전통을 모두 가지고 있었다.

이와 관련해 흥미로운 논쟁이 있어 소개한다. 1925년 일인데, 1923년 도쿄 제국대학 건축과를 졸업해 경성고등공업학교의 교수가 된 건축학자와, 같은 해 교토 제국대학을 나와 남만주공업전문학교 교수가 된 건축학자가『조선과 건축(朝鮮と建築)』이라는 잡지의 지면을 통해 마루의 기원에 관한 논쟁을 벌인 것이다. 경성에 부임한 후지시마 가이지로(藤島亥治郎)는 한옥 마루는 남방으로부터 유래했고, 기본적으로 기후를 극복하는 장치라고 해 높은 마루 전통을 지지했다. 그리고 만주로 부임하는 길에 한반도의 주택을 조사한 무라타 지로(村田治朗)는 마루가 중국 대륙에서 기원했으며 경성에서 발달해 각 지방 상류층 주택으로 퍼졌다고 보았다. 말하자면 권위 공간으로서의 낮은 마루 전통에 가까운 의견이었다.

앞서 본 것처럼 한옥 마루는 두 가지 성격을 아울러 가지고 있으므로 이런 싸움에 결말이 날 리 없었다. 승부 없이 끝난 논쟁 과정에서 근거로 제시한 사례가 흥미롭다. 기후와의 연관성은 각 지방 주택을 비교하면 쉽게 알 수 있다. 후지시마 교수는 실제로 제주도 주택을 조사한 일이 있고, 또 1925년이면 총독부 조직이 함경도를 비롯한 전국의 기본적인 주택 형태를 연구하던 때다. 그는 제주도의 집은 마루방이 많고, 온돌방이 있긴 하지만 구들과 굴뚝을 제대로 갖추지 않은 미숙한 형식이고, 함경도 집은 마루가 발달하지

않은 대신 온돌방이 많은 것을 증거로 제시했다. 한편 무라타 교수는 지체 높은 사람의 집일수록 마루가 많고 가난한 집에는 마루가 덜 발달한 것을 사례로 들었다. 더욱 흥미로운 점은 그가 대구에서 경험한 것으로 기생을 두고 술을 마시는 술집에는 집 규모가 작아도 반드시 마루를 두고, 날씨가 허락하는 한 마루에서 술을 마신다는 사실을 근거로 들었다.

이 지면 논쟁은 결론 없이 끝났지만, 이후 각각 도쿄 대학교와 교토 대학교의 건축사 교수가 된 대표적인 건축사학자 두 사람이 한국의 주택을 보고 논쟁을 벌인 소재가 마루였다는 점은 의미가 있다. 마루는 우리와 같이 뜬 바닥의 전통을 공유하는 일본인들에게도 중요한 연구 대상이었던 것이다.

⬤ 작은 건물이 모여 하나가 된 고대 주택 ───

고대에는 앞서 설명한 것처럼 기둥과 보, 도리, 서까래 등을 이용해 몸체와 지붕틀을 만들고, 그 위에 기와를 덮고 벽체와 바닥, 기단을 갖춘 고급 건축이 출현한 시대다. 궁전과 사찰 등이 주요 대상이었지만 주택도 이 시기에 고급 건축 기술의 세례를 받아 형식을 갖췄다. 이 무렵 주택 모습을 짐작할 만한 자료로는 고구려 고분 벽화 같은 그림, 신라와 가야의 집 모양 토기 같은 축소 모형, 『삼국사기』나 『삼국유사』 등의 문헌, 그리고 최근에 발굴이 시작된 경주 시내 신라 왕경 유적지의 집터 유적 등이 있다. 경주에서 주거지 발굴이 이렇게 늦어진 것은 절터나 왕궁지 등 중요 건축물 자리부터 먼저 발굴했기 때문이다. 이에 더해 이웃한 중국과 일본의 관련 자료들도 우리나라의 고대 주택의 모습을 유추하는 데 도움이 된다.

이런 자료들을 통해 우선 알 수 있는 사실이 있다. 고대에는 나중에 등장하는 한옥과 달리 작은 건물 여럿이 모여서 집 하나를 이뤘다는 점이다. 고구려 고분 벽화에는 무덤 주인이 생전에 살던 집, 혹은 살고 싶어한 집을 묘사한 집 그림이 남아 있다. 안악 3호분

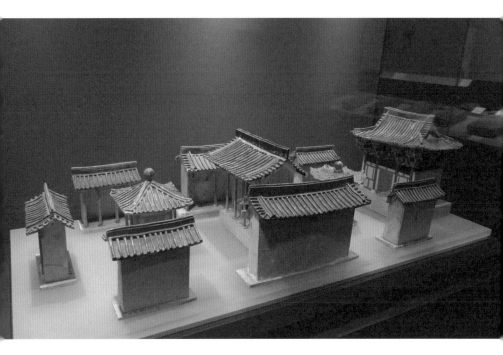

중국 당나라 때의 가형 명기(섬서 역사박물관)와 신라 왕경 S1E1 지구의 제8가옥 제6건물지

에는 관을 모신 주실 앞에 전실이 있는데, 그 사방 벽을 빙 둘러 작은 건물들이 가득 그려져 있다. 가마에 솥이 걸린 부엌채, 고기를 걸어둔 식료품 창고, 마구간과 외양간, 수레 창고, 디딜방아가 있는 방앗간까지 모두 긴 변이 두세 칸, 짧은 변이 한 칸인 작은 건물이다. 그리고 그 맞은편 방에는 주인 부부가 앉아 있는 모습으로 그려져 있다. 그 방이 본채가 될 것이다.

이와 비슷하게 경주 황룡사 옆 왕경 유적지의 집터 유적을 보면, 담장 안에 많게는 건물 열 채 내외가 들어차 있었던 것이 확인된다. 왕궁과도 가까운 좋은 자리였던 만큼 고위층의 주택이라고 생각되는데, 가장 큰 건물도 긴 변이 세 칸을 넘지 않고, 짧은 변은 두 칸을 넘지 않는다. 모두 시간이 오래 흘러 주춧돌조차 사라졌지만 그 아래 기초 유구를 가지고 판정한 것이다. 이렇게 여러 채가 모여 한 집을 이루면 어떤 건물은 기본 생활 공간으로 쓰고, 또 어떤 건물은 생산 공간이 되며, 또 어떤 공간은 재생산을 위한 공간으로 쓸 수도 있었을 것이다.

중국 고대 주택도 이와 유사하다. 심지어 명·청대에 발달한 사합원(四合院) 주택 역시 기본적으로는 건물 여러 채가 모여 한 집을 구성하는 분동형 구성이다. 가운데 마당을 두고 사방으로 건물을 지어 마당을 둘러싼다고 해 사합원이라는 이름을 얻었다. 마당 뒤로 정면에 바로 보이는 건물이 집주인용, 왼쪽 건물은 큰아들, 오른쪽 건물은 작은아들, 그리고 입구 쪽 건물은 하인과 손님용 건물

이다. 부엌은 주인채의 옆 칸에 두고, 딸과 하녀들은 주인채 뒤에 건물을 한 채 더 지어 쓰게 했다. 거주자와 용도에 따라 여러 건물로 나눠 지은 분산형 구성인 것이다. 각 건물은 모두 일자형으로 반듯하다. 우리나라 한옥이 ㄱ자, ㄷ자, ㅁ자, 심지어 日자나 用자처럼 복잡하게 연결된 것과 차이가 난다.

그렇다면 한국과 중국이 고대에는 비슷한 형식으로 집을 짓다가 어느 시점 이후 다르게 발전했다고 볼 수 있다. 우선, 고대에 이렇듯 작은 건물 여럿을 모아 한 집을 만든 것은 건설상의 난이도 때문이라고 볼 수 있다. 작은 건물을 여러 개 만드는 것이 큰 건물 하나를 만드는 일보다 쉽다. 자재 크기도 작아도 되고, 기술 수준이 낮아도 할 수 있다. 노동 시간이나 인력은 더 들지 모르겠으나 이 약점도 장비와 기술 차이에 따라 불리하다고 확언하기 어렵다. 그러면 이후 두 나라의 주택이 다르게 발전한 것은 왜일까? 역시 온돌과 관련지어 볼 수 있을 것이다.

● 온돌의 발명을 둘러싼 가설들 ─────

고대 주택이 난방을 어떻게 했는지를 뚜렷하게 보여주는 유적은 없다. 드문드문 부분 온돌의 흔적이 보이지만, 앞서 본 경주 왕경지의 도시 주택에서는 나타나지 않는다. 이미 선사시대부터 부분 온돌을 사용했어도 전면적인 것은 아닌 것으로 생각할 수 있다. 『삼국유사』에 숯으로 밥을 지었다는 말이 나온다. 난방보다는 취사용이다. 난방에는 화로 같은 실내 난방 기구를 사용하지 않았을까 짐작할 수밖에 없다. 실제로 박물관에는 화로가 여러 가지 남아 있다. 이런 상황에선 맨바닥보다는 침상이나 탁자, 의자 등을 사용하는 입식 생활을 했으리라 짐작하는 것이 옳다. 실제로 『삼국사기』「옥사조」에도 신분에 따라 침상의 재료와 장식을 제한하는 규정이 나온다. 당연히 실내에서도 신발을 신었을 것이고, 그렇기 때문에 집 안에서 이 건물, 저 건물로 이동하는 데 어려움이 없었다. 고대 주택이 여러 건물로 된 것도 그렇고, 명·청대의 사합원도 마찬가지다.

그러다가 전면 온돌이 등장한다. 처음에는 아주 일부에만 사용되었다. 다른 방보다 훨씬 따뜻했을 것이다. 대신 연료가 훨씬 많

이 든다. 온돌은 결국 돌판을 데워 그 온기를 이용하는 것이니 만큼, 화롯불을 바로 쬐는 것보다 열효율이 떨어진다. 그러니 처음에는 집 전체가 아니라 일부의 방에만 사용했을 것이고, 또 온돌방이 등장한 이후에도 모든 계층에서 쓴 것이 아니라 일부 계층만 사용하는 특수한 형식이었을 것이다. 그렇다면 누가 가장 먼저 온돌을 썼을까? 여러 가지 가설이 있다. 온돌은 비용이 많이 드는 만큼 부유한 계층이 먼저 썼다고 보기도 하고, 바닥을 사용하는 특별한 기거 양식이 자리 잡으니 예의범절에서 자유로운 서민층이나 노약자들이 먼저 사용했을 것이라고 보기도 한다. 또 그 기능을 근거로 해 좌선 수행하는 선종 승려들이 먼저 썼을 것이라는 설도 있다.[27]

부분 온돌에서 전면 온돌로 넘어가는 중간 단계로 보이는 유적이 양주 회암사 터에서 나왔다. 회암사는 고려 말부터 조선 전기에 걸쳐 지공, 나옹, 무학으로 이어지는 고승들과 연관이 깊을 뿐 아니라, 태조를 비롯해 왕실의 비호를 받는 조선 초 최대 규모의 사찰이었다. 이 사찰의 중간에 있는 서승당터에서 E자형 온돌이 발견되었다. 길쭉한 사각형 건물 벽면을 돌아가면서 구들이 깔려 있고 그

27　온돌에 관한 방대한 발굴 유적과 문헌 자료를 집대성한 것이 송기호의『한국 온돌의 역사』(서울대출판문화원, 2019)이다. 그는 자료 검토를 거쳐 불완전 온돌인 쪽구들을 서민 계층이 먼저 사용했고, 13세기에 일부 상류층 주택으로, 그리고 마침내 17세기가 되면서 궁궐까지 쓰게 되었다고 추정한다. 그리고 이렇게 상류층 주택으로 이전하는 과정에서 사찰이 주도적인 역할을 했다고 본다. 완전한 온돌이 보급되는 고려시대는 승려의 지위가 높았으니 상류층 주택과 사찰에서 온돌을 먼저 썼다는 것이 어색하지 않다.

서측에서 본 양주 회암사지 유적
– E자형 온돌이 있는 서승당 구역(앞쪽)

가운데 부분에도 다시 긴 구들이 한 줄 있다. 이전에도 없었고 이후에도 없는 매우 특수한 형태인데, 구들이 바닥보다 한 단 높다. 사찰 안에서의 위치로 미루어 이 건물이 승려들의 참선 공간이었고, 주로 앉아서 참선하는 곳에 구들을 놓았다고 추측한다. 또 회암사의 가장 뒤쪽 높은 곳 가운데 불전이 있는데, 좌우에 딸린 작은 건물 가운데 왼쪽 건물에서는 전면 온돌 유적이 나왔다. 위치로 보아 큰스님 혹은 왕실 사람이 방문했을 때 머물던 온돌방으로 추정된다. 위의 두 가지 온돌 발생 가설에 어울리는 유적이 모두 나온 셈이다.

중국의 송나라 때 사람으로 사절단의 기록관으로 고려를 방

문한 서긍(徐兢)이 1124년에 쓴 『선화봉사고려도경(宣和奉使高麗圖經)』이라는 책이 있다. 제목을 보면 그림도 있었을 텐데 아쉽게도 글만 남아 전한다. 1123년 개경에 방문해 한 달 이상 머물다 돌아간 서긍이 이듬해 책을 지어 황제에게 바쳤다. 잠시 지낸 외국인의 인상기이니 오류가 적지 않겠지만, 그래도 고려의 역사와 제도, 의례와 인물, 도시와 건축, 인물과 산물, 언어와 풍습, 자연과 교통에 이르기까지 두루 포괄해 정식 역사서에서 다루지 않은 일상적 내용을 아는 데 크게 도움이 된다. 여기에 '백성들은 흙으로 상을 만들고(그 아래) 땅에 구멍을 파 불 고래를 만들고 거기에 누웠다(若民庶 則多爲土榻 穴地爲火炕 臥之)'고 해, 전면 온돌은 아닐지라도, 캉과 같은 부분 온돌을 사용했음을 확인할 수 있다.[28]

또 이보다 조금 나중에 이인로가 쓴 『동문선(東文選)』에는 객관에 '겨울엔 욱실, 여름엔 양청(冬以燠室 夏以涼廳)'을 뒀다는 기록이 있다. '욱실'이 '따뜻한 방', '데운 방'이라는 뜻이니 어떤 형식이건 온돌과 비슷한 시설이 있었던 것이다. '시원한 방'으로 보이는 '양청(涼廳)' 역시 흥미로운데, 마루방으로 볼 수도 있고 구들을 깔지 않은 방일 수도 있다. 비슷한 표현은 조선 전기 기록에도 등장한다.

한편 2000년대 이후 진행된 서울 시내의 도시 유적 발굴로

28 『선화봉사고려도경(宣和奉使高麗圖經)』 제28권 「공장(供張)」 1. 여기서 말하는 초기 온돌이 퍼시벌 로웰이 말한 제3등급 온돌, 즉 땅을 파 불기운을 보낸 온돌 혹은 제주도의 전통 온돌과 비슷한 것이 아닐까 생각해볼 수 있다.

조선 전기의 집자리를 확인하게 되었다. 종로 일대 도심을 재개발하면서 땅을 파다 보니 매우 다행스럽게도 15세기까지 거슬러 올라가는 유적이 나온 것이다. 위부터 아래로 근대 초기, 조선 후기, 조선 중기, 조선 전기 등 각 시기에 속하는 유적이 너댓 개 층으로 나타났다. 각 층마다 주춧돌과 기초의 흔적이 남아 있어 건물 모양을 추정할 수 있고, 담장과 길, 석축, 길과 마당의 포장석, 하수구, 우물 등으로 서울 도심부의 전체적인 상황을 추정할 수 있는 귀중한 자료다.

조선 전기의 집자리를 보면 대개 한 집은 가장 작은 세 칸집부터 수십 칸에 이르는 큰 집까지 다양하다. 또 구들과 아궁이, 타고 남은 목재 조각 등으로 온돌과 마루방, 부엌 등의 위치도 알 수 있다. 문제는 구들도, 나무도, 아궁이도 없어서 정체를 알 수 없는 방이 많다는 점이다. 일부는 창고나 문간, 측간이겠지만, 위치로 보아 실내 방이어야 하는 곳도 있다. 아마도 이런 방이 이인로가 말한 양청이 아니었을까? 즉, 조선 전기만 해도 구들도 없고 나무 널도 깔지 않은 흙바닥 공간을 쓰지 않았을까 짐작하게 된다. 가죽이나 대, 풀 등으로 자리를 만들어 까는 것으로 바닥을 마감했을 것이다. 서울 중심부에서 발견되는 조선 전기 유적에서 온돌은 아무리 큰 집이라도 한두 칸을 넘지 않는다. 그때까지도 온돌은 특별한 형식이었음을 짐작할 수 있다. 실제로 안동 등지의 수십 칸짜리 큰 기와집에도 온돌의 비중은 4분의 1을 넘어가지 않는다.

고려 중기에 등장한 온돌은 이후 수백 년에 걸쳐 전국으로

보급된다. 최근에 활발하게 번역되는 일기 등의 생활 문헌 자료가 이러한 과정을 추적하는 데 도움이 된다. 17세기에 제주도로 귀양 간 이가 자식에게 보낸 편지에는, 배속된 집에 온돌이 없어 병에 걸릴 지경이니 두터운 이불을 보내라는 내용이 등장하고, 18세기 초의 기록에서도 이와 비슷한 상황을 알 수 있다.[29] 육지에는 이미 온돌이 보편화되었으나 제주는 아직 그렇지 못했던 것이다. 1924년 제주도 건축을 처음 조사한 후지시마의 기록을 보면, 당시 제주의 온돌은 굴뚝 없이 아궁이에서 땐 불이 방 아랫목으로 갔다가 돌아나오는 조악한 형식이었다고 한다. 아마도 날씨 탓일 텐데, 제주에서는 당시까지 제대로 된 온돌이 일반 주택으로는 퍼지지 않았던 듯하다. 현지 주민에 따르면 한국 전쟁 때 육지 사람이 피난 오면서 온돌이 크게 퍼졌다고 한다. 이러한 내용을 근거로 방 전체에 구들을 까는 정식 온돌은 12~13세기에 처음 나타나 처음에는 일부 계층이, 그것도 집의 일부 방에만 사용하다가 점차 확산되어, 늦어도 17세기에는 전국 모든 계층의 집에 당연히 있는 것으로 여길 만큼 보급되었다고 추론할 수 있다.

29 제주도의 온돌 보급 상황에 대해서는, 제주목사를 지낸 이형상(李衡祥, 1653~1733)이 저술한 『남환박물(南宦博物)』(1704)에도 기록되어 있다. "굴뚝이 없는 것은 잠수하는 무리들이 따뜻한 방에 들어가면 피부가 갈라지고 살이 문드러져서 반드시 큰 병을 얻기 때문에 땅바닥에 잠자는 풍속은 예로부터 습속으로 이루어진 것이다. 노부모가 있는 사람은 간혹 작은 온돌이 있으나, 또한 천백의 하나일 뿐이다. 정지(부엌)는 오직 솥만 놓고 밥을 해먹는다." 이형상, 『남환박물』, 이상규·오창명 역주, 푸른역사, 2009, 109쪽 재인용.

⬤ 온돌이 바꾼 일상 ────

앞서 온돌은 한옥의 알파요 오메가라고 말했다. 한옥을 한국 전통 주택의 전형이라고 할 때, 온돌은 한국 주택을 규정하는 가장 중요한 기준이 되기 때문이다. 온돌은 한국에만 있고, 또 한국 주택에는 모두 온돌이 있다. 온돌의 초보적 형식이랄 수 있는 쪽구들은 선사시대 유적에도 나오고 이것이 발전한 캉은 한반도뿐 아니라 중국의 동북부와 러시아 연해주 지역, 일본 서부까지 넓게 분포하지만, 온전한 온돌은 한반도에서만 발견된다. 최근 우리나라 건설업체가 외국에 진출해 건설하는 아파트에 현대식 온돌을 보급한 것을 제외하고 하는 말이다. 현대식 온돌이 중국, 베트남, 중앙아시아 국가에서 크게 호평받는 것만 보아도 온돌의 장점을 알 수 있다.

조선 전기 서울 도심부에서조차 온돌을 매우 제한적으로 사용한 것은 한편으로는 생활 양식 변화가 서서히 진행됐기 때문이지만, 조선 후기의 큰 기와집도 온돌 비중이 여전히 작은 것은 어떻게 봐야 할까? 먼저 드는 생각은 온돌이 유지 비용이 많이 드는 비싼 장치라는 점이다. 지금 아파트는 방뿐만 아니라 거실, 부엌, 최근에

는 욕실까지 온돌을 깐다. 경제력이 전반적으로 좋아진 이유도 있고, 온수 파이프 기술 개발로 운영비가 줄어든 이유도 있다.

온돌을 사용하면서 궁궐에 화재가 빈발하고 주변 야산이 민둥산이 된 것도 유의할 대목이다. 궁궐 침전에서는 숯을 연료로 썼다. 건물도 크고 또 방바닥에 바로 이불을 까는 것이 아니라 침상(寢牀)을 썼기 때문에 온도를 훨씬 높이 유지해야 했고, 또 연기가 나지 않아야 했다. 그렇게 궁궐의 생활 공간에 온돌이 많이 설치되면서 조선 후기에는 궁궐의 화재 기사가 훨씬 더 빈번하게 등장한다. 또 가까운 산에서 땔감을 마련하면서 마을 주변이 민둥산이 되는 것은 물론, 시간이 흐르면서 재목으로 쓸 만한 큰 나무가 제대로 공급되지 못하는 상황에 이른 것도 온돌의 영향이다. 이 때문에 산의 나무를 베지 못하게 하는 금표(禁標)가 설치되고, 궁궐 등 큰 집을 짓기 위해선 군선을 만들려고 마련해둔 태안이나 강원도 등의 목재를 조달하지 않으면 안 되는 상황에 이르렀다. 조선 후기 사찰 건축 등에 보이는 것처럼 휜 나무를 기둥과 보에 쓴 것도 목재 부족 상황을 보여주는 결과다. 조선 후기의 만성적인 목재 부족 상황은 근대 초기 교통 발달로 강원도 깊은 산중이나 원거리에서 목재를 조달하면서 비로소 해소되었다.

공간 사용 방식에서도 온돌은 큰 변화를 가져왔다. 온돌은 바닥을 데우는 것이므로 이를 최대한 활용하기 위해 좌식 생활을 하게 된 것이다. 그러면서 바닥을 깨끗하게 유지하는 일이 중요해졌

온돌과 마루가 같은 높이로 나란한 모습
– 영양 서석지 경정

고, 실내에 들어갈 때는 신발을 벗게 되었다. 한 건물에서 다른 건물로 이동하는 데 벗어둔 신발을 다시 신고 벗는 것은 여간 불편한 일이 아니다. 자연스럽게 여러 건물로 나뉘었던 주택 공간들이 한 건물로 합쳐지는 계기가 된 것도 온돌 때문이다.

　　건축 전체의 실내 바닥이 높아진 것도 온돌의 영향이다. 고대 건축은 전체 기단이 높고 일단 기단 위에 올라서면 그 윗면과 건물 내부 바닥 높이는 차이가 없이, 간단히 문턱만 넘으면 되었다. 그러

다가 온돌을 깔고 그에 맞춰 마루도 같이 높아지면서 기단 위에 다시 섬돌을 놓아야 실내로 들어설 수 있게 된다. 대신 오히려 기단의 높이는 상대적으로 낮아진다. 또, 실내로 올라서는 데 섬돌이 필요하다 보니, 자연스럽게 실내외 출입 장소가 한 군데로 모였다. 흙바닥 실내라면 칸마다 문을 둬 자유롭게 드나들게 했을 텐데, 높은 바닥으로 올라서면서 일단 마루 앞에서 실내로 오르고 그다음 다른 방으로 이동하는 중심형 실내 공간이 만들어진다.

　　사찰이나 궁궐같이 도저히 한 건물로 연결할 수 없는 큰 시설에서도 각 건물이 자리하는 방식이 달라진다. 신발을 벗고 건물로 들어간다면 나올 때도 들어간 곳으로 와야 하므로, 앞뒤로 건물이 나란한 축 배치가 불리해진다. 자연스럽게 마당을 가운데 두고 사방에 건물이 들어서거나, 앞뒤로 놓이더라도 엇비스듬하게 좌우로 벌려 놓이게 된다. 각각의 불전도 그 앞에 신발이 가득 깔리는 것은 보기 싫으므로 출입문을 양옆으로 바꾼다. 이처럼 온돌은 주택은 물론 신발을 벗고 실내 공간을 이용하는 행위로 다른 유형의 건축물에도 변화를 주었으며, 나아가 크게는 토지 이용 계획과 미학에도 변화를 가져왔다.

온돌과 마루, 그리고 부엌으로 완성된 한옥 ———

생리 활동, 생산 활동, 재생산 활동에 따라 온돌, 부엌, 마루를 각각 전통 한옥의 대표적인 공간으로 보았다. 고대 주택이 이러한 요소들을 각각의 건물로 만들어 합친 것이라면, 온돌 발생 이후의 중세 주택은 그러한 공간 요소들이 한 건물 속에서 서로 결합되는 과정이라고 볼 수 있다.

　　방은 주거의 가장 기본 조건이다. 현재를 보더라도 모든 일은 주택 바깥 장소에서 대신할 수 있지만, 잠만큼은 집 안에서 자야 한다. 주거가 정해지지 않았다는 것은 자는 곳이 일정치 않다는 뜻이고, 집이 없어 거리에서 지내는 노숙자도 종이 상자나 깔개로 간단한 방을 꾸민다. 방을 먼저 확보한 다음에야 비로소 필수적인 공간들을 덧붙여 주택을 완성한다. 고대에는 따로따로 짓던 건물을 온돌 발생 이후로는 한 건물 안에서 해결하려고 한 차이가 있을 뿐이다.

　　온돌에 가장 쉽게 붙을 수 있는 공간은 마루다. 마루는 마룻널을 사방 기둥에 의지해 걸어둔 것인데, 온돌 높이에 맞춰 자유롭게 높이를 조정할 수 있다는 장점이 있다. 기술적으로 온돌과 마루

를 붙이는 데에는 아무런 어려움이 없다. 이러한 온돌과 마루 조합을 '귀족적 조합' 혹은 '의례적 조합'이라고 할 수 있다. 생산 활동을 하지 않는 좌식자(坐食者), 즉 남이 해준 밥을 먹고 사는 사람들의 공간이기 때문이다. 그러고 보면 조선시대 사대부들이 사용한 정자와 누각은 다 온돌과 마루만 있고, 나아가 왕과 왕비가 생활하는 궁궐의 침전도 예외 없이 온돌과 마루의 조합이다. 이런 곳에는 부엌이 없다. 부엌일은 그들의 것이 아니기 때문이다.

　　창덕궁에는 연경당이라 해 사대부의 주택을 본뜬 일종의 모델하우스가 있다. 이 집은 안채와 사랑채, 행랑채까지 사대부의 집과 똑같이 만들었지만 음식을 만드는 반빗간은 뒷마당에 따로 두었다. 사대부의 생활을 경험하더라도 왕실 사람이 직접 밥을 짓지는 않았던 것이다. 우리나라에서 가장 오래된 주택으로 알려진 아산의 맹씨 행단도 온돌과 마루 조합이다. 지금은 전체 주택 가운데 일부만 남아 있는데, 살림채는 아니고 사랑채 같은 별당이었을 것이다. 우리나라 최초의 서원인 소수서원의 학구재와 지락재를 비롯해 조선 후기의 향교와 서원에 있는 동재와 서재 등도 마찬가지다. 이들은 모두 학생들의 공부방이다. 그러고 보면 현대에도 학생은 대표적인 좌식자 그룹이고, 학교 기숙사에는 부엌이 없다.

　　이에 비해 온돌과 부엌이 결합한 경우는 '서민적 조합' 혹은 '생활적 조합'이라고 부를 수 있을 것이다. 먹고사는 것이 생활의 기본인 만큼 자립해 살려면 방과 부엌이 필수다. 역사상 존재한 모든

형태의 최소 주택은 다 방과 부엌의 조합이었다. 조선시대는 말할 것도 없고, 일제 강점기 젊은 시인 서정주가 문둥이와 함께 거처했다는 아현동 토막이나, 해방 후 변두리 산동네의 하꼬방 판잣집, 여공이던 신경숙이 문학을 꿈꾸었다는 구로동 벌집, 그리고 현대의 주거용 오피스텔까지 모두 그렇다. 우리 부모님들이 신혼살이를 시작한 문간방이나 셋집도 모두 방과 부엌만 갖춘 최소한의 주택이었다.

조선시대의 최소 주택으로 알려진 초가삼간은 어떤 것이었을까? 흔히 쓰는 말이지만 과연 어떤 구성이었는지는 오랫동안 논란이었다. 말 그대로 세 칸이어야 하는데 온돌, 마루, 부엌 각 한 칸으로 구성된 세 칸인지, 아니면 그 가운데 어느 것은 빠지는 대신 다른 것이 두 칸인지 의견이 갈렸다. 온돌, 마루, 부엌이 우리 주택의 대표 요소이니 그것이 한 칸씩 있다는 것이 일견 자연스럽게 느껴지지만, 현실은 그렇지 않다. 이런 조합은 거의 발견되지 않는다. 그래서 부엌은 칸수로 세지 않고 온돌로 된 방이 두 칸, 마루가 한 칸인 것이 초가삼간이라고 많이 알려졌다.[30] 동화책에 그리는 초가집은 가운데 마루가 있고 양옆에 방이 있는, 그러니까 부엌이 없는 경우

30 신영훈(申榮勳, 1935~2020)은 1897년 단성현의 호구 조사표에 초가삼간이라고 기록되어 있는 건물을 실제로 답사해 비교한 결과 그보다 크다는 점을 확인하고, 아마도 부속 시설을 칸수를 계산할 때 빼지 않았을까 추정하였다. 그러나 현장을 방문한 시점과 기록한 시점 사이에 시차가 있고, 초가삼간이라고 기록되어 있는 여러 건물의 실제 칸수가 일정치 않으며, 또 19세기 말의 호구 조사가 얼마나 정확하였는지에 대해서도 의구심이 남아 있다. 신영훈, 『한국의 살림집 上: 한국전통민가의 원형연구』, 열화당, 1983 참조.

가 대부분이다. 과연 그랬을까? 부엌이 없다니.

　전통 노래 중에 '달아, 달아, 밝은 달아, 이태백이 놀던 달아' 하는 것이 있다. 이 노래는 '초가삼간 집을 짓고 양친 부모 모셔다가 천년 만년 살고지고'로 끝난다. 여기서 초가삼간은 달을 보며 노래 하는 낭만적이고 소박한 드림 하우스다. 양친 부모를 모신다고 했으니 방이 최소한 둘이어야 할 것이다. 그렇다면 이 꿈을 꾸는 사람은 과연 어디에 살았던 것일까? 초가삼간보다 작은 집을 오두막, 오막살이집이라고 한다.[31] 윤석중이 지은 노래로 '기찻길 옆 오막살이'라는 노랫말이 있다. 이 오막살이집에는 갓난아기가 잠자고, 멀리 새로 놓인 기차가 칙칙폭폭 지나간다. 갓난아기가 있으니 신혼집이라는 것을 알 수 있다. 원래 주택이라는 상품의 수요는 결혼해 분가할 때 생긴다. 오막살이집으로 분가한 아들은 어서 돈을 벌어 초가삼간을 지어 연로한 부모를 모시고 싶다. 초가삼간은 방이 두 개 있어야 한다.

　단지 노랫말에 기대 초가삼간을 추정하는 것은 아니다. 그보다는 방과 부엌, 마루의 역할에 바탕을 둔 추정이고, 실제 현장에서 조사한 집들을 보고 내린 결론이다. 초가삼간은 방 두 칸, 부엌 한 칸인 집을 말한다. 마루는 기본적으로 사치재다. 있으면 폼도 나고 편리하겠지만 없어도 살 수 있다. 세 칸 집에서 마루는 사치다. 네 칸

31　오두막과 오막살이집 둘 다 사전에서는 '사람이 겨우 살 만큼 작고 초라한 집'으로 정 의한다. 두칸집이라는 말은 없지만 방과 부엌의 조합이 최소이니 이에 해당한다. 실제 답사 길에서도 사례를 볼 수 있었다.

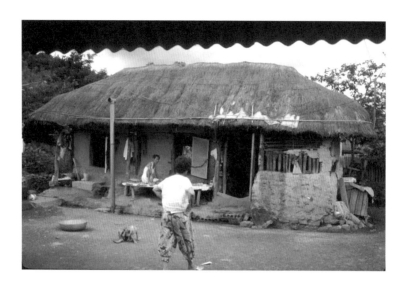

경상북도 포항시 기북면의 초가삼간(1991년 촬영)

집은 되어야 비로소 마루가 온전하게 한 칸을 차지한다. 초가삼간
에서는 방으로 오르는 문 앞 처마 아래 작은 평상 같은 것을 둬 마
루 역할을 대신했다. 경상도에서는 이를 뜰마루라 하며 여름철에는
마당으로 옮겨 사용한다. 이곳에서 여름철엔 낮밥을 먹거나 낮잠을
자고, 고추도 말리고, 또 개가 그 아래 잠자리를 마련한다.

 뜰마루가 없는 경우에도 봉당(封堂)이라고 해,[32] 방문 앞 기단

32 봉당은 주택 내부에 있으면서 마루나 온돌을 놓지 않고 흙이나 강회, 백토 등으로 바
닥을 깐 공간이다(『한국민족문화대백과사전』).

부분을 조금 올려 비슷한 역할을 했다. 물론 강아지는 그 아래서 잘 수 없지만 봉당 역시 바닥을 단단하게 미장하고 매일 윤이 나도록 걸레로 닦아 깨끗하게 유지했다. 부뚜막 위가 반짝거리는 것과 같다. 이 봉당이 필요한 이유는 앞서 이야기한 것처럼 구들을 깔면서 방바닥이 높아지고 신발도 벗어야 했기 때문이다(부뚜막 부엌이 만들어지면서 방바닥의 높이는 더 올라간다). 신발을 벗고 봉당으로 한번 올라가고, 여기서 방문을 열고 방으로 들어간다. 고급 주택에서는 기단에서 바로 방으로 들어가려면 앞에 툇마루를 둬야 했다.

온돌과 부엌이 만나면서 새롭게 등장한 것이 부뚜막 아궁이다. 원래 온돌의 불 때는 자리는 방바닥 바로 아래 있었다. 그편이 불기운을 직접 구들장으로 전달할 수 있기 때문이다. 그런데 불 때는 자리를 방 밖으로 빼고 그 위에 솥을 거는 솥걸이를 만든 것이 부뚜막이다. 그러면 불 하나로 밥도 짓고 방도 데울 수 있다. 그리고 온돌 옆 부뚜막 자리가 자연스럽게 부엌이 된다. 즉, 부엌은 언제나 온돌방 옆에 붙어 있다. 여러 방 가운데 가장 중요한 안방 옆에 부엌이 놓인다.

부엌 바닥은 기단 윗면보다도 낮은 경우가 대부분이다. 부엌의 바닥하고 온돌방의 바닥은 두세 자(60~90센티미터) 정도 차이가 난다. 부엌 바닥은 불 때는 아궁이의 바닥과 같고, 그 위에 솥을 거는 부뚜막을 설치해야 하고, 다시 그보다 높게 불기운이 지나가는 고래를 깔고, 그 위로 구들장을 깔고 방바닥을 만드는 식으로 조금씩 높

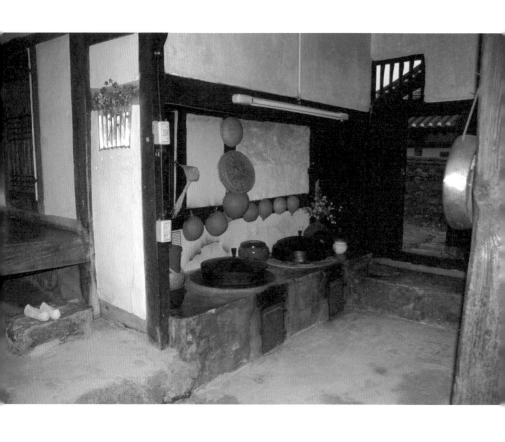

방바닥과 부엌 바닥, 마당 등의 높이 차를 볼 수 있는 부뚜막이 있는 전통 부엌 모습
- 안동 후조당과 하회 북촌댁

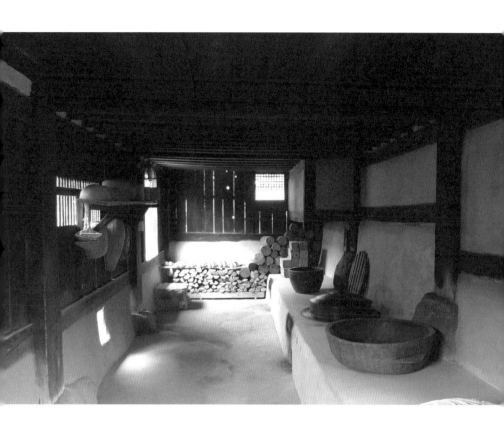

아지기 때문이다. 부뚜막을 설치하면서 방바닥과 아궁이 바닥 차가 훨씬 커졌다. 그런데 방바닥이 너무 높아지면 오르내리기 힘드니, 대신 부엌 바닥을 낮추었다. 안 그래도 불과 물을 사용하는 부엌이 이제 볕조차 들지 않아 어두컴컴해졌다. 예전 어머니들의 잔병치레엔다 이유가 있었다.

부엌 바닥이 낮아지면서 덕을 본 쪽은 안방이다. 부엌 천장과 지붕 사이에 빈 공간이 생겨 다락을 설치하게 됐는데, 그 다락을 안방에서 사용했다. 이제 안방을 보면 부엌과 붙은 쪽, 다시 말해 아궁이에서 가까운 쪽이 아랫목이 되어 가장 따뜻한 자리가 되고, 그 뒤로는 다락으로 오르는 문을 달아 보물 창고를 지키는 자리가 되었다. 아랫목에 앉은 할아버지는 다락에서 곶감을 꺼내 손자에게 내주는 호기를 부리게 되었다. 이렇게 벽 하나를 사이에 두고 바로 붙은 아랫목과 아궁이는 가부장 사회에서 가족의 질서를 반영하는 상징이 되었다.

◉ 긴 집과 뚱뚱한 집 ─────

온돌과 마루, 부엌을 제대로 갖춘 집은 네 칸이 되어야 만들 수 있다. 네 칸 집의 전형적인 구성은 부엌—안방—마루—건넌방이 한 칸씩 한 줄로 나란한 것이다. 대개 농가라면 이런 집을 몸채로 삼고, 그 앞마당에 헛간과 외양간, 측간 등을 두는 것이 보통이다. 헛간에 온돌방을 한 칸 꾸미기도 하고, 좀 더 여유가 있으면 사랑채라고는 할 수 없어도 방 두 칸 정도로 별채를 만들어 남자 식구와 머슴들의 공간으로 만들기도 한다. 더 큰 집이라면 몸채도 네 칸 규모를 넘어 같이 커진다. 대개 네 칸 집은 그래도 한옥의 기본 구성을 온전하게 갖춘, 말하자면 지금의 방과 거실, 식당 겸 부엌, 욕실을 다 갖춘 국민 주택 규모[33]라고 할 것이다.

───────

33 국민 주택의 규모는 시기에 따라 달라진다. 한국 전쟁 이후 재건 사업의 일환으로 공급한 재건 주택의 표준형은 9평형 규모였고, 도시형에서는 방 두 개에 마루, 부엌, 변소가 있고, 농촌형에서는 방 두 개에 툇마루와 부엌이 있는 평면형이었다. 조선시대 4칸 규모의 한옥과 비슷하다. 이후 1960년대에 공급한 국민 주택에서는 기본형이 12평형이 되고, 1973년에 제정된 '주택건설촉진법'은 표준 설계도를 사용하지는 않았지만, 25.7평(85제곱미터)을 국민 주택 규모로 설정하여 각종 제도상 혜택을 주었다.

집 규모가 네 칸을 넘어가면서 지역 차이도 드러나기 시작했다. 집이 작을 땐 잘 보이지 않던 한반도 여러 지역의 성격이 두드러지게 된 것이다. 지역별 형태 차이는 크게 기후와 지형, 그리고 이에 비롯한 산업 차이에서 비롯한다. 추운 북부는 한 건물에 방이 꽉 들어찬 폐쇄적 구성을 보이고, 따뜻한 남부에서는 건물과 마당이 넓게 자리한 개방적 집을 만든다. 한편 논농사 지역에서는 옹기종기 집이 모여 마을을 이루는 집촌(集村)이 발달하고, 밭농사를 주로 하는 지역에서는 집이 띄엄띄엄 흩어진 산촌(散村)이 형성된다. 사람들이 밀집해 살기로는 서울 같은 도성이나 지방의 큰 고을이 더 심하며, 이런 곳에서는 집이 빽빽하게 모이기 때문에 방이 한 줄로 길게 늘어서기보다는 ㄱ자, ㄷ자, ㅁ자로 연결된 꺾음집이 발달한다. 게다가 농사를 짓지 않기 때문에 겨우 안마당만 있는 경우가 대부분이다. 서울은 지체 높은 벼슬아치의 아주 큰 집만 겨우 마당을 가질 수 있었다.

전국적으로 보면 우리나라의 집은 일자형 긴 집이든 꺾음집이든 방이 앞뒤 한 줄로 놓인 집(외통집)이 주를 이루며, 방이 앞뒤 두 줄로 들어가는 집(양통집)은 기본적으로는 밭농사를 주로 하는 산간 지역에 분포한다. 함경도 집이 그렇고, 태백산맥을 따라 내려오면서 강원도와 경상북도 북부 집들이 그렇다. 또 백두대간에서 뻗어나간 황해도 산간 지역 집도 그렇다. 특이한 점은 제주도 집도 방이 두 줄로 들어선다는 점이다. 양통집은 일본의 일반적인 주택 형식이다. 그 외에 평안도와 중부, 남부 지방 주택은 기본적으로 외통집 계열이다.

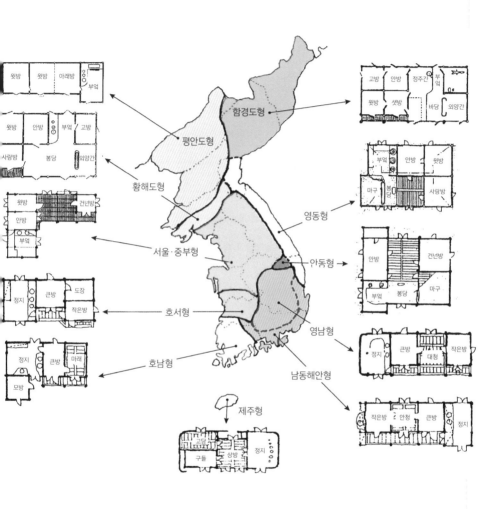

지역별 주택 평면. 이러한 평면 유형이 특징적(지표형)으로 혹은 주도적(우세형)으로 사용된다는 뜻일 뿐 그 지역에 이 유형만 있다는 뜻은 아니다. 특히 영남형과 남동해안형, 호서형은 기본형으로서 한반도의 남부와 중부 지역에 널리 분포한다.

양통집이 좋을까, 외통집이 좋을까는 단정적으로 말할 수 없다. 각각 장단점이 있다. 양통집은 우선 둘레 벽 길이를 줄일 수 있어서 경제적으로 유리하고, 방어에도 유리하다. 현대의 아파트도 양통집이라고 볼 수 있다. 그러나 앞뒤로 방이 붙어 고루 채광과 환기를 하기 어렵고, 사생활 보호 측면에서도 불리하다. 구조적으로도 지붕을 더 크게 만들어야 하는 어려움이 있다. 2부 집짓기에서 보았듯이 4칸×1칸과 2칸×2칸은 바닥 면적이 같아도 지붕은 전혀 달라진다. 길쭉한 집에 비해 뚱뚱한 집은 훨씬 높고 큰 지붕이 필요하다. 따라서 양통집 계열이 발달한 지역에서 지붕 재료로 기와보다 가벼운 나무껍질(굴피지붕)이나 나뭇널(너와지붕) 등을 많이 사용한 것은 자연스러운 현상이다.

외통집 계열은 일자집과 꺾음집으로 나뉘며, 더 자세하게 구분하자면 일자집이라도 안채와 사랑채가 따로 있을 때 앞뒤로 나란히 있는 것이 평안도의 특징이다. 지린성 등 중국 동북 지역 집과 비슷하다. 한반도 중부 지역에는 꺾음집이 많다. 그렇다고 꺾음집만 있는 것은 아니고 일자집도 있지만, 꺾음집의 비중이 다른 지역에 비해 월등하게 크다는 말이다. 경기도가 충청도보다 꺾음집 비중이 크다. 서울이나 평양 같은 대도시에서도 당연히 꺾음집이 많이 사용되었다. 남부 지역은 일자집이 더 발달했다. 다만 지금 문화재로 남아 있는 큰 기와집은 워낙 규모가 커 간단히 일자집으로는 해결할 수 없으므로, 지역을 가리지 않고 ㅁ자, 日자, 用자 등 다양한 형태

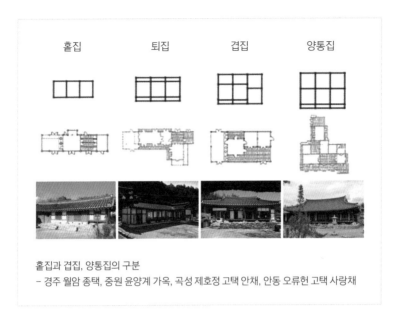

홑집 퇴집 겹집 양통집

홑집과 겹집, 양통집의 구분
– 경주 월암 종택, 중원 윤양계 가옥, 곡성 제호정 고택 안채, 안동 오류헌 고택 사랑채

로 꺾음집을 만들었다. 一자로 길게 이은 집 가운데 내가 본 것은 일곱 칸 집이 최대다. 그보다 큰 경우라면 예외 없이, 대개는 다섯 칸을 넘어서는 순간 꺾음집 형태가 된다.

조선 후기는 농업 발달과 함께 부농 계층이 성장했다. 지주 계급으로 발전하지는 못했지만 생산력이 늘면서 경제력도 좋아지고, 혹은 형편이 확 좋아지지는 않는 대신 가족 수가 늘어 인구가 증가한 것으로 생각된다. 이와 비슷한 시기에 남부 지역에서 겹집이 발달한다. 겹집은 외통집이 뚱뚱해져 부분적으로 양통집처럼 방이 앞뒤로 두 줄인 집이다. 앞서 말한 양통집이 방 전체가 두 줄인 것과 다르다. 부엌—안방—마루—건넌방의 네 칸 구성일 때, 겹집이면 앞

뒤 폭이 두 칸 크기로 뚱뚱해져서 건넌방은 상하방이라고 해 앞뒤로 작은 방 두 개를 두고, 마루는 앞뒤 두 칸 폭으로 터 크게 쓰고, 안방은 앞 반 칸은 툇마루, 뒤 한 칸 반을 방으로 쓰고, 부엌은 다시 마루처럼 두 칸 폭을 다 사용하는 식이다. 네 칸 겹집과 네 칸 양통집은 크기는 비슷할지 몰라도 방의 구성이 다르고, 네 칸 홑집과 네 칸 겹집은 규모가 다르다. 물론 양통집과 겹집은 발생 기원도 분포 지역도 다르다. 한반도 남부 지역에서 겹집이 등장한 것은 빨라도 18세기 말, 19세기 초다. 겹집도 양통집과 마찬가지로 측면 폭이 커지므로 지붕이 커진다. 지붕 재료를 바꾸지 않는다면 지붕틀과 이를 받치는 기둥-보 구조가 튼튼해져야 한다. 부재가 커야 하고, 부재와 부재를 잇는 결합부가 더 정교해야 한다. 동네 목수의 손으로는 어렵다. 조선 후기에 이러한 집이 발달한 데는 집주인의 형편이 좋아진 것에 더해 목수의 기술 수준이 폭넓게 향상된 이유도 있다.

조선 중기에 임진왜란과 병자호란이라는 큰 병란이 있었고, 그 때문에 집을 수없이 새로 지어야만 했다. 절, 향교, 궁궐도 마찬가지다. 임진왜란 이전 건물로 지금 남아 있는 것은 잘해야 서른 동 남짓이다. 전후 복구기가 끝나고 조선 후기에는 빈번한 궁궐 화재로 그때그때 복구 공사를 했다. 그러다 정조 때인 1794~1796년 건설한 화성 신도시는 보기 드문 대단한 건축 공사였다는 점을 잊지 말아야 한다. 마치 조선 초 서울을 건설한 것과 같은 상황이다. 전국에서 물자를 모으고 장인을 모아 2년 4개월 만에 공사를 끝냈다. 공사가

끝난 다음 그들은 어디로 갔을까? 이와 비슷한 전국적인 공사가 고종 초기에도 있었다. 대원군은 권력을 잡자마자 국왕의 권력을 강화하고 권위를 세우기 위해 임진왜란 이후 폐허로 남아 있던 경복궁을 중건했다. 이 공사는 1865~1868년 집중적으로 진행되었고, 전국에서 물자와 인력을 동원했다. 18세기 말 이후 이러한 대규모 건설 행위는 고급 건축 기술이 전국으로 보급되는 계기가 되기 충분했다.

19세기 들어 지은 집은 확실히 앞뒤 폭과 지붕이 커진다. 그래서 먼 데서 봐도 지붕이 크게 잘 보인다. 지금도 순창이나 남원, 나주 등 전라도 지역을 지나다 보면 오래된 한옥은 대개 지붕이 어마어마하게 크다. 흥부가 박을 타서 나오는 '고래 등 같은 기와집'은 이렇게 지붕이 큰 집을 말한다. 한편 안동이나 봉화, 예천 등지의 경북 지역에도 큰 기와집이 많은데, 여기선 집이 日자, 用자 등으로 구성이 복잡하지만 모두 홑집이다. 지붕이 크지는 않다. 이유는 시기가 더 빨라서다. 대개 17~18세기의 집이 많다. 하지만 경상도에서도 경주나 달성 등의 사례에서 보듯, 근대기 부잣집은 겹집 구조가 많다.

● 도시형 한옥의 탄생 ────

1876년 부산을 시작으로 1890년대 말까지 전국에 항구가 개항되면서 도시와 지방으로 새로운 문물이 소개되고, 건축에도 벽돌과 유리, 금속 등 새로운 재료가 쓰이기 시작했다. 단지 새로운 소재만 사용한 것이 아니라 생활 양식에도 작은 변화가 있어서, 욕실이 생기고 변소가 몸채에 붙는 변화도 일어났다. 또 부엌도 편리하도록 입식 개수대를 설치하고, 2층 한옥이 등장하는 것도 20세기 전반 일이다. 한편 이러한 실내 변화는 정확한 시기를 추적하기가 어려운데, 이유는 집이란 주인이 살면서 계속 고쳐나가기 때문이다. 지금 문화재로 지정된 주택도 주민이 편리하게 살도록 욕실과 부엌 등 실내 공간의 변경을 허용한다. 그래서 근대 주택 내부 변화를 추적하는 데는 당대에 발간된 신문이나 잡지 등 문헌 자료의 도움을 받아야 한다.

개항이라 하면 보통 양관(洋館)이라고 해, 외국인이 살던 집이나 사무소, 상점 건물을 먼저 떠올리는데, 그러한 집을 우리나라 사람들이 사용하거나 그 영향을 받아 우리나라 집이 변한 것은 상당한 시간이 흐른 다음이다. 우선은 한옥이 변화했다. 앞서 언급했듯

이 주택 시장에서 한옥은 적어도 1960년대 초까지는 주류를 차지하고 있었다. 개항 이후 수십 년간 일어난 변화는 재료 변화, 실내 공간 변화, 그리고 2층 한옥 등장 등으로 요약된다.

그러다가 사회 전반이 본격적으로 근대화되면서 주택 공급 체계에 큰 변화가 생긴다. 이른바 '집 장수 집'이 등장했다. 1920년대에 등장해 1930년대 이후로 널리 퍼진 이 집 장수 집은 우리나라 주택사를 뒤흔들 만큼 큰 사건이다. 다른 상품들이 그러하듯 주택 역시 원래는 주문을 받아 짓는 맞춤 상품이었다. 그러던 것이 집 장수가 집을 일단 지어놓고 살 사람을 찾는 기성품으로 바뀌었다. 서울 북촌이나 서촌, 성 밖 돈암동, 신촌, 정릉 등지의 한옥 밀집 지역은 대개 이 시기 이후에 건설된 기성품 한옥들이다. 전주나 경주, 광주, 청주, 목포 등지에 있는 한옥 밀집 지역도 마찬가지다. 집 장수들이 1960년대까지 한옥을 지었고, 1970년대 이후 그 자리를 양옥과 아파트가 물려받았다. 아파트는 대표적인 기성품 주택이다. 심지어 짓기도 전에 설계도만 가지고 거래한다. 지금 주문을 받아 짓는 주택은 아무리 크게 잡아도 신축 주택 전체에서 1퍼센트를 넘지 못할 것이다.

집 장수 집은 요즘 아파트처럼 광고도 했다. '가회동, 대지는 ○○평, 전체 ○칸짜리 집을 ○○○원에 팔고 있으니 구경하고 사시오'라는 신문 광고가 등장했다. 집 장수 집이 등장하면서 한옥은 전에 없던 상품성을 갖게 되었다. 우선 집 구성이 표준화된다. 비슷비

숫한 집을 만들었다는 의미다. 누가 들어와 살지 모르는 상태에서 짓기 때문에 집 장수는 미리 어떤 사람들이 사용할 것인지를 예측해야만 한다. 표준적인 가족 구성을 예측하고, 그 사람들의 일과를 가상으로 그려볼 것이다. 이것을 주택사에서는 '형(型)의 탄생'이라고 부른다. 지금 아파트에서 ○○평형, ○베이라고 부르는 것과 비슷하다. 근대기 도시 한옥은 도시 근로자인 가장과 부인, 자녀로 이뤄진 핵가족을 기준으로 삼고, 여기에 가장의 부모 혹은 미혼의 형제자매 등이 함께 사는 확대 가족을 염두에 두었다. 이 과정에서 성인 남자가 일과를 보내던 사랑채가 집에서 사라졌다. 이후로 오랫동안 성인 남성은 아침에 집을 나가 저녁 늦게까지 집 밖에서 시간을 보내고, 낮 시간 동안 집은 오롯이 주부의 공간이 되었다.

상품 가치를 높이기 위해 과시적 고급화 전략이 동원되었다. 구조상의 필요보다 훨씬 큰 보가 그 예다. 가회동 한옥은 대청마루 가운데 잘 보이는 곳에 두께가 두 자(60센티미터) 남짓인 커다란 보를 흔히 사용했다. 실제 구조는 그 절반이면 충분한데 과시용으로 큰 부재를 쓴 것이다. 양옆 보는 그렇게 큰 부재를 쓰지 않는다. 거꾸로 기둥은 훨씬 촘촘하게 둬 두 칸 크기밖에 안 되는 마루를 네 칸 대청으로 만든다. 칸수를 늘리기 위한 것이다. 조선시대에는 일반 주택에서 쓸 수 없던 장식도 사용한다. 기둥 위에 익공 같은 부재를 두고, 도리 사이에도 소로를 두며, 지붕에는 장식 기와를 사용한다. 모두 집 장수 집의 과시적 요소들이다.

표준적인 주택은 생산에도 유리하다. 크기가 같은 부재를 공통으로 사용하면 대량 생산으로 효율성을 높일 수 있다. 더 나아가 아예 현장이 아닌 제재소에서 미리 가공해 가져다 쓰면 비용을 더 줄일 수 있다. 실제로 초기 집 장수였던 개발업자는 제재소를 운영하던 목재상이나 근대 건축 교육을 받은 엔지니어 출신이 주를 이뤘다. 방의 크기를 줄이는 대신 방 숫자를 늘리는 것도 집 장수 집에서 두드러지는 현상이다. 방 개수가 같은 집의 면적이 두 배가량 차이가 나는 경우도 있다. 현재의 아파트라면 바닥 면적으로 규모를 판정하지만, 한옥의 경우 땅은 면적으로, 건물은 칸수로 규모를 지시했기 때문에 생긴 현상이다.

이렇듯 집 장수 집의 상품성은 우리나라 주택사에서 매우 중요한 단계를 차지할 만큼 의미가 크다. 동시에 도시 주거 발달 면에서도 중요한 의미가 있다. 집단으로 진행된 단지형 개발이기 때문이다. 개별 한옥의 변화는 이미 개항 이후 수십 년간 재료와 공간 구성 등 여러 면에서 진행되었으나, 이 시기에 이르러 비로소 불특정 도시인 일반을 향한 집단적 변화가 이뤄졌고, 또 단지로 개발되면서 도시의 경관이 바뀌었다.

흔히 도시는 길과 땅과 집으로 구성된다고 한다. 땅은 개별 필지를 말하고, 길은 그 개별 필지들을 묶어주는 핏줄과 같고, 집은 그 개별 필지 안에 들어서는 건물이다. 그렇다면 도시나 마을을 개발할 때 길이 먼저인가, 아니면 집이 먼저인가? 과거를 생각하면 먼

도시형 한옥이 밀집한 가회동 골목

242

저 경복궁과 종묘와 사직과 남대문, 동대문의 위치를 정하고 그것들을 이어 길을 만들었다. 그래서 길은 꾸불꾸불하고 집을 짓고 난 다음 빈 공간을 이어서 자연스럽게 형성되었다. 이런 구조를 마치 나뭇잎의 잎맥이나 포도송이에 포도알이 매달리는 것같이 생명체의 조직을 닮았다고 해 유기적(organic) 구성이라고 부른다. 그런데 가회동이건, 돈암동이건 단지로 개발된 한옥에서는 길을 먼저 만들고 이에 맞춰 집이 놓이는 구조가 된다.

도시형 한옥이라는 말은 그런 면을 강조한 용어다. 집 장수 집이라 부를 수도 있고 개량 한옥이라고 부를 수도 있지만, 여기에 도시적 의미를 더해 도시형 한옥이라고 부르면 1920~1960년대 지은 역사적 양식으로 자리매김할 수 있다. 온돌, 마루, 부엌을 고루 갖춘 조선시대 주택을 전통 한옥이라 한다면 20세기를 풍미한 한옥 형식은 집단으로 지은 도시형 한옥이다.[34]

34 송인호의 「도시형 한옥의 유형 연구」(서울대학교 박사 학위 논문, 1990)는 도시형 한옥의 건축 유형을 본격적으로 연구한 성과다.

⬤ 도시인을 위한 또 다른 집, 양옥 ────

개항 이후 등장한 양옥의 영향 역시 개별 주택과 주택 단지라는 두 가지 측면으로 나눠 볼 수 있다. 양옥, 그 가운데서도 개항기 외국인의 사무실을 겸한 주택을 양관이라 하는데, 양관이건 양옥이건 대부분 도시인을 위해 도시에 지은 것이다. 농어촌에서 농업이나 어업에 종사하는 사람을 위해 외래 주택을 지은 것은 일본인의 개척 이민이 활성화된 이후의 일이다. 농촌에서는 대개 해방 이후 토지 개혁 과정에서 일본인의 농장이 사라지고 이후 새마을 운동 등을 거치면서 시설들이 거의 사라졌지만, 어촌에는 지금도 일본인이 만든 거리와 집이 도서 해안 지방의 항구 도시에 상당량 남아 있다.[35]

개별 주택으로서 양관은 한옥과 대비되는 외관, 건축 재료, 실내 공간 구성, 난방 설비 등으로 주목받았다. 하지만 흥미로운 관심사였을지는 몰라도 우리나라 주택에 영향을 주었다고 보기는 힘

35 최근 지역 관광 붐과 근대 재인식에 힘입어 일제 강점기 농장과 어촌 일부가 관광지로 보존되는 사례가 늘고 있다. 어촌의 경우 포항 구룡포나 완도 청산도, 그리고 여수 거문도 등 여러 곳이 있고, 농장은 정읍 화호리의 옛 구마모토(熊本) 농장 사례가 있다.

들다. 벽돌이나 유리, 금속 장식이나 부재 정도가 부분적으로 채택되었을 뿐이다. 이후로도 오랫동안 서양식 건축은 주택이 아니라 공적 건물에 한정된 건축 형식이었다. 오랜 기간 한반도의 환경 조건에 맞춰 형성된 주거 양식은 쉽게 변하지 않기 때문이다.

1900년대 초 일본이 한반도에 본격 진출하면서 일본인 관사가 대량으로 지어지기 시작했다. 철도 건설을 위해, 또 주둔군으로 건너온 일본인이 많아졌고, 이들은 대부분 가족을 두고 단신 부임하는 남자들이라 군대 막사 같은 단체 숙소를 지었다. 또 일본인 군인과 관리가 늘어나자 이들을 상대로 하는 상인과 장인도 함께 이주해 남산 아래 일본인촌이 생긴다. 초기 이주자 중에는 과자 장수와 여관업자와 함께 목수가 많았던 것도 눈에 띈다. 이들의 영향 역시 별로 크지 않다. 거꾸로 한반도에 진출한 외국인이 한반도의 기후에 맞춰 그들의 주택을 개량하는데, 가령 일본인이 관사를 지으면서 온돌방을 만드는 식이다. 처음에는 페치카라는 벽난로를 사용했으나 이들도 곧 한반도의 추운 겨울을 이겨내기 위해서는 온돌이 필수라는 점을 깨닫고 이를 관사의 표준 설계에 반영했다.

우리나라 주택사에서 1920년대는 상품화된 한옥인 도시형 한옥과 일반인을 위한 양옥인 문화 주택이 등장하는 중요한 시기다. 즉 한옥과 양옥이 개항과 함께 동시에 등장한 말이라면, 말이 아니라 실체로서 도시형 한옥과 문화 주택 역시 같이 태어난 쌍둥이와 같다. 왜 1920년대인가? 1910년 조선총독부가 설치되고 10년간 강

압 통치에서 벗어나 3·1 운동 이후 한국인의 경제 활동, 사회 활동, 문화 활동에 일정한 틈이 열리면서 근대적 도시화가 진행되었기 때문이다. 1920년대에 일자리와 교육을 위해 지방에서 서울로 사람이 몰리면서 서울은 전례 없는 주택난을 겪게 되고, 이에 맞춰 주택 개발업자들이 등장했다. 1910년대 서울 인구는 18만 명 수준을 유지했으나 1920년대 말에는 28만 명으로 급증한다. 이때 한국인 개발업자는 한옥을 중심으로 개발하고, 일본인 개발업자는 양옥을 개량해 보급했다. 도시형 한옥은 거의 한국인용이었지만 문화 주택은 일본인이 많이 살되 한국인도 살았다. 이런 상황은 1930년대 후반까지 이어진다.

　　문화 주택은 엄밀히 서구식 주택은 아니다. 우리보다 먼저 서구화한 일본인이 서구 주택을 참고해 개량한 것이다. 그래서 받아들일 때 충격이 덜했다. 일본의 근대 주택 변화는 몇 단계를 거쳤다. 우리나라와 비슷하게 전통 일본 주택과 개항 이후 새로 들어온 양관(이진칸異人館)이 따로 존재했고, 이후 이중(二重) 주택이라고 해 응접실과 서재는 양실로 하고 침실과 부엌 등은 일본식으로 하는 중간 단계를 거쳐, 1920년대 문화 주택이라는 새로운 유형을 개발한다.

　　아무리 절충안이라 해도 문화 주택은 한옥과 달라서, 식민 당국은 이를 보급하기 위해 대대적인 선전 활동을 펼쳤다. 아직 대중 매체가 발달하기 전이므로 박람회의 실물 전시가 가장 효과적이었다. 말하자면 모델하우스를 지어놓고 그 자리에서 상담까지 하

柳澤氏の住宅

（背面）

〈15〉……設計事務所を兼ねた住宅

（第五圖）和澤氏住宅設計圖

刷と廣り、且又鐵丹

積めと廣面の木部全金部タール塗にしましたが、これだけで
も若干洋風に見えます。ところが、外觀は洋洋の佛風とし、內部
人れましたので防水用の方角屋根を設け、內部は西洋風の便器を
徐々と上に上に洗濯う色く白いのは此のためです、又仕上げるやうに
仕上げますが一度上げましたが、木骨の日本式にしましたが、木骨でやつて
のでも少しは見えるのが普の鳥めに何ばば見るやうに
或ひは日本風で洋式に見えるやうにしちやうと若んしましたので、そこで外觀

內部　は木骨の日本式にしましたが、木骨でやつて
或ひは日本風で洋式に見えるやうにしちやうと若んしましたので、そこで外觀
る映くるやうがよい日本式に見せるやうにしたのです、そこで外觀

渡機構瓦

（第三圖）（朝）同上

츠루가오카(갈월동)의 아이자와 주택과 도면(『朝鮮と建築』 6집 10호, 1927)

는 식이었다. 문화 주택 단지가 개발된 곳은 대부분 도시 주변부, 옛 한양 도성 앞뒤 경사지에 있는 미개발지였다. 동쪽으로는 광희문 밖 신당동, 서쪽으로는 서소문 밖 충정로 일대, 그리고 나중엔 한강 건너 흑석동까지 문화 주택 단지가 들어섰다. 도시형 한옥 단지가 시내의 옛 주택지, 그리고 동소문 바깥으로 돈암동과 서대문 밖 신촌으로 확장되는 것과 경쟁했다.[36]

　　문화 주택이 한옥과 가장 크게 다른 점은 집중형 주택이라는 점이다. 가운데 마당을 두고 사방으로 집이 들어서는 한옥과 달리, 문화 주택은 가운데 뚱뚱한 건물이 들어가고 사방으로 마당이 들어선다. 그래서 건물을 기준으로 집중형, 분산형 이렇게 구분하기도 하고, 마당을 기준으로는 중정형, 외정형으로 부르기도 한다. 집중형이면서 외정형인 문화 주택은 관사와 함께 이후 소위 '양옥'의 출발점이 된다. 문화 주택 단지에 한국인도 살았다고 했지만 일부 계층에 한정된 일이었는데, 해방 이후 일본인이 빠져나가자 이들이 살던 주택들을 적산(敵産) 가옥이라 해 몰수한 다음 일반인들에게 팔면서 한국인이 살게 되었다. 적산 가옥에 살게 된 한국인들은 우선 다다미가 깔려 있던 방에 온돌부터 설치했다고 한다. 물론 2층 방은 한동안 다다미방으로 남아 있을 수밖에 없었지만 말이다.

———

36　이경아, 『경성의 주택지』(집, 2019)는 20세기 전반기 서울에 새로 조성된 주택지 열두 곳을 조사해, 도시형 한옥과 문화 주택, 관사를 포함한 다양한 근대 주택이 등장한 배경과 건축적 특성, 그리고 도시적 상황까지 자세히 다루었다.

문화 주택은 근대적 건축 계획의 원칙을 여러 곳에 반영했다. 예를 들면 기능주의적 구성 같은 것인데, 각 방을 용도에 따라 구분하고 이 기능에 맞춰 배치와 구성을 계획했다. 거실과 안방 등은 남향으로 창을 넓게 두고, 부엌도 밝고 환기가 잘되게 했으며, 현관과 욕실 등은 북쪽에 두었다. 출입구는 현관으로 모으고 복도를 거쳐 방으로 들어가게 한 것도 새로운 방식이다. 그래서 대문을 열고 마당을 거쳐 마루를 통해 안방과 건넌방으로 들어서는 한옥에 익숙한 사람들에게 문화 주택은 마치 집 뒤로 슬그머니 들어가는 것처럼 어색했다. 하지만 핵가족을 기본 구성으로 삼고 단란한 가족 생활을 동화적으로 묘사한 문화 주택은 그 이국적인 이미지만큼이나 새로운 동경의 대상이 되기도 했다.

● 부엌, 주택 근대화의 주역 ———

전통 한옥 시대에서 근대로 넘어오면서 일어난 변화로 한옥의 변화와 양옥의 등장을 들었지만, 실상 이때 이후 현재까지 지속되는 주택 내부의 가장 중요한 변화는 부엌에 있다. 부엌은 주택 내 생산 공간의 대표라고 했고, 가사 노동을 전담했던 여성 또는 하인의 작업 공간이었다. 근대 사회가 인류에게 가져다준 여러 가지 변화 가운데 빠트릴 수 없는 것이 가족 구성과 관계의 변화이며, 부엌의 근대화 역시 비단 우리나라만 겪은 일이 아니다. 서구의 주거 근대화 과정에서 부엌은 집합 주택 개발과 함께 가장 중요한 주제 가운데 하나였다. 게다가 부엌은 처음부터 위생과 작업 효율이라는 과학화를 표방했기 때문에 한옥과 양옥을 가리지 않고 모든 주택을 대상으로 전개되었다.[37]

부엌 근대화, 그리고 문화 주택 보급 등은 모두 큰 범위에서 생활 개선 운동이라는 사회 운동으로 추진되었다. 문화 주택이나 개

———

37 도연정, 『근대 부엌의 탄생과 이면』(시공문화사, 2020)은 이러한 점에 착안해 근대의 발명품으로서 '근대 부엌'을 새롭게 정의하고, 그것이 어떻게 만들어지고 주택과 가정생활에 어떠한 영향을 주었는지를 밝혔다.

량 주택이라는 말은 건축가가 아닌 언론인이나 문필가 등 문화인들이 먼저 주장했고, 주로 일본을 통해 얻은 경험과 지식을 바탕으로 서구의 근대적 주택 상황을 소개했다. 여성과 어린이 등 가부장 전통 사회에서 소외된 구성원에 대한 배려를 주장하며, 핵가족 본위의 단란한 가정생활을 근대적 가족상으로 만들어냈다. 어린이날을 제정한 것과 마찬가지로 어린이 방을 독립해 줘야 한다는 주장도 이때 처음 나왔다. 건축가 박길룡(朴吉龍)이 신문에 글을 기고하면서 함께 그린 1930년대 부엌 개량안이 남아 있다. 박길룡은 1919년 서울대학교 공과대학의 전신이라 할 수 있는 경성공업전문학교를 제1회로 졸업한 인물로, 총독부 근무를 거쳐 박길룡건축연구소를 연 우리나라의 첫 번째 건축가다. 종로 네거리의 화신백화점과 김연수 주택, 간송박물관이 자리한 보화각 등 한국인을 건축주로 한 건물을 많이 설계했을 뿐 아니라, 발명학회 발족에 앞장서기도 했다. 1932년에는 애국 변호사 이인(李仁) 등과 함께 『과학조선』이라는 잡지를 창간하고 '과학 데이'를 선포하는 등 우리나라 과학 기술 발전에도 기여한 공이 크다.[38] 특히 그는 전공을 살려 주택 근대화에 관련한 제안을 많이 남겼는데, 이 바탕에는 총독부에 근무하던 1920년대

———

38 조선 건축계의 제1인으로 평가받던 박길룡은, 1924년 관립공업전습소와 경성공업전문학교 출신들이 중심이 되어 만든 발명학회에 처음부터 참여했으며, 1933년 기관지 『과학조선』을 발행할 당시에는 이사장으로 중심적 역할을 했다. 그의 주택 개량론은 '생활의 과학화'를 목표로 한 것이었다. 우동선, 「과학운동과의 관련으로 본 박길룡의 주택개량론」, 『대한건축학회논문집』, 제17권 5호, 2001 참조.

第六圖
K尉氏西面見取圖

食器欌

出入門

행주 걸부는곳

調理台

落水

두는곳
도마 칼

쓰레기넣는통

그릇두 는곳

炊口

선반

유리창

벽장

탁자

부두막

1932년도
『동아일보』에
실린 박길룡의
부엌 개량안

초 전국의 주택을 조사한 경험이 있었다.

그림을 자세히 보면 우선 부뚜막 아궁이는 바꾸지 않고 그대로 사용한다. 대신 입식 개수대와 조리대를 만들고 벽에는 찬장을 설치했으며, 작업대 앞에는 큰 유리창을 둬 볕이 잘 들게 하고, 측면으로 역시 유리창 달린 문을 둬 마당으로 드나들게 했다. 그림에 안 나오는 안쪽으로는 집 안으로 연결되는 문이 있고, 그 앞에 상을 차릴 만한 작은 찬마루와 뒤주를 두었다. 이 그림으로도 눈치챌 수 있겠지만 부엌 바닥 높이가 지면과 나란해지는 것도 특징이다. 부엌 바닥과 방바닥 높이에 차이가 생기는 것은 부뚜막 아궁이를 사용하는 한 어쩔 수 없다. 여기서는 아직 방과 부엌의 높이 차는 없애지 못했지만, 부엌 바닥을 마당 높이까지 올리고 출입구를 측면에 둬 바로 들어갈 수 있게 했다. 대신 방 출입은 건물 전면에 계단을 높이

두는 것으로 해결했다. 이승만 대통령이 해방 후 거처했다는 돈암동 돈암장이 이런 구조다.

그뿐 아니다. 해방 이후로도 오랫동안 부엌은 현관과 구분해 별도로 출입구가 있었다. 바닥 높이가 다르고 신발을 신고 바로 들어가는 공간이기 때문이다. 현관이 하나뿐인 아파트에서는 어쩔 수 없이 부뚜막을 포기하고, 취사는 석유나 가스를 사용하도록 했다. 그래도 난방용 연탄 아궁이가 있기 때문에 현관에서 방으로 올라갈 때는 한 단 올라가야 한다.

부뚜막 아궁이를 포기하고 난방과 취사에 다른 열원을 사용하게 된 것은 난방 연료와 취사 연료를 구분하기 위한 것이었다. 땔감이 부족해 난방 연료로 연탄을 보급하고, 취사용으로는 기름이나 가스를 사용하게 한 것이다. 물론 주택에는 이후로도 오랫동안 부뚜막 아궁이가 남아 있었지만, 한편으로 석유 풍로(일본 말 '곤로'로 불렸다)가 취사용 보조 기구로 널리 보급되었다. 그러다가 1970년대 온수 파이프를 이용한 바닥 난방이 개발되면서 더 이상 난방 장치를 집 안에 둘 필요가 없어졌다. 방바닥에 빽빽하게 깐 파이프에 따뜻한 물

연탄 난방을 사용한 홍제동 아파트(1965)

을 흘려 보내면 그 열로 방이 따뜻해지는 것이다. 물을 데우는 보일러는 개인 주택이라면 지하실에, 아파트라면 단지에 따로 보일러실을 설치했다. 그러니 주택의 실내에는 이제 취사용 열기구만 있으면 되고, 부엌 바닥도 더 이상 방이나 마루보다 낮을 필요가 없어졌다.

입식 부엌은 우리나라 부엌 근대화의 상징과도 같다. 어두컴컴한 부엌에 쪼그리고 앉아 아궁이 불을 지키고, 조리를 하고 설거지를 하던 것이 박길룡의 개량안에서는 바로 서서 조리와 설거지를 할 수 있게 바뀌었다. 부뚜막이 사라지면 밥도 서서 지을 수 있고, 부엌 바닥도 재가 날리지 않아 깨끗해진다. 식탁을 놓아 식사 공간을 겸할 수도 있다. 식당 겸 부엌(dining kitchen, DK)은 우리처럼 좌식 생활을 하던 일본과 비교해 매우 늦게 발달했다. 이유는 부뚜막 아궁이 때문인데, 일본은 온돌을 사용하지 않아 입식 솥걸이 가마를 일찌감치 만들었다. 그리고 그 바로 옆 마루에 마련한 식사 공간도 이미 에도 시대에 만들어졌다.

우리나라에서 DK는 부뚜막 아궁이 대신 온수 난방을 이용한 1970년대에 들어선 다음에야 본격화되었고, 그마저도 곧 1980년대에 들어 거실까지 한 공간으로 묶는 거실 겸 식당 겸 부엌(living, dining kitchen, LDK)이 보급되면서 사라졌다. 아녀자나 하인이나 부엌에서 밥을 먹는다는 인식도 DK 보급에 걸림돌이 된 것이 사실이다. 남자가 부엌에 들어가는 것이 흉이 되던 것이 겨우 반세기 전이다. 하루가 멀다 하고 욕을 먹는 아파트지만 아파트가 좋은 일도 했다.

⬤ 온돌이 깔린 아파트의 등장 ———

부엌 근대화는 아무도 예상하지 못한 엉뚱한 결과를 가져왔다. 서구에서 시작한 부엌 근대화가 주로 위생과 가사 노동의 효율성을 중심으로 전개되었다면, 우리나라에서는 이를 뛰어넘어 난방 방식과 취사기구 변화, 바닥의 높이 차 극복, 부엌이라는 공간에 들러붙은 인식 변화, 그리고 식당 및 거실 공간의 통합이라는 주택 전체 구성 변화로 이어졌다. 이 과정에서 결정적인 역할을 한 것이 아파트다. 1970년대까지도 단독 주택은 비록 가정용 보일러를 이용해 온수 난방을 하더라도 부뚜막 아궁이를 버리지 않고 겸해 사용했고, 여전히 부엌 바닥이 방이나 마루보다 낮아 부엌 출입구를 따로 가지고 있었다. 그런데 아파트에서는 그럴 수가 없었다. 우선 현관 외에 부엌 문을 별도로 두기 어렵다. 마당 안에 집이 자리한 것이 아니기 때문이다. 두 번째로 부엌과 방, 거실 사이에 바닥 높이차를 두기 어렵다. 불가능하진 않지만 번거롭고 돈이 많이 들어간다. 그래서 난방 방식이 아파트 보급에 장애가 될 지경이었는데, 온수 난방 방식으로 이 문제를 단박에 해결했다. 1970년대 일이다. 온수 난방은 사실 우리나라에서 고안된 것은 아

255

니다. 바닥 면 전체를 데워 난방을 한다는 발상은 멀리 고대 로마에도 있었고, 바닥이 뜨거운 것이 이상하니 벽면을 데우는 방식도 유럽 여러 나라에 있었다. 이런 난방 방식을 패널 히팅(panel heating)이라고 하는데, 바닥에 온수 파이프를 까는 난방 역시 독일 것을 수입한 것이다. 물론 이후 우리나라에서 기술적으로 크게 개량됐다. 파이프에서 물이 새는 문제나 바닥 면으로 열을 잘 전달하는 문제 등을 개선하면서 현재에 이른 것이다.

부엌이 난방 역할을 하지 않아도 되면서 부엌 바닥은 실내 다른 공간과 높이가 같아졌다. 그전에는 마당에 맞춰져 있었다. 취사는 앞서 보급된 가스레인지를 이용했다. 1970~1980년대 초 아파트를 보면 바닥은 실내 공간과 같은데, 부엌과 다른 공간 사이에는 여전히 구획이 남아 있다. 거실과 부엌은 여닫이문으로 완전히 구분해 별도의 방으로 있다가, 그다음 단계로 유리를 끼운 큰 미닫이문으로 여닫는 단계를 지나, 문은 없지만 커튼이나 간이 주름막으로 때때로 가릴 수 있는 식으로 진행되었다. 부엌과 마루—이쯤 되면 마루라는 말 대신 거실이라고 부르기 시작하지만—사이에 완전히 경계가 없어져 LDK가 널리 보급된 것은 1980년대 중반의 일이다. 겨우 10년 남짓한 시간에 이처럼 큰 변화가 있었다.

바닥 마감재도 마찬가지다. 처음에 부엌 바닥은 리놀륨이나 장판 같은 비닐계 바닥재를 사용했다. 거실에는 그보다 먼저 나무 합판을 깔아서 전통 한옥의 대청마루를 이은 공간임을 분명히 보여

1980년대 아파트에 등장한 LDK(거실 겸 식당 겸 부엌)

줬다. 이런 구분은 부엌을 다른 공간에 비해, 좋게 말하면 더 내밀한 공간, 나쁘게 말하면 더 열등한 공간이라고 보았기 때문이다. 물론 부엌은 여전히 물과 불을 사용하니 튼튼하고 실용적인 재료로 마감해야 한다는 핑계도 있었다. 또 손님이 왔을 때 지저분한 부엌을 보이지 않으려는 것이기도 했다. 그러니 부엌이 지금처럼 거실과 구분 없이 트인 것은 더 이상 집에 손님을 청하지 않게 된 것, 더 이상 집에서 김장을 하지 않게 된 것, 더 이상 부엌에 남자가 들어가도 흉이 아닌 것과 다 함께 일어난 변화다.

 '온돌 마루'라는 획기적인 바닥 재료 출현이 이러한 공간 통합에 크게 기여했다. 온돌 마루는 말하자면 온돌용 나무 바닥재다.

현대 온돌은 콘크리트 슬라브 위에 깐 파이프 안으로 온수가 흐르고, 그 열이 파이프 주변의 보호층과 바닥재를 지나 실내로 올라오는데, 이때 바닥재가 너무 두꺼우면 열이 제대로 올라오지 못한다. 나무일 경우 너무 얇으면 열기 때문에 널이 휘어 쓰기 어려웠다. 그래서 아파트가 된 뒤에도 방과 부엌은 비닐계 바닥재를 쓰고, 나무 쪽널을 깐 거실에는 바닥 온돌 대신 라디에이터를 두었다. 즉 마루로부터 이어온 거실의 품위를 지키기 위해 따뜻함을 일정 부분 포기한 것이다.

온돌 마루는 이를 개선한 것이다. 합판의 일종인데, 여느 경우보다 나무를 얇게 켠 다음 가로세로 직각으로 여러 겹 겹쳐 붙인 것이다. 대개 열 겹 이상 붙인 두께가 2~3밀리미터 정도이니 얼마나 얇게 켜는지 짐작이 갈 것이다. 이렇게 얇게 만들면 열 전달을 잘하면서도 서로 직각으로 겹쳤으므로 휘지도 않는다. 지나서 하는 말이지만 '온돌 마루'만큼 제격인 말이 있을까? 온돌 마루 바닥은 그야말로 온돌이면서 마루인 공간이다. 조선시대 한옥에서는 온돌과 마루가 수평으로 만났는데, 현대 아파트에서 온돌과 마루는 한 몸이 되었다. 물리적 결합에서 화학적 결합이 된 것이다.

온돌 마루는 우선 거실과 부엌에, 그러다 각 침실로 사용 범위가 넓어졌고, 마침내는 확장된 발코니까지 온돌 마루를 깔게 되었다. 온돌과 마루, 부엌이라는 주택의 세 공간 요소가 모두 한 가지 바닥 형식을 갖게 된 것은 의미하는 바가 크다. 온돌 사용으로 공간

이 결합하기 시작했는데, 조선시대에는 각 공간이 한 건물 안에 나란히 연결되는 정도에 그쳤다면, 이제는 큰 공간 하나로 통합되는 것처럼 보인다.

　도대체 무슨 일이 일어난 것일까? 우리나라 주택사를 온돌 사용 이전과 이후로 구분한다면, 온돌 사용 이후 한국 주택은 계속해서 공간 요소의 연결과 통합 강도가 커지는 방향으로 진행된 것으로 볼 수 있다. 그리고 그러한 통합을 이끈 동력은 온돌로 형성된, '신발 벗고 사용하는 깨끗하고, 따뜻하고, 딱딱한 바닥'에 대한 선호를 들 수 있다. 이를 유지하기 위해 여러 공간이 연결되었고, 같은 높이로 조정되었고, 공간적 차이를 줄이며 통합되었다. 그리고 그 통합의 중심엔 마루가 있다. 마루는 원래 사치재인 동시에 선망의 대상이기도 해서, 부엌도 방도 마루와 같은 모습이 되어 이제는 실내 공간 전체가 격식 있는 공간이 된 것이다.

⬤ 다음 세대의 일상 건축 ───

전통 한옥에서 마루는 사치 공간이라고 했다. 초가삼간에는 둘 수 없고, 네 칸 집이 되어야 비로소 가질 수 있다고 했다. 마루라는 말조차 '머리', '마리'와 어원이 같은 '높은 곳'을 의미한다. 근대를 거치면서 일어난 주택 내부의 변화는 결국 부엌이 마루가 되어가는 과정이었다. 가장 열등한 공간이 가장 우등한 공간이 된 것이다.

이렇게 변화한 한국 주택은 과연 미래에는 어떻게 달라질 것인가? 쉽게 예측할 수 없다. 가깝게는 신발을 벗고 깨끗하고 딱딱하며 따뜻한 바닥을 사용한다는 유전자가 지속될지를 묻는 것이고, 적어도 당분간은 그럴 것이라는 게 나의 답이다.

하지만 이 답은 제한적일 수밖에 없다. 주택은 결국 삶과 주거 양식과 관련되기 때문이다. 최근 우리 사회의 변화와 세계적인 흐름을 보면, 과연 미래에도 지금과 같은 가족이 계속 유지될 것인가에 대해 근본적인 질문을 던지지 않을 수 없다. 최소한 근대 산업화 과정에서 만들어진 핵가족은 어떤 형태로든 변할 것으로 보인다. 가족 구성을 인구 재생산이 가능한 최소 규모로 단출하게 하고,

효율적인 노동력 동원을 위해 남녀의 업무를 가정 안과 밖으로 나눠 전담시킨 핵가족 구성은 근대 산업 사회의 산물이다. 그렇다면 모든 가사 노동을 산업화해 가족 구성원 전체가 일을 하고 전체가 서비스를 받아 가정 내외 구분이 없어지는 후기 산업 사회에서 주택 형태는 어떻게 바뀔 것인가? 이에 대한 답이 선행되어야 미래의 주택을 예측할 수 있을 것이다.

주택 근대화는 실내 공간 구성의 변화와 함께 주거 기능의 탈주택화를 가속화했다. 가장 극소화된 주택이랄 수 있는 고시원은 잠자리와 택배 받을 주소를 제공할 뿐이다. 일상적인 사회생활로 눈을 돌리면 개인이 정체성을 확인받기 위해 필요한 것은 실제 거주하는 주소가 아니라 연락이 닿는 핸드폰 번호나 이메일 주소가 되었다. 그러면 미래 사회의 주택에는 무엇이 남을까? 언젠가 비슷한 질문을 받은 적이 있다. 그때 나는 가족이 유지된다면 부엌이 가장 마지막까지 남을 것이고, 가족이 해체된다면 화장실이 가장 마지막까지 남을 것이라고 답했다. 음식을 만들어 같이 먹는 일은 가족의 마지막 의례이고, 화장실은 가장 극단적인 사적 공간이라고 생각했기 때문이다. 앞서 논의한 주택의 공간 형식을 빌려 말하자면, 1인 가구 증가와 이에 따른 소규모 주택의 증가는 다시 방-부엌의 조합을 기대하게 하지만, 배달 서비스 등의 언택트 추세는 방-마루 조합을 촉진할 것으로 예상된다. 유심히 지켜보자.

● 역사의 흔적, 적산 가옥이 남긴 영향 ────

적산 가옥에서의 적산(敵産)은 적의 재산이라는 뜻이다. 1945년 8월 15일 일본이 항복 선언을 하지만 그날 조선총독부가 바로 철수한 것은 아니다. 미군이 진주한 것이 9월이니 그때까지도 총독부 경찰이 치안을 담당했고, 실제로 조선에 있던 일본인이 모두 빠져나가는 것은 다음 해 1월 정도까지다. 돈이나 동산은 가지고 갔지만 땅이나 건물, 공장 설비나 기계 장비 등 부동산이나 큰 장비는 가지고 갈 수 없었기 때문에 일부는 조선인에게 팔아 명의를 바꾸기도 했지만, 원칙적으로 미 군정하에서 일본인의 재산은 모두 몰수되어 국유가 되었다. 이후 국가로 귀속된 재산은 다른 용도로 쓰이기도 하고 정부 예산 마련을 위해 민간에 불하되기도 했다. 적산 가옥은 말뜻으로는 이렇게 국가로 귀속된 일본인의 주택을 의미하지만, 보통은 해방 이전 일본인들이 살던 주택 전체, 혹은 누가 살았든 일본식 주택 전체를 의미하며, 그런 의미에서 일식(日式) 주택이라는 말과 구별 없이 쓰이기도 한다.

일본인들은 1876년 개항 직후 한반도에 진출하기 시작했지만 일부 개항장에 한정되었고, 1880년 서대문 밖에 설치된 첫 공사관도 1882년 임오군란으로 소실되었다. 이후 남산 아래 지금의 명동 남쪽에 공사관을 이전 설치하면서 이 일대가 일본인 거리로 개발되었다. 일본 공사관은 1894년 교동으로 잠시 옮겼다가 그해 겨울 갑신정변으로 소실되고 재차 남산 아래로 돌아왔다. 이후 이곳은 통감부 청사를 거쳐 통감 및 총독 관저로 사용되었고, 1907년 근처에

통감부 청사를 지어 1926년까지 총독부로 사용하는 등 조선 침략의 전진 기지가 되었다. 지금의 서울 애니메이션 센터와 서울특별시 소방 재난 본부 등이 있는 이 일대는 남산 북사면 비탈이어서 조선시대엔 개발되지 않았고, 그 아래 일본인 상업지로 발달한 충무로 일대도 진고개라 해 나막신을 신고 다닐 만큼 땅이 질어 가난한 선비들이 모여 살던 곳이다.

일본의 조선 진출이 활발해진 것은 1905년 러일 전쟁에서 이긴 일본군이 대거 주둔하기 시작하면서부터다. 1905년 아직 5만 명이 되지 않던 일본인은 1940년대 75만 명 수준으로 가파르게 증가했고, 특히 도시에 집중해 전체 서울 인구의 20퍼센트 가까이를 차지했다.

적산 가옥이 도시에서 차지하는 중요도와 의미는 각 도시의 역사적 성격에 따라 다르다. 서울이나 대구, 청주, 전주 같은 역사 도시에서는 중심부를 이미 조선인이 차지하고 있었고, 일부를 식민 정부에 빼앗겨 관사 등으로 개발되기도 했지만 상당 부분이 도시형 한옥 단지로 개발되어 계속 조선인이 거주했다. 일본인 주거지는 성벽 내외 주변부에 형성되었다. 한편 부산이나 인천, 군산, 목포 등 개항장 도시, 그리고 대전이나 이리같이 식민 시기에 새로 형성된 신흥 도시에서는 적산 가옥이 도심부를 차지했다. 그러나 어느 곳이건 적산 가옥이 밀집한 일본인 거리는 자동차가 들어갈 수 있는 반듯한 가로망을 갖추고, 가로수와 가로등, 상하수도 같은 근대적 도시 시설을 구비한 고급 주택지

로 개발된 경우가 많아서 해방 이후에도 우량 주택지로 선호되었다. 이들이 한반도에 건설한 주택은 근대 일본 주택을 그대로 재현한 것으로, 근대식 목조 주택과 서구 주택의 영향을 받은 문화 주택이 대표적인 유형이었다. 근대식 목조 주택은 기다란 복도를 사이에 두고 향이 좋은 쪽에는 방을, 맞은편에는 부엌과 욕실, 화장실, 현관을 두는 형식이 일반적이다. 서민을 위한 주택으로는 여러 세대가 옆으로 나란히 자리한 길쭉한 연립 주택(나가야, 長屋), 부유층 주택으로는 2층 높이를 갖기도 한다. 문화 주택은 가족실과 부엌, 식당, 응접실 등 입식 공간을 적극 개발하고, 퍼걸러(pergola) 같은 서양식 실외 마당이 생기며, 이층집도 훨씬 많다. 집단 관사는 건설 시기와 사용자의 계급에 따라 여러 가지 성격을 활용한 모형을 개발해 사용했다.

실내 공간의 특징은 변소와 욕실을 실내에 둔 것, 복도와 현관이라는 근대적 장치, 방 안의 벽장인 오시이레(押入), 책상을 창에 붙여 쓰는 일본식 가구 배치법, 대문에 초인종을 달아 사람을 불러내는 것 등이다. 이는 이후 한국 주택에도 영향을 미쳤다. 다른 한편 방바닥에 다다미(疊)를 깐다든가 벽면에 장식용 벽감을 설치한 것 등은 한국 주택으로 이어지지 않고 해방 이후 사라졌다. 거꾸로 일본인이 한반도에 집을 지으면서 한국 주택의 영향을 받은 것이 온돌이다. 처음에는 일본식 그대로 집을 지었지만 문제가 많았고, 그래서 러시아의 벽난로 페치카를 들여왔지만 이것으로도 난방 문제가 해결되지 않았다. 그

러다가 온돌의 효용과 가치를 발견하게 된다.

일본인들은 우선 집단으로 짓는 관사에 온돌방을 하나씩 설치했다. 나아가 온돌 장치 일부를 개량하기도 했다. 아궁이 전면에 네모난 철문을 달아 화기가 아궁이 밖으로 나오지 않게 한다든지, 재를 회수하기 쉽도록 불 때는 곳과 재가 떨어지는 곳을 2층으로 나눈 구조 등이 이 시기 일본인들의 고안이다. 학술적인 연구도 시작해, 새로 설치한 경성제국대학 의학부의 예방 의학 교실이 온돌의 위생학적 성능을 연구하기도 했다. 실제로 일제 강점기 한국에서 발행된 유일한 건축 전문지 『조선과 건축(朝鮮と建築)』에 실린 논문 가운데 절반은 온돌에 관한 것이었으니, 온돌에 대한 일본인의 관심이 얼마나 컸는지를 짐작할 수 있다.

이처럼 문화는 서로 접촉하면서 영향을 주고받는다. 근대 초기 한국에 이주한 일본인이 들여온 서양풍 근대 일본 주택은 이후 한국의 새로운 단독 주택 형식인 양옥의 실내 공간 구성에 영향을 주었으며, 집단으로 짓는 관사는 격자형 가로망을 갖춘 주택 단지 계획의 시초가 되었다.

4부

○ 세계와 만나는
한국 건축 문명

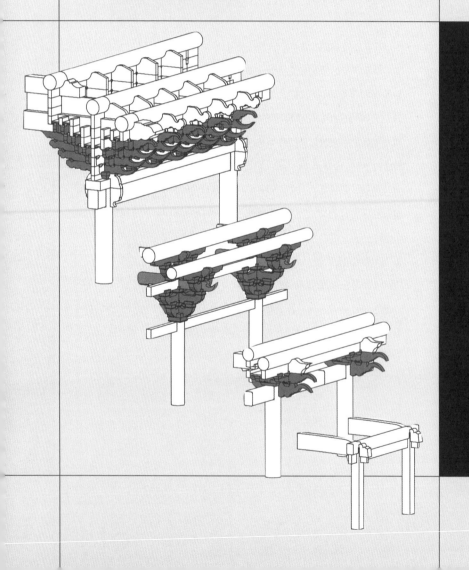

최근 우리나라 영화나 대중 음악이 이룬 세계적인 성과, 그리고 이보다 앞서 반도체와 스마트폰, 조선과 자동차 등 산업 분야에서 우리나라 제품이 세계적으로 약진하는 것을 보면서 과연 우리나라 건축은 언제쯤 그 비슷한 수준에 도달할지 궁금해하는 사람이 많다.

그리 염려할 필요는 없다. 내가 보기엔 지금 짓고 있는 우리나라 건축은 이미 세계에서 뒤지지 않는 최고 수준이다. 물론 이렇게 느낀 것은 몇 년 되지 않는다. 불과 20년 전만 해도, 아니 불과 10년 전만 해도 우리나라 건축물을 볼 때마다 한국적 상황이라는 조건을 핑계 대지 않을 수 없었다. 악조건 속에서 이 정도면 잘한 거라는 식으로 말이다. 그런데 최근 건축은 형태적 완성도나 기술적 성숙도, 도시 상황을 고려하는 태도에 있어서 이전과 비교하기 힘들 정도로 발전했다. 건축가의 수준이 전반적으로 향상되고 층이 두터워진 덕도 있겠지만, 결국은 건축을 만들고 소비하는 환경 전반이 성숙한 결과다.

건축 역사를 공부하는 사람으로서, 그리고 동아시아는 물론 전 세계 건축 문명의 체계 속에서 한국 건축의 시간적 흐름에 주목하는 사람으로서 나는 21세기는 우리에게 커다란 기회가 될 것이라고 예견했다. 예견에 그치지 않고 기회 있을 때마다 그 역사적 필연을 이야기해왔다. 여기에서는 우리 건축 문명이 지나온 흐름을 살펴보자. 한국 건축의 어제와 오늘을 새롭게 보는 기회가 될 것이다.

한국 건축의 시작은 어디일까 ───

건축의 시작을 언제로 볼 것인가는 건축을 무엇으로 볼 것인가에 달려 있다. 자연으로부터의 피난처라는 관점에서 보면 땅을 파고 지붕을 덮고 살 자리를 만든 움집이 시작일 것이고, 대부분이 이 정의에 동의하고 있다. 이 기준에 따르면 터키의 차탈 휘크나 성경에 나오는 예리코의 선사 유적지가 가장 오래된 유적이고, 대개 그 역사는 1만 년이나 된다.

하지만 사고의 범주를 넓혀, 인간이 자연에서 제 존재를 확인하고 주변 환경과 관계 맺는 것으로 건축을 정의할 수도 있다. 그렇게 본다면 건축의 시작은 훨씬 전으로 거슬러 올라간다. 선사인들은 자연 동굴을 사용하면서 벽화를 그려 의미 있는 표식을 남겼는데, 벽화를 그린 동굴은 다른 동굴과 다른 특별한 것이 되었고, 그림 자리는 동굴의 다른 장소와 구분됐다. 이를 건축의 시작으로 보면 벌써 수만 년 전 일이 된다.

한편으로는 건축을 이렇게 정의하면 종교나 예술 행위까지 포함되니 세상만사를 다 건축으로 보자는 것이냐고 비판할 수도 있

다. 물론 다는 아니고 의미 있는 공간적 행위만을 다루자는 것이지만 그래도 좀 넓은 감이 있다. 그렇다면 다시, 의미 있는 구축 행위로 좁혀 생각해보자. 구축이란 쌓아 올리는 것으로, 다른 말로 하면 중력을 거스르는 의도적인 행위를 말한다. 중력은 지구상에 존재하는 모든 피조물에 공통으로 작동하는 기본 조건이고, 그것을 거스르는 구체적인 행위는 누워 있던 돌을 세우는 선돌에서 비롯되었다고 볼 수 있다. 선돌은 원래 존재하던 큰 나무나 높은 산과 달리 인간이 의도를 갖고 일부러 만든 조형물이다. 역시 지역에 따라 차이가 있지만 빠른 것은 기원전 3,000년대에 속한다.

이와 비슷한 시기, 지금으로부터 약 5,000년 전 문명이 좀 더 발달한 지역에서는 자연의 돌을 그저 일으켜세우는 데 그치지 않고 인공적인 형태로 가공하기 시작했다. 흙벽돌을 쌓은 메소포타미아의 지구라트나 돌을 이용한 이집트 피라미드가 그것이다. 이들은 형태부터 자연에 존재하지 않는 특별한 것일뿐더러, 규모 역시 이후 수천 년 동안 비슷한 것이 다시 만들어지지 않았을 정도로 컸다. 그래서 기념비 즉, 모뉴먼트(monument)라고 한다. 이처럼 건축의 기원은 크게 움집, 동굴 벽화, 선돌, 지구라트나 피라미드 등으로 나누어 볼 수 있고, 그 각각은 은신처로서의 건축, 관계로서의 건축, 구축으로서의 건축, 그리고 기념비로서의 건축을 의미한다. 이 가운데 은신처와 기념비가 건축의 두 가지 기원으로 자주 언급된다.

19세기 이래 형성된 전통적인 건축사에서는 예술적 성취가

뚜렷한 기념비 건축을 중심으로 서술하고, 아직도 건축사 책 상당수는 피라미드나 지구라트부터 시작한다. 그러나 은신처 기원에 대한 논의 역시 역사가 만만치 않다. 이미 18세기 예수회 수도사이자 건축학자인 마르크 앙투안 로지에(Marc-Antoine Laugier)는 '원시 오두막' 개념을 들어 건축의 본질이 무엇인지를 되물었고, 이 생각은 이후 현대 건축의 무장식적인 상자형 건축 형태를 낳는 모태가 되었다. 즉 건축의 시작은 장식이나 의미가 아니라 필요와 실용에서 비롯한다는 일종의 근본주의다. 그런 이유로 독일 건축 박물관처럼 많은 건축 박물관이 선사의 움집으로 전시를 시작한다.

선사 움집에 대해서는 문자 기록이 남아 있지 않고, 중국 고전에서도 '성인이 출현해 건축법을 가르쳐주기 전 먼 옛날에는 동굴과 들판에 살았다'[39]는 식으로 얼버무리고 만다. 따라서 움집에 대해서는 발굴에 의존해 접근할 수밖에 없는데, 유적들의 출현 시기는 지역에 따라 차이가 있는 데 반해 형태는 지역 차이가 별로 없다. 워낙 기본적이고 단순한 형태이다 보니 차이라 할 것도 없는 상황이라고 볼 수 있다. 문화권에 따른 지역 차이는 기둥과 벽이 있는 지상 건축이 등장한 이후에야 비로소 뚜렷해진다. 그리고 그 차이가 지역적으로 크게 나무 건축 문명권과 돌 건축 문명권으로 구분된다는

39 　上古穴居而野處 後世聖人易之以宮室(『周易』 繫辭傳). 대개의 고전 구절에서 그렇듯, 이 비슷한 구절은 다른 여러 책에도 글자를 조금 바꾸면서 반복해서 등장한다.

이야기는 이미 다루었다.

　나무 건축 문명권인 동아시아 문명권에서 그나마 구체적인 건축 유물이 등장한 것은 기원전 1,000년대 중반에 해당하는 춘추전국 시기다. 메소포타미아와 이집트가 있는 지중해 문명권이나 모헨조다로 같은 도시 유적을 남긴 인도 문명권에 비하면 2,000년 이상 늦다. 이때 등장하는 고급 건축은 벽과 기둥이 있는 지상 건축이면서 기와와 주춧돌을 쓰고, 또 못과 장식 철물, 접합 철물 등에 철도 사용한다. 즉 철기시대에 들어 비로소 고급 건축이 등장한다고 볼 수 있다. 철광석에서 철을 얻는 제철법은 기원전 15세기경 지금의 터키 지방에 자리한 히타이트 왕국에서 비롯됐다고 알려졌지만, 본격적으로 철을 대량 생산할 수 있게 된 용광로는 기원전 8세기경 중국에서 탄생했다. 이 제철법이 유럽에 전해진 13~14세기까지 중국 문명권은 철을 가장 선진적으로 사용했다. 거대 기념비가 출현하는 시기 지중해 지역에 많이 뒤처졌던 동아시아 지역이 이후 고대와 중세에 오히려 앞선 것은 이렇듯 철 사용 면에서도 드러난다.

　기와와 주춧돌은 거의 동시에 등장한다. 기와는 건물의 용도와 등급, 주인을 표시하는 용도로 사용되었고, 주춧돌은 기와로 무거워진 건물을 받치기 위해 사용됐다. 그 전에는 주춧돌 없이 기둥을 땅에 바로 박았고, 지붕은 풀이나 가죽으로 하늘을 가렸다. 그래서 기원전 2,000년기 말 상나라 도성이던 은허(殷墟)에서는 궁전 터로 추정하는 곳임에도 기와나 주춧돌이 나오지 않는다. 역사 박물

황룡사지 주춧돌과 고구려 막새기와

관에서 선사시대의 연장이나 그릇, 장신구를 전시한 다음 기와를 두는 것은 기와의 아름다움을 높이 평가해서라기보다는, 기와의 등장이 고급 건축의 출현을 의미하고, 고급 건축의 등장이 곧 궁전을 지을 만한 계급이 지역을 다스리는 고대 국가의 성립을 의미하기 때문이다. 즉 기와는 고대 국가 체제의 성립과 관련된 역사적 의미가 크다. 동아시아의 박물관들에서 공통적으로 보는 모습이다.

우리나라에서는 고구려의 옛 도읍지인 만주 지안(集安)의 국내성 유적지에서 처음 기와와 주춧돌이 나타났다. 고구려가 처음 도

읍을 정한 환런(桓因)의 오녀산성에서 국내성으로 천도한 것은 기원후 1세기 초, 혹은 학자에 따라 3세기 초로 언급된다. 성벽과 초석, 기와 등의 유적은 대개 3~4세기 것으로 추정하고 있다. 326년 명문이 있는 기와도 발굴되었다. 이 시기 중국은 220년 한이 멸망한 이후 581년 수가 재통일할 때까지의 분열기로, 특히 4세기에는 한족 왕조인 진(晉)이 남쪽으로 이주하고 북중국은 오호십육국(五胡十六國)이라 해 여러 이민족이 세운 나라들이 흥망을 거듭하고 있었다. 이러한 대혼란기가 5세기 중엽까지 이어졌다. 고구려가 크게 성장하고 한반도 남부에서도 백제와 신라가 세력을 키워가던 시기다.

4~5세기에 걸친 이 시기는 유네스코 세계 유산으로 등재된 고구려의 벽화 고분이 등장하는 시기이고, 백제와 신라 고분에서 금동의 관과 신발 등 장신구가 등장하는 때이며, 또 우리나라 최고의 금석문으로 꼽히는 광개토대왕비 같은 금석문이 출현하는 시기다. 그리고 무엇보다 불교가 한반도에 전래된 시기다. 고급 건축은 강력한 지배 집단과 함께 등장했으며, 건축 이외 관련 예술 전반의 성장을 동반한다. 가장 좁은 의미에서 한국 건축은 이 시기부터 시작되었다고 볼 수 있다.

불교와 만난 고급 건축의 전파 ────

불교는 동아시아 건축 문명권에 전에 없던 두 가지 전통, 즉 조형에 대한 전통과 높이에 대한 전통을 가져왔다. 형상보다 문자가 우위를 차지하는 것은 동아시아 문명의 큰 특징인데, 이는 역설적이게도 형상을 따라 만든 상형 문자로 더욱 강화되었다. 높이에 대한 시도는 전혀 없었다고 할 순 없지만, 땅 전체를 다져 기단을 높이 쌓는 정도에 그쳤다. 그러다가 탑과 불상이라는 불교 예술이 서역으로부터 전래되면서 그 수용 과정에서 새로운 시도들이 일어났다. 중국에는 불교가 1세기 중엽 한나라 때 전래됐지만 왕실이 적극적으로 수용한 것은 4세기 이후 북방 민족 왕조부터였다. 거대한 석굴과 불상 조성이 이 시기에 비로소 시작되었다. 인도에서도 석가모니가 열반에 든 후 수백 년 동안 무불상(無佛像) 시기가 이어지다가 기원 전후로 비로소 불교 예술이 등장하고, 이것이 고원과 사막을 넘어 중국에 전래되는 시간을 고려하면 중국에서 4세기에 본격적으로 탑과 불상이 만들어지는 것은 앞뒤가 맞는다.

고구려에 불교가 전래된 것이 372년, 백제는 384년의 일로

기록되어 있다. 각각 소수림왕 2년과 침류왕 원년이다. 고구려는 오호십육국 가운데 하나인 전진(前秦)의 왕 부견(苻堅)이 승려 순도와 함께 불상과 불경을 보내왔다고 하고, 백제에는 남조 국가인 동진(東晉)으로부터 서역승 마라난타가 와서 불교를 전래했다. 372년 전진은 북중국의 패권을 거의 장악한 대국으로 성장했고, 384년 동진은 그 전해 전투에서 전진에게 승리함으로써 남중국의 안녕을 확보했다. 각각 전성기에 한반도에 우호 세력을 확보하고자 하는 시도로 불교를 소개한 것으로 보인다. 그것도 새로운 왕의 즉위에 맞춰서. 이를 보면 불교는 국가에서 국가로 전수되는 외교적 선물과도 같았음을 짐작할 수 있다. 그러나 이후의 수용 과정은 두 나라가 달라서, 고구려는 불교를 받아들인 그해 유교 교육 기관인 태학을 설치하고 그 다음 해 율령을 반포하는 등 고대 국가의 기틀을 갖춰 5세기 광개토대왕과 장수왕으로 이어지는 전성기를 이루지만, 백제는 불교를 수용한 침류왕이 재위 2년 만에 죽고 왕위 계승을 둘러싼 갈등이 이어지면서 결국 고구려에 한성을 빼앗기고 475년 공주로 쫓겨 간다.

한성 시기 백제 유적이 토성과 규모 작은 적석총 정도에 그치는 것은 이처럼 고구려에 비해 고대 국가로의 발달이 늦었기 때문이다. 지금 서울에 남아 있는 백제 유적은 풍납토성이나 몽촌토성, 그리고 석촌동의 고분군 정도지만, 고구려는 지안의 국내성과 위나암산성, 장군총과 태왕릉, 광개토대왕비를 비롯해 427년 평양으로 천도한 이후에도 안학궁성 같은 대형 건물 유지를 남겼다. 또 평양에

는 정릉사지와 금강사지, 상오리사지 같은 대형 사찰 유적도 있다. 이들은 우리나라 불교 사찰 유적 가운데 가장 이른 시기의 것이면서 다른 나라에서 볼 수 없는 고구려의 독특함을 보여준다는 점에서 중요하다.

　　고구려 사찰의 가장 큰 특징은 팔각 목조탑이다. 팔각탑은 대개 목조로 원형을 만들고 싶을 때 사용하는 형태다. 나무로는 둥근 집을 만들 수 없으니 각재로 최대한 둥글게 팔각을 만든 것이다. 혹은 둥근 하늘과 네모난 땅의 사이에 있으면서 하늘과 땅을 연결한다는 의미에서 그 중간 형태인 팔각형을 택했다는 해석도 있다. 하지만 어떤 이유건 실제로 팔각형으로 목조 건축을 만들려면 수평으로 가로로 놓이는 부재를 45도로 예리하게 깎아 짜맞춰야 하기 때문에 쉬운 방법이 아니다. 만들기도 어렵고 짓고 난 다음 구조적 강성도 약하다. 실제로 지금 우리가 보는 팔각 건물은 경복궁 집옥재의 팔우정, 환구단의 황궁우, 탑골공원의 팔각정 정도이고 이들은 모두 조선 말 고종 대에 만든 것들이다. 대신 돌로 만든 단일 부재의 경우는 팔각으로 가공한 것이 많아서 쌍영총 기둥도 팔각이고 석굴암에 있는 기둥도 팔각이다. 평양에 있는 고구려 절터 세 곳의 팔각 탑지는 한 변이 8미터 남짓 되는데, 중국 목탑을 참고해 높이를 추정하면 대략 50~60미터가 된다.

　　고구려 사찰의 두 번째 특징은 탑을 가운데 놓고 그 둘레에 동, 서, 북쪽으로 금당을 둬 불상을 모시는 배치 방식이다. 탑 하나

에 금당을 여럿 두는 것은 신라 황룡사지도 같았지만 여기처럼 동, 서, 북쪽을 에워싸듯 배치하지는 않았다. 오히려 가장 비슷한 사례는 일본 나라(奈良) 분지 남쪽의 옛 후지와라 도성 터에 있는 아스카테라(飛鳥寺)에 보인다. 6세기에 세워진 아스카테라는 일본에서 가장 오래된 불교 사찰 두 곳 가운데 하나로, 다른 하나는 오사카에 있는 시텐노지(四天王寺)이다. 시텐노지는 중문, 탑, 금당, 강당이 남북으로 일렬로 늘어선 백제식 사찰 배치가 특징이다. 고대 일본에 불교가 전해진 두 경로를 그대로 반영하고 있어서 흥미롭다.

이처럼 사찰의 배치 형식만 가지고도 고대의 문명 전파 과정을 엿볼 수 있는 것은 고대 초기 건축을 만드는 일이 그만큼 어려웠기 때문이다. 움집이야 누구나 어느 지역에서 만들던 비슷한 모양이지만 고급 건축은, 특히 처음 짓는 상황에서는 앞선 것을 그대로 따라 할 수밖에 없는 것이다. 근대 초기 서양 건축을 짓기 위해 서양인 기술자를 고용하고, 모양도 그대로 따라 한 것도 마찬가지다. 실제로 고구려와 백제는 일본에 단지 불상과 불경을 전했을 뿐 아니라 절을 짓는 기술자도 파견했다. 중국에서 우리나라에 처음 불교가 전래될 때도 상황은 비슷했을 것이다.

고구려의 일탑다금당식, 백제의 일탑일금당식 배치 외에 고대에 유행한 또 다른 배치 형식이 금당 앞에 탑을 두 개 나란히 두는 쌍탑식 배치다. 불국사에서 대웅전 앞에 3층 석탑과 다보탑이 나란히 것이 이런 예다. 이 배치법은 당나라에서 시작해 우리나라와

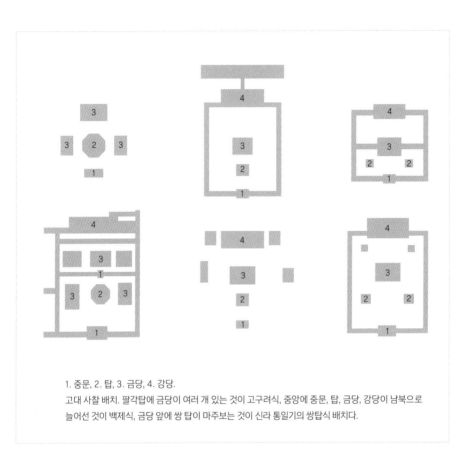

1. 중문, 2. 탑, 3. 금당, 4. 강당.
고대 사찰 배치. 팔각탑에 금당이 여러 개 있는 것이 고구려식, 중앙에 중문, 탑, 금당, 강당이 남북으로 늘어선 것이 백제식, 금당 앞에 쌍 탑이 마주보는 것이 신라 통일기의 쌍탑식 배치다.

일본에 전해졌다. 다만 늦게 생긴 대신 전파 속도가 훨씬 빨라, 경주의 사천왕사지는 679년, 감은사지가 682년인데, 후지와라에 있었던 옛 야쿠시지(本藥師寺)가 698년 완공이니 시차가 거의 없다. 항해술이 발달해 7세기 초가 되면 일본이 수나라와 당나라에 바로 사절을 보내는 등 직접 활발하게 교류한 영향도 있을 것이다.

고대 건축의 성숙,
미륵사와 황룡사 ———

백제와 신라는 고구려에 비해 고대 문명이 늦게 형성되었지만 7세기에 이르러 고구려가 이룬 성취를 뛰어넘어 대규모 사찰을 조영한다. 익산 미륵사와 경주 황룡사가 그 예다. 미륵사와 황룡사는 단순히 한 사찰로 보기에는 너무 크다. 고구려 정릉사도 동명왕릉을 지키는 관리 시설과 사찰이 함께하는 큰 복합 시설이지만, 미륵사와 황룡사는 면적이 가로세로 수백 미터에 달해 왕궁에 버금가는 크기다. 평양 천도 후 지은 고구려의 궁성 안학궁이 사방 600미터 남짓이었다면, 황룡사는 회랑을 두른 중심 구역만 가로 180미터에 세로 160미터 정도이고 담장으로 둘러싼 사찰 전체는 가로, 세로 각 300미터 가까이 된다. 미륵사는 따로 담장 유구가 발굴되지는 않았지만 역시 회랑을 두른 중심 영역의 크기가 가로세로 185미터, 162미터이니 전체 규모는 황룡사와 비슷했을 것이다. 조선시대 경복궁도 가로 500미터, 세로 700미터 정도다. 그러므로 미륵사와 황룡사는 대체로 궁성의 4분의 1정도인 거대한 사찰이었다.

황룡사는 553년에 처음 짓기 시작했지만, 574년 장육존상(丈

六尊像)을 만들어 584년에 이를 수용할 큰 금당을 짓고, 645년 마침내 9층 목탑을 완성함으로써 대형 사찰로 성장했다. 진흥왕부터 선덕여왕까지 4대에 걸쳐 100년 가까이 걸린 것이다. 미륵사지는 600년경 짓기 시작해 서탑을 세운 638년을 전후로 완공된 것으로 보는데, 황룡사보다 시작은 늦었지만 완공은 빨랐다. 더욱이 당시 수도인 부여가 아니라 익산에 세웠다는 점이 특이하다. 이에 대해서는 장차 익산 천도를 계획하고 있었다는 이야기가 설득력 있고, 실제로 부근의 왕궁리(王宮里)에서 궁궐 관련 시설로 보이는 유적도 발굴되었다.

미륵사와 황룡사는 짓는 데도 오래 걸렸지만, 근대 이후 그 터를 발굴하는 데도 그 이상 긴 시간이 걸렸다. 정확한 규모와 형태를 추정하는 연구가 지금도 계속되고 있으니 현재 진행형이라고 표현하는 것이 맞을 것이다. 불교 국가인 고려는 물론 조선 전기까지도 사찰은 규모가 줄어들지언정 여전히 운영되었을 텐데, 이렇게 큰 절터의 전모를 파악하는 데 왜 이렇게 오래 걸린 것일까? 일차적으로는 20세기 초 처음 두 절터를 조사한 일본인 학자는 물론, 해방 이후 우리 학자들도 사찰이 이렇게 크리라고는 감히 생각하지 못했기 때문이다. 1980년대에야 비로소 전체 규모에 대한 윤곽이 서고 본격적으로 발굴 조사를 진행했다.

아직도 우리는 우리의 고대와 중세 전기에 대해 모르는 부분이 많다. 한강에 도읍을 두었던 시기의 백제를 본격적으로 공부하기 시작한 것도 1980년대 이후이고, 고구려가 한강에 진출했다는

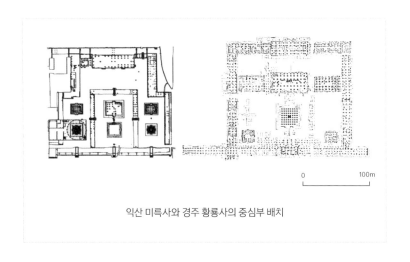

익산 미륵사와 경주 황룡사의 중심부 배치

것을 유적으로 확인한 것은 그 이후의 일이다. 가야에 대해서는 여전히 잘 모르고, 고려 도읍 개경이 어떠한 모습이었는지에 대해서도 모르는 것이 많다. 경우에 따라서는 상대적으로 익숙한 조선 후기 관련 지식, 그리고 다른 시대보다 조선 후기가 가장 발달했을 것이라는 오해가 그 이전을 올바르게 해석하는 데 장애가 되기도 한다. 그래서 황룡사탑의 높이가 80미터에 달한다는 문헌 기록이 있어도 오랫동안 믿지 못했고, 미륵사와 황룡사의 규모 역시 중심부 일원으로 작게 가늠했다. 게다가 미륵사와 황룡사는 세 나라의 각축이 치열했던 7세기 중반 설립됐고 백제는 이후 한 세대가 지나지 않아 멸망했기 때문에 더더욱 믿기 힘들었을지 모른다. 하지만 다르게 생각해보면 7세기 중반 세 나라는 한반도에서 어깨를 부딪치며 싸울 정도로 성장했고, 이 두 사찰은 그러한 국력 경쟁의 성과물이 아니었을까?

석탑에서 발견한 한국 건축의 전통 ───

건축은 아니지만 불교와 함께 전래된 불상과 불탑은 우리의 조형의 전통에 중요한 영향을 주었다. 특히 건축물을 모방해 만든 불탑은 고대 건축을 살피는 데 중요한 자료가 된다. 인도의 반구형 스투파가 중국에서는 다층 누각 형태로 바뀌면서 중국의 주된 건축 재료인 나무탑이 나오고, 이 모양을 본떠 벽돌이나 돌로 쌓은 전탑과 석탑도 만들어졌다. 물론 중국에서도 불교 전래 초기에는 인도식 반구형 석탑을 지었다는 기록이 그림 자료로 남아 있고, 그 외에도 여러 가지 초기 형식의 탑이 나타났지만 결국은 재료와 관계없이 모두 목조 건축형태를 모방한 것으로 정리되었다. 다만 왕조와 시기에 따라 사각형이나 다각형, 혹은 단층형과 다층형, 이형 등으로 유행한 양식 차이가 있었을 뿐이다.

우리나라에서는 불교 전래 초기인 4~7세기는 목조탑이 활발하게 건설되었으나, 7세기 이후 석탑을 많이 지으면서 8세기가 되면 거의 석탑만 짓는 상황이 된다. 전탑이 아니라 석탑이 유행했다는 점이 중국과 다른데, 이는 두 나라의 자연환경에서 비롯한 결과다.

목조 건축의 처마 선을 닮은
정림사지 석탑의 지붕돌

벽돌을 만들려면 좋은 황토도 필요하지만 그보다도 벽돌을 구울 연료를 확보하는 것이 관건이다. 우리나라엔 중국처럼 석탄이 많지 않았다. 한편 이웃한 일본에서는 목조탑이 두드러지게 발달했는데, 이 역시 일본의 풍부한 목재 사정에 힘입은 바다. 일본은 강수량이 많고 사계절 기온 차도 상대적으로 작아 나무가 자라기에 적합한 환경이다. 이뿐만 아니라 히노키(檜)나 스기(杉)같이 건축 재료로서 강도와 가공성이 적당한 목재도 풍부하다. 따라서 일본은 크고 좋은 재목을 이용한 목조탑이 발달했을 뿐 아니라, 불상 등의 조각에도 목조상에 특히 강점을 보였다.

한·중·일 세 나라의 고대 건축 문화가 많은 부분을 공유하면서도 동시에 큰 차이를 보인다는 이야기를 할 때 흔히 드는 예가

중국의 전탑, 한국의 석탑, 일본의 목탑이다. 중국에서는 세 가지 재료를 모두 사용해 불탑을 지었고 아마도 전래 초기에는 한국과 일본에서도 이 세 형식이 다 사용되었을 것이다. 하지만 이후 각 지역에 적응하는 과정에서 중국은 벽돌을, 한국은 석재를, 그리고 일본은 목재를 주재료로 채택했고, 각 재료의 성질에 맞춰 미학도 미감도 달라졌다고 보는 것이다.

　석탑을 만드는 데는 시행착오를 많이 거친 것으로 보인다. 백제의 미륵사지 석탑은 석재를 목재 크기로 잘라 목조탑 짓듯이 만들었고, 신라의 분황사지 모전석탑은 석재를 벽돌 크기로 잘라서 마치 전탑을 짓듯이 석탑을 쌓았다. 첨성대가 벽돌 모양으로 돌을 잘라 층층이 쌓아 만든 것과 같다. 목조 탑을 흉내 내는 것보다는 벽돌 탑을 모방하는 것이 석탑에 조금 더 유리했겠지만, 이것 역시 석재가 가진 특성을 제대로 살리지 못한 것이다. 즉, 돌을 나무 기둥이나 보처럼 가늘고 길게 잘라 조합하는 것은 돌의 성질을 제대로 살리지 못하는 것이고, 돌을 벽돌처럼 작게 잘라 사용하는 것도 마찬가지다. 석재를 큰 덩어리로 잘라서 석탑 각층의 몸체부와 지붕부를 1~4개 정도의 큰 돌로 만들 때 비로소 재료의 특성에 맞는 것이라고 할 것이다. 백제의 정림사지 석탑에 처음 이러한 제작법이 보인다. 흥미로운 점은, 고구려와 백제처럼 목탑의 초기 전통이 강한 지역에서는 같은 석탑이라도 목탑의 비례를 따라 각 층 지붕돌의 처마가 얇고 날렵하게 많이 튀어나가는 데 비해, 전탑의 영

향이 강한 신라 지역 석탑은 지붕돌이 뚱뚱하고 처마도 뭉툭해진다. 이것을 목탑계 석탑, 전탑계 석탑이라고 나누고, 다른 말로 백제계 석탑, 신라계 석탑이라고 부를 수도 있다. 실제로 전탑과 모전석탑은 경상도 지역과 죽령 이북의 남한강 수계에 집중해 있으며, 신라의 석탑은 전탑과 비례가 비슷하다. 불교가 늦게 전래된 신라에서는 초기 목탑이 크게 유행하지 못한 채로 전탑이 소개되었고, 또 당나라에서 크게 유행한 전탑의 영향이 상대적으로 강하게 남아 있었다. 그런데 신라가 삼국을 통일하면서 신라의 석탑이 전국으로 퍼지고 이후 우리에게 익숙한 석탑 형태의 바탕이 된 것이다.[40]

흔히 신라 전형탑이라고 부르는 형식은 이렇게 등장한다. 상하로 2단 기단을 만들고 그 위에 3층을 쌓아 올린 것으로, 불국사의 3층 석탑이 대표적인 사례다. 높이는 대개 7~8미터 정도의 수준으로 줄었지만, 주위 불전이나 회랑 등의 높이를 감안하면 전체적으로 어울리는 크기다. 각층의 몸돌과 지붕돌을 각각 돌 한 장으로 만들고, 지붕돌 처마는 아래 5단 주름을 주고 지붕면을 가파른 경사면으로 내리고 추녀 끝을 살짝 들어올려 처마 곡선을 강조한다.

40 8세기 중엽에 완성된 전형탑의 정형은 정사각형 평면에 기단이 상하 2층이며, 그 위 탑신이 3층이고 정상부에는 노반 위에 상륜을 올린다. 기단은 장대석으로 만들어 면석에 기둥을 모사하고, 탑신의 몸돌과 지붕돌은 각각 돌 한 장으로 만드는, 지붕돌 아랫면에는 계단식으로 깎은 5단 받침이 있다. 그 윗면은 경사진 지붕 모양으로 하는데 가운데 상층의 몸돌을 받는 굄을 새긴다. 정영호, 『한국의 석조미술』, 서울대학교 출판부, 1998 참조.

첫 번째 고전기, 새로운 조형의 완성 ───

신라 통일 직후에 만든 감은사지 석탑과 신라 후기의 전성기라 할 8세기 중엽의 불국사 3층 석탑을 비교해보면 같은 형식 사이의 미감 차이를 뚜렷이 느낄 수 있다. 조성 시기로 보아 감은사탑은 형식이 만들어지는 초기, 불국사 3층 석탑은 절정기의 완성형이라 할 수 있다. 미감을 객관화해 설명하기는 어렵지만, 사람으로 표현하자면 감은사탑은 남성적, 불국사 3층 석탑은 상대적으로 여성적이다. 문제는 불국사 3층 석탑이 바로 옆에 다보탑과 함께하므로, 이 상황에선 다보탑에게 여성적이라는 표현을 양보할 수밖에 없다는 것이다. 다보탑과 비교하면 감은사탑도 불국사 3층 석탑도 남성적이라고 말할 수밖에 없는데, 그렇다면 이 차이를 어떻게 표현하면 좋을까? 굳이 비유한다면 감은사탑이 근육질 남성이라면, 불국사 3층 석탑은 호리호리하고 날씬한 미소년이라고 할 것이다. 마치 서구 고전 건축의 오더를 표현하면서 이오닉 오더가 여성이라면 코린티안 오더는 미소녀를 연상시킨다고 했던 것과 비슷하다.

감은사탑은 삼국 통일을 완수한 문무대왕을 위해 지은 절이

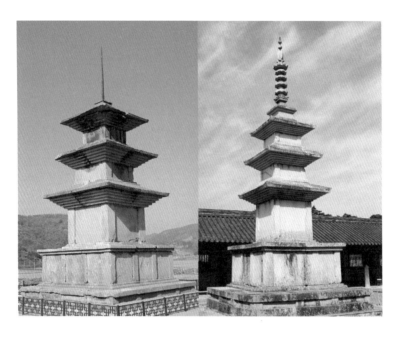

감은사지 석탑과 불국사 3층 석탑의 형식과 비례감

다. 660년 백제, 668년 고구려, 676년 당과의 계속된 전쟁이 끝난 직후 682년에 세웠고, 아직 전쟁의 기억이 남아 있던 무렵에 조성된 것이다. 이때는 목탑을 만들던 가장 마지막 시기이기도 해서 아직까지 목조 건물 같은 뚱뚱한 비례가 남아 있다. 8세기 이후 신라는 더 이상 목탑을 짓지 않는다. 순전한 석탑 시대가 도래했고, 이 상황에서 8세기 중반 불국사 3층 석탑이 제작된다. 전쟁이 끝나고 100년 가까이 지나 동아시아에서 보기 드물게 장기간 평화가 이어지는 가운데에 지어진 것이다. 보기에 따라선 요염하다고까지 할 수 있는

이 절정의 비례는 형식의 완성을 선언하는 것이었고, 당대인의 미감이 얼마나 성숙했는지를 보여주는 증거다.

　예술 세계가 가혹한 것은, 이렇게 한번 완성된 비례감은 형식이 바뀌지 않는 한 되풀이되지 않는다는 점이다. 전국을 통일한 신라는 지방 경영을 위해 전국을 9주로 나누고 5소경을 설치해 백제와 고구려의 유민을 이주시켰다. 불교는 신라의 전국 지배를 선전하고 통합을 강화하는 수단이 되었고, 전국에 걸쳐 신라식 사찰이 건립됐다. 고대에 도읍이 아닌 지방에 사찰을 만드는 것도 이 시기에 본격화된 일이다. 신라의 탑이 경주를 벗어나 전국으로 퍼져나갔으며, 그래서 전형탑이라는 이름도 얻을 수 있었다. 그런데 똑같은 형식이어도 불국사 3층 석탑이 이룬 예술적 성취를 다시 보여준 사례는 없다. 그저 아류만 있을 뿐이다. 비슷비슷한 3층 석탑의 홍수 속에 존재감을 드러내는 방법은 불국사 다보탑이나 화엄사 사사자(四獅子) 3층 석탑처럼 아예 다른 형식을 취하는 길밖에 없었다.

　그러는 과정에 생겨난 것이 9세기 승탑이다. 고승의 사리탑인 승탑은 선종 발생 이후에 승려에 대한 신앙이 생기면서 만들어졌다. 신라 말이 되면 경주와 먼 지방에서 지역 세력들이 성장해 민란이 반복된다. 견훤이나 궁예, 왕건이 그러하듯 이들은 자신을 후원하는 독자적인 불교 세력을 키웠고, 거꾸로 선종 세력 역시 경주 중심의 불교 세력에 대항해 독자적인 후원자를 찾았다. 이렇게 지방 세력이 형성되는 과정에서 생겨난 승탑은 새로운 실험인 만큼 불

탑과 다른 조형 원리를 추구했고, 불국사 3층 석탑에서 얻을 수 없는 새로운 미학을 실현했다.

　　대표적인 것이 868년 화순 쌍봉사에 세운 철감선사 승탑과 탑비다. 승려의 무덤인 승탑은 팔각당형, 팔각 건물 모양이다. 과거 고구려 목탑에서 실험한 팔각형이 다시 등장했으며, 다층이 아니라 단층 건물을 본뜬 점이 다르다. 탑비는 묘비를 말하며, 비문을 새긴 몸돌을 가운데 두고 거북 모양 받침돌[龜趺]이 아래를 받치고 위에는 이무기[螭龍]가 엉킨 머릿돌을 둔 형식이다. 이러한 비석 형태는 태종무열왕릉비에 처음 나타나며 당나라 양식을 차용한 것이지만, 거북 받침돌은 다른 곳에서 찾아보기 힘든 독특한 형태다. 거북 받

화순 쌍봉사 철감선사탑과 탑비

침돌은 영원히 하늘을 나는 상상 속 거북이를 묘사한 것인데, 크기는 충주 미륵대원에 있는 것이 가장 크고 세밀하기로는 태종무열왕릉비의 조각이 더 뛰어날지 몰라도, 생생하게 살아 있는 거북의 느낌은 철감선사 탑비를 따라올 것이 없다. 금방이라도 날아오를 듯한 발을 살짝 든 모습은 철감선사 탑비의 거북 받침돌이 유일하다.

3층 석탑과 다보탑이 있는 불국사, 그리고 석굴암을 만든 8세기 중엽은 우리 조형 역사에서 금자탑과 같은 절정기였다. 특별히 그 시대 사람들이 뛰어났다는 것이 아니라, 그 즈음 고대 사회의 생산체계가 만들어낼 수 있는 기술적 성숙도와 사회 구성체가 요구하는 조형적 열망이 딱 적절한 수준으로 만났다고 보는 편이 정확할 것이다. 건축은 대규모 장치 예술이고, 그러면서 실용 예술이기도 하기 때문에 사회적 환경에 의존하는 바가 크다. 단지 섬세한 사고나 혹은 한두 사람의 의욕과 후원만으로는 성과를 볼 수 없다는 말이다. 시기별 산업 발전 단계에 따른 생산 양식을 반영해야 하고, 사회 구성원 일반의 합의를 얻어야만 비로소 실현될 수 있다. 그러므로 간단히 왜 불국사 3층 석탑을 만든 사람들이 다시 그렇게 만들지 못했느냐는 비난은, 왜 이 시기에 다시 피라미드를 만들지 않느냐고 탓하는 것만큼 시대착오적이다.

모든 예술적 성과는 다 시대적인 산물이고 그 시대 안에서 정당한 것이다. 그럼에도 시대를 뛰어넘는 걸작이 있고 우리는 이를 고전이라고 부른다. 즉 고전은 당대의 조건 속에서 이뤄낸 성취이면

서도 시대를 뛰어넘는 보편성을 획득했을 때 붙는 찬사이며, 그러기 위해서는 시대만이 아니라 지역도 뛰어넘어야 한다. 아니, 시대를 뛰어넘으면 자연히 지역도 뛰어넘는다. 8세기 중엽 신라가 이룬 예술적 성취는 유라시아 대륙의 동쪽 끝에 위치한 경주 지역 사람들이 그때까지의 경험과 지식을 총동원해 만들어낸 예술적 성취의 총화다. 그러면서 8세기 경주라는 시공간을 뛰어넘어 고전이 된 것이다. 이 시기 예술이 어떻게 고전이 될 수 있었는지에 대해선 다른 시기와 함께 차차 보기로 하자.

석탑으로 보는 중심주의 해체와
새로운 양식의 성장 ————

9세기부터 시작된 경주 중심주의의 해체와 새로운 지방 양식의 성장은 석탑에서도 나타났다. 충청도와 전라도 등 옛 백제 땅에는 다시 백제계 석탑이 지어졌고, 다른 지역에서도 신라 전형탑 양식에서 벗어난 이형탑이 다양하게 등장하기 시작했다. 부여의 무량사 5층 석탑, 부여 장하리 3층 석탑, 서천 비인 5층 석탑, 익산 왕궁리 5층 석탑, 정읍 은선리 3층 석탑 등이 고려시대의 백제계 탑이다. 기단이 낮고 각층 지붕돌의 처마가 얇고 길게 뻗는다.

고려시대에 들어서면 신라 전형탑 양식이 더 약화된다. 층수도 신라의 3층탑 대신 5층탑이 기본이 된다. 물론 사찰 건립을 국가나 왕실이 독점하지 않고 지역 세력이 후원하는 상황이 이어졌기 때문에 전국의 탑 형식이 일제히 바뀐 것은 아니지만, 11세기 초가 되면 개경을 비롯해 전국에 5층탑과 7층탑이 건립되며, 고려 후기에는 9층탑, 10층탑, 13층탑 등 고층 탑들이 세워진다. 층수가 늘어났다고 전체 높이가 크게 커진 것은 아니다. 묘향산에 있는 보현사 9층 석탑은 6미터밖에 되지 않고, 최고층을 자랑하는 보현사 팔각 13층

석탑도 8.6미터 정도다. 강원도 평창에 있는 월정사 9층 석탑이 가장 높아서 15미터, 국립중앙박물관으로 옮긴 경천사지 10층 석탑이 13미터 수준이다. 대신 각 층의 폭이 줄어 전체적으로 가늘어졌다. 이를 '고준(高峻)하다'고 표현하는데, 높고 뾰족하다는 뜻이다.

　　천불천탑동(千佛天塔洞)으로 널리 알려진 화순 운주사의 여러 탑도 이와 비슷하다. 여러 차례 발굴 조사를 하고도 여전히 어느 시기에 조성한 것인지 결론을 못 내리고 있지만, 모양으로 볼 때 적어도 고려 것임에는 틀림이 없을 것이다. 이처럼 고준한 탑, 그러면서 월정사나 보현사의 석탑처럼 팔각 평면이 다시 등장하는 것은 고구려를 계승한 것이기도 하고 또 당시 송나라, 그리고 북방을 지배한 요나라나 금나라에서도 유행한 양식이기도 하다. 특히 11세기와 12세기 중국에서는 60미터를 넘는 높은 탑이 석탑, 전탑, 목탑으로 유행했다. 지금 남은 것을 기준으로 보면 8세기초 당나라 때 지은 자은사(慈恩寺) 대탑이 64미터, 10세기 대리국(大理國)의 숭성사탑(崇聖寺塔)이 69미터에 달하고, 이를 제외하면 높이 67미터로 중국 최고의 목탑인 불궁사(佛宮寺) 석가탑을 비롯해 높은 탑의 대부분이 요, 금, 송 시기에 건설된 것들이다. 고려 탑은 규모는 그에 미치지 못하지만 비례나 형태는 당시의 유행을 쫓은 것이라 할 수 있다.

　　또 고려 후기에는 원의 영향으로 라마 탑 양식을 일부 변형해 탑 안에 남겼다. 라마 탑은 흡사 초기 불탑인 간다라 탑과 비슷해, 탑신이 다층 누각식이 아니라 초기 스투파와 비슷한 원구형이다. 경

천사지 10층 석탑의 기단부에 보이는 亞자형 평면은 라마 탑 기단과 비슷하고, 마곡사 5층 석탑에서는 아예 라마 탑의 전체 모양을 작게 청동으로 만들어 탑 위에 올려놓았다. 특이한 사례로 창경궁 안에 남아 있는 팔각 7층 석탑 역시 1층 몸돌을 위가 불룩하게 튀어나온 모양이어서 중국의 북방계 탑과 닮았다.

경천사지 석탑은 1348년 몽골 간섭기에 만들어졌다. 1층 탑신에 새겨진 기록에 따르면, 당시 원나라 황실과 결탁한 세력이 원황실의 안녕을 위해 세웠다고 한다. 조선시대 기록에는 원나라 장인을 데려와 만들었다고 적혀 있다. 우선 재료부터 다르다. 우리나라석탑은 대개 화강암을 이용했는데 경천사지 10층 석탑은 대리석이다. 대리석은 물러서 풍화에 약하긴 해도 그만큼 세밀하게 조각할 수 있다. 3개 층인 높은 기단을 亞자형으로 만든 것도 특이하다. 정확하게는 사각형 각 면에 다시 凸자형 돌출부를 둬 전체가 20면이되는 복잡한 모양이다. 그 위 탑신도 1층부터 3층까지는 같은 모양으로 하고, 4층부터 10층까지는 사각형이다. 지붕은 모두 팔작지붕이고 공포와 부재까지 세밀하게 조각해 10층 누각을 만들고 안에각종 조각상을 새겨 넣었다. 여러 장면으로 된 거대한 불화를 보는것과 같은 사실적인 조각 작품이다.

조선시대에 들어 세조 때 이와 똑같은 모양으로 종로 원각사에 대리석탑을 만들었을 뿐, 이러한 석탑은 다른 예를 찾아볼 수 없다. 원의 영향기에 만들었고, 발원자의 신분이나 조성 목적 모두 원

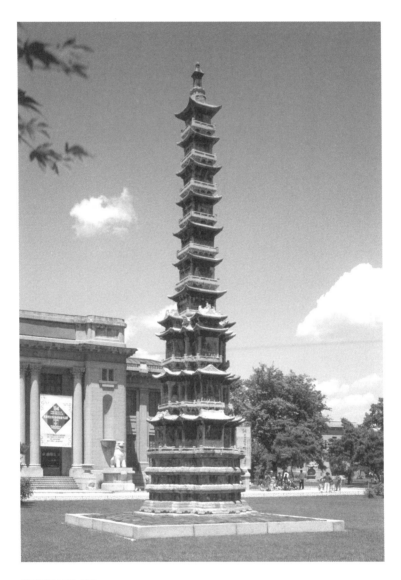

경천사지 10층 석탑
- 용산 국립중앙박물관의 실내로 옮기기 전 경복궁 앞뜰에 있을 때의 모습

황실과 관련 있지만 실상 원에도 이런 탑은 없다. 이 정도면 독창성이나 고유성 면에서 새롭게 생각해봐야 한다. 석굴암도 마찬가지다. 돔형 석굴을 만들고 그 안에 석불을 안치해 예배굴을 만든다는 발상은 멀리 불교가 탄생한 인도를 넘어 지중해 고대 문명까지 그 기원을 거슬러 올라간다. 하늘은 둥글고 땅은 네모지다는 생각은 고대 중국인만의 것이 아니라 그리스 자연 철학자들의 생각이기도 했다. 인간이라면 다 같이 떠올릴 만한 기본적이고 원초적인 생각이다.

　　간다라 불교 미술이 성립된 이후 수많은 석굴 사원이 동쪽으로 전파되었다. 돈황과 운강, 용문의 3대 석굴은 물론이고 산둥성 천룡산 석굴과 우리나라의 마애불도 같은 전통을 잇는다. 하지만 이렇게 전작이 많다는 사실이 석굴암의 탁월함을 깎아내리지는 못한다. 경천사지 10층 석탑도 마찬가지다. 신라 전형탑으로부터 내려오는 우리나라 석탑의 계보에서 벗어난다고 해, 또 고려시대에 유행한 석탑과 다르다고 해 외국의 물건이라고 보는 것은 성급한 판단이다. 라마 탑의 평면을 저층부에 반영했다고 해서 원나라 양식이라고 볼 수는 없다. 유라시아 대륙에 속해 원하든 원치 않든 대륙 여러 문명의 영향을 받을 수밖에 없었던 반도 국가에서 외래 전통을 어떻게 받아들이고 또 어떻게 변화를 줘 우리 것으로 만드는가는 숙명의 과제였다. 섬나라 일본이 필요에 따라 외국에 문호를 닫고 긴 자국화 시기를 가지며 고유한 전통을 가꾼 것과는 상황이 다르다.

● 두 번째 고전기,
인터내셔널리즘이 남긴 유산 ────

14세기의 목조 건축은 다행히 건립 시점을 분명히 알 수 있는 유적이 남아 있다. 예산 수덕사 대웅전은 1308년에 세웠다는 기록이 분명하며, 영주 부석사 무량수전은 1376년에 중수한 기록이 있다. 중수(重修)는 말 그대로 고쳤다는 뜻인데, 과연 어느 정도 고쳤는지는 분명하지 않다. 대개 상량문 등 옛 기록에는 중창과 중수를 구분해, 무너져 내린 것을 새로 짓는 경우는 중창(重創) 혹은 중건(重建)이라고 표기하고, 옛 건물을 고친 경우는 중수라고 표기한다. 하지만 때에 따라 주춧돌만 그대로 쓰고 그 위의 목조 부분은 전부 새로 지은 것도 중수라고 하고, 기둥이나 보, 서까래 등 일부 부재를 갈아 끼운 경우를 중수라고도 해 정확한 공사 범위는 알기 어렵다. 심지어 기와만 새로 인 경우도 번와(翻瓦)라 하지 않고 중수라고 부풀려 쓰는 경우도 있다. 따라서 기록만으로는 부석사 무량수전의 1376년 중수 규모가 과연 어느 정도였는지 알 수 없다.

그렇다면 사용된 부재 가공 기법이나 형태 등을 고려한 양식사적 접근으로 조성 시기를 추정하는 2차적인 방법을 써야 한다. 부

298

석사 무량수전은 수덕사 대웅전과 달리 신라계의 고식 공포를 사용했지만, 내부 툇보 아래에는 수덕사 대웅전과 같은 헛첨차를 쓰기도 했다. 또 내부에 모신 소조 불상, 그 위에 걸린 닫집은 14세기의 것으로 보는 것이 자연스러운 한편, 무량수전 아래 기단은 물론 부석사 전체의 석축은 신라시대 것으로 올려볼 수 있다. 종합하면 부석사 무량수전은 원래 신라시대 건물이 있던 자리에 같은 규모로 1376년에 다시 지은 것으로 보는 것이 합리적이다. 그러면서 건물 용도도 아미타불을 모신 무량수전으로 바뀌었을 것이다.

수덕사 대웅전과 부석사 무량수전이 중요한 것은 단지 오래되어서가 아니다. 시기로는 안동 봉정사 극락전이 더 오래된 것으로 본다. 이 건물은 세부 양식에 오래된 기법을 잘 간직하고 있어서 역사적 가치가 높지만, 규모도 작고 외관이 소박해 전체적인 건물의 인상과 품격에서 앞의 두 건물에 도저히 미치지 못한다. 수덕사 대웅전은 한국의 고딕 건축이라고 일컫는데, 구조적으로 꼭 필요한 만큼의 부재를 아름답게 가공해 구성한 구조미가 돋보인다는 의미다. 지붕틀을 구성하는 보와 도리, 대공, 연결보 등 부재 가공에서 정밀함의 극치를 보여주며, 이는 이후 어느 건물도 따라가지 못할 만큼 최고의 수준이다.

부석사 무량수전 역시 평면 비례와 내부 공간 구성에서 교과서와 같은 정돈된 기법과 완벽한 구성을 보여준다. 그런 의미에서 부석사 무량수전은 르네상스적이라고 할 수 있다. 정면 다섯 칸, 측

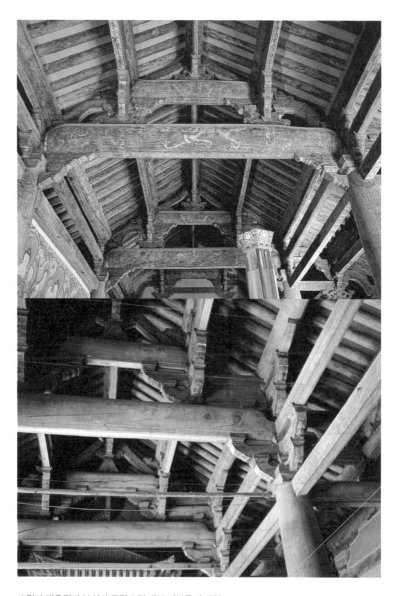

수덕사 대웅전과 부석사 무량수전 내부 지붕틀의 짜임

면 세 칸 규모로, 기둥 열여섯 개가 바깥을 둘러싸고 안쪽에 사방으로 한 칸씩 물러난 자리에 다시 안 기둥 여덟 개를 둘러 기둥 열이 전체적으로 回자형을 이룬다. 사방으로 경사진 팔작지붕의 천장 높이에 맞춰 안쪽 기둥은 높고 바깥쪽 기둥들은 낮다. 또 각 기둥을 위아래에서 가로세로로 연결해 단단한 구조체를 만들었다. 각 부분을 구성하는 부재도 딱 맞춤으로 가공해 번잡하지도, 넘치지도 않는 걸작이다. 수덕사 대웅전이 맞배지붕 목조 건축물 가운데 최고봉이라면 부석사 무량수전은 팔작지붕 목조 건축물 가운데 최고라고 할 수 있다.

석탑의 새로운 경지를 개척한 경천사지 석탑, 목조 맞배집의 대표작 수덕사 대웅전과 팔작집의 대표작 부석사 무량수전은 모두 14세기 작품이다. 나는 이러한 성과가 우연히 같은 시기에 나타난 것은 아니라고 생각한다. 이러한 일치에는 시공간적인 필연성이 있을 것이다. 그러고 보면 8세기의 성취와 14세기의 성취 사이에는 묘한 공통점이 있다. 불국사와 석굴암을 만들어낸 8세기 중엽은 당의 전성기로, 특히 713~761년은 성당(盛唐)기라 해 당 문화가 절정을 이룬 시기였다. 이백과 두보가 활동한 것도 이때다. 이 시기 당은 오랜 분열기를 통일한 왕조로서 정치적으로 안정됐고, 인도로부터 전래한 불교가 더 이상 외래 종교가 아닌 중국 종교로 뿌리내린 시기였다. 이러한 자신감을 바탕으로 외부로는 당시 막 일어나던 이슬람 국가들과도 교류해, 인구가 100만 명에 달했다는 장안성은 이슬람

사원이 들어설 정도의 국제 도시로 성장했다. 신라 역시 이 무렵 경주에 아랍인이 진출했을 만큼 개방되었고, 798년에 조성해 원성왕의 릉이라 전하는 괘릉(掛陵)에는 아랍인 상인 모습을 한 석인상도 있을 정도다.

14세기도 국제적으로 열린 시기였다. 우리나라만 보자면 원나라 왕실에서 자란 왕자가 다음 왕이 되고, 그 세자는 다시 원나라 왕실에 볼모로 잡혀 원나라 공주와 결혼하는 부마국으로서 자주성을 잃은 치욕적인 간섭기로 알려져 있다. 하지만 교류 측면을 보자면 이 시기만큼 세계를 향해 열려 있던 시대도 다시없다. 몽골은 인도를 지나 지중해 동안, 그리고 러시아 평원까지 진출했으므로 역사상 처음으로 유라시아 대륙의 거의 대부분을 연결하는 커다란 연계망을 구축했다. 기원전 4세기 말 알렉산더의 동방 원정이 지중해 문명과 인도 문명을 만나게 했다면, 13세기 몽골의 서방 진출은 중국 문명이 인도 문명을 넘어 지중해 문명과 만나는 계기가 되었다. 앞선 만남이 간다라에서 불교 미술을 만들어내 이후 동아시아 문명권에 새로운 조형 전통을 가져다주었다면, 이번 만남은 천문과 지리, 화학과 의학, 농업과 인쇄 등 과학 기술 교류가 큰 성과로 남았다. 시간이 지나 15세기 초 조선 세종 치세에 보인 과학 기술의 커다란 성과는 이 시기 교류의 결실이라고 볼 수 있을 것이다.[41] 조선 전기의 성리학과 강남 농법으로 대표되는 농업 기술 발전 역시 고려 말에 기원을 두는 것과 마찬가지다.

새 왕조 조선을 개창한 주도 세력은 외래인이 아니라 고려 말의 지식인 집단이었다. 성리학과 불교 지도자들이 원의 수도 연경에서 새로운 지식과 경험을 얻어 구래의 질서를 일신하려는 의욕을 갖게 된 것이다. 우리나라에 성리학을 도입한 안향과 백이정, 이제현, 이색 등은 모두 원에서 수학했고, 고려의 천재로 이름난 이곡과 이색 부자는 원의 과거에 급제해 벼슬을 살았다. 이제현은 연경에 만권당을 지어 원나라 학자들과 교류하기도 했다. 정도전과 정몽주, 길재로 이어지는 조선 사림이 모두 이들에게서 비롯했다. 불교도 조선 태조의 스승과 벗인 나옹화상과 무학대사 모두 원에 유학해 인도 승려 지공선사 아래서 수련했고, 지공선사는 직접 고려에 건너와 불법을 전했다. 최영 장군은 한족의 반란이 일어나자 원의 요청을 받아 멀리 양자강 하류까지 군사를 이끌고 가 전공을 올리고, 원에 사신으로 간 문익점이 운남으로 귀양 갔다 돌아오면서 목화씨를 얻어온 것도 이 시기였다. 조선시대라면 상상할 수 없을 만큼 활발한 교류가 고려 말에 펼쳐진 것이다. 신라 통일 전쟁 시기 태종 무열왕의 동생 김인문이 당나라 왕실에 머물며 두 나라의 소통에 힘쓴 것이나 신라 말 최치원이 당 과거에 장원 급제한 것이 떠오른다.

41　조선의 발명왕으로 유명한 장영실은 고려 말 귀화한 원나라 사람의 아들로서, 조선 초 중국을 방문해 아라비아의 기술을 습득하고 자격루와 측우기, 각종의 천문 기기들을 개발했다.

⬤ 역사상 가장 폐쇄적인 사회의 전통 건축 ────

고려 말 시작된 우리 건축 문명의 두 번째 고전기는 조선 초기까지 이어진다. 경천사지 10층 석탑을 그대로 본뜬 원각사지 석탑이 세조 연간 1465년경에 세워지고, 수덕사 대웅전의 기법은 강릉 객사인 임영관 대문을 거쳐 1476년경 강진에 세운 무위사 극락전으로 이어졌다. 조선 개국 초에 건설한 한양 도성의 남대문이나 개성의 남대문 등도 고려 말 새롭게 발달한 다포식 건축 기술을 잘 보여주는 사례다. 또 조선이 신도읍을 건설하면서 만든 경복궁과 창덕궁은 고대 중국의 이상적인 궁궐 제도를 우리나라에서 어떤 태도로 수용했는지를 보여주는 대표적인 사례다. 경복궁은 좀 더 원칙적인 배치 질서를 따랐고, 창덕궁은 우리나라의 아기자기한 지형에 맞춰 한결 자유롭게 배치했다. 고전 규범을 따를 것인가, 현실 조건을 따를 것인가는 이후 조선시대 내내 우리의 사고와 행동을 좌우한 대립항이었다.

그리고 이어지는 16세기 말 임진왜란과 17세기 병자호란은 이제껏 쌓아 올린 여러 성과를 단박에 무위로 돌리는 전환점이 되었다. 서울의 궁궐은 물론 지방의 수많은 중요 건축물이 병화를 피

하지 못했다. 건축의 수명을 가장 크게 위협하는 요인은 물이나 불이 아니다. 시간이 오래 지나 저절로 무너지는 것이 아니라, 인위적인 파괴 행위로 없어진다. 정복자들이 건축물을 부수는 것은 건축물이 과거의 정권을 상징하는 기억의 저장고이기 때문이다. 과거의 어느 한때를 떠올려보면 쉽게 말뜻을 이해할 것이다. 그 한때는 언제나 구체적인 공간과 행동이 결합된 장면으로 떠오른다. '건축은 생활을 담는 용기'라고 르 코르뷔지에는 말했지만, 동시에 '건축은 기억을 담는 용기'이기도 하다.

그리고 이어진 17세기 초 전후 복구의 시기, 우선 왕실은 급한 대로 창덕궁을 수리해 들어가고, 왜란에 큰 공을 세운 승려들을 위해 파괴된 사찰들을 새로 지었다. 적군의 발길이 미친 지방 향교들도 새로 지었다. 17세기에 일차 복구된 시설들은 18~19세기에 계속 중수, 중건된다. 궁궐과 도성, 향교와 사찰, 관아와 사당 등 조선 전기의 시설들을 조선 후기에 계속해서 고치고 늘리고 옮겼다. 신축 건설은 18세기 말 정조의 화성 건설과 19세기 후반 대원군의 경복궁 중건 사업, 그리고 경덕궁이나 인경궁 등 도성 안에 지은 몇몇 궁궐이나 관청에 그친다. 이런 과정을 거쳐 근대로 접어들고, 근대기에 전통 목조 건축물은 더 이상 새로운 건설 수단이나 대상이 아니라 철거할지 울타리에 가둬 보호할지 두 가지 선택지를 앞에 둔 철 지난 유물이 되었다.

이렇게 우리의 '전통' 대부분을 차지하는 조선 후기는 역사상

가장 폐쇄적인 사회였다. 남과 북으로부터 전례 없는 침략을 받고 우여곡절 끝에 어렵사리 왕조를 유지한 조선은 한층 더 단단하게 문호를 걸어 잠그고 내부 결속을 강화했다. 중국 왕조가 명에서 청으로 바뀌고 일본도 전국시대의 혼란 끝에 에도 막부가 성립된 16세기 말과 17세기 초, 동아시아 정치 질서의 대개편 속에서 조선만이 왕조를 이어나갔다는 사실은 한때 엉뚱한 자부심의 근거가 되기도 했다. 그러나 과연 자랑스럽기만 한 것인지 되묻지 않을 수 없다. 나는 논농사와 양반을 폐쇄적인 조선 후기 사회를 규정하는 두 개의 키워드라고 생각한다. 논농사는 생산적 기반을 규정하고 양반은 사회 구성체의 성격을 제어한다. 그리고 이 둘은 극단적으로 토지 고착적이고 철저히 내부 지향적이라는 점에서 똑같다.

　　논농사는 일단 모판에서 키운 볏모를 적당한 때 물을 가둔 논에 옮겨 심어 기르는 농사법이다.[42] 논은 한자로 답(畓)이라고 쓰는데, 물을 가둔 밭인 무논, 즉 수전(水田)의 두 글자를 위아래 겹쳐 만든 우리나라 한자다. 수전 농법은 고려 말 중국의 장강 하류인 강남 지역에서 전래한 것이어서 강남 농법이라고도 하는데, 수리 시설 정비와 함께 조선 중기에 전국으로 보급되었다. 수전 농법 이전에는 직파법(直播法)이라고 해 마치 밭농사를 하듯이 볍씨를 땅에 바로 뿌

42　고고학자 이준정 교수에 따르면, 인체 유골을 안정 동위원소 측정법으로 분석한 결과 일반인이 쌀을 주식으로 삼은 것은 조선시대에 들어서라고 한다.

려 자라게 하는 농사법을 이용했다. 당연히 싹을 못 피우는 것도 많고 또 촘촘하거나 성글게 자라는 부분도 있어서 이삭 크기도 제각각이고 수확량도 많지 않았다. 대신 노동력이 적게 들고 봄가물 걱정이 덜했다. 최근에 농촌 인구가 줄고 고령화하면서 다시 직파법을 장려한다고 하니 모든 산업에는 다 때가 있다는 점을 실감한다.

　　논농사가 조선 후기 사회를 규정하는 키워드인 이유는 삶의 방식을 바꿔놓았기 때문이다. 논농사는 저수지나 수로를 만들고 관리하는 등 물 관리는 물론, 모심기와 김매기 등 시간을 다투는 작업에는 협동 작업이 강제된다. 마을도 최소 수십 가구가 모여 사는 집촌 형태로 바뀌고, 또 이왕이면 협력 작업에 유리한 혈연 집단이 모여 살게 된다. 당연한 듯 보이지만 지금도 강원도처럼 밭농사를 주로 하는 지역은 집이 한두 채씩 따로 떨어져 있는 풍경이 많이 보인다. 반대로 어촌은 농촌보다 더 긴밀하게 모여 사는데, 배가 모두 항구로 모이기 때문이다. 이처럼 마을의 형태는 산업이 지배한다.

　　두 번째로 조선 후기 사회를 형성하는 주요한 키워드가 양반이다. 양반은 법률상 신분은 아니다. 원래 양반은 문반과 무반 관리를 지칭하는 말이고, 원칙적으로 상민이면 누구나 과거를 거쳐 양반이 될 수 있었으니 신분이 아니라 계층인 셈이다. 하지만 현실적으로 과거를 준비하는 데는 시간적, 경제적 투자가 많이 들기 때문에 아무나 과거에 응시하기는 어렵다. 게다가 양반 지위는 관리였던 사람에게 한정되지 않고 그 아버지와 할아버지, 아들과 손자 등 여

러 대에 걸쳐 적용되기 때문에 양반 지위의 세습성은 더욱 공고해진다. 그러므로 양반은 여러 세대를 지나면서 신분화되었다고 보는 편이 정확할 것이다.

문제는 양반 계층조차도 규정에 따라 구분하기보다는 사회적 인정으로 정해졌다는 데 있다. 조선시대 양반이 될 수 있는 과거 합격자 수는 시험 한 번에 수십에서 수백 명에 그쳐, 대과가 아닌 생원시나 진사시 등의 소과, 또 소과의 예비 시험이랄 수 있는 향시 급제자도 양반을 자처할 수 있었고, 나아가 향교나 서원의 학생 명부나 청금록(靑衿錄)에 이름을 올린 자까지 포함하면 사실상 글을 읽고 공부하려는 자를 모두 양반이라고 하기에 이른다. 말하자면 내가 양반을 자처하고 주변 사람들이 인정해주면 양반인 것이다. 퇴계나 율곡처럼 전국에서 알아주는 훌륭한 조상을 두지 않는 한, 자기를 알아주는 사람이 적은 타지를 떠도는 것보단 조상 대대로 같은 땅에 머물러 사는 것이 사회적 지위를 유지하는 데 유리했다.

이와 같은 상황에서 발달한 것이 씨족 마을이다. 할아버지에서 아버지, 아들, 손자로 이어지는 부계 혈연 공동체이자, 한곳에 같이 사는 지연 공동체이며, 같이 논농사 작업을 하는 작업 공동체인 씨족 마을은 조선 후기 사회를 규정하는 향촌 사회의 전형이다. 이 과정에서 결정적인 역할을 한 것이 성리학의 가족 질서인 주자가례의 향촌 보급이다. 유학의 가르침은 이미 삼국시대부터 있었지만, 그것이 단지 학문이나 사상에 그치지 않고 생활 영역으로 폭넓게 보

조선 후기 건축인 해남 윤씨 녹우당의 별묘 사당과 안성 청룡사 대웅전

급된 것은 조선시대의 일이다. 16세기를 거치면서 성리학 이념으로
무장한 사림 세력이 정권을 잡으면서 이들의 이념은 전국 모든 계층
으로 확산되었다. 신분과 계급, 나이와 성별, 그리고 가족 관계와 등
과 순서 등 모든 차이에 따라 차등적 지위를 인식하고 그에 맞는 직
분과 태도를 갖추는 것이 곧 질서이고 분수이며 예의라고 생각했다.

　　　신랑이 신부의 집으로 들어가던 혼인도 신부가 신랑의 집으
로 가는 것으로 바뀌고, 제사와 재산 상속 제도도 정실 부인에게서
난 장남에게 집중되는 방식으로 재편되었다. 이런 상황에서 최소한
맏아들만큼은 조상의 신주와 재산이 있는 고향을 떠나지 않고 계

속 그 자리에 살아야 하며, 그 아래 아들들도 가능하면 같이 사는 것이 유리했기 때문에 마을이 수용할 수 있는 한 떠나지 않았다. 아마도 우리 역사의 전 기간을 통틀어 가장 이동이 적은 시기였고, 대외적으로도 병자호란 이후 19세기 후반 이양선이 출몰할 때까지 200여 년간 특별한 외침도 없던 시기였다.

이 시기 문화와 건축물이 우리가 지금 생각하는 전통의 대부분이다. 해남에 있는 윤선도 고택의 별묘 사당은 아무런 장식 없는 간결한 구성으로 건축가들이 '침묵의 건축', '청빈의 건축'이라 상찬하는 유교풍 건축이다. 안성 청룡사 대웅전은 측면에 자연스럽게 흰 나무를 기둥으로 사용해 우리 전통 건축의 자연 친화적인 성격을 드러낼 때 자주 인용된다. 눈에 보이는 형태를 뛰어넘는 고상한 정신성, 풍토적 감성과 붙어 있는 소박함과 기교를 드러내지 않는 투박함 등은 모두 우리가 전통을 이야기할 때 자주 거론하는 고정적 이미지지만, 앞서 본 불국사와 석굴암, 그리고 수덕사 대웅전과 부석사 무량수전 건축이 가는 길과는 거리가 멀다. 이렇듯 전통은 하나가 아니다. 우리 역사에서 어느 때는 보편성이 강조되었고, 또 지역성이 강조되는 때도 있었다. 합리적인 조형이 두드러지는 사례도 있고 감성적인 왜곡이 심한 사례도 있다. 문제는 전통의 많은 부분이 기대는 조선 후기가 우리 역사 전체로 볼 때 가장 폐쇄적인 시대였다는 점이다. 우리와 가장 가까운 과거라서 익숙하고 친근하지만, 그 때문에 과잉 대표되었다.

⬤ 서구 근대 문명이 가장 마지막에 발견한 나라 ───

밖으로 눈을 돌려보자. 13세기 몽골이 서아시아와 러시아 평원에 도착했을 때 유럽의 방어선은 동로마 제국이었으나, 동로마는 더 이상 과거의 영광을 누리지 못한 지 오래였다. 7세기 초 아랍에서 등장한 이슬람 세력은 빠른 속도로 지중해 동쪽과 아프리카를 차지했고 지브롤터 해협을 건너 이베리아반도까지 점령했다. 그리고 이에 자극받은 유럽의 게르만족은 알프스산맥과 피레네산맥을 경계 삼아 새로운 서유럽 사회를 이룩하고 기독교화했다. 프랑크 왕국을 거쳐 프랑스와 독일의 신성 로마 제국, 잉글랜드와 덴마크 왕국 등 여러 서유럽 국가들이 등장했고, 동로마가 오스만투르크에게 멸망하는 15세기에 이미 유럽 문명의 중심은 플랑드르를 중심으로 한 서유럽으로 이동했다. 흔히 지중해를 호수로 하는 고대 유럽 문명과 대비해, 문명의 중심이 알프스를 넘어갔다고 표현하는 근대 서구 문명의 시작이다. 세계의 고대 문명권을 모두 점령했다는 몽골이 닿지 못한 곳이 이 근대 서구 문명이고, 마침 15세기 중반 이래 쇄국시대에 접어든 동아시아가 놓친 것 역시 마찬가지다.

서구 문명과 접촉할 기회가 아주 없었던 것은 아니다. 15세기 초 명나라 정화(鄭和)의 원정대는 아프리카 동안까지 이르렀으나 그 이상 진출하지 않았고, 오히려 이후 중국은 해금 정책을 폄으로써 바닷길을 막았다. 이제는 거꾸로 서유럽의 차례였다. 인도 항로를 개척하기 위해 아프리카를 돌아가는 포르투갈의 모험단과 대서양을 가로지르는 스페인 탐험대가 나섰고, 결국 아메리카 신대륙을 발견하고 세계 일주에도 성공했다. 대항해 시대에 서유럽은 경제적으로 엄청나게 성공했고, 중세 내내 동아시아에 비해 열세였던 유럽 문명이 동아시아를 앞서는 데 크게 기여했다. 동로마의 유산과 이슬람 세력과의 접촉 속에서 고대를 재발견한 르네상스의 문예 부흥이 큰 역할을 한 것도 물론이다. 지리적 발견과 인식의 확장이 근대 서구 문명을 만들어낸 것이다.

　　유럽에서 아시아로 오는 항로를 먼저 개척한 것은 포르투갈인데, 아프리카를 돌아 인도에 도착한 포르투갈 선단은 1511년 인도네시아의 수마트라섬과 말레이반도 사이에 있는 말라카 해협에 도착했고, 더욱 동진해 1543년에는 세계의 끝이나 다름없는 일본 큐슈의 남단 사쓰마의 다네가시마에 도착한다. 한편 스페인은 지구를 반대 방향으로 돌아 아메리카 대륙에 닿았고, 1519년에 마젤란은 남아메리카를 멀리 우회하며 태평양을 횡단해 세계 일주에 성공했다. 이후 1564년에는 중앙아메리카를 육로로 통과한 뒤 멕시코와 필리핀을 연결하는 태평양 항로가 개척되어 스페인 역시 반대 방향

대항해 시대의 대양 항로
– 아프리카를 우회하는 포르투갈 항로(흰색)와 아메리카 대륙을 넘어 태평양 항로를
개척한 스페인 항로(검은색)

으로 동남아시아 지역과 교역을 시작한다.

　　이처럼 동남아시아는 16세기 이래 동과 서로 지구 반대편에 있는 서유럽과 연결되었지만 한반도는 이들 항로에서 벗어나 있었다. 마카오는 1553년 포르투갈이 점령한 이후 중국 진출의 교두보가 되었고, 17세기에는 대만에 네덜란드와 스페인의 식민 도시가 건설되기도 했으나 모두 북경에서 먼 변방이었다. 이에 비하면 일본은 포르투갈을 통해 처음 서구와 접촉한 이래, 큐슈 지방은 포르투갈과 네덜란드를 통해, 도호쿠 지방은 스페인을 통해 각각 서구로 사절단을 파견하고 심지어 쇄국 시기에도 나가사키의 데지마를 통해 네덜란드와 교역하면서 서구와 연결 고리를 끊지 않았다.[43] 동아시

아 건축사에 볼 수 없었던 고층 성곽인 천수각(天守閣)도 이 시기에 만들어졌다.

그렇다면 우리나라는 어땠을까? 조선 후기, 이 무렵 우리는 스스로 문을 걸어 잠근 쇄국 시기였다. 쇄국을 한다 해도 서유럽이 접근했다면 원치 않는 만남이라도 생겼을 텐데 그렇지 않았다. 조선 후기의 전 기간에 걸쳐 단 두 번 네덜란드 배가 제주도에 표착했을 뿐이다. 일본 항로는 포르투갈이 열었지만, 에도 막부가 성립한 이후 기독교를 금지하는 막부의 뜻에 따라 선교를 포기한 네덜란드 상인에게만 무역을 허락하면서 극동 지역과 유럽의 무역은 네덜란드의 동인도 회사가 독점했다. 일본으로 향하던 길에 표착한 사람 가운데 얀 야너스 벨테브레이(Jan Jansz Welteevree)는 조선에 정착해 훈련도감에도 근무하면서 '박연'이라는 이름으로 살았고, 헨드릭 하멜(Hendrik Hamel)은 13년간 체류한 끝에 탈출해 고국으로 돌아가 조선을 유럽에 처음 소개했다.[44]

43 김시덕, 『일본인 이야기 1: 전쟁과 바다』(메디치, 2019)는 16~17세기 대항해 시기에 동아시아와 유럽이 만나는 이야기를 자세하고 흥미롭게 다루었다.
44 벨테브레 일행은 인조 6년인 1628년, 하멜 일행은 효종 4년인 1653년에 제주에 표착했다. 벨테브레는 동료 둘과 함께였으며 서울에 정착해 병자호란에도 종군했는데, 동료 둘은 이때 전사했다. 하멜 일행은 모두 38명이나 됐으며, 서울과 강진 병영 등지에 연금되어 지내다가 1666년 가을 여수 좌수영에서 네덜란드 상관이 있는 일본 나가사키로 탈출에 성공한다. 탈출한 이는 모두 여덟 명이었다. 이후 본국으로 돌아가기 전 일본에 억류된 동안 쓴 보고서가 1668년 『하멜 표류기』라는 이름으로 네덜란드에서 출간되었으며, 프랑스와 독일, 영국 번역본이 출간되어 미지의 나라 조선을 유럽에 알리는 데 큰 역할을 했다. 이상 각, 「한국사 인물 열전」(Daum 컨텐츠) 참조.

한반도 남해안에 외국 배가 빈번히 출몰한 것은 1830년대부터다. 이후 점차 잦아지더니 1860년대에는 프랑스, 독일, 미국 군사와의 전투가 잇달아 일어나고 마침내 1876년 일본에 의해 강제로 개항한다. 하지만 이 개항도 부산, 원산, 인천 등 3개 항구로 제한되고, 본격적으로 외국인이 전국 지방 도시에까지 나타나는 것은 목포, 진남포, 군산, 마산 등지가 개항되는 1890년대 후반부터였다. 그러는 사이 1884년 청나라는 남중국해에서 프랑스와 싸워서 지고, 1894년에는 동중국해에서 일본과 싸워 지면서 대만을 일본에 빼앗긴다. 조선 후기 동아시아를 지배한 정치 질서가 통째로 무너지고 마침내 1904년엔 러시아마저 일본에 패하면서 오랫동안 중화 세계의 내해였던 동중국해는 일본의 바다가 된다.

　　어린 시절 나는 일요일마다 광화문 책방에 나가 문고본을 한 권씩 사 읽는 것이 큰 즐거움이었다. 괴도 루팡이나 셜록 홈즈는 남학생들이 특히 좋아하는 주인공이었다. 그때 본 책 가운데 흥미진진한 것 『80일간의 세계 일주』였다. 약속을 금보다 중히 여기는 영국 신사가 80일간 세계를 한 바퀴 돌고 오겠다는 내기를 하고는 온갖 모험 끝에 돌아왔으나 날짜는 81일! 그런데 지구를 서에서 동으로 돈 덕에 날짜 변경선을 지나 하루를 얻어 내기에 이겼다는 재미난 이야기였다. 하지만 아무리 책장을 넘겨도 이 여정에 한국이 나오지 않아 크게 실망한 기억도 뚜렷하다. 수에즈 운하를 지나 인도와 태국, 일본도 가는데 한국은 안 나온다. 혹시 내가 놓친 것은 아

닐까 되짚어보았지만 결과는 같았다. 지금 생각해보면 한반도가 세계 항로에서 빗겨 있었으니 당연한 것이었다. 15세기 이래 바다를 통한 세계화 시대에 서구인들은 유럽에서 출발해 지구를 동쪽으로도, 서쪽으로도 나아가 마침내 한 바퀴를 다 돌았다. 그럼에도 한반도는 거기에 없었다. 풍랑에 의한 표착이 아니고는 올 일이 없었다.

　　서구인 입장에서 한반도는 지구상 가장 마지막에 발견한 땅이었다. 그러니 서구인의 발길이 한반도보다 늦게 닿은 곳은 북극과 남극의 극점뿐이라 해도 크게 틀린 말이 아니다. 19세기 후반 영국, 프랑스, 미국, 독일 해군이 한반도에 출몰했지만 신대륙처럼 금이나 은이 있는 것도 아니었고, 말라카의 향신료도, 인도네시아의 사탕수수도, 중국과 인도의 차도, 일본의 도자기도 얻을 수 없어서 물러났다. 러시아가 마지막까지 남은 것은 부동항을 얻으려는 것이었으나, 뒤늦게 제국주의 세계에 편입한 일본에 비하면 절실함이 부족했다. 멀고도 먼 동방의 은둔의 나라, 고요한 아침의 나라는 그렇게 서구에 알려지고 곧 관심 밖으로 사라졌다.

근대 도시와 만난 건축 ———

19세기 말 개항과 열강의 침입, 그리고 마침내 일본에 나라를 잃고 식민지가 된 20세기 전반기, 해방의 뒤를 이은 남북 분단, 1950년부터 3년간 벌어진 한국 전쟁, 1960년대 초 4·19 학생 의거와 5·16 군사 정변, 그리고 1970~1980년대 대학가 시위와 산업 현장의 항쟁 등 우리가 서구와 접촉한 이후로 겪은 근 100년의 역사는 시련이 폭풍처럼 몰아닥친 시기였다. 동시에 1960년대 중반 이후 급속한 경제 성장을 거듭해 세계 10위권 경제 대국으로 발전한 시기이기도 하다. 우리에게 20세기는 압축 성장의 시기이면서 압축 갈등의 시대였다. 서구 사회가 근대화 과정에 겪은 온갖 갈등을 짧은 시간에 모두 겪었다는 뜻이다. 중세 농업 사회가 산업 사회로 바뀌면서 계급과 이념, 민족과 제국, 남성과 여성, 도시와 농촌, 전통과 근대 종교의 다양한 갈등이 활화산처럼 폭발했다. 남들이 300~400년 동안 겪었을, 그러면서도 피의 혁명을 거쳐야 했던 큰 변화를 우리는 짧은 기간에 피식민과 전쟁으로, 그리고 쿠데타와 시민 항쟁으로 지나왔다. 늦은 만큼 강렬했다.

건축과 도시의 변화도 마찬가지였다. 20세기에 도입된 근대

건축은 한편으로는 모방과 이식 형태로, 다른 한 편으로는 정부의 강압적 개발 형태로 이 땅에 정착했다. 건축 표준과 표준 설계도를 만들어 전국 관공서와 학교와 주택을 똑같은 모양으로 만들고, 국가가 주도해 도로와 항만, 철도와 상하수도, 전기 등 도시 기반 시설을 건설해 민간 개발에 도움을 주었다. 건축 대학은 각급 관청에서 일할 관리를 양성하는 기관으로 운영되었다. 기획에서 설계, 시공에 이르는 건축 전반을 속성으로 얕게 가르치는 건축과의 커리큘럼은 빨리 근대를 따라잡아야 하는 후발 근대 국가의 공통적인 특성이었다. 독일과 미국과 일본이 그랬다. 이런 상황에서 건축이 창의성과 아름다움보다 실용성과 경제성을 우선한 것은 자연스러운 일이며, 무너지지 않을 정도의 적당한 건물이 지어졌다. 해방이 되어 일본인이 물러가자 한반도에 대학을 졸업한 건축 전문가는 불과 50명 남짓뿐이었고, 그나마 절반은 분단 과정에서 북한으로 갔다. 건축과 학부만 마치고도 바로 전문가로 활동하던 시기였다.

그러니 우리 손으로 제대로 된 근대 건축을 만들어내는 일은 해방 이후로도 한참 지난 1960년대부터로 보는 것이 합당할 것이다. 그 전에는 돈도 사람도 일거리도 없었다. 1950년대는 건축 자재는 물론 식량도 원조에 의존하는 상황이었고, 원조 자금과 물자를 관리하는 부흥부라는 중앙 관서가 있을 정도였다. 당시 서울에서 시행된 도시 미관 지구의 설정 목표는 우선 간선 도로변이라도 건물을 2층 이상으로 지어 근대 도시의 면모를 보여주겠다는 것이었

다.[45] 지금은 미관 지구라고 하면 너무 높게 짓지 못하도록 규제하는 형편이니 정반대다. 1948년에 수립된 새 정부는 정부 청사조차 짓지 못해 조선총독부 건물을 중앙청이라 이름만 바꿔 사용했고, 한국 전쟁으로 중앙청을 쓸 수 없게 되자 시내 여러 곳에 흩어져 근무했다. 1961년이 되어서야 새 정부 청사가 광화문에 들어섰다. 지금의 대한민국역사박물관과 주한 미국 대사관 건물이다. 우리는 땅을 제공하고 미국은 쌍둥이 건물을 지어 하나는 우리 정부에 주고 다른 하나는 미국의 대외 원조처가 사용한다는 계획이었다. 처음 입주한 우리 정부는 박정희가 이끄는 국가재건최고회의였고, 1963년 말 제3공화국이 수립된 이후에는 오랫동안 경제기획원과 재무부 등 경제 부처가 이 건물을 사용했다. 다른 건물은 1970년 미국 대외 원조

45 간선 도로 확장과 도로변 정비는 역대 어느 왕조나 도시 계획의 시작점으로 중시했다. 조선조에 사방 성문을 크고 웅장하게 만들고 이를 잇는 간선 도로를 따라 시전 행랑과 나란히 기와집을 꾸민 것도, 근대 초기 김옥균과 박영효 등 개화파 관료들이 도로를 침범한 가가(假家)를 정비한 것도 간선 도로의 도시 경관적 가치를 의식한 것이었다. 일제의 시구개수(市區改修) 사업도 결국 도로를 직교형으로 정비하는 일이었고, 그 결과 지금의 종로와 을지로, 퇴계로 등이 동서로 나란한 격자 골격이 되었다. 해방 이후 처음 행한 도시 계획 사업은 한국 전쟁 이후의 전재 복구 사업이었는데, 이때 도로 폭을 넓히고 간선 도로변 건물의 최저 층수를 제한하는 규칙을 만들었다. 1953년 행정 요강에서는 중요 가로변에 5층 이상 건물을 신축하는 것으로 제한했으나 실현 가능성이 없는 과도한 계획이라 이듬해 2층 이상으로 완화했다. 당시 서울 시내에서 가장 높은 건물이 8층짜리 반도호텔이었음을 감안하면 갑자기 가로변 건물을 모두 5층 이상으로 짓는 것은 불가능했다. 대신 가로를 따라 빈틈없이 건물을 이어 짓는 맞벽 건축을 장려해 안쪽의 남루한 풍경이 길에서 바로 보이지 않도록 조치했다. 이 조치는 1960년대 중반까지 이어졌다. 박일향, 『1950~1970년대 서울의 간선도로변 고층화정책과 맞벽건축』, 서울대학교 박사 학위 논문, 2020 참조.

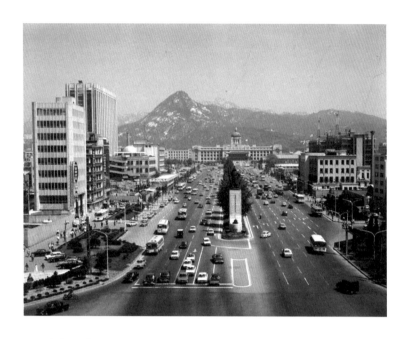

1974년 세종로의 모습
– 일제 강점기, 미국 원조기, 경제 개발기에 지어진 정부 청사가 함께 보인다.

처가 철수한 다음 미국 대사관이 입주했다.

　그 맞은편 과거 삼군부 자리에 선 정부서울청사가 우리가 지은 첫 정부 청사다. 1967년 현상 공모를 통해 한국인 건축가의 작품을 당선시켜놓고도 정부는 미국 설계사와 시공사로 바꾸고 층수를 올려 현재 건물로 고쳐 지었다. 당시 건축계가 들고일어나 대대적인 반대 성명을 내고 자문위원단이 총사퇴하기도 했으나, 군인 출신 총무처 장관은 꿈쩍도 하지 않았다. 아무튼 완벽하게 우리 기술

이라고 할 순 없지만 1970년이 되어서야 비로소 우리 돈으로 지은 정부 종합 청사가 생겼다. 조선이 개국하고 불과 2~3년 만에 궁궐과 관아를 짓고 한양으로 천도한 것과 비교하면 얼마나 어려운 상황에서 대한민국이 건국되었는지 짐작할 수 있다.

　서울이 본격적으로 개발된 것은 1966년부터 각 4년 남짓 서울시장으로 재임한 김현옥, 양택식, 구자춘 세 시장 때의 일이다.[46] '불도저 시장'이라 불린 김현옥은 도로와 터널, 육교와 지하도, 세운상가와 시민 아파트 등 서울 시내 곳곳을 파헤쳐 도시 개발의 테이프를 끊었고, 양택식은 여의도를 개발하고 '두더지 시장'이라는 별명에 어울리게 지하철 시대를 열었다. '황야의 무법자'라는 구자춘은 명문 고등학교와 고속버스 터미널을 강남으로 옮기고 대규모 아파트 단지 개발로 강남 시대를 열었다. 시내 여러 곳에 흩어져 있던 서울대학교가 관악산 아래로 이전한 것도 이 무렵이다. 도성 건설로 정권을 상징하는 일은 동아시아의 오랜 전통이기도 하다. 역대 중국 왕조는 모두 새로운 도성을 건설해 새로운 왕조의 등장을 만방에 과시했고, 우리나라도 왕조가 바뀌면 예외 없이 수도를 새로 만들었다. 1963년 서울의 경계가 정해진 뒤 1960년대 후반부터 1980년대

46　이들 시장 때의 수도 서울 건설 과정에 대해서는 2010년대 이후 서울역사박물관이 개최한 전시회와 기록사진집 (『서울시정사진총서』 시리즈)에 자세히 정리되어 있다. 세 시장에 붙인 별명은 당시의 신문 기사 등에서도 확인되며, 『서울시정사진총서』에서도 다시 인용하고 있다.

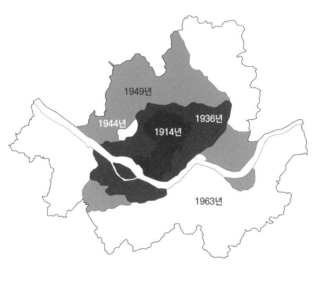

서울시 행정 구역 변화

에 걸친 개발은 곧 대한민국의 수도를 새로 만드는 작업이나 다름없었다. 새로운 서울은 성벽이 아니라 그린벨트로 둘러싸였으며, 청계천이 아니라 한강 좌우로 발달했고, 궁궐과 종묘사직이 아니라 고층 건물군이 들어선 도심부 중심 상업 지구가 핵이 되었다.

1969년 서울 시내에는 24층 한진빌딩, 23층 대연각빌딩, 25층 도큐호텔(단암빌딩) 등 20층을 넘는 고층 건물이 차례로 완공되었다. 1970년에 완공된 정부 종합 청사 역시 19층, 높이 84미터로 이들과 어깨를 나란히했다. 1961년 미국이 지은 쌍둥이 건물이 8층이

었고 해방 당시 서울에서 가장 높은 반도호텔도 8층이어서, 8층은 1960년대 중반까지 고층 건물의 기준이었다. 8층이 넘는 고층 건물이 1967년에는 29동이 되었고, 1969년에는 125동으로 늘어났다. 1960년대 후반은 서울의 스카이라인이 극적으로 변한 시기였다. 19세기 말부터 20세기 초까지 8~15층 정도의 근대 고층 건물 시대를 연 미국 상황과 비교하면 70~80년 뒤처진다. 그러다가 1970년에는 마침내 31층에 높이 117미터인 삼일빌딩이 완공되면서 처음으로 100미터가 넘는 건물이 생겼고, 1978년에 완공된 롯데호텔(38층, 138미터)과 함께 두 건물은 여전히 서울 도심부 경관을 지배하고 있다. 1988년 서울올림픽을 앞두고 200미터가 넘는 63빌딩과 무역센터가 여의도와 강남에 등장하면서 도시의 중심은 구도심을 벗어나기 시작했다. 2010년대에는 300미터가 넘는 건물이 부산과 송도에 세워졌으며, 2017년에는 마침내 123층 555미터의 높이의 롯데월드타워가 잠실에 들어서 서울도 세계 초고층 건물의 경쟁 대열에 합류했다. 미국의 성장을 상징하며 한동안 마천루 경쟁을 부질없게 만든 높이 443미터의 엠파이어스테이트 빌딩이 1931년에 생겼으니, 이 역시 70~80년 차이가 난다.

1960년대 후반부터 1980년대에 이르는 개발 시기를 입체 도시화 시기라고 하는 것은 단지 고층 건물 붐이 일어난 것에 그치지 않고, 기반 시설인 지하도와 지하철, 터널과 고가도로 등 공중과 지하 공간을 적극적으로 개발했기 때문이다. 청계천을 복개하고 그 위

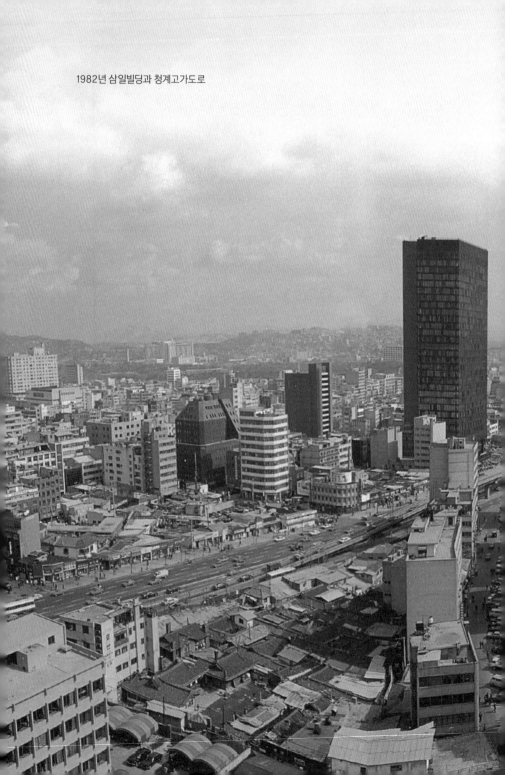

1982년 삼일빌딩과 청계고가도로

에 고가도로를 놓거나, 도로나 하천 위로 상가 아파트를 짓고, 시내를 둘러싼 주변 산자락을 개발해 시민 아파트를 만든 것도 도시를 한층 입체적으로 만들었다. 특히 세운상가는 서울의 전통 가로망이 놓인 방향에 직각으로 큰 구조물을 걸쳐 지음으로써 시각적 대비가 더욱 뚜렷했다. 과거의 서울은 서에서 동으로 흐르는 청계천과 이에 나란한 종로, 그리고 을지로 등이 시내 구조를 형성했는데, 세운상가는 남북으로 이 도로를 건너지르면서 육교로 연결된 새로운 질서를 덧붙임으로써 전통 도시와 구분되는 근대 도시 건설의 의지를 분명히 보여주었다.

1974년 완공된 지하철 1호선은 서울역과 청량리역을 지하로 연결해 서울을 남북으로 관통하며, 도심부를 벗어나면 지상 철도와 연결됐다. 이에 반해 1984년에 완공된 지하철 2호선은 강북 구도심과 강남 신도심을 환상으로 연결했고, 1985년에는 서울의 동서남북을 X자로 가로지르는 3호선과 4호선이 개통되어 서울의 모든 지역을 연결하는 도시 철도의 시대를 열었다. 1965년 합정동과 당산동을 이은 제2한강교는 우리 손으로 만든 첫 번째 한강 다리다. 이후 1969년에는 한남동과 신사동을 연결하며 경부고속도로로 이어지는 제3한강교, 1970년에는 여의도를 연결하는 마포대교가 건설되고, 이후 1970년대에 여섯 개, 1980년대에도 여섯 개의 다리를 새로 지으면서 서울 전체가 한 공간으로 이어졌다.[47] 현재는 철교 네 개를 포함해 한강에 모두 서른한 개의 다리가 있고, 도시 철도도 아홉 개

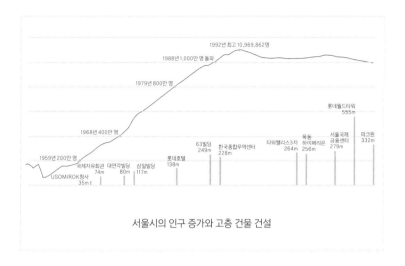

서울시의 인구 증가와 고층 건물 건설

노선으로 총연장 350킬로미터에 달한다.

이와 같은 도시 개발은 서울의 인구 증가와 함께 진행되었는데, 1963년 행정 구역 개편으로 현재와 같은 경계를 확정할 당시 300만 명 수준이던 서울 인구는 이후 빠르게 증가해 1970년에는 500만 명, 1988년에는 1,000만 명이 넘어 한 세대 만에 세 배로 늘

47 1962년 제2한강교를 건설하면서 기존에 있던 한강 인도교는 제1한강교라고 이름 짓고, 순서대로 1966년 건설을 시작해 1969년에 완공한 한남대교를 제3한강교라 이름했다. 하지만 1970년대와 1980년대를 거치면서 다리 수가 늘어나자, 다리 이름에 번호를 붙이는 것을 포기하고 1980년대 중반 제1한강교는 한강대교, 제2한강교는 양화대교, 그리고 제3한강교는 한남대교로 각각 개명했다. 한편, 한강대교는 1916년 첫 건설 이래 1925년 을축 대홍수 때 한번 중간부가 소실되었고, 1950년 한국 전쟁 중에 또 한 차례 소실되는 불운을 겪었다. 그러므로 기존 다리의 보수를 포함한다면 1958년 재개통한 한강대교가 해방 이후 처음으로 건설한 다리가 된다.

었다. 지방 인구가 서울로 이동했다는 것 말고는 설명할 길이 없다. 늘어나는 인구는 대부분 변두리 지역을 개발해 수용했다. 그러나 서울의 인구는 1992년 1,096만 명을 정점으로 조금씩 감소해 현재는 950만 명 수준에서 머물고 있다. 대신 경기도 인구가 지속적으로 늘어 수도권 인구 전체는 쉬지 않고 증가하고 있다. 1989년부터 수도권 신도시 개발 사업이 본격화되면서 분당, 일산, 평촌, 산본, 중동 등 1기 신도시가 1991년부터 입주했고, 그러면서 서울 인구가 조금 줄어든 것이다. 20세기 이후 서울의 성장은 경계 확장과 고밀화, 다시 경계 확장과 고밀화가 순차적으로 반복되는 과정을 거쳐 진행되었다.

새로운 개방 시대와 패러다임의 변화 ───

1988년 서울올림픽은 냉전의 두 축인 동서 진영이 오랜만에 함께 모이는 기회였고, 독일 통일과 소련 해체로 동구권이 붕괴되어 새로운 세계 질서가 수립되기 전에 열린 마지막 올림픽으로서 냉전 질서의 붕괴를 예고하는 전야제와도 같았다. 우리나라도 1988년 헝가리를 필두로 차례로 동구권 국가와 수교하고, 1992년에는 한국 전쟁 참전국인 중국과도 정식으로 외교를 맺음으로써 새로운 외교 지형을 갖게 되었다. 한마디로 올림픽은 바다와 휴전선으로 둘러싸여 섬처럼 고립되었던 우리나라가 세계와 적극적으로 소통하는 세계화의 출발점이었을 뿐 아니라, 외부적 시선을 의식하여 특색 있는 도시 경관의 조성에 대한 새로운 인식을 갖는 계기가 되었다.

올림픽 경기장을 찾는 선수와 관계자, 관람객 등 외국인 방문자는 물론 위성 중계를 통한 행사 영상 송출은 우리나라의 발전상을 전 세계에 알릴 절호의 기회였다. 19세기 말 갑작스런 개항으로 엉겁결에 소개된 한국이 미개한 이국적 토속 이미지였다면, 그리고 전쟁으로 온 세계의 뉴스가 집중된 1950년대 초 한국이 전쟁으

서울올림픽을 앞두고 개통된 한강변 올림픽대로와 63빌딩

로 고통받으면서도 미소를 잃지 않는 가난하고 소박한 인정의 나라였다면, 남북한 체제 경쟁 속에서 승기를 잡은 1980년대 한국이 보여주고자 한 것은 성장의 활력이 넘쳐흐르는 근대 국민 국가의 모습이었다. 서울올림픽의 마라톤 코스 결정 과정을 보면 당시 우리 정부가 무엇을 보여주고 싶었는지가 잘 드러난다. 전통 이미지를 대표하는 시내의 고궁을 거치는 안을 포함해 여러 대안을 놓고 논의를 거듭한 끝에 최종적으로 잠실 주경기장을 출발해 강변도로와 강남 중심부를 관통해 여의도를 왕복하는 코스로 결정되었다.[48] 전통 대신 한강의 기적을 국가 이미지로 삼는다는 선택이고, 일제 강점기 이래 서울의 상징이던 남산에 올라 강북 도심부를 부감하는 장면이 한강변에서 63빌딩과 여의도를 바라보는 장면으로 바뀐 순간이었다. 한강 수변을 정리하고 강변을 따라 도시고속도로인 올림픽대로를 놓고 그 옆으로 고층 아파트 단지를 조성했다.

동시에 도심부에서는 고궁 등 역사 유산 복원 사업이 본격화되었다. 한국을 방문할 외국인을 위해 볼거리 있는 서울로 만들어야

48 처음 서울올림픽 마라톤 코스로 유력하게 거론된 안은 도심부 고궁을 도는 안이었다. 1960년 텔레비전 위성 중계가 시작된 이후 마라톤 코스는 개최 도시의 다채로운 경관을 소개하기 위해 도심 여러 곳을 지나는 편도형 코스가 주를 이뤘다. 서울올림픽의 마라톤 코스는 도심 통과안, 한강 주변안, 교외 왕복안 등 다양한 안이 논의되다가, 최종적으로 당시 새롭게 개통한 올림픽대로와 테헤란로를 이용해 잠실 주경기장과 여의도를 왕복하는 코스로 결정되었다. 박상연, 『88서울올림픽을 위한 도시 경관 조성과 도시 이미지 구축 전략』, 서울대학교 석사 학위 논문, 2020 참조.

했고, 그러려면 서구를 모방한 근대 건축물보다는 전통적인 경관이 여전히 유용했기 때문이다. 동물원과 식물원을 과천으로 옮기고 창경궁을 복원하고, 서울고등학교가 강남으로 이전하고 난 경희궁지를 서울시가 매입해 발굴 조사 등을 거쳐 복원하기 시작했다. 올림픽 시설과 가까운 몽촌토성과 석촌동 고분군 등 백제 유적과 암사동의 선사 유적지 발굴 정비 역시 1980년대에 진행되었다. 1960년대와 1970년대에 걸친 개발기에 정부 청사를 짓기 위해 삼군부 건물을 이전하고, 사직단 정문과 독립문, 덕수궁 정문을 이전하여 도로와 광장을 만든 것과 대비된다. 이처럼 중앙 정부가 주도한 역사 문화 경관에 대한 관심은 외부인의 시선을 의식한 것이었으며, 1995년 종묘, 1997년 창덕궁이 유네스코 세계 유산에 등재됨으로써 더욱 탄력을 받았다.

2000년대에 접어들면서 역사 문화 경관 보존 사업은 시행 주체와 사업 방향, 수단, 대상 등 모든 면에서 변화를 맞는다. 1992년 이래 서울 인구의 감소와 정체가 보여주듯 더 이상 양적 성장에 한계를 맞은 도시 개발의 단계적 성격과 1995년에 부활한 지방 자치 제도가 큰 역할을 했다. 시민의 손으로 뽑은 시장이 행정을 담당하면서 지방 정부는 무엇보다 주민의 의사를 최우선으로 하지 않으면 안 되는 상황이 되었다. 특히 1999년 계획한 북촌 가꾸기 사업은 1990년대 말 지방 자치제 부활 이후 갑자기 진행된 규제 철폐의 부작용을 극복하는 반개발 사업으로, 이후 역사 문화 환경 보존 사업

의 방향을 보여주는 시금석이 되었다.

북촌 가꾸기 사업은 주민과 시민 단체, 전문가의 참여 속에 시 정부가 주도해 무분별한 개발을 억제하고 지역 일대를 한옥 지구로 보존해 특색 있는 도시 경관을 조성하고자 한 것이었다. 이를 위해 시 정부는 도로 등 기반 시설을 직접 조성해 생활 환경을 개선하고, 한옥을 가진 사람들이나 한옥을 지으려는 사람들에게 필요한 경비를 지원하는 간접적인 방식을 택했다. 이전까지 궁궐 복원 사업 등 중앙 정부가 국유 재산을 직접 복원한 것과 달리, 시 정부가 주민의 보존 노력을 지원하고 촉진하는 방식으로 바뀐 것이다. 또 대상 역시 전통 궁궐이나 사찰 같은 고급 건축이 아니라 근대기에 조성된 일상 주택이었으며, 울타리 안에 있는 단일 건축이나 시설이 아니라 도시 경관으로 확대되었다는 점에서도 새롭다.

북촌의 성공 사례는 2003년 청계천 복원 사업으로 이어졌다. 근대적 도시 개발의 상징과도 같았던 청계천의 인공 시설물을 모두 허물고 하천을 다시 드러내 수변 공원을 조성하는 청계천 복원 사업은 서울 시장 선거에 나선 이명박 후보가 1호 공약으로 내걸어 화제를 모았고, 당선 직후 곧바로 실행에 옮겼다. 많은 우려와 달리 도심 기능의 강남 분산과 지하철 노선 확충으로 시내 교통에는 영향이 거의 없었고, 청계천이 시민들이 즐겨 찾는 도심 수변 공원이 되면서 주변 땅의 개발 가치가 올라가 이 역시 시민과 주변 지주가 모두 환영하는 성공적인 도시 개조 사업이 되었다. 복원 사업으

복원된 청계천

로 청계천은 개발의 상징에서 복원의 상징으로 바뀌었으며, 전국 도시들이 비슷한 사업을 진행했다. 나아가 청계천 복원 사업은 복원 대상을 의례적인 역사나 전통 건축이 아닌 생태 환경으로 확장했다는 점에서 이후 도시 경관 조성 사업에 큰 영향을 주었다.

사실 북촌이나 청계천의 문제는 전국의 어느 도시에나 공통적으로 나타나는 것이었다. 1990년대 자가용 시대가 열리면서 차가 접근하기 어려운 원도심부는 더 이상 도시 기능을 유지하기 어려워지고, 도시 인구가 계속해서 늘자 고속도로와 연결되는 주변부에 신도심이 속속 개발되었다. 시청과 버스 터미널을 옮기고 대규모 아파트 단지와 대형 마트가 들어선 신도심으로 주민들이 이동하자 원도심부는 점차 공동화되고 쇠락했다. 이때 서울이 보여준 북촌과 청계천의 성공은 전국의 도시에 영감을 줘, 관아와 읍성이 복원되고 한옥 밀집 지역이 보존되며, 원도심부의 작은 하천이 복원되었다. 이렇듯 원도심부가 지닌 관광 자원으로서의 가치를 재인식한 활성화 사업들은 2000년 새로운 밀레니엄을 맞아 유행했다. 20세기 서울의 근대적 성장이 경계 확장과 고밀화를 반복했다면, 이제는 원도심으로 다시 관심이 회귀하는 재도시화(re-urbanization) 과정이고, 개발 방식도 양적인 성장에서 질적 변화로 전환했다고 할 만하다.

세 번째 고전기,
지금 우리와 마주한 세계 ──────

개항 이후 150년간, 특히 근대적 개발이 본격화된 1960년대 중반 이후 50여 년간 우리 사회가 보여준 성장은 놀랍다는 말로는 부족하다. 1970년대 학교 담벼락마다 온통 커다랗게 적혔던 '1,000불 국민소득과 100억 달러 수출'의 꿈같던 목표를 달성한 것이 1977년이다. 1876년 개항하고 100년 만의 일이다. 이후 1인당 국민 소득은 1994년 1만 달러, 2006년 2만 달러를 넘어 이제는 3만 달러 시대가 되었다. 수출액도 1995년 1,000억 달러, 2006년 3,000억 달러를 넘어 이제 6,000억 달러의 시대가 되었다. 1965년과 비교하면 1인당 국민 소득은 300배, 총 수출액은 3,400배가 됐다. 그런 과정에서 1970년 우리의 서른 배 수준이던 일본과의 경제력 차이가 2019년 기준으로는 세 배 수준으로 줄었고, 인구 규모를 감안하면 1인당 소득은 거의 같은 수준이 되었다.

이 같은 경제 성장의 지표는 앞서 살펴본 근대 도시 건축 발전 단계와 바로 연결된다. 1960년대 중반부터 1980년대까지 경제 성장기는 도시가 수직, 수평으로 확장되는 등 도시 개발이 시작된

시기였다. 특히 개발 전기인 1960년대 후반과 1970년대는 정부가 주도하여 초법적인 개발이 이루어졌으며, 국가 권력과 가까운 유명 건축가의 활동이 두드러졌다. 대외 개방이 제한적으로 이뤄지고 민간 경제가 성장하는 1980년대에도 여전히 올림픽 경기장, 독립기념관, 예술의전당 같은 대규모 문화 시설 건설은 국가가 주도했다. 63빌딩과 무역센터 등 고층 건축 건설도 국가의 개입과 지원이 필수였다. 한편 아파트가 보편적 주거 형식으로 성장한 것도 이 시기로, 주택은 공산품같이 브랜드가 붙은 상품이 되고, 위치와 규모만 이야기하는 부동산이 되었다. 예나 지금이나 대부분 친지의 주택을 지으면서 건축 일을 시작하는 건축가로서는 매우 난감한 상황이 된 것이다.

1990년대는 전체적으로 변혁기 혹은 세계화의 첫 시기였다. 1987년 정치 민주화로 사회 각계에서 권위주의적 제도를 타파하라는 운동이 몰아쳤다. 이러한 변혁의 시대에 건축계에서도 각종 제도와 기관 개혁을 요구하는 움직임이 다양하게 일어났다. 사회적으로도 현대사에서 처음 유복한 어린 시절을 보낸 X세대가 등장했으며, 이들은 국가 주도의 경제 성장기를 거친 이전 세대와 다른 가치관을 갖고 개성과 자율성을 중시하고 국제적 감각을 갖춘 고급 소비문화를 선도했다. 1989년에 시작된 해외 여행 자유화로 그동안 책으로만 접하던 외국의 선진 문물을 직접 체험하게 됐으며, 이것은 건축주에게도 건축가에게도 새로운 경험이었다.

1990년대 초 4·3 그룹의 활동은 건축가의 세대 교체를 알리는 신호탄이었다. 1980년대 후반 김수근과 김중업이라는 한국 현대 건축의 두 거장이 차례로 세상을 떠나고, 올림픽을 맞아 외국의 대형 건축 설계사가 국내 시장에 진입하는 권위의 공백기에 이들이 먼저 깃발을 들고 새 시대의 주연을 자처했다. 4·3 그룹은 당시 설계 사무소를 나와 막 독립한 삼십 대와 사십 대의 중견 건축가 열네 명으로 구성되었다. 1990~1994년에 걸친 그들의 활동은 근대 건축에 대한 자기 학습과 새로운 세대에 대한 건축 교육에 집중되었으며, 전시와 출판 형태로 사회에 발언했다. 이들은 같은 시기 새건축사협의회, 민족건축인협의회 등과 짝을 이뤄 사회적 활동을 펼치고, 2000년대 이후 한국 건축계를 교육과 실천 혹은 내실과 외연의 양 방면에서 변화시키는 데 크게 기여했다.[49]

　　1990년대 중반에는 한국 건축계의 변화를 요구하는 상징적인 사건이 이어졌다. 1994년 성수대교 붕괴와 1995년 삼풍백화점 붕괴 사고가 연이으면서 급속한 개발 시기를 되돌아보고 속도와 질

49　4·3 그룹이 한국 현대 건축에 미친 영향에 대해서는 20주년을 맞아 목천건축아카이브에서 진행한 심포지엄과 구술집에 자세히 정리되었다. (배형민 외, 『전환기의 한국 건축과 4·3 그룹』, 집, 2014; 우동선 외, 『4·3 그룹 구술집』, 마티, 2014). 그리고 1987년 민주화 이후 10년에 걸친 건축계의 움직임은 국립현대미술관이 2017년 개최한 〈종이와 콘크리트: 한국의 현대 건축 1987~97〉 기획전에서 종합적으로 다루었고, 그때 함께 진행된 연속 심포지엄의 원고가 책자로 출간되었다. (*Architecture as Movement: modern Architecture in South Korea, 1987~97*, National Museum of Modern and Contemporary Arts, 2018.)

1992년 12월 12일에 열린 4·3 그룹 건축전 〈이 시대 우리의 건축〉 개막식

을 다시 생각하는 계기가 되었다. 1995년 광복절을 맞아 서둘러 해체한 구 조선총독부 건물은 일제가 남긴 식민지 근대 유산을 어떻게 처리할지 진지하게 성찰하는 기회였다. 해방 당시부터 이 건물을 그대로 사용하는 것에 반대가 있었고, 그런 이유로 한국 전쟁 이후로는 피해를 복구하지 않고 방치해두었다. 1964년 건물을 수리해 다시 정부 청사로 사용할 때 정부 당국의 변명은 새로 짓는 데 비용이 너무 많이 든다는 것이었다. 마침 이 시기에 건물을 철거할 수 있었던 것은 김영삼 대통령의 반일 의식이 유난해서라기보다는 정부 청사 건설을 둘러싼 경제적 환경의 변화 때문이라고 보는 것이 옳다. 중앙청사 철거는 역사 문화 환경 보존에서 경제적 자립을 선언한 것이었다.[50]

또 1980년대 말 진행된 동구권 붕괴와 서울 올림픽의 개최가 우리나라의 국제화에 정치적 장애를 없앴다면, 1997년 외환 위기에서 비롯된 IMF 관리 체제는 경제적 측면에서 시장 개방과 국제화를 빠르게 강제했다. 지금 돌아보면 그것이 한국 사회에 미친 영향은 한국 전쟁이나 5·16 군사 정변에 비해 적다고 할 수 없을 정도였

50 1974년 5월 3일자 『조선일보』에 따르면 김종필 총리는 덕수궁 국립현대미술관에 마련된 국전 제2부(공예·건축·사진) 개막식에 참석해 신기철(서울대학교 대학원 2년) 등 아홉 명이 낸 국회의장상 수상작 〈역사 광장 계획안〉 앞에서 중앙청을 허는 것을 전제로 서울시청 앞에서 경복궁까지의 공간을 시민의 역사 의식을 높이는 광장으로 만들 수 있다는 신 군의 설명을 듣고 "중앙청을 허는 데만 100억 원이 든다니 우리 세대엔 어렵고 다음 세대에서나 할 수 있을 것 같다"고 했다. 그의 말대로 된 것이다.

다. 소설가 김영하의 지적대로 2000년 이전의 한국과 이후 한국은 다른 나라가 되었다.[51] 국가 주도 성장 과정에서 근 30년간 사회 각 분야에 형성된 기득권의 공고한 울타리가 해체되고 산업 구조 역시 빠르게 재편되었다. 자의 반 타의 반으로 진행된 신자유주의적 경제 체제 구축과 정보화, 세계화의 노력에 힘입어 2000년대 중반에 1인당 국민 소득 2만 달러 시대로 성장할 수 있었다.

1990년대가 과도기였다면 2000년대 이후는 당대가 된다. 현재 진행 중인 건축 상황에 대해서는 좀 더 시간을 두고 평가해야겠지만, 건축의 전체적인 질이 고르게 향상되었다는 점은 누구도 부인할 수 없다. 최근 각종 설계 경기나 건축상 심사 자리에 가보면 우열을 가리기 힘들 정도로 뛰어난 작품이 많고, 어렵게 선고를 하고 나면 이름도 처음 듣는 신예 건축가인 경우가 많다. 참가작 어느 것이라도 1990년대였다면 최고상을 받았을 정도다. 또 도시 뒷골목의

51 '지금의 남한은 1980년대 남한과 비슷한 점이 거의 없는, 사실상 완전히 새로운 나라였고, 당연히 북한과도 전혀 다른 나라가 되었다. 어쩌면 북한보다는 싱가포르나 프랑스에 가까웠을지 모른다.' 1984년 남파되어 20년을 한국에서 지낸 작중 남파 간첩 김기영은 갑작스런 귀환 명령을 받고 세 한국, 즉 2000년 이전의 한국과 이후의 한국, 그리고 북한 사이에서 혼란을 겪는다. 그의 혼란이 비단 북한 사람 혹은 운동권 학생만의 것은 아니었을 것이다. 2000년대 이후 한국 사회가 이런 모습일지 1980년대에는 아무도 몰랐다. 2000년대 초 한국은 "결혼한 부부는 아이를 낳지 않고, 1인당 국민 소득은 2만 달러에 육박하고, 은행과 대기업의 운명이 한 치 앞을 내다볼 수 없고, 매년 외국인 수십만 명이 결혼과 취업으로 입국하고, 영어권 국가에서 공부하려는 초등학생이 날마다 인천공항을 떠난다. 부산에선 러시아제 권총이 팔리고, 인터넷으로 섹스 파트너를 찾고, 휴대폰으로 동계 올림픽의 생중계를 보고, 페덱스가 샌프란시스코산 액스터시를 운반하고 온 국민이 반 이상 적립식 펀드에 투자하는 사회였다." 김영하, 『빛의 제국』, 문학동네, 2006, 200쪽.

342

조그만 주택이나 길모퉁이 상가, 주민 센터, 버스 정류장에 이르기까지 우리를 둘러싼 도시 환경 곳곳에 건축가의 손길이 미치는 것도 전에 없던 일이다. 도시를 걷는 게 즐거워졌다. 물론 아직 건축계의 노벨상이라 불리는 프리츠커상을 수상한 건축가가 나오지 않아 아쉽지만, 2014년 세계 최고의 건축 전람회라 할 수 있는 베니스 비엔날레에서 한국관이 최고상인 황금사자상을 수상한 것은 한국의 건축 역량이 국제적으로도 인정받는다는 증거일 것이다.

후암동 주택가에 자리한 김승회의 소율(2017)

⬤ 역사의 역동성으로 만드는 미래 ────

2005년에 완공한 용산의 국립중앙박물관이나 2013년에 지은 국립현대미술관 서울관을 1972년 경복궁 내에 국립 종합 박물관으로 지은 현재의 국립민속박물관과 비교해보면, 한국성과 전통에 대한 인식 차이, 나아가 우리가 우리를 바라보는 태도가 얼마나 크게 바뀌었는지를 실감하게 된다. 불국사의 석축 위에 법주사 팔상전, 금산사 미륵전, 화엄사 각황전 등 대표적인 전통 건축물을 한데 모은 키치 형태의 민속박물관에 비해, 용산의 국립중앙박물관은 장소가 갖는 조건만 고려할 뿐 최대한 추상적인 형태로 마무리했다. 또 국립현대미술관 서울관은 종친부 건물과 근대기 옛 병원 건물을 보존하면서 앞마당을 비우고 뒷벽을 이어 붙여 새로운 군도형 미술관을 만들었다. 전통 형태에 대한 직설적 재현이 사라진 자리에, 역사와 자연을 조건과 배경으로 두고 재료의 물성과 중성적 형태의 비례감으로 현대적인 한국성을 드러냈다는 것이 두 건물의 공통점이다. 또 2010년 선보인 조민석의 상하이 엑스포 한국관과 유걸의 인천 세계도시축전 기념관(트라이볼)은 둘 다 도시건축엑스포에 출품한 작품으로서 우리나라

의 건축을 외부로 드러내는 시도였다. 여기서도 더 이상 전통 형태에 기대지 않고 기술적 성취를 바탕으로 한 첨단 조형을 과시한다는 점에서 앞선 엑스포 출품작들과 구분된다.

이렇듯 1990년대를 지나면서 경제 성장기를 대표하던 구호 '민족 문화의 중흥'과 '동양 최대'는 '세계 속의 한류'와 '정보화 선진국'으로 바뀌었다. 변화의 중심에는 세계를 향한 개방이 있고, 가치 기준 역시 규모에서 질로, 대타적 시선에서 대자적 시선으로, 하드웨어에서 소프트웨어로 넘어가고 있다. 사소한 변화라도 손쉽게 이뤄지는 것은 없다. 때로 과격하다고 느껴질 만큼 역동적인 우리 사회의 출렁임은 거꾸로 우리가 아직은 변화를 감내할 만한 능력을 가지고 있다는 반증이기도 하다. 두려워할 것은 고요한 안정과 변화 없는 정체다. 역동성은 우리 사회가 잃지 말아야 할 가치다.

인천 세계도시축전 기념관인 유걸의 트라이볼(2010)과 옛 종친부 터에 지은 민현준의 국립현대
미술관 서울관(2013)

● 건축에서 전통과 역사는 어떤 의미를 갖는가 ──

근대 건축이 철근 콘크리트 구조를 중심으로 발전한 서구에서도 전통 건축과 근대 건축 사이에 갈등이 없었을 리 없다. 이미 19세기 유럽에서는 네오그릭, 네오고딕, 네오르네상스 등으로 과거에 존재하던 양식을 새로운 구조의 도움을 받아 더 크고 웅장하게 재현하는 시도가 유행했다. 하지만 근대인들은 역사는 계속 발전한다고 믿었고, 무엇보다 새로운 사회적 요구를 담아내는 데 과거의 양식주의 건축으로는 해결할 수 없는 다양한 실험을 요구했다. 그리고 이러한 실험들이 이겼다. 구체적으로는 19세기 말 비엔나를 중심으로 일어난 제세션 운동이나 프랑스의 아르누보, 독일의 공작 연맹에서 이어지는 바우하우스 운동은 제1차 세계대전 후 건축의 풍경을 송두리째 바꿔놓았다는 것이 근대 건축사에 일반적으로 실려 있는 서사다.

그러나 조금 더 들어가보면 그 이후에도 전통적인 형태를 재현하려는 시도가 없지 않았다. 특히 1970년대 말 모더니즘 건축에 대한 반성으로 등장한 포스트모더니즘 사조는 건축적 형태에 대한 대중의 이해를 높이기 위해 역사적 형태나 일상적 형태를 과감하게 채용했다. 이는 무장식 상자형 건축의 추상적 형태에 싫증을 느낀 대중 소비자의 호응을 얻어 20세기 말까지 크게 유행했다. 하지만 그때도 어떠한 역사적 형태를 재현할 것인가 하는 문제는 남아 있었고, 그 선택은 결국 역사와 전통에 대한 생각에 달려 있었다. 같은 서구 국가라 해도 나라에 따라, 또 그들이 겪어온 역사적 경험에 따라 전통과 역사에

대한 생각이 크게 다르기 때문이다.

일반적인 서양 건축사에서는 이집트-메소포타미아-에게해 문명-고대 그리스-고대 로마-로마네스크-고딕-르네상스-바로크-로코로로 이어지는 건축 문명의 변화를 마치 한 공간에서 일어난 시간적 변화인 양 단선적으로 서술하지만, 사실 서구는 한 공간이 아니다. 더 큰 문제는 새로운 시대로 들어가 중심 국가를 서술하면 이전 국가와 지역을 버린다는 점이다. 그리스 문명을 이야기하기 시작하면 이집트나 메소포타미아 지역이 이후 어떤 변화를 보였는지 무시하고, 로마로 가면 그리스를, 중세로 가면 로마를 언급하지 않는다. 마치 계속 새로운 상품을 쫓는 시장 질서를 따라가며 현재 문명에 이르는 과정을 당대의 선진 지역 문명의 연쇄로 설명하는 역사 서술 태도는 근대 역사학의 아버지라는 레오폴트 폰 랑케(Leopold von Ranke, 1795~1886)가 유럽 중심 역사서에 『세계사(Weltgeschichte)』라고 이름 붙이면서 시작됐다.

유럽과 미국이 다른 것은 물론 유럽 안에서도 서유럽과 동유럽, 북유럽이 다르고, 서유럽도 크게 알프스 이남과 이북으로 구분된다. 건축으로 보면 동아시아에서 한국과 중국, 일본의 차이보다도 크다. 가령 이탈리아는 역사적으로 진정한 고딕은 없었다고 할 만큼 고전주의 건축 전통에 강하게 기울어 있다. 과거의 모든 기간에 걸쳐 오더와 돔, 신전 입면 같은 고전주의 건축 요소를 사용하며, 단지 어떤 태도로 사용하는지 정도의 차이가 있다. 그러므로 그들

에게 고전주의 건축 요소는 다른 나라에서 그것을 어떻게 받아들이는지에 상관없이 고유한 지역 전통이다.

이에 반해 영국과 독일, 프랑스는 물론 체코나 헝가리 등 알프스 이북 유럽 국가들은 국가가 형성된 중세의 건축을 그들의 민족적 양식이라고 생각한다. 고대에 기원을 두는 고전주의 건축은 이교도들에 의해 다른 고대 문명권과 접촉하면서 만들어진 인류의 보편적 건축으로 보는 대신, 중세 고딕 건축을 유럽의 독자적 건축이라고 본 것이다. 따라서 유명한 건축사학과 페프스너(Nikolaus Pevsner)는 고딕을 진정한 유럽 건축의 시작이라고까지 했다. 즉, 역사 속 어떤 양식을 선택하느냐 하는 전통 계승 이슈가 바로 민족 정체성을 어떻게 설정할 것인가와 연결되는 것이다. 그래서 영국 의사당인 빅벤이나 뮌헨 시청, 헝가리 의사당처럼 근대 국민 국가 시절 국가적 상징으로 지은 공공 건물에는 의도적으로 고딕 양식을 사용했다.

고전은 물론 고딕의 전통마저도 약했던 러시아, 혹은 중세까지도 목조 건축을 사용한 북유럽이라면 어떠할까? 그들도 스스로 거대한 고급 건축을 만들어낸 첫 시기의 것을 민족적 건축의 시작으로 여기고 있다. 러시아라면 15세기의 그리스 정교회 건축, 핀란드라면 19세기의 석조 건축을 민족주의 건축의 시작으로 여긴다. 18세기 초 러시아 제국의 기초를 닦은 표트르 대제가 석조의 고전주의 건축으로 가득한 신도시 상트페테르부르크를 건설한 것은 민족주

의 대신 그가 택한 유럽주의를 보여주는 기념비이다.

유럽에 문화적 기원을 두는 신생 국가 미국도 비슷한 혼란을 겪었다. 미국에는 중세가 없었으므로 보편적인 고전주의를 선호해 국회의사당도 백악관도 돔이나 신전의 입면을 가진 고전주의 양식으로 짓고, 19세기 말부터 20세기 전반에 걸쳐 역사로부터 좀 더 자유로운 상황을 적극 활용해 상자형 고층 마천루 계획으로 세계를 선도했다. 그러다 포스트모던 건축이 유행하며 한창 역사주의를 강조하던 1980년대, 미국의 대표 건축가인 필립 존슨(Philip Johnson)은 뉴욕에 AT&T 사옥을 설계하면서 17세기 영국의 서랍장 모습을 재현했다. 첫 이민자들이 배에 싣고 온 물건 가운데 가장 값비싼 것이었고, 그래서 가장 소중하게 생각한 서랍장이야말로 미국적 형태의 원점으로 볼 가치가 있다고 여긴 것이다.

한편 전 세계 노동 계급의 대동 단결을 기치로 내걸고 볼셰비키 혁명으로 성립된 구 소련도 초기에는 아방가르드 모더니즘 건축의 혁명적 형태를 선호했으나, 스탈린 시대에 들어 대중의 수용성을 핑계로 사회주의 리얼리즘이라는 미명 아래 '사회주의적 내용과 민족적 형식'으로 회귀했다. 이러한 기치 하에 1939년 모스크바 교외에 조성된 소련 국민경제달성 박람회장(BDNH)은 연방에 속한 각 공화국의 전통 건축 양식을 재현한 국가관들이 늘어선 거대한 건축 전시장을 이뤘다. 민족보다 계급을 우선한다는 사회주의의 이념이 무색

할 정도로 지역 전통과 결합된 민족주의 건축이 얼마나 뿌리 깊은지를 잘 보여주는 사례다.

한편 고전주의 건축과 고딕 건축을 보편주의와 민족주의의 갈등으로 보는 것과 비슷하게, 이러한 시기별 변화를 합리주의와 낭만주의의 교대 반복으로 단순화해 보는 시각도 있다. 이성이 앞선 시기와 감성이 앞선 시기가 교대로 등장한다고 보는 것이다. 이에 따르면 서구 건축의 역사에서 고대 고전주의와 근세의 르네상스는 합리주의 건축을 대표하고, 반면 중세의 고딕 시기와 근세의 바로크 시기는 낭만주의 건축을 대표한다. 또 사회와 기술 변화를 건축이 미처 따르지 못한 19세기에는 온갖 역사적 양식의 재현이 뒤섞여 등장하는 퇴행적 절충주의 시대가 되고, 지리한 싸움 끝에 20세기 모더니즘이 다시 합리주의의 승리를 선언했다면, 20세기 후반에 등장한 포스트모더니즘은 낭만주의가 기운을 회복하는 시기라는 것이다. 단순한 만큼 힘 있고 또 단순한 만큼 위험한 가설이지만, 대립적인 가치 체제가 충돌하면서 교대한다는 정도의 이해는 쓸모가 있다.

특히 서로 다른 시기의 양식 사이에 일정한 경향성이 있고 공통된 태도가 반복된다는 발상은, 역사를 살아 있는 것, 한층 역동적인 것으로 보게 해줬다. 즉 19세기 절충주의 시절의 건축 역사학이 역사적 형태를 익히고 참고하기 위한 것이었다면, 과거와 절연한 모더니즘 건축 시기인 20세기 중반 이후에

새롭게 등장한 건축 역사학은 역사적 경험에서 얻는 교훈을 찾으려는 것으로 방향을 바꾸면서 활로를 찾았다. 새로운 건축 역사학은 과거의 사건들을 분석해 미래의 건축을 예측한다는 과학적 방법론을 회복하려 했고, 합리주의와 낭만주의가 교대로 등장한다는 가설도 사례 가운데 하나다.

이처럼 역사적 형태에 대한 집착의 강도, 여러 선례 중에서의 선택은 모두 역사에 대한 생각에 달려 있다. 그러므로 '역사는 과거와 현재의 끊임 없는 대화'라는 저 유명한 언설은 건축의 역사라고 예외가 아니다.

전통을 넘어 세계 문명 속으로 ─────

우리나라가 세계 영화와 대중 음악 시장에서 거둔 성공은 그것들이 20세기에 탄생한 대중 예술이라는 점에서 시사하는 바가 크다. 서구 사회만큼 연륜이 오래지는 않지만 더 이상 우리는 근대 세계의 2등 국가가 아니다. 이런 성과는 어디에서 온 것일까? 흔히 우리의 경제적 성공을 이야기할 때 거론되는 권위주의 정부의 강력한 추진력이나 재벌 중심 경제 주체가 갖는 효율성, 유교주의에 기반한 공동체 의식과 성공주의, 출세욕과 교육열, 민족주의 등등으로는 이러한 문화적 성과를 온전히 설명하기 어렵다. 현대의 소비 문화는 단체보다는 개인, 문자보다는 이미지, 서사보다는 서정, 규율보다는 자율 등 전통 가치와는 다른 기준을 따르고 있을 뿐 아니라, 우리 사회에서도 세대마다 가치에 대한 의식 차이가 크기 때문이다. 한편으로는 종교와 이념, 계층과 세대의 갈등이 감당할 수 있는 수준 안에서 통제되는 복원력과 통합도를 장점으로 내세우기도 하고, 왕조의 유산을 빠르게 해소하고 주권 재민 공화정을 이루었다는 점을 성공 요인으로 꼽기도 하고, 심지어 원래 흥이 많은 민족성을 들기도 한다. 영국 속담에 '성공

은 100명의 아버지가 있지만 실패는 고아'라고 했는데, 딱 그 꼴이다.

　　나는 여기에 조금 엉뚱하지만 중요한 20세기의 발명품 비행기와 그것이 가져온 환경 변화를 덧붙이고 싶다. 비행기는 우리의 대외 교류에 큰 영향을 주었으며, 세계를 둘러싼 문명권의 지리적 판도를 송두리째 바꿔놓았기 때문이다. 1965년 개발을 시작해 1969년에 만들어진 보잉 747 비행기는 마침 우리가 경제 개발을 시작하던 시기와 겹친다. 흔히 점보 제트라 불리는 이 비행기는 대개 승객 400명 정도를 태우고 한 번 급유로 1만 킬로미터 정도를 비행한다. 이후 초음속 여객기를 비롯해 여러 모델이 개발되었으나 여전히 대륙 간 이동 수단은 이 틀에서 벗어나지 않는다. 점보 제트 때문에 노동자 계급이 대륙에서 대륙으로 이동할 수 있게 됐으며, 전자 제품 등 소형 고가 상품이 늘어나면서 화물 운송에서의 비중 역시 날로 커지고 있다. 코로나 사태가 터지기 직전인 2019년 한 해 동안 우리나라에서 출국하는 내국인의 수는 2,800만 명, 입국한 외국인의 수가 1,800만 명이었다. 화물도 현재 금액 기준으로 국내 최대 무역항 자리를 놓고 인천공항과 부산항이 엎치락뒤치락할 정도이니 항공 운송이 차지하는 경제적 의미를 쉽게 알 수 있을 것이다.

　　처음 점보 제트를 개발한 것은 대서양을 건너 유럽과 미국을 잇기 위해서였지만 지구가 둥근 만큼 곧 제3의 목적지가 생겨났고, 1970~1980년대에는 싱가포르와 방콕, 홍콩 등 서구에 익숙한 동남아시아가 그 자리를 차지했다. 대항해 시대부터 서구인이 진출한 곳

이다. 그러다 1992년 중국이 본격 개방하고 급속도로 성장하면서, 그리고 동남아시아의 관광 자원이 쓰나미와 에이즈의 위협으로 매력을 잃어가면서 제3의 목적지가 빠르게 동북아시아로 이동했다.

세계의 항공 운항 밀도를 보여주는 지도를 보면 서유럽과 미국, 동북아시아 세 곳으로 항공 노선이 집중된다. 그런 차원에서 2001년 개항해 세계 5위 수준의 허브 공항으로 성장한 인천공항의 성과와 의미는 1970년 개통한 경부고속도로를 뛰어넘을 뿐 아니라, 대상 범위 역시 국내에서 국제로 확장한 것이었다. 여기에 더해 1990년대에 정보와 돈이 자유롭게 이동하는 인터넷 시대가 열리면서 더 이상 지리적 위치는 걸림돌이 되지 않았다. 지금도 여전히 우리나라는 분단으로 대륙과 떨어진 섬나라와 같고, 미국과 유럽이라는 거대한 문명 중심지와 1만 킬로미터 가까이 떨어져 있음에도, 사람과 물자와 정보 유통에서 중심 위치에 설 수 있게 된 것이다.

게다가 중국의 경제적 성장과 함께 한국, 중국, 일본이 있는 동북아시아 경제권은 유럽, 북미 지역과 함께 세계 경제의 3대 중심지가 되었다. 2019년 GDP 기준으로 미국이 24.5퍼센트, 유럽 연합이 23퍼센트, 그리고 한·중·일 세 나라가 합해 24퍼센트 정도를 점유하고 있다. 이 세 지역이 각각 세계 경제의 4분의 1을 차지하는 핵이다. 이 정도면 항공 노선의 밀도가 이 세 곳에 집중하는 것도 자연스럽다. 게다가 서로 적당히 떨어져 있는 세 지역은 시간대로도 대략 여덟 시간 차이가 난다. 동북아시아와 유럽, 미국에서 각각 낮

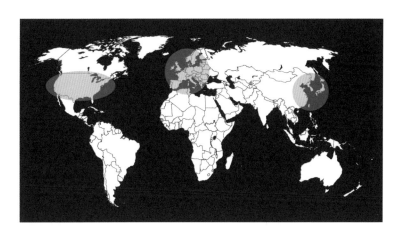

세계의 3극화

에 여덟 시간씩 근무한다고 가정하면 하루 24시간을 채우는 셈이다. 실제로 선물 시장 같은 온라인 거래에서는 이들 세 지역의 활동을 인터넷으로 연결해 전 세계가 24시간 쉬지 않고 운영되는 초연결 사회로 만들었다. 나는 이러한 상황을 세계가 세 중심으로 수렴되는 '세계의 3극화' 현상이라고 말하고 싶다.

우리나라는, 의도한 것은 아니지만 세 중심 가운데 하나에 포함된다. 15세기 대항해 시대 이후 19세기 서구 제국주의의 세계 진출의 시대에 이르는 해운 시대에 한반도는, 물론 그때도 우리가 의도한 것은 아니었지만, 주요 항로에서 벗어난 오지였다. 그 결과 조선은 서구와 가장 늦게 접촉했고, 근대의 최후발 국가가 되었다. 이제는 정반대로 한반도가 세계의 중심 가운데 하나가 되었다. 이러

한 환경 변화가 20세기 후반 이후 한국이 급성장하는 데 도움을 준 것은 분명하고, 이제는 당당히 그 중심 역할을 수행하고 있다.

지금과 지난 두 번의 고전기, 즉 8세기 통일신라 시기와 14~15세기 고려 말 조선 초의 가장 큰 공통점은 국제성과 개방성이다. 한 번은 당을 통해 인도 문명과 접촉했고, 또 한 번은 원을 통해 서아시아 문명과 접촉했다. 이번에는 미국을 통해 서구 근대 문명과 접했다. 기원이 전혀 다른 이질적 문명을 접촉하는 과정에서 겪는 패배의 충격과 혼란, 그리고 고난 끝에 그것을 빠르게 배우고 익혀 성과를 냈다는 점에서 세 시기는 서로 닮았다. 그 성과는 다른 문명과의 접촉에서 비롯했다는 점에서 국제적이고, 수입과 소화 과정을 거쳐 우리 손으로 만들었다는 점에서 한국적일 수밖에 없다. '우리 것이면서 세계적인' 혹은 '세계적이면서 우리 것인' 문화를 만들자는 말은 늘 해온 말이지만, 의지만으로 되지는 않는다. 시대가 도와야 하고, 상황이 만들어내는 것이다. 지금 우리에게 필요한 것은 이러한 시대정신을 올바로 읽어내는 지혜와 개방적인 사고, 그리고 그것을 실현하려는 적극적인 노력이다.

석굴암 석굴이나 불국사 석탑의 원형이 우리에게서 비롯한 것이 아니듯, 경천사 석탑이나 부석사 무량수전, 수덕사 대웅전에서 보이는 양식 또한 우리가 처음 시도한 것이 아니다. 현재 세계적인 성공을 누리는 대중 예술도 마찬가지다. 그러므로 지금 우리에게 필요한 것은 기원에 집착해 우리만의 고유함을 찾는 소극적이고 내

향적 태도가 아니다. 크게 열린 마음으로 세계 문명을 폭넓게 이해하고, 이를 바탕으로 우리 문명에 대한 객관적이고 구체적으로 접근하는 자세가 필요하다. 다시 말해 더 이상 우리 안에서만 보이는 특수함을 쫓는 것이 아니라, 우리 안에서 잘 보이지만 인류 사회 일반에 보편적으로 적용할 수 있는 교훈을 찾아내야 한다. 우리가 우리 것에 집중하는 것은 가까워서 구체적으로 볼 수 있다는 장점 때문이지, '우리 것은 좋은 것'이라는 선입견을 가지고 예쁘게 포장하기 위해서는 아니다.

『논어(論語)』에선 '배우기만 하고 생각지 않으면 망령되고, 생각만 하고 배우지 않으면 위험하다(學而不思則罔 思而不學則殆)'고 했다. 이에 빗대 말하자면 '세계의 것만 알고 우리 것을 모르면 망령되고, 우리 것만 알고 세계의 것을 모르면 위험하다.'

참고문헌

김동욱, 『한국건축 중국건축 일본건축』, 김영사, 2015.

고병익, 『아시아의 역사상』, 서울대학교출판부, 1988(4판).

고유섭, 『한국건축미술사 초고』, 대원사, 1999(복간).

김시덕, 『일본인 이야기 1』, 메디치미디어, 2019.

김호동, 『몽골제국과 고려』, 서울대학교출판부, 2007.

노태돈, 『고구려 발해사 연구』, 지식산업사, 2020.

니시오카 쓰네카즈 · 고하라 지로 저, 한지만 역, 『호류지를 지탱한 나무』, 집, 2021.

도연정, 『근대부엌의 탄생과 이면』, 시공문화사, 2020.

로마 아그라왈 저, 윤신영 · 우아영 역, 『빌트, 우리가 지어올린 모든 것들의 과학』, 어크로스,
　　　2019.

리원허 저, 이상해 등역, 『중국 고전건축의 원리』, 시공사, 2000.

미야자키 마사카츠 저, 오근영 역, 『공간의 세계사』, 다산초당, 2016.

박길룡 · 이재성, 『서울체』, 도서출판디, 2020.

박정현, 『건축은 무엇을 했는가』, 워크룸프레스, 2020.

박철수, 『한국주택 유전자 1, 2』 마티, 2021.

배형민 외, 『전환기의 한국 건축과 4.3 그룹』, 집, 2014.

사람으로 읽는 한국사 기획위원회, 『이미 우리가 된 이방인들』, 동녘, 2007.

사이토 다카시 저, 홍성민 역, 『세계사를 움직이는 다섯 가지 힘』, 뜨인돌, 2009.

송기호, 『한국 온돌의 역사』, 서울대학교출판문화원, 2019.

서긍 저, 민족문화추진회 역, 『고려도경』, 서해문집, 2005.

서현, 『건축을 묻다』, 효형출판, 2009.

스피로 코스토프 저, 우동선 역, 『아키텍트』, 효형출판, 2011.

신영훈, 『한국의 살림집 상』, 열화당, 1983.

우동선 · 최원준 · 전봉희, 『4.3 그룹 구술집』, 마티, 2014.

우홍 저, 김병준 역, 『순간과 영원』, 아카넷, 2001.

윤성훈, 『한자의 모험』, 비아북, 2013.

윤장섭, 『한국의 건축(최신증보판)』, 서울대학교출판부, 2008.

이강민, 『도리구조와 서까래구조』, 스페이스타임, 2013.

이경아, 『경성의 주택지』, 집, 2019.

이연경, 『한성부의 작은 일본, 진고개 혹은 본정』, 시공문화사, 2015.

이주형, 『인도의 불교 미술』, 사회평론, 2006.

이태진, 『조선유교사회사론』, 지식산업사, 1990.

전봉희·이강민, 『3칸×3칸』, 서울대학교출판부, 2006.

전봉희·권용찬, 『한옥과 한국 주택의 역사』, 동녘, 2012.

정영호, 『한국의 석조미술』, 서울대학교출판부, 1998.

조재모, 『입식의 시대, 좌식의 집』, 은행나무, 2020.

카렌 암스트롱 저, 정영목 역, 『축의 시대』, 교양인, 2010.

한국건축개념사전 기획위원회, 『한국건축개념사전』, 동녘, 2013.

한국고문서학회, 『의식주, 살아있는 조선의 풍경』, 역사비평사, 2006.

한스 율겐 한젠 등저, 전봉희 역, 『서양 목조건축』, 발언, 1995.

후지시마 가이지로 저, 이광노 역, 『한의 건축문화』, 곰시, 2011.

서울역사박물관, 『서울시정사진총서』 시리즈, 서울역사박물관, 2010~2019.

Architecture as Movement: Modern Architecture in South Korea, 1987~97, National Museum of Modern and Contemporary Arts, 2018.

Faegre, Torvald, *Tents: Architecture of the Normards*, Anchor Books, 1979.

Fitchen, John, *Building Construction Before Mechanization*, MIT Press, 1989.

Mark, Robert (edit.), Architectural Technology up to the Scientific Revolution, *The Art and Structure of Large-Scale Buildings*, MIT Press, 1993.

Morse, Edward, *Japanese Homes and Their Surroundings*, 1886(초판), 1961(복간).

Steinhardt, Nancy, *Chinese Architecture, A History*, Princeton University Press, 2019.

Vitruvius, The Ten Books on Architecture, translated by Morris Hicky Morgan, Dover, 1960 reprint(original 1914 Harvard University Press).

隈 研吾, 『新 建築入門-思想と歷史』, 筑摩書房, 1994.

도판목록

공공저작물이거나 크리에이티브 커먼스 라이선스가 있는 경우 출처를 URL로 표기했습니다.
그 외 저작품은 국내의 저작권법, 베른조약 및 세계저작권법에 의해서 저작권이 보장되어 있습니다.

23쪽 전봉희
25쪽 전봉희
32쪽 서울대학교 건축사연구실
33쪽 전봉희
37쪽 서울대학교 건축사연구실
42쪽 전봉희
43쪽 전봉희
45쪽 호류지 오중탑, 김주경
 부석사 무량수전, 문화재청 국가문화유산포털
 → http://www.heritage.go.kr
 자금성, Asadal
 → https://commons.wikimedia.org/wiki/File:L1020964.JPG
47쪽 키지 교회, Yarik Mishin
 → https://www.freeimages.com/kr/photo/kizhi-1224011
 법주사 팔상전, InSapphoWeTrust
 → https://www.flickr.com/photos/skinnylawyer/5341676993
 포세이돈 신전·오비에도 대성당, 전봉희
54쪽 전봉희
72쪽 로마 동전, Rasiel Suarez
 → https://commons.wikimedia.org/wiki/File:Common_Roman_Coins.jpg
 중국 동전, Scott Semans
 → https://commons.wikimedia.org/wiki/File:Han_Yuan_Tong_Bao_(%E6%
 BC%A2%E5%85%83%E9%80%9A%E5%AF%B6)_-_Later_Han_Dynasty_-_
 Scott_Semans_03.jpg

362

→ https://commons.wikimedia.org/wiki/File:Yi_Liu_Hua_(%E7%9B%8A%E5%
85%AD%E5%8C%96)_-_Scott_Semans.jpg

→ https://commons.wikimedia.org/wiki/File:Da_Quan_Wu_Shi_(%E5%A4
%A7%E6%B3%89%E4%BA%94%E5%8D%81)_-_Lower_weight_pieces_-_
Scott_Semans_03.jpg

79쪽 〈바벨탑〉, Pieter Bruegel

지구라트, tobeytravels

→ https://commons.wikimedia.org/wiki/File:Uruk_(3).jpg

84쪽 서울대학교 건축사연구실

96쪽 전봉희

102쪽 기초 파기·주춧돌 놓기, 서울대학교 건축사연구실

다림 보기·그랭이질, 경북대학교 건축역사연구실

107쪽 서울대학교 건축사연구실

109쪽 서울대학교 건축사연구실

114쪽 서울대학교 건축사연구실

115쪽 서울대학교 건축사연구실

116쪽 전봉희

120쪽 전봉희

125쪽 서울대학교 건축사연구실

→ http://www.sfds.cn 참고

126쪽 서울대학교 건축사연구실

130쪽 서울대학교 건축사연구실

134쪽 →『조선고적도보 2』, 조선총독부, 1915.

135쪽 이우종

137쪽 서울대학교 건축사연구실

140쪽 전봉희

142쪽 이천우

143쪽 전봉희

148쪽 전봉희

155쪽 국립중앙박물관

→ http://www.museum.go.kr

158쪽 최남섭

159쪽 전봉희

161쪽 화암사, 금성종합건축사사무소

　　　　　　→ 문화재청, 『완주 화암사 극락전 실측 및 수리보고서』(2004)

　　　　　　선암사, 문화재청 국가문화유산포털

　　　　　　→ http://www.heritage.go.kr

178쪽　규장각한국학연구원(청구 기호: 奎20945))

　　　　　　→ http://kyudb.snu.ac.kr

185쪽　임인식(청암아카이브 제공)

186쪽　서울역사아카이브

　　　　　　→ https://museum.seoul.go.kr

187쪽　김재경

198쪽　전봉희

199쪽　서울대학교 박물관

203쪽　→ 『조선고적도보 2』, 조선총독부, 1915.

209쪽　가형 명기, 전봉희

　　　　　　제8가옥 제6건물지, 국립경주문화재연구소

　　　　　　→ https://www.nrich.go.kr/kor/scholarshipImagePopup.do?data_idx=540

214쪽　서울대학교 건축사연구실

220쪽　전봉희

226쪽　전봉희

228쪽　전봉희

229쪽　전봉희

233쪽　전봉희·권용찬

235쪽　문화재청 국가문화유산포털

　　　　　　→ http://www.heritage.go.kr

242쪽　전봉희

247쪽　→ 『朝鮮と建築』 6집 10호, 1927.

252쪽　재작도, 서울대학교 건축사연구실

253쪽　서울대학교 건축사연구실

257쪽　미상

272쪽　문화재청 국가문화유산포털

　　　　　　→ http://www.heritage.go.kr

273쪽　국립중앙박물관

　　　　　　→ http://www.museum.go.kr

279쪽　서울대학교 건축사연구실

282쪽　→ 『익산 미륵사지 석탑 보수정비 Ⅱ』, 국립문화재연구소, 2019, 6쪽.

→『황룡사지 진입부 기단 고증연구』, 국립문화재연구소, 2020, 22쪽.

284쪽 문화재청 국가문화유산포털

　　　　→ http://www.heritage.go.kr

288쪽 문화재청 국가문화유산포털

　　　　→ http://www.heritage.go.kr

290쪽 쌍봉사 철감선사탑, 문화재청 국가문화유산포털

　　　　→ http://www.heritage.go.kr

　　　　쌍봉사 탑비, 전봉희

296쪽 김재경

300쪽 문화재청 국가문화유산포털

　　　　→ http://www.heritage.go.kr

309쪽 전봉희

313쪽 서울대학교 건축사연구실

320쪽 국가기록원

　　　　→ https://www.archives.go.kr

322쪽 서울대학교 건축사연구실

324쪽 서울역사아카이브

　　　　→ https://museum.seoul.go.kr

330쪽 서울역사아카이브

　　　　→ https://museum.seoul.go.kr

334쪽 김재경

340쪽 목천건축아카이브

343쪽 김승회

346쪽 Bohao Zhao

　　　　→ https://commons.wikimedia.org/wiki/File:트라이볼_-_panoramio.jpg

347쪽 민현준

357쪽 서울대학교 건축사연구실

KI신서 9868

나무, 돌, 그리고 한국 건축 문명

1판 1쇄 발행 2021년 8월 23일
1판 2쇄 발행 2021년 11월 10일

지은이 전봉희
펴낸이 김영곤
펴낸곳 (주)북이십일 21세기북스

출판사업부문이사 정지은 **유니브스타본부장** 장보라
책임편집 강지은 **서가명강팀** 이지예
디자인 형태와내용사이
마케팅본부장 변유경
마케팅2팀 엄재욱 이정인 나은경 정유진 이다솔 김경은
영업본부장 민안기
영업1팀 김수현 이광호 최명열
제작팀 이영민 권경민

출판등록 2000년 5월 6일 제406-2003-061호
주소 (10881) 경기도 파주시 회동길 201(문발동)
대표전화 031-955-2100 **팩스** 031-955-2151 **이메일** book21@book21.co.kr

(주)북이십일 경계를 허무는 콘텐츠 리더

21세기북스 채널에서 도서 정보와 다양한 영상자료, 이벤트를 만나세요!
페이스북 facebook.com/jiinpill21 **포스트** post.naver.com/21c_editors
인스타그램 instagram.com/jiinpill21 **홈페이지** www.book21.com
유튜브 youtube.com/book21pub

서울대 가지 않아도 들을 수 있는 명강의! 〈서가명강〉
유튜브, 네이버, 팟캐스트에서 '서가명강'을 검색해보세요!

ⓒ 전봉희, 2021
ISBN 978-89-509-9711-3 03600